토베 얀손,
일과 사랑

TOVE JANSSON-TEE TYÖTÄ JA RAKASTA

Copyright ⓒ Text: Tuula Karjalainen, 2013
Original edition published by Tammi Publishers

Korean edition is published by arrangement with Tammi Publishers & Elina Ahlback Literary Agency,
Helsinki, Finland through Danny Hong Agency
Korean translation ⓒ 2017 by MUNHAKDONGNE Publishing Corp.

이 책의 한국어판 저작권은 대니홍 에이전시를 통한 저작권사와의 독점 계약으로 (주) 문학동네에 있습니다.
저작권법에 의해 한국 내에서 보호를 받는 저작물이므로 무단전재와 복제를 금합니다.

이 도서의 국립중앙도서관 출판예정도서목록(CIP)은 서지정보유통지원시스템 홈페이지(http://seoji.nl.go.kr)와
국가자료공동목록시스템(http://www.nl.go.kr/kolisnet)에서 이용하실 수 있습니다.
(CIP제어번호: CIP2017022173)

툴라 카르얄라이넨 지음
허형은 옮김

토베 얀손,
일과 사랑

TOVE
JANSSON

WORK AND LOVE

문학동네

차례

일러두기

1. 번역 대본으로는 *Tove Jansson: Work and love*(Tuula Karjalainen, 2014, Particular books)를 사용했다.
2. 주석은 모두 원서 주이다.
3. 본문 중 고딕체는 원서에서 이탤릭체로 강조한 부분이다.
4. 인명, 지명 등 외래어는 국립국어원의 외래어표기법을 따랐으나 일부 단어는 국내 매체에서 통용되는 사례를 참조했다.

독자들에게

아이가 움직인 건 처음이었다. 살짝 발길질했을 뿐인데 복벽에 분명히 전해진 그 태동은 이런 메시지를 보내왔다. '저예요.' 이제 막 게테 가('기쁨의 거리'라는 뜻)에 도착한 토베 얀손의 어머니 시그네 함마르스텐 얀손은 파리 시내를 산책했다. 일종의 전조인 걸까? 아이는 행복한 삶을 살아가게 될까? 어쨌거나 그녀는 세상에 엄청난 복덩이를 안겨줄 참이었다.

어려운 시절이었다. 폭우가 쏟아지기 전 갑갑하고 정체된 공기처럼, 전운이 전 유럽에 감돌았다. 그럼에도 불구하고 혹은 바로 그 때문에, 예술가들은 더욱 치열했다. 20세기 초 파리에서는 입체파, 초현실주의, 야수파 같은 현대미술의 사조들이 탄생했고, 이 도시는 머잖아 각 분야에서 길잡이별이 될 작가, 작곡가, 화가들의 활동 본거지가 될 터였다. 파블로 피카소라든가 조르주 브라크, 살바도르 달리 외 수많은 이들이 이에 포함되어 있었다. 결혼한 지 몇 달 되지 않은 핀란드 출신 빅토르 얀손과 스웨덴 출신 시그네 함마르스텐 얀손 부부, 그리고 아직 태어나지 않은 두 사람의 아기도 있었다. 그 아기, 토베 얀손이 1914년 8월 9일 헬싱키에서 태어났을 때 이미 유럽은 1차대전의 격랑에 휘말리고 있었다.

전기를 쓰려면 필연적으로 그 사람이 겪은 현실 속으로 뛰어들어야만, 말하자면 평행 세계를 살아봐야만 한다. 토베 얀손의 일생에 발을 내디딘 것은 정말이지 다채롭고 환상적인 경험이었다. 다만, 내가 환영받지 못할 수도 있다는 사실을 스스로에게 끊임없이 상기시켜야 했다. 토베는 이미 여러 차례, 다양한 관점에서 전기와 연구, 논문 집필의 대상으로 다뤄졌다. 본인이 그런 대상이 되는 걸 그다지 반기지 않았음에도 생전에 그녀는 자신에 관한 연구를 허락했다. 어떤 작가의 전기를 쓰려면, 적어도 제대로 쓰려면, 그가 죽을 때까지 기다렸다 쓰는 게 최선이라고 토베는 입버릇처럼 말했다. 말은 그렇게 했지만 방대한 분량의 수기, 지인들과 주고받은 편지, 메모를 보존해놓은 것을 보면 후대 연구자들을 위해 준비해둔 게 분명하다.

딱 한 번, 1995년에 토베를 만났었다. 당시 그녀는 이미 여든한 살이었다. 그 무렵 나는 몇 해 전 세상을 뜬 화가 삼 반니에 대한 전시를 준비중이었는데, 토베와 삼이 1930년대와 1940년대에 나눴던 교류에 관심이 있었다. 반니는 내게도 아주 소중하고 절친한 친구였고, 몇 해 전에는 그의 작품 세계를 주제로 박사 논문을 썼을 정도로 그에게 많은 영향을 받았다. 토베가 나를 만나줄 시간이나 기력이 있을까 걱정했지만, 그녀는 흔쾌히 내 제의를 수락했다. 우리는 울란린나에 위치한 그녀의 옥탑방 작업실에서 미술과 삶, 삼 반니에 대해 대화를 나눴다. 토베는 두 사람의 젊은 시절에 대해, 그의 아내 마야 반니에 대해 그리고 그들이 이탈리아에 갔던 일에 대해, 삼의 미술교육법과 그들의 우정에 대해 들려주었다. 나는 의문점들에 대한 답을 얻었고, 또 삼이 아직 사무엘 베스프로스반니였던 시절 그녀에게 들려준 이야기를 적어놓은 노트에서 전시 카탈로그에 실을 만한 이야기를 하나 골라주겠다는 약속도 받았다. 그러다 느닷없이 토베가 위스키 한잔을 권했다. 우리는 오래전 그 시절 사람들처럼 위스키를 마셨고 담배를 피웠다. 그렇게 질문하는 자는 답하는 자가 되었다. 이제 내가 아는 삼과 그의 아내, 그의 아들들에 대해 이야기할 차례였다. 토베로서는 처음 접하는 그들 가족의 일면이었다. 우리는 토베 인생의 중요한 인물들 중 다수가 나와도 관련됨을 알게 되었다. 내가 꽤 잘 아는 화가 타피오 타피오바라도 그랬고, 그래픽 디자이너 툴리키 피에틸레와 연출가 비비카 반들레르도 여러 번 만나본 사이였다.

이 책을 집필하느라 그녀에 관한 자료들을 연구하러 토베의 화실을 두번째로 찾아 갔다. 내가 가장 중점을 둔 자료는 그녀가 쓴 편지와 메모였다. 그걸 베끼거나 건물 밖으로 가지고 나갈 수 없었기에 몇 달 동안 울란린나의 화실에 홀로 앉아 편지들을 읽었다. 화실은 토베가 살아 있을 때와 거의 같은 상태였다. 이젤에 놓인 그녀의 자화상 〈스라소니 목도리〉(1942)가 나를 똑바로 응시했다. 탁자와 창틀에는 조개껍데기와 세 돛대 범선 모형들이 놓여 있고 벽에는 천장까지 닿는 거대한 서가가 자리하며 그 바로 앞에는 그림 작품들이 포개진 채 기대 세워져 있었다. 화장실 벽에는 토베가 잡지에서 오려낸, 침몰하는 배나 폭풍우 치는 바다 같은 재해 현장을 담은 사진들이 붙어 있었다. 모두 토베가 살아 있었을 때 모습 그대로였다. 그녀의 존재가 생생하게 느껴졌다.

토베가 삼십여 년에 걸쳐 주고받은 헤아릴 수 없이 많은 편지도 잘 보존돼 있었다. 그중 미국에 사는 친구 에바 코니코프에게 보낸 편지가 가장 중요한데, 박엽지에 깨알 같은 글씨로 빼곡히 채워진 편지가 제법 많았지만 전쟁중이라 군 검열관이 새카맣게 칠하거나 잘라낸 부분도 상당했다. 에바가 보내온 편지는 거기에 없었다. 그 서한들은 특히 전쟁과 전후 회복기인 1940년대의 분위기를 묘한 방식으로 불러내는 것 같았다.

한창 젊음을 누리고 경력을 쌓고 인생의 틀을 세웠어야 했을 한 여성이 전쟁을 어떻게 느꼈는지 어렴풋이나마 알 수 있었다. 더불어 종전 후에 어떻게 느꼈는지도. 에바에게 보낸 편지 말고도 토베가 쓴 노트, 그리고 다른 사람들과 주고받은 서신들도 살펴봤는데, 특히 비비카 반들레르, 아토스 비르타넨과 주고받은 편지가 책을 쓰는 데 큰 도움이 됐다. 토베의 단편작품들 중 이 편지와 메모의 내용을 바탕으로 한 게 많고, 직접적으로 반영된 것도 꽤 있다.

일단 토베 얀손의 세계에 깊이 발을 들이자, 그녀의 작품들을 그녀의 인생, 나아가 그녀를 둘러싼 사회, 그녀의 측근들과 최대한 연관 짓고 싶어졌다. 이 책의 연구방법과 중심은 그렇게 결정됐다. 특히 전쟁과 그 마지막 몇 년을 중점적으로 들여다보기로 했다. 전쟁이 몇 년이고 계속되자 토베는 이 상황을 견딜 수 없을 지경이 됐고, 이를 떠올리는 것조차 꺼렸다. 토베 본인이 때로 그렇게 느끼고 또 스스로 그렇게 말하긴 했지만, 그 시기를 쓸모없이 흘려보낸 건 아니었다. 그녀의 인생과 경력에서 가장 중요한 면면들을 창조하고 결정한 게 바로 이때였다. 전쟁이 한창이었으나 그 전쟁으로 인해 무민 동화들이 탄생했고, 화가로서도 한층 성장했으며, 수준 높은 자화상 연작을 그렸고, 그녀만의 독특하고 대담한, 전쟁을 다룬 드로잉들을 발표했다.

이 책의 제목 『토베 얀손, 일과 사랑』은 그녀의 장서표에 쓰인 좌우명에서 따왔다. 일과 사랑은 일생 동안 토베에게 무엇보다 중요한 것—일이 우선, 그다음이 사랑 순—이었다. 토베의 인생과 예술은 단단히 엮여 있었다. 토베는 자신의 인생을 글로 쓰고 그림으로 그렸고, 친구들, 그녀가 살았던 섬들과 여행지들, 개인적인 경험들 같은 가까운 존재들에서 영감을 얻었다. 토베가 생전 진행한 작업을 모아보면 그 양이 엄청나다. 그녀의 작업은 반드시 복수형으로 다뤄야 하는데, 동화 작가, 일러스트레이터, 화가, 작가, 무대 디자이너, 극작가, 시인, 정치풍자 만화가이자 신문 연재만화가 등 워낙 다방면에서 경력을 쌓았기 때문이다.

토베는 너무나 방대한 양의 작품을 남겼기에 그녀의 작품세계에 대해 쓰려는 사람은 그 분량에 압도되기 십상이다. 나도 토베의 책 『리스너*Lyssnerskan*』(1971)에 나오는, 자기 친구와 친척들 간의 관계를 전부 표로 그려 설명하려는 아주머니인 게르다 이모가 된 기분이었다. 거기서 게르다 이모는 아이들과 그 부모는 빨간 선으로, 내연관계는 분홍 선으로 표시한다. 표준적인 관계에서 벗어나거나 금지된 관계는 두 줄을 긋는다. 하지만 시간이 흐르면서 계속 그리는 게 불가능해진다. 사람들 간의 관계가 자꾸 변하니 관계도도 거듭 수정해야 하며, 그러다보니 종이 한 장에 그 모든 사항을 다 담을 수 없게 됐기 때문이다.

게르다 이모의 작업은 결국 미완성된다. 현상태로 멈춰 있는 건 없는 데다가 시간의 흐름이 과거마저 바꿔버린다. 과거가 특히 변화에 더 민감한 듯한 때도 있다. 인간과 예술에 대해서는 다양한 관점이 존재하지만, 인생에는 플롯이 없다. 하나가 다른 하나를 돋보이게 하거나 가려버리는, 서로 겹치는 여러 가지 사건들만 산재할 뿐이다. 가까이 들여다볼수록 그림은 더 복잡 모호해진다. 토베의 경우 특히 더 그렇다. 토베는 한 번에 여러 가지 작업을 진행했다. 거의 평생 그림을 그렸고, 삼십오 년 이상 무민 동화를 썼으며, 다양한 매체에 일러스트 작품을 발표했고, 어른을 위한 이야기도 수십 년간 썼다.

토베가 워낙 광범위하고 다양하게 경력을 쌓은 터라 이 책의 기본 틀도 그 영향을 받았다. 기본적으로 시간순, 주제별로 구성했으나 그 둘을 절충한 부분도 있다. 단순히 연대순으로만 서술하면 무의미한 사실 나열만 될 터이며, 토베가 살았던 시대와 당대를 풍미했던 사상 및 현상 또한 토베의 작품 세계와 인생과 결코 뗄 수 없기 때문이다.

토베에 관한 책은 이미 많다. 에리크 크루스콥프는 이미 이십여 년 전에 화가 토베 얀손의 작품 세계에 대해 깊이 연구한 저서를 출판했다. 스웨덴 비평가 보엘 베스틴은 무민 캐릭터를 상세히 분석한 책을 썼고, 두꺼운 토베 자서전도 펴냈다(2014년 영어로도 번역·출판되었다). 유하니 톨바넨은 최근까지 몇 년간 토베의 연재만화에 대해 주로 써왔다. 이는 몇 명만 예로 든 것에 불과하다. 특히 무민 캐릭터에 관해서는 셀 수 없이 많은 책이 나왔으며, 심지어 논문도 몇 편 있는데 그중 시르케 하포넨의 폭넓은 연구가 가장 최근에 발표된 걸로 안다. 토베의 작품들에 암시된 동성애 코드 또한 수많은 연구자들의 흥미를 유발했다.

나는 토베의 작품 세계뿐 아니라 그녀가 살아간 시대, 당대의 가치관과 문화사라는 맥락에서 토베 얀손이라는 인물을 그려 보이고 싶었다. 더불어 토베의 측근들을 특히 중점적으로 조명했다. 토베의 삶은 진정 흥미롭다. 낡은 편견, 특히 성적 자기결정권이라는 문제에 대해 편견이 강한 나라에서 그녀는 인습에 갇힌 사고방식과 도덕 규율에 반기를 들었다. 토베는 혁명가였지만, 전도사나 선동가는 아니었다. 그 시대의 가치관과 태도에 영향을 미쳤지만, 기수 노릇은 하지 않았다. 오히려 조용한 성정에 맞게, 자신의 선택들을 끝까지 고수했을 뿐이다. 남성에 대등한 여성의 지위와 독립성, 창의성, 평가가 그녀에게는 무엇보다 중요했다. 그녀는 일에서도 삶에서도 평범한 여성의 역할에 굴복하지 않았다. 어린 토베는 "자유는 세상에서 가장 좋은 것이다"라고 썼었다. 그녀가 눈감는 날까지 그 무엇보다 가치 있게 여긴 진리였다.

툴라 카르얄라이넨

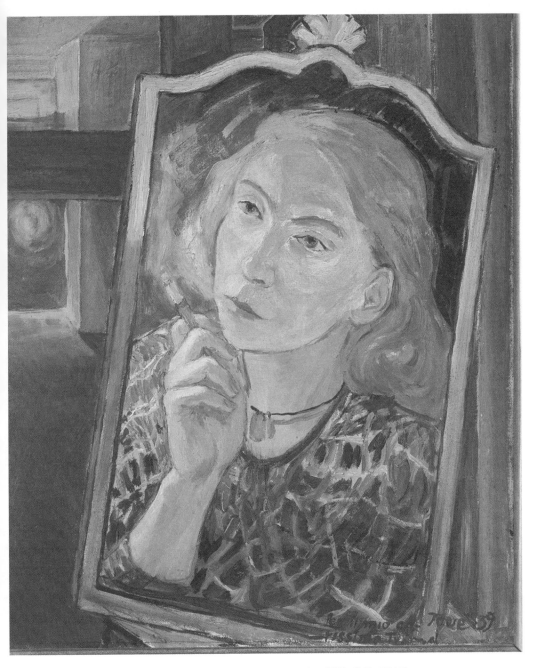

〈나의 소중한 트린카에게Per il mio carissima Trinca〉, 자화상, 유화, 1939년.

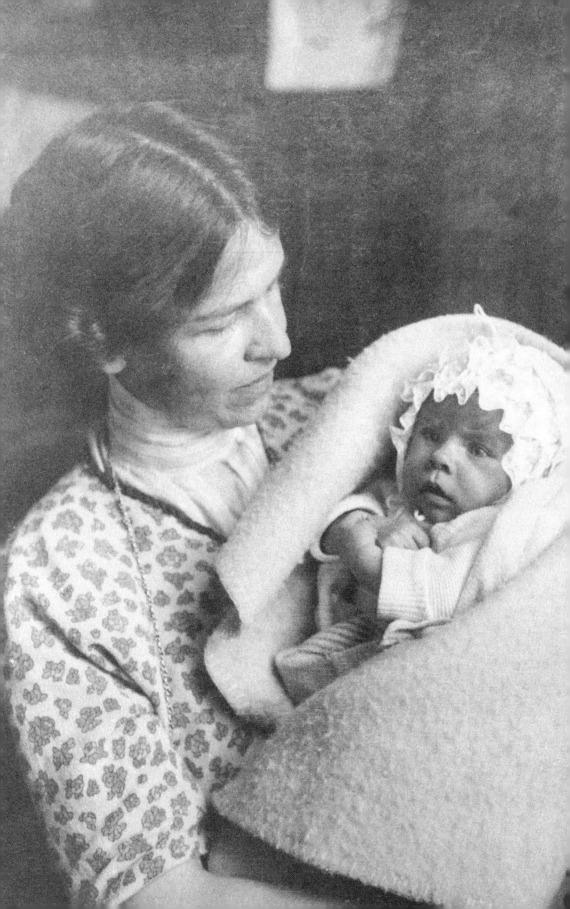

1장
아버지의 조각, 어머니의 그림

전쟁이 망가뜨린 아버지

토베에게 최초의, 그리고 가장 중요한 롤모델은 아버지였다. 그는 예술을 위대하고 진지한 인고의 과정으로 여겼고, 토베도 어린 나이에 그런 태도를 배운 듯하다. 아버지와 딸의 관계는 모순적이었다. 서로 애정이 넘쳤지만, 깊은 증오 또한 깔려 있었다. 토베의 부친 빅토르 얀손은 두 예술가 사이에서 태어난 첫째 토베 역시 부모의 뒤를 잇기를 바랐다. 그리고 토베는 그렇게 됐다. 그 외에 아버지가 보기엔 너무나 이질적이고 불가해하며 혐오스러운 다른 것도 됐지만, 그럼에도 토베는 그에게 말로 못다 할 만큼 자랑스러운 딸이었다.

토베의 아버지 빅토르 얀손(1886~1958)은 스웨덴계 핀란드인 상인의 아들로 태어났다. 아주 어렸을 때 부친을 잃었으나, 모친이 혼자 꿋꿋이 양품점을 운영했기에 어린 빅토르가 형제와 함께 그런 어머니를 도울 때가 많았다. 장사는 특별히 잘되지 않았고 살림 걱정 없는 날이 드물었지만, 빅토르는 파리에 조각을 공부하러 갈 기회를 몇 차례 누렸다.

빅토르 얀손은 촉망받는 조각가였지만, 위대한 예술가 반열에는 들지 못했다. 출세를 갈망했던 야심가에게는 쓰라린 결과였을 것이다. 그 당시 핀란드 조각계는 베이뇌 알토넨 열풍이 휩쓸고 있었고, 그 외는 전부 그의 그늘에 머물렀다. 작은 나라에서는 시대를 막론하고 당대의 신 또는 천재라 불릴 예술가는 한 명만 존재할 수 있었다.

예술가이자 가장으로 살기 쉽지 않은 시대였다. 그 시대 가치관에 따르면, 남편으로서 명예를 지키려면 가족의 생계를 책임져야 했다. 아내의 수입에 온 가족이 기대는 현실을 빅토르 얀손은 분명 받아들이기 힘들어했을 테고, 스웨덴의 잘사는 처가에게 때때로 손 벌리는 상황은 더욱 견디기 힘들었으리라.

얀손 가의 경제 사정은 종종 위태로웠는데, 예술가 가족에게 드문 일은 아니었다. 조각가의 수입은 너무나 많은 요소에 좌우됐다. 우연과 행운은 물론이고 어떻게 흐를지

엄마 품에 안긴 갓난아기 토베, 1914년.

모르는 예술계의 평가도 크나큰 영향을 미쳤다. 이들 가족은 검소하게 생활했고, 궁핍해질 때도 있었다. 예술과 작품활동을 최우선했지만, 그로 인한 보상은 미미했다. 비비카 반들레르는 그런 집안의 경제 사정을 토베가 어떻게 생각했는지 기억하고 있었다. 토베는 "예술가가 아닌 사람들을 불쌍히 여기라"는 가르침을 받으며 자랐다고 했다. 이런 태도는 쪼들리는 사정에서 느낄 수밖에 없었을 절망감을 어느 정도 덜어줬다.

전쟁기념비와 백위군 영웅 조각상 제작이 빅토르 얀손의 주요 일감이었는데, 1920년대에 그리고 2차대전 이후에도 핀란드의 다른 많은 조각가들의 사정은 비슷했다. 본명보다 '파판'이라는 별명으로 더 널리 알려진 빅토르는 핀란드 독립전쟁을 기념하는 조각상을 네 점이나 제작했는데, 그중 가장 주목받은 두 점이 각각 라흐티와 탐페레에 있다. 젊고 잘생긴 남자들의 나신을 담은 이 청동상은 꼭 고대 그리스인들이 시공간을 건너온 것처럼 보인다. 1921년에 공개된 탐페레 자유비 속 병사는 당장 누구라도 찌를 듯 하늘을 향해 검을 꼿꼿이 치켜들고 있다. 비석 상단에 배치된 이 병사는 세속적이고 일상적인 모든 것 위에 군림하며 서 있다. 전체적인 인상은 영웅을 드높이는 듯하지만, 그 구도는 의심의 여지 없이 남근상이다. 기념비 속 병사들은 그 시대와 당대 이데올로기가 중시해 예술적으로 재현하고자 했던, 아름다움과 공격성, 반골 기질 같은 자질들을 골고루 뽐내고 있다.

빅토르 얀손에게 영웅 기념비 조각은, 진심으로 하고픈 일이라기보다는 경제적 필요로 어쩔 수 없이 해야 하는 일이었다. 평상시 그는 대개 부드럽고 에로틱한 여성상이라든가 세밀한 어린이 조각상 작업에 몰두했다. 토베는 『조각가의 딸』(1968)에서 아버지가 여자를 별로 좋아하지 않았다고 밝혔다. 그는 여자들이란 말이 너무 많고 극장에 커다란 모자나 쓰고 오며 반사회적이고, 전시에 명령을 따르지 않는 존재라고 생각했다. 여성이란 조각상으로 만들어질 때만 진짜 여성이 된다고 여겼다. 살아 있는 여자들 중 그가 유일하게 인정한 건 아내와 딸뿐이었다.

얀손 가 사람들 그리고 그의 절친한 지인들은 그 집안 미술가들의 모델이나 뮤즈 역할을 맡는 데 익숙했다. 빅토르의 아내 시그네(1882~1970), 일명 '함'은 자주 남편 작품의 모델이 되었고 어린 토베도 마찬가지였다. 빅토르는 대리석으로 딸의 얼굴을 조각한 〈소녀의 머리Flickhuvud〉(1920)를 발표했다. 연한 대리석이 부드럽게 빛나는 이 작품에는 소녀의 섬세한 이목구비와 평화로운 표정이 담겨 있다. 빅토르 얀손은 분수대 조각상도 여러 점 제작했는데, 헬싱키 에스플라나데 광장에 위치한 카펠리 레스토랑 근처에 세워진 야외 조각상 〈놀이Lek II〉의 인어 가운데 하나도 토베가 모델이다. 빅토르의 또다른 조각상인 〈메꽃Convolvulus〉의 모델로 섰을 때 토베는 이미 다 큰 숙녀였던 터

라 이 작품을 찬찬히 들여다보면, 그 작품명처럼 휘감기는 덩굴식물을 보듯 나긋나긋하고 에로틱한 선이 느껴진다. 1931년 카이사니에미 공원에 설치된 이 조각상은 지금도 그 자리에 있다. 1937년 '랄루카 예술가들의 집'에서 진행된 여성 화가를 위한 크로키 저녁 수업에서, 토베는 누드모델로 섰던 경험을 자세히 털어놓았다. "아버지의 작품인 〈메꽃〉의 모델로 섰었어요. 한 발을 내밀고, 두 팔을 약간 들어올린 포즈였어요. 발은 주저하듯 아주 약간 내밀었고, 발가락은 살짝 안쪽을 향하게 두고, 손은 공격을 막아내듯 허공을 휘젓는 모양새였어요. 각성 혹은 젊음을 상징하는 포즈라고 아버지는 설명했지요."

토베는 아버지와 수없이 충돌했고 때로는 증오를 감출 수 없을 정도였지만, 둘 사이의 유대가 완전히 끊긴 적은 없었다. 두 사람 모두 사회정치 이슈들에 대해 관점이 뚜렷했기에 서로의 가치관을 도저히 받아들이지 못했다. 토베의 어머니는 전쟁중에 너희 아버지의 내면에서 뭔가가 부서진 바람에 그의 영혼에 돌이킬 수 없는 상처가 생겼다고 아이들에게 설명해주었다. 그 말처럼 전쟁을 치르면서 한때 누구보다 밝고 장난스럽고 웃음기 넘쳤던 빅토르는 엄숙하고 울분에 차고 자기 의견을 고집하는 외골수로 변해버렸다. 그가 미소짓는 일은 극히 드물었고, 그게 아니라도 자기 감정을 도무지 표현할 줄을 몰랐다. 토베의 아버지는 언제나 가족 주변에만 머물렀기에 자연히 어머니와 아이들만으로 핵가족이 꾸려졌다. 그런데도 토베는 이루 말할 수 없을 정도로 아버지를 존경했고, 작품활동을 할 때도 아버지의 관점을 중시했다.

파판은 그 시대의 전형적인 애국주의자였다. 많은 전쟁 영웅들이 그렇듯 그도 이미 끝난 전쟁에 감정적으로 집착했고, 전우들과 함께 지나간 전투를 거듭 되새겼다. 이들은 떠들썩하게 흥청대면서 음울함에 사로잡혔다. 아내들은 집에 남겨둔 채 식당에 모여서는 여자나 아이들 그리고 모든 근심거리에서 벗어나 술이나 마시며 예술과 인생 같은 심오한 주제를 논했다. 금주법 때문에 술을 구하기가 힘든 시기였음에도 그들은 매일 밤 술에 절어 지냈다.

빅토르 얀손의 가장 절친한 친구는 함께 미술을 공부한 알바르 카벤이라는 화가로, 그 역시 핀란드 내전의 참전 영웅이었다. 세기의 전환기에 두 젊은이는 파리에서 함께 화실을 사용했고, 헬싱키에도 공동 화실을 하나 뒀다. 두 사람의 우정은 평생 이어졌고, 술에 취해 흥청대는 것도 작품활동도 함께했다. 아내들도 가까워질 수밖에 없었다. 두 가족은 함께 파티를 열었고, 금주법이 시행되는 동안 불법 양조주도 같이 만들었다. 화가 마르쿠스 콜린은 파판과 카벤과 두루 친했는데, 1933년부터 안손 가족과 콜린 가족은 랄루카에서 함께 살았다. 같은 건물의 주민이 된 두 가족은 금세 친해졌고, 그들의

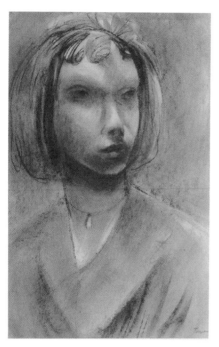

열네 살 때 그린 자화상.
차콜 드로잉.

우정은 한 번 어긋남 없이 끝까지 유지되었다.

금주법 시행 기간에도 헬싱키에 무허가 술집들이 있긴 했지만, 불시단속이 진행돼 술집에 드나드는 데는 위험이 따랐다. 그런 이유로 시끌벅적한 모임은 집에서도 이루어졌다. 얀손 부부는 뒤풀이 파티를 자주 열었는데, 그 이튿날까지 이어질 때도 많았다. 여기에 튀코 살리넨과 얄마리 루오코코스키 같은 당대 저명한 화가들도 자주 드나들었다. 어린 토베는 스웨덴어로 '히포르'라고 불리는 남자들의 파티를 몰래 구경하곤 했다. 그러면서 아주 어린 나이에 당대 예술가들의 세계를, 더불어 전쟁과 남자들의 공격성을 어렴풋이 파악했다. 훗날 토베는 그때의 경험을 담은 한 단편에서 남자들 간의 우정을 이렇게 적절히 표현했다. "남자들은 전부 흥청망청 먹고 마시고(히포르) 어려울 때 서로를 버리지 않는 패거리들이다. 이 패거리는 서로 못된 말을 퍼부어도 다음날이면 다 잊는다. 남자들은 용서하기보다 잊어버리고, 여자들은 모든 걸 용서하지만 아무것도 잊지 않는다. 세상은 그런 식이다. 여자가 파티에 초대받지 못하는 건 그래서다. 용서받는 건 불쾌한 일이니까."

이 글에서 토베는 자신의 어린 시절을, 그리고 크리스마스에 아버지가 만든 미니어처 조각에서 먼지를 조심조심 털던 어머니를 회상한다. 어머니 외엔 누구도 그 조각상상에 손댈 수 없었다. 그런데 집에는 조각상보다 더 귀한 취급을 받는 게 있었다. 핀란드 내전 때의 수류탄들이었다. 이는 빅토르에게 더없이 귀중한 전쟁의 상징물이었다. 먼지를 터는 일조차 금지할 정도였다. 누구도, 절대로, 그걸 건드려선 안 됐다. 남자들의 전쟁 추억하기와 히포르에서의 광기 어린 행동을 토베는 또다른 단편의 소재로 사용해, 어린 소녀의 눈에 비친, 전쟁을 흉내낸 기념식 거행 장면으로 묘사했다. "나는 아빠가 여는 파티가 너무 좋다. 그런 파티는 때로 며칠이고 계속된다. 나는 잠이 깼다가 다시 잠들었다가, 연기와 음악 소리에 또다시 깨어난다. (…) 음악에 이어 전쟁 추억하기가 시작된다. 그러면 나는 이불 속에서 조금 더 뭉기적거리다가, 아저씨들이 고리버들의자에 덤벼들면 언제나 그제야 일어났다. 그러면 아빠는 화실에 있는 석고반죽통

위에 걸어둔 총검을 꺼내오고, 다들 벌떡 일어나서 뭐라고 외치면 아빠가 고리버들의 자를 공격한다. 우리는 낮 동안 그 의자를 천으로 덮어놓는다. 아무도 너덜너덜한 의자 꼴을 못 보도록.”

핀란드 내전에 백군•으로 참전했던 많은 이들이 그랬듯, 빅토르 얀손도 특히 좌파 세력과 공산주의를 조국의 가장 큰 위협 요소로 보았다. 친독視獨 정서가, 특히 ‘겨울전 쟁(1차 소련-핀란드 전쟁)’과 ‘계속전쟁(2차 소련-핀란드 전쟁)’ 동안 핀란드 사회에 팽배 했다. 독일을 믿었던 빅토르는 독일을 해방자이자 우방국으로 여겼다. 그는 유대인들 에 적대적이었는데, 아버지의 그런 반유대주의적 태도에 토베는 크게 상처받았다. 그 문제에 대해서만큼은 물러섬이 없었던 토베는 “포이어 운트 플라메Feuer und Flamme(불과 열정)”라고 자신의 태도를 표현할 정도였다. (1941년까지는 사무엘 베스프로스반니였던) 삼 반니와 에바 코니코프를 비롯해, 토베의 절친한 친구들 중에는 유대인이 많았다. 빅 토르 얀손은 풍자 잡지인 『가름Garm』에 독일과 히틀러에 대한 반감을 강하게 드러내는 삽화를 싣는 딸을 용납하지 못했다. 토베는 친구들에게 보내는 편지에서, 아버지의 수 치를 모르는 편협함과 ‘소름 끼치는’ 정치관에 대해 불만을 토하곤 했다.

빅토르는 딸의 이성 친구들도 심히 못마땅해했다. 그들은 대체로 유대인이거나 공산 주의자였고, 그게 아니면 최소한 좌파 사상에 물든 사회인사들이었다. 토베가 전쟁중 몇 년 동안 사귀었던 타피오 타피오바라는 ‘킬라Kiila’(‘쐐기’라는 뜻)라는 모임의 일원으 로 그 집단의 극좌파적 가치관을 그대로 흡수했다. 타피오바라보다 더 유명한 인물로 는 아토스 비르타넨도 있었는데, 극좌파 정치인이자 지식인, 비평가였던 그는 오래도 록 토베의 변함없는 친구로 남았다. 비르타넨은 굽힘이 없고 타협을 모르는 성격으로 유명했는데, 토베 말로는 ‘의회의 앙팡 테리블’로 불렸다고 한다.

토베와 명망가 아토스 비르타넨 간의 자유분방하고 공개적인 내연관계는 도덕적 분 개와 불관용을 폭넓게 불타오르게 만들었다. 토베의 아버지 또한 심히 분개했는데, 비 르타넨의 좌파 성향과 인지도 때문에 더욱 불편해했다. 두 사람의 사실혼 관계는 당대 관습에 정면으로 위배됐다. 더욱이 얀손 가 같은 사회적 지위에서 그런 관계는 더 심 하게 손가락질받았다. 성적인 시도는 밀실에서만 이루어져야지 입에 올려서는 안 됐 으며, 여자는 결혼 전에 순결을 지켜야 하는 시대였다. 성적 금욕을 요구하는 사회에서 결혼하지 않은 남녀가 부부처럼 지내면서 존경과 신뢰를 받기란 보통 어려운 게 아니 었다. 성관계가 결코 불가침의 사적 영역이 아닌 시대였다. 토베의 아버지는 자신이 자

• 1917~1918년에 있었던 핀란드 내전에서 백군은 양 진영 중 한쪽이었고, 그 반대 진영은 적군 또는 사회주의자들 이었다. 백군들은 백위군, 야게르 민병대와 우파 세력의 지원을 받았다. 또한 독일으로부터 군사 지원도 받았다.

라면서 배워온 또 굳건히 믿어온 태도를 뒤집기가 불가능했다. 그럼에도, 그 모든 심리적 저항에도 불구하고, 그토록 고까운 딸내미의 남자친구들이 얀손 가를 드나드는 걸 그는 막지 않았다.

가정적인 딸

토베는 굉장히 가족중심적인 사람이었다. 스물일곱 살 때까지 부모님과 함께 살았을 뿐 아니라 평생 가족과의 끈끈한 관계를 유지했다. 얀손 가족은 줄곧 헬싱키에 거주했는데, 처음에는 카타야노카에 살다가 퇴월뢰로 이사 갔다. 토베는 유년기와 청소년기를 카타야노카의 루오치카투가 4번지에서 보냈는데, 젊은 예술가의 상상력은 그 동네의 화려한 아르누보 양식 건축물에서 영향을 받았을 성싶다. 어렸을 때부터 토베는 아파트의 타원형 창문 너머 동네 주택들과 맞은편 탑 같은 지붕들을 구경하곤 했다. 그 뾰족한 형태와 비율은 무민 집, 특히 방갈로의 외형과 꼭 닮았다. 스너프킨의 모자에서도 같은 형태를 볼 수 있다.

집안 곳곳에 작업중인 미술작품들이 널려 있었기에 토베는 아주 어려서부터 아버지의 작업실에 있는 석고반죽 봉지, 가대 위에 반쯤 만들어진 찰흙 조각상, 청동 주물 단계만 남은 수많은 석고상들과 함께 지내는 데 익숙했다. 그리고 집 한구석에 놓인 탁자에서 우표나 표지 디자인을 하거나 책에 들어갈 일러스트를 그리는 엄마의 모습도 익숙하게 보며 자랐다. 언제 어느 때든 작업중인 작품이 곁에 있었던 셈이다.

여름 내내, 이따금 초봄부터 늦가을까지, 얀손 일가는 군도에 가서 지내곤 했다. 헬싱키에서 15킬로미터 정도 떨어진, 포르보 근처의 펠링키 군도는 얀손 가족에게 의미 있는 곳이다. 먼저 여객선으로 섬들 중 하나로 건너가서 작은 배로 마저 이동해야 하는 곳이다. 당시 핀란드 중산층 가정에서는 통상 학년말 여름에 온 가족이 시골로 휴양을 떠났는데, 얀손 가도 예외는 아니었다. 토베의 어머니 함은 고정적인 일자리 때문에 휴일과 주말에만 섬을 찾았다. 엄마가 없는 동안에는 가정부가 집안일을 돌봤다. 얀손 가는 펠링키 군도 이곳저곳의 빌라에 머물긴 했으나 서로 지척에 위치한 빌라들이었다. 처음 빌린 빌라는 구스타프손 집안 소유였다. 구스타프손 가의 아들 알베르트('아베')는 마침 토베와 동갑이었던 터라 둘은 평생지기가 되었다. 그뒤에는 몇 년 연속 브레츠케르 섬에서 여름을 보냈고, 거기서 토베는 동생 라르스와 함께 오두막을 지었다. 1960년대 들어 토베는 클로브하룬 섬으로 이주했는데, 그녀가 가장 사랑한 섬이 아니었나 싶

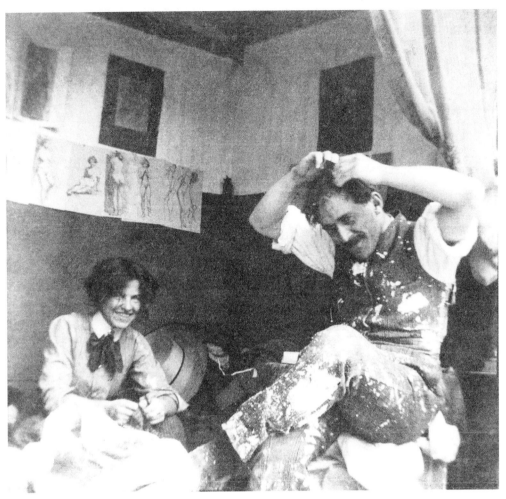

집에서. 토베의 아버지 파판과 어머니 함. 석고본을 뜨고 난 후.

다. 바다와 섬에 대한 사랑으로 온 가족이 하나가 됐다. 펠링키 군도에서 보낸 여름날들은 얀손 가족에게 최고의 시간이었다. 훗날 토베의 동생 페르 올로브가 도시에 있는 집보다 이곳이 "더 집처럼 편안했다"고 회상한 것을 보면 말이다.

1933년 이 가족은 카타야노카에 막 완공된 '랄루카 예술가들의 집'에 입주했다. 다방면에서 활동중인 예술가들이 거기 모여 살았고, 가까운 이웃 간에 사교활동도 활발했다. 토베는 혼자서 혹은 다른 학생들과 공동으로 소규모 작업실을 몇 차례 빌렸지만 오랫동안 토베에게 집이라 할 만한 곳은 랄루카였다. 공식적으로 등록된 곳도, 자기 침대와 소지품을 둔 곳도 거기였다. 하지만 랄루카에서의 생활은 비좁고 갑갑했는데 특히

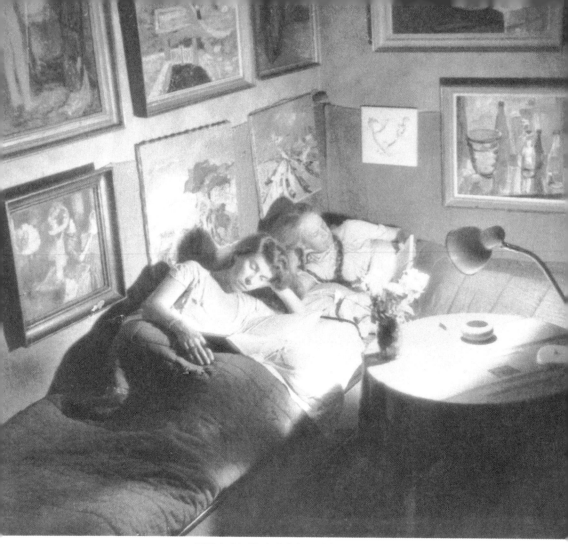

'랄루카 예술가들의 집'에서, 토베와 어머니 함, 1944년.

토베가 성인이 되어 그림을 그린 후로 더 그랬다. 한 사람의 작업 공간으로도 부족할 곳에서 얀손 가의 예술가 모두가 작업했기 때문이었다. 토베에겐 혼자만의 작업 공간이 절실했지만, 젊은 예술가가 개인 화실을 갖기란 비용 면에서 무리였다. 개인 화실은 대개 꿈도 못 꿀 정도로 비쌌다. 이런 사정으로, 토베처럼 이제 막 기지개를 켠 많은 예술가들이 작업 공간의 부재로 싹이 잘려나갔다.

 토베는 1936년에야 헬싱키의 크리스투스키르코 교회 바로 옆 건물에 비로소 자기만의 첫 작업실을 임대할 수 있었다. 이듬해에는 벤리키 스톨린 카투에 좀더 괜찮은 작업실을 구했다. 1939년에는 우르헤일루카투 18번가에 새 공간을 얻었다. 상태가 영 아니었던 터라 토베는 랄루카에 자기 작업실을 구하려고 백방으로 알아봤다. 하지만 난처

하게도 랄루카 관리자가 파판의 임대료가 밀렸다고 언급하면서 이는 꿈으로 그쳐버렸다. 결국 토베는 랄루카 근처 퇴윌뢰에서 지냈다. 겨울전쟁 기간에는 퇴윌룅카투에 위치한 화실에서 지냈는데, 집주인이 젊은 처자의 드나듦에 짐짓 도덕적 잣대를 들이대며 감시하는 데다가 누드모델을 그리는 걸 못마땅히 여겨 마음 편할 날이 없었다. 다행히 토베는 1940년 4월, 벤리키 스톨린 카투에 자리한 옛 화실에 돌아갈 수 있었다.

토베는 아파트나 호텔방 같은 곳의 인테리어까지 포함해, 다양한 생활 공간에 무척 관심이 많았다. 그랬기에 여행하면서 잠시 체류하는 곳도, 평소 작업하는 화실도 직접 벽을 칠했다. 벤리키 스톨린 카투의 화실은 잡지 『이브닝 인테리어』(1943)의 촬영장소 겸 취재대상이 되기도 했다. 기사를 읽어보면, 젊은 시절 토베가 집을 떠나 부닥친 경험, 요리부터 시작해 온갖 현실적인 문제에 혼자 되는 두려움까지 더해진 어떤 분위기가 느껴진다. 토베는 에바 코니코프에게 보낸 편지에서, 모든 게 다 잘되어간다고 낙관적으로 얘기했다. 얀손 가에는 온갖 집안일을 척척 해치우는 가정부 임피가 있었기에, 딸이 그런 일까지 신경쓸 필요가 없었다.

그렇다고 가족을 우선하는 딸로서의 삶이 쉬운 건 아니었다. 부녀는 너무나 가치관이 상반돼 때로 관계가 극도로 껄끄러웠는데, 얼마나 심했는지 토베는 어떤 때는 속이 너무 불편해지기까지 해 화장실로 달려가 토할 정도라고 했다. 가족의 평화를 위해 토베는 큰 소리를 낼 수 없었다. 그 말인즉, 쌓이는 분노를 마냥 억눌렀다. 그렇게 꾹꾹 눌러온 감정이 결국에는 폭발했다. 수년간 참아온 분노가 한번에 터져버렸다. "파판과 나는 서로 증오한다고 소리질렀다." 얀손 가족의 친구이자 주치의였던 라파엘 고르딘은 토베에게 집을 떠나 독립하라고 진지하게 권했다. 토베도 이제 집에서 한 시간도 더는 못 견디겠다고 썼다. 거기서 계속 살면 신경쇠약에 걸릴 것 같다고, 절대 행복해지지도 훌륭한 화가로 성장할 수도 없을 것 같다고 했다. 깊은 냉소, 어쩌면 어떤 차가움이, 아버지와 어머니 함의 관계에 대한 묘사에 특히 잘 드러나 있다. "내가 본 인간 중에 가장 무능하고 가장 근시안적인 인간인 파판이 온 가족을 독재자처럼 휘두르고, 그 와중에 함이 얼마나 불행하게 지내는지 너무나 잘 보인다. 항상 순응해왔고, 문제가 생기면 수습하고, 한 발 양보하고, 인생을 희생하고, 그렇게까지 했는데도 자식들 말고는 어떤 보상도 받지 못했는데 그 자식마저도 남자들의 전쟁에서 목숨을 잃거나, 불만에 차서 부정적인 사람으로 자라날 테지……"

임시 화실로 옮길 뿐이래도 집을 나오는 건 새로운 삶 그러니까 해방과 독립 그리고 새로운 생활환경을 의미했다. 불편함을 참아야 하고 이삿짐 상자를 쌓아놓고 지내야 하는 건 물론, 무엇보다도 스스로 모든 일에 책임을 져야 함을 의미했다. 토베는 이사

를 결심한 일이 자기 인생 전반에 영향을 미쳤다고 털어놓았다. "가족의 품을 떠나기로 결심한 뒤 모든 것이 변했다. (…) 취향까지도. 그렇게나 좋아했던 베토벤 바이올린 콘체르토 아다지오를 틀었지만 그다지 좋지가 않았다. 대신 처음으로 바흐의 음악을 즐겼다. (…) 모든 가능성이 열려 있다. 봄맞이 청소도 이젠 다 끝났다."

토베가 독립하면서 부녀간의 중대 위기는 완전히 끝난 건 아니어도 그나마 통제 가능해졌다. 허전해할 어머니 때문에 토베는 죄책감을 느꼈다. 그러나 이사한 뒤 아버지와 관계가 개선된 데다, 두 사람은 서로를 조금이라도 이해하려고 애쓰게 됐다. 토베는 결코 가족과의 연을 완전히 끊지 않았고, 심지어 제일 힘든 시기에도 랄루카에 가서 저녁식사를 함께하고 봄, 여름, 가을에는 펠링키의 여름 별장에 합류하기도 했다. 하지만 몇 년이 지난 뒤에도 토베는 아버지와 함께 있는 걸 때때로 힘들어했고, 이런 말까지 했다. "일요일마다 랄루카에 가는데, 아빠와 함께하는 건 좋을 때보다 싫을 때가 더 많다." 빅토르는 라세 혹은 라르스로 불린 막내아들과도 종종 삐걱거렸는데, 특히 계속전쟁 중에 라세가 대놓고 반항했을 땐 부자관계가 심각하게 틀어졌었다. 토베는 에바에게 보낸 편지에서 아버지에게 이렇게 말하고 싶었다고 고백했다. "그러다가는 마지막한 사람까지 다 떠나버릴 거예요!"

유리종 안의 모녀

어머니 시그네 함마르스텐 얀손(함)은 토베에게 삶의 중심이자 가장 큰 애정의 대상이었는데 토베가 평생 그보다 더 사랑한 사람은 없었다. 여러 면에서 두 사람은 함께 성장했다. 아버지가 헬싱키의 밤을 즐기며 친구들과 흥청망청 노는 동안, 어린 토베와 함은 단둘이 지내는 생활에 익숙해졌고 일찍부터 유대관계가 끈끈해졌다. 토베의 장래와 화가로서의 경력에 함이 미친 영향은 실로 대단하다. 그녀는 딸에게 생애 최초이자 가장 엄격한 교사였다. 토베는 글자 그대로 엄마 품에서 그림 그리는 법을 배웠다. 겨우한두 살 때, 심지어 걸음마도 떼기 전에 그림을 그렸다고도 한다.

함은 열심히 일했고, 어린 소녀는 집에서 그녀가 그림 그리는 모습을 몇 시간이고 지켜보았다. 그랬기에 토베는 먹물과 펜, 종이 그리고 그림을 그리는 행위 자체가 여성의 삶에서 뗄 수 없는 자연스러운 일이라고 믿게 되었다. 이렇게 아기 때부터 작업과정을 지켜본 데다 어머니의 지도까지 더해져, 토베의 예술적 감수성은 크게 발달했다. 이러한 성장 배경 덕에 토베는 매우 어린 나이에 숙련된 일러스트레이터가 되었고, 펜화와

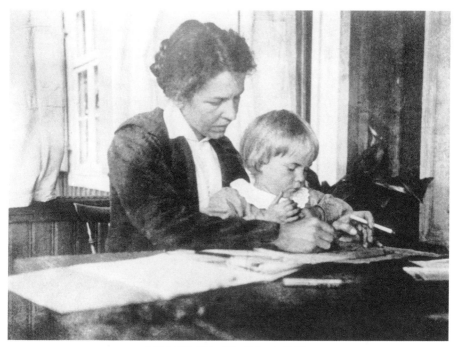

엄마 품에서 그림 그리는 토베, 1915년경.

연필화는 수월하게 높은 수준에 이르렀다. 겨우 열네 살 때 이미 드로잉 작품들이 발간되었고, 이듬해에는 여러 신문에 일러스트가 실렸다.

　모녀는 공생관계를 구축해갔다. 토베는 어머니와 보낸 어린 시절을 유리종 안에서 함께 지내는 것 같았다고 표현했다. 단둘이 그들만의 내밀한 공간에서, 바깥세상과 차단된 채 살아가는 것 같았다고 말이다. 모녀관계가 얼마나 끈끈하고 깊었는지는 『조각가의 딸』에 실린 「눈」에 어느 정도 반영되어 있다. 여기서 토베는 새하얀 눈으로 뒤덮인 집에 갇힌 한 소녀와 엄마를 그린다. 그 딸은 정말이지 평온하고 행복하다. 아무도 집에 들어오거나 집에서 나갈 수 없다고 생각하는 소녀는 기쁨에 겨워 엄마에게 외친다. "사-랑-해-요, 사-랑-해-요." 깔깔거리며 엄마에게 쿠션을 던지면서 누가 눈더미 속에서 집을 파내지 않기를 기도한다. 고립된 두 사람은 동굴 속의 곰처럼 세상으로부터 안전하다. 나쁜 것들은 다 바깥에 있다. "가장 벅찬 건 눈이 쌓이고 또 쌓이면서 드는 긴박감이었다. 창을 넘어서까지 쌓이는 눈. 마치 우리 둘만 푸른 아쿠아리움 안에서 사는 기분이었다. (…) 동시에 철저히 안전한 기분. 격리된 기분도 들었다. 이제 누구도 여기서 못 나가고 또 누구도 못 들어올 것 같았다. 엄마와 나는 우리만의 겨울 둥지에

있다. 우리는 전나무 가지로 배를 든든히 채워둔 한 쌍의 곰이며, 세상은 더이상 존재하지도 않고, 끝났으며 더이상 이곳에 없다." 서른 살 때의 일이긴 하나 토베는 이 일이 실제 있었다고 했다. 폭설 때문에 집에 갇혀 일주일 동안 어머니와 그림을 그리며 보냈다는 것이다.

토베의 어머니 시그네 함마르스텐 얀손은 스웨덴인 목사이자 궁중사제의 딸로 태어났다. 스톡홀름에 위치한 예술학교 콘스트파크●에서 미술을 전공했다. 빅토르와 시그네, 아니 모두가 그리 불렀듯 함은 둘 다 미술 공부를 더 하고자 파리로 갔다가 거기서 만났다. 사랑에 빠진 두 사람은 스웨덴에서 결혼식을 올린 뒤 파리에서 신혼을 보내다가 토베가 생겼다.

함은 부모 형제자매들과 사이가 특히 각별했다. 어렸을 적 토베는 스톡홀름의 군도 중 하나인 블리되 섬에서 외삼촌들, 외조부모들과 여름을 보내곤 했다. 블리되의 풍광이 무민 골짜기의 초기 원형이라는 말이 몇 번 나왔다. 큰 나무가 많고 해변이 펼쳐진 블리되 섬은 생생하면서도 잔잔한 곳이다. 스웨덴 유학 당시 토베는 외삼촌 댁에서 지냈다. 스웨덴의 외가는 가족 규모가 크고 비교적 잘살았으며, 토베가 남긴 글들로 판단컨대 가족들 간의 관계도 따스하고 원만했던 듯하다. 「내 친구 카린」에서 토베는 외사촌 카린에 대해, 그녀의 종교적 경험, 외조부모의 삶에 대해 묘사했다. "한번은 엄마랑 둘이 스웨덴에 가서 바다 옆 계곡에 자리한 외할아버지, 외할머니네 큰 사제관에서 지내다 왔다. 거기엔 외삼촌과 외숙모, 그리고 외사촌들로 바글바글하다."

핀란드 내전 동안, 그리고 전쟁 직후와 1930년대 초까지도 음울한 분위기는 좀처럼 걷히지 않았다. 다른 가족들과 마찬가지로 얀손 가족도 물자 부족으로 어려움을 겪었다. 겨울전쟁과 계속전쟁 때도, 그리고 뒤이은 불황 때도 얀손 가는 스웨덴 처가의 도움을 받아야 했고 처가는 다양한 방식으로 그들을 도왔다. 먹을거리, 물감 그리고 건축 자재까지도 보내주었다. 조각가와 결혼해 가족과 떨어져 핀란드까지 이주해온 함은 많은 것을 포기해야 했다. 가난하고 전쟁으로 인해 궁지에 몰린 핀란드에서 함은 고향땅이, 그리고 친정 가족이 무척 그리웠을 것이다. 새로운 조국에서 핀란드가 제정러시아의 자치주였던 시기와 1차대전, 그리고 내전까지 줄줄이 이어진 시기를 간신히 버티던 함은, 딸을 데리고 스웨덴으로 도망치기도 했다. 그후 약 이십 년 동안 겨울전쟁과 계속전쟁에 라플란드 전쟁까지 발발해 경기 침체가 이어졌다. 그와 사뭇 다른 환경이 익숙한 젊은 여성에게 핀란드는 이주해서 살기 쉽지 않은 곳이었지만 함은 용기 있게 새

● 미술 및 공작, 디자인 종합 대학.

로운 조국에서 어려움을 헤쳐나갔던 것 같다. "엄마는 고향이 그립다는 말을 거의 입에 안 올렸지만, 기회 될 때마다 나를 학교 수업에서 빼내 스웨덴으로 데리고 가 엄마의 사촌동생들을 만났고 거기서 어떻게 지내는지, 우리는 어떻게 사는지 얘기를 나누었다."

『조각가의 딸』에서도 토베는 어머니의 향수병과 스웨덴에 대한 그리움을 언급했다. 스웨덴에서 가져온 많은 가재도구나 물건들로 고향땅을 떠올렸기에 함은 그것들을 최대한 지키려 했지만 그러지 못할 때가 많았다. "집에서 파티를 열면 절대 작업실을 개방하지 않고 응접실에서만 접대했다. 거기엔 (…) 외할머니 외할아버지 댁에서 가져온 물결무늬 목조 가구들이 있었다. 엄마는 그 가구들로 모든 것이 이상적으로 굴러가는 고향을 떠올렸다. 처음에 엄마는 그게 망가질까봐 굉장히 걱정했고 누가 담뱃불로 지지거나 유리잔 자국을 남기면 화를 냈지만, 이제는 그런 자국도 오래된 가구의 멋이겠거니 한다."

빅토르 얀손은 스웨덴계 핀란드인으로 그의 친구들 대부분이 스웨덴어를 구사했다. 그랬기에 그의 젊은 아내는 모국어를 써도 별문제가 없었고 집에서는 모두 스웨덴어로 이야기했다. 게다가 20세기 초반만 해도 헬싱키에서는 오늘날보다 스웨덴어가 훨씬 널리 쓰였다. 그랬기에 함은 딱히 다른 언어를 배울 동기가 없었고, 그래서 핀란드어를 제대로 배우지 않았다. 하지만 핀란드어가 유창하지 않은 탓에 점점 고립됐고 사교 범위도 그만큼 제한됐다. 이에 가족과 가까운 친구들을 더 중요시하게 됐다.

결혼 후 함은 파리에서 대학원에 다니며 미술을 공부했을 때부터 품었던 독립 예술가라는 꿈을 포기했다. 그 당시에는 섬유예술을 여성 특화적 예술 분야로 간주했기에 함도 한번 발을 들인 적이 있는데, 1919년 '핀란드의 수공예 하는 친구들'이 코펜하겐에서 주최한 일종의 전시회에 화가 라그니 카벤과 함께 참여했다. 그러나 예술과 야망은 더이상 그녀 인생에서 중심이 될 수 없었다. 대신, 그 시대 수많은 여성들처럼, 시그네 얀손도 가족들을 최우선으로 하며 살았다. 함이 봤을 때 부부가 둘 다 예술가일 경우 가정생활도 작품활동도 좋아 보이지 않았다. 그런 가족의 경우, 주로 남편의 예술활동이 시간과 공간을 거의 다 잡아먹고 있었다. 아내에게는 작업할 시간과 공간이 전혀 주어지지 않는 일이 왕왕 있었다. 아내는 자신의 기대치와 욕망을 재조정해야 했고, 자식들을 돌보고 집안일을 돌보는 일과를 해치워야 했다. 그러고 나면 다른 일을 할 여유는 남지 않았다.

여자가 예술활동을 이어갈 경우, 특히 남편보다 더 성공했을 경우, 결혼생활은 거의 유지되지 않았다. 랄루카에 살면서 함은 예술가 가족들의 삶을 가까이서 보고 이에 대

해 자연스럽게 익혔는데, 그때 주변 사람들의 삶을 보고 이 같은 결론을 내렸을 가능성이 크다. 파판의 절친한 친구들, 알바르 카벤이나 마르쿠스 콜린, 라그나르 에켈룬드 같은 사람들의 아내들도 예술가로서 열심히 훈련했지만, 열정적으로 예술활동에 뛰어들었음에도 남편의 그림자에 가려졌다. 여성은 다른 잣대로 평가받았다. 여성 예술가들은 줄곧 남편과 연관 지어 언급됐고, 그들의 작품도 마찬가지로 남편의 작품과 비교선상에서 오르내렸다. 비평가들은 그저 편리하다는 이유로 줄곧 여성 화가가 남편에게 영향을 받았다느니 남편이 명백히 역할 모델이 되어줬다느니 지껄였다. 여성의 예술작품은 독립적으로 진지하게 받아들여지지도 않았다. 이러한 대접이 여성 화가들의 작품 활동을 북돋웠을 리 만무했고, 함도 덩달아 의지가 꺾였다.

예술가의 아내는 가정 경제를 책임질 의무를 떠안았으며, 직장에 다니며 월급을 벌어오는 경우도 많았다. 가정에서도 남편의 예술활동은 최우선시됐고, 그래서 아내는 남편이 작업에만 집중할 수 있도록 그를 돕고 지원할 수 있는 일이라면 뭐든 다 해야 했다. 예술가와 결혼한 여자의 삶은 결코 녹록지 않아 보였다. 많은 여성들이, 라그니 카벤처럼, 가족 가운데 예술가는 한 명으로 족하다고 봤다. 아니, 함 얀손의 말을 빌리면 "한 가족에 조각가는 한 명으로 족했다". 남편과 자녀가 무엇보다 우선이라는 걸 함은 깨달았다. 하지만 자신의 예술활동도 여전히 너무나 중요했던 함에게 그림을 끊고 사는 건 상상조차 할 수 없었다. 창작활동을 하려면, 가족들이 잘 지내야 했고 또 가장 가깝고 사랑하는 이들 사이에서 자신의 행복도 찾아야 했다.

함은 전문 자격을 취득해둔 덕분에, 남편의 유능한 조수 역할을 할 수 있었다. 남편의 경력에 아내의 기여도가 상당했지만, 당시 통념에 따라 아내는 보이지 않는 익명의 존재로 남아야 했다. 함은 자기 이름을 내걸고 일러스트 작업에 열중했고, 내세울 만한 경력도 쌓았다. 하지만 그것은 '예술', 그러니까 '영혼의 숭고한 불꽃'인 진정한 예술이 아니었다. 당시는 응용미술과 순수미술 사이에 엄청난 격차가 존재했다고 회자될 시대로 이런 차별은 20세기 내내 좀처럼 깨지지 않았다. 응용미술은 거의 서투른 손놀림, 끽해야 수공예로 간주됐다.

함은 얀손 가에 꾸준히 수입을 벌어들였다. 1924년부터 쭉 핀란드은행 지폐인쇄부서에서 도안가로 일했고, 일러스트 작업도 열심히 해서 다양한 간행물과 단행본에 수많은 작품을 실었다. 핀란드 최초의 전문 우표 디자이너였던 함은, 핀란드에서 사실상 그 분야의 어머니로 꼽힌다. 그녀는 책 표지 디자인도 수없이 진행했고, 여러 신문에도 일러스트를 실었다. 시사풍자지 『가름』에 실린 그림들은 특히 의미 있는데, 1923년부터 1953년까지, 즉 잡지의 개간부터 폐간까지 꾸준히 연재를 이어갔다. 『가름』에 실린 엄

청난 양의 작품 중 아무래도 당대의 문화계, 정치계 유명인사들의 개성을 묘사한 캐리커처 작품들이 가장 회자될 것이다. 진보 성향의 『가름』 참여는 어머니에게서 딸로 이어졌다는 점에서도 의미가 있다. 함은 1920년대부터 1930년대까지 『가름』에 없어서는 안 될 중요한 인물이었고, 1930년대 후반부터는 토베가 잡지의 시각적 스타일을 잡는 데 중추 역할을 했다. 토베에게 『가름』은, 어머니에게 그랬던 것처럼, 대단치는 않아도 정기적인 수입원이었다. 그렇게 그들은 생계를 꾸리면서 독립적인 작품활동을 하는 예술가로 이름을 알렸다.

어머니가 아버지와 결혼하고서 어떻게 사는지 지켜보며 토베는 결혼생활에서 여성의 역할과 그들의 일에 대해 나름의 판단을 내렸다. 토베는 여자들과 여자들의 작업이 얼마나 저평가받는지 지근거리에서 보았다. 아버지 파판은 배우자로 함께하기 쉽지 않은 사람이었다. 주치의 라파엘 고르딘은 함에게 "그 집 넷째 아이는 잘 있느냐"고 묻곤 했는데, 파판을 두고 하는 소리였다. 집안 재정을 유지하느라 뼈빠지게 일하는, 그리고 아버지의 끝없는 요구에 한마디 불평 없이 응하는 어머니의 모습을 보면서 토베는 강한 연민을 느꼈다. 그렇게 복종하는 어머니 때문에 고민했고, 어떻게 하면 그녀를 행복하게 해줄 수 있을까 고심했다. 파판은 물론이고 모든 것을 다 남겨두고 엄마와 둘이서 외국으로 떠나는 상상도 했다. 토베는 엄마를 구해내 어딘가 멀리 더 행복한 나라로, 행복한 삶이 있는 곳으로 데려가는 꿈을 꾸었다. 엄마가 이민 가고 싶어하는지에 대해서는 전혀 의심하지 않은 듯하다. 동시에 토베는 그보다 훨씬 구체적인 꿈도 품었고, 때로는 아주 세세한 계획까지 세워서 친구들과 함께, 혹은 동생들이나 애인과 함께, 아프리카나 폴리네시아로 이민 가는 꿈을 그렸다. 그러나 현실에서는 어머니를 향한 사랑 때문에 핀란드를 떠날 수 없었다. "나를 여기 머물게 하는 건 함이다. 내가 그보다 더 사랑할 사람은 평생 없을 것이며, 또 그만큼 나를 사랑해줄 사람도 없을 것이기 때문이다."

모두가 함을 훌륭한 어머니로 생각했고, 그녀는 어딜 가나 인기도 많았다. 수많은 증거들, 특히 딸의 편지를 보면, 함은 인내심 많고 현명하며, 유능하고 모두를 포용하는 사람이었다. 토베의 동생 페르 올로브는 과거 걸스카우트 단장이었던 어머니가 바람이나 나무 밑동, 이끼, 구름, 개미탑 따위를 보고 자기 위치를 파악하는 법을 가르쳐줬다고 회상했고, "내가 저지르는 온갖 멍청한 짓을 무민마마 같은 따스함으로, 침착하고 안심되는 태도로 다 용서해주었다"고 했다. 토베의 글에 따르면 토베의 둘째 남동생 라세도 엄마에 대한 애착이 "지나치게 심했다". 청년 라세는 전쟁중 투르쿠에 위치한 숙부 댁에서 지내면서 어머니에게 사랑과 애정이 듬뿍 담긴 편지를 써 보냈다. 헌데 애정

과 그리움으로 가득한 그 편지들을 본 가족들은 오히려 다소 걱정스러워졌고, 함은 의사에게 조언을 구하기까지 했다. 토베에 따르면, 의사는 함에게 아들을 떼어놓고 냉정하게 대하라고 조언했다. 심지어는 그를 노동캠프에 보내라고 했다는데, 라세는 그 제안에 몸서리쳤다.

남동생 페르 올로브와 라르스

토베의 두 남동생은 여섯 살 터울로 태어났다. 페르 올로브가 먼저 세상에 나왔고 (1920), 막내 라르스(1926~2000)가 뒤를 이었다. 페르 올로브에 따르면 동생과의 터울은 집안 경제 사정 때문이었다고 한다. 아이를 더 낳을 만한 사정이 안 됐기에 토베 역시 육 년간 외동으로 지냈다. 그래선지 두 남동생은 토베의 전부였고, 동생들의 인생과 사고방식에 토베는 항상 깊이 관여했다. 전쟁에 참가한 동생들의 안위는 토베의 마음을 짓눌렀고, 어찌될지 모르는 불확실한 상황에 마음 편할 날이 없었다. 삼 남매는 함께 작업할 때가 많았다. 페르 올로브는 토베의 작품을 사진으로 찍었고, 1980년에는 토베가 쓴 글에 페르 올로브가 찍은 무민 캐릭터 사진을 실어 무민 동화 『무민 가족의 집

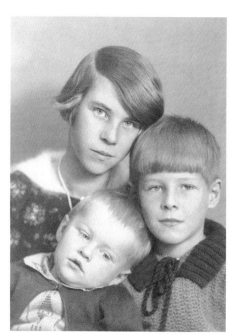

얀손 가 아이들. 1927년경.

에 온 악당*Skurken i Muminhuset*』을 펴냈다. 라르스는 무민 만화를 영어로 번역했고, 영문판 출간도 직접 추진했다. 삼 남매는 평생 친밀하게 지냈고, 두 동생의 아내들과 자녀들 또한 토베의 삶에 없어서는 안 될 존재였다. 삼 남매 모두 재능 있고 예술 감각을 갖췄다. 남동생들은 둘 다 글을 썼고, 페르 올로브는 뛰어난 사진작가이기도 했다.

'프롤레' 또는 '페오'라고도 불렸던 페르 올로브는 전쟁 기간 동안 최전방에 배치됐고, 가족들은 근심에서 벗어날 날이 없었다. 어릴 때부터 천식기가 있었던 맏아들이었기에 함은 더더욱 억장이 무너졌다. 프롤레는 천식에 따른 병약함

을 이유로 최전방 배치를 피할 수도 있었지만, 그러는 걸 원치 않았다. 토베의 편지들을 읽어보면 그녀가 동생을 얼마나 사랑했는지, 전쟁중 동생 걱정에 얼마나 가슴을 졸였는지 짐작 가능하다. 온 가족이 같은 걱정에 시달렸다. 토베는 친구들에게 편지를 쓰면서도 늘 동생이 어떻게 지내는지, 그리고 동생이 먼 북부 전선을 떠나 집에 돌아올 때면 온 가족이 얼마나 기뻐하며 축하 파티를 여는지에 대해 썼다. 군사작전이 있을 때면 편지가 전달되지 않아 동생과 연락이 끊길 때도 잦았다. 그러면 두려움과 근심이 일상을 지배했다. 그럴 때면 현관 앞이 집에서 가장 중요한 장소가 되어서 우편배달부가 프롤레의 편지를 가져오지 않을까 이제나저제나 거기 모여서 가족은 서로 희망을 나눴다.

페르 올로브는 일찌감치 사가 욘손과 결혼했는데, 둘은 전쟁중에도 편지를 주고받았다. 부부는 아들 페테르와 딸 잉에를 낳았고, 토베는 한 발 떨어져 조카들을 지켜보며 응원했다. 사가는 토베의 자유로운 연애에 대해 다 이해하지는 못했던 터라, 토베가 편지에서 몇 차례 이를 불평했고 서로 다소 서먹하게 지냈다. 토베를 가장 멋지게, 그리고 가장 예술적으로 완성도 높게 찍은 사진들은 프롤레의 손에서 탄생했다. 토베는 사진 찍히는 걸 싫어했기에 카메라 앞에서 포즈를 취하게 하기가 쉽지 않았지만, 남동생 프롤레는 누나의 요청으로, 또 이런저런 프로젝트로 많은 사진을 남겼다.

함 다음으로 가족 중 토베와 가까운 사람은 라세였다. 재능이나 성격 면에서 토베와 라세는 닮은 점이 많았다. 감수성 그리고 인생과 사람들, 세상에 대한 깊은 관심도 두 사람의 공통점이었지만, 깊은 우울에 빠지는 성향도 똑같았다. 토베의 표현을 옮기자면, 둘 다 각자의 어둠을 지녔기에 때로 거기서 길을 잃었다. 하지만 서로 속한 개별적인 세계가 너무 달라서, 한 사람이 다른 사람의 악몽을 들여다보기란 쉽지 않았다. 종전 직후 라세는 한 친구와 소형 범선을 타고 남아메리카로 떠나려 했다. 그러나 미처 스웨덴에 닿기도 전에 배에 문제가 생겨 목숨을 잃을 뻔했다. 집으로 돌아오는 길에 라세는, 자신이 오랫동안 절망에 빠져 살았으며 이번 도주는 자기 자신에게서 탈출하려는 시도였다고 고백했다. 그는 한동안 불면증에 시달렸고, 우울증과 자살 성향도 보였다. 자신의 감정을 행동으로 옮길 용기가 없었던 게 다행이라면 다행이었다. 아무런 눈치도 채지 못했던 가족은 이 일로 큰 충격을 받았고, 그후로 오랫동안 이 일은 가족의 마음을 무겁게 했다. 토베도 동생과 대화해보려 했지만, 누나의 모든 접근을 라세는 번번이 거부했다. 시간이 한참 흐른 뒤 둘은 다시 연락을 주고받았고 터놓고 대화할 방법을 모색해갔다.

1949년에 토베는 라세와 통가 왕국으로 이민 가려는 계획을 세웠다. 남동생의 우울증이 이 계획을 부채질한 듯하고, 토베도 이는 라세의 뜻이었다고 분명히 했다. 하지

토베가 그린 자신의 학교, 1920년대.

토베가 만든 잡지 『크리스마스 소시지』
표지 일러스트, 1920년대.

만 두 사람 모두 숨막히는 핀란드 사회에서 변화를 꾀했으며, 그리고 무엇보다 자유를
얻고자 했다. 의식적으로 신중하게 그들은 여행에 필요한 자금과 물자를 모았다. 다행
히 둘 다 일감을 쉽게 가져갈 수 있었다. 남매는 통가 왕국의 총독에게 편지를 보내 그
리로 이민 가고 싶다는 뜻을 밝혔고, 총독으로부터 답신이 도착했다. 받아줄 수 없다는
내용이었다. 왕국 내 주택과 물자 부족이 극심해 새로운 주민을 반기지 않는다고 했다.
하지만 토베는 폴리네시아에는 다른 섬도 많다며 풀죽지 않았다. 토베를 핀란드에 붙
잡아두는 존재는 함뿐이었지만, 그 애정의 끈이 너무 강해서 결국 이민 계획은 수포로 돌
아가고 말았다. 그럼에도 그 꿈, 변화를 도모하자는 생각, 이를 구체화할 구상 그리고 가
능성의 발견만으로도 남매는 큰 힘을 얻었다. 그토록 암울하고 희망이 안 보였던 시기를
버티게 해준 것이 비록 꿈에 그쳤지만, 바로 낙원으로 도주하려는 시도였던 것이다.

화가가 되다

토베는 학교 가기를 죽도록 싫어했고, 상당히 문제 학생이었다. 학교에 관해서는 어떤

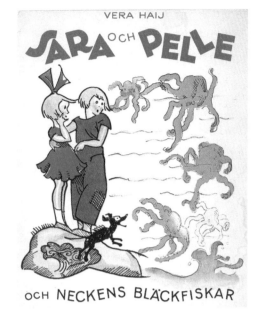

토베가 열네 살 때 그리고
'T. 크나르크'라고 사인한 연하장.

토베가 '베라 하이'라는 필명으로
처음 출판한 책, 1933년.

글도 쓰지 않았고, 무민 골짜기에는 학교 비슷한 것조차 등장하지 않는다. 학교는 항상 부정적인 뉘앙스로 언급됐고, 감옥에 비유되기도 했다. 토베는 그만큼 학창 시절을 힘겹게 보냈다. 가장 싫어한 과목은 수업 내용을 전혀 이해할 수 없었던 수학이었는데, 함이 요청해 수학 수업에서는 빠졌다. 미술 시간에도 선생님이 올빼미를 세밀하게 그리라고 시킨 적이 있는데, 토베는 그런 식의 작업을 질색했다. 그래도 노상 그림을 그려댔는데, 『크리스마스 소시지』같은 재미난 잡지를 만들어 반 친구들에게 한 부씩 팔기도 했다. 열두 살 때는 교실 칠판에 선생님 캐리커처를 그려 벌점을 받았다. 학교에서 토베의 작문 실력은 인정을 받았지만, 토베의 그림은 웃음거리가 되었다. 사실 우스꽝스러운 그림이 많긴 했었다. 그녀는 어느 정도 괴롭힘을 당했을 수도 있다. 어쨌거나 한 에세이에서 자신을 괴롭혔던 어느 급우가 이제 유명 화가가 된 자기를 만나 학창 시절을 떠올리며 회포를 풀고 싶다고 연락해왔다는 이야기를 썼다. 옛 급우는 자신을 이렇게 소개했다. "나야, 마르기트. 놀이터에서 너의 배에 주먹을 꽂았던 여자애." 토베는 학창 시절을 떠올리기 싫다고, 학교에 다닌 건 정말이지 불쾌한 경험이었으며 왜 그렇게 학교를 두려워했는지는 물론이고 그 시절은 거의 다 잊었다고 수차례 얘기했다. 작가가 된 후 인터뷰를 할 때면 끔찍했던 학창 시절과 수업 시간, 그리고 교사들의 수없

는 질문이 떠올라 괴로워했다.

1920년대 후반부터 1930년대 중반까지 대부분의 핀란드 가정이 그랬듯 얀손 가는 허리띠를 졸라맸다. 대량 실업과 경제 공황의 시기였다. 가족을 먹여 살리기 위해 함은 몸이 닳도록 일했다. 토베는 집에 머물며 엄마를 도와 일러스트를 그리고 싶어했지만, 생활고와 치욕을 견디면서도 함과 파판은 어쨌든 토베가 학교에 가야 한다는 입장이었다.

부모의 허락을 받아낸 토베는 열여섯 살이라는 어린 나이에 학교를 떠나 스톡홀름으로 미술 유학을 떠났다. 학교를 그만뒀기 때문에, 유학이 잘 안 풀릴 경우 비빌 언덕도 없었다. 어린 나이였지만 토베는 인생에서 무엇을 하고 싶은지 그리고 그러기 위해 어떤 자격이 필요한지 명확히 파악하고 있었다. 그 덕에 불필요한 과목들을 배우며 청년기를 허비하지 않아도 되었다.

스톡홀름에서 토베는 스웨덴의 명문 의과대학 겸 연구소인 카롤린스카 연구소의 약화학 교수인 외삼촌 에이나르 함마르스텐의 집에 머물렀고, 그녀가 받은 미술 교육 과정도 큰돈이 들지 않았다. 그 예술학교는 함이 다녔던 곳이었다. 향수병에 시달리고 엄마 걱정이 가시지 않았지만, 스톡홀름에서 외삼촌과 지낸 나날은 정말 행복했다고 훗날 강조했다.

1931년부터 1933년까지 토베는 스톡홀름의 콘스트파크에서 미술과 공예 상급과정을 수강하는데, 그중에서도 북 일러스트레이션과 광고 디자인을 중점적으로 공부했다. 첫해에는 다양한 과목으로 이뤄져 학생들이 시각예술의 여러 면을 맛보게끔 교과과정이 짜여 있었다. 2학년 때는 직업과 관련된 심화 훈련과정이 이어졌다. 토베는 콘스트파크를 비판적으로 보고 교과과정의 대부분을 차지하는 실용미술을 지루해했지만, 그래도 의식적으로 모든 과목에서 기교를 발전시키려고 노력했다. 토베는 회화에 가장 관심을 뒀다. 장식화decorative painting를 좋아했고 실력도 뛰어났는데, 덕분에 그 과목에서 가장 높은 점수를 땄고 교수에게 스톡홀름 미술 아카데미에 지원해보라는 권유까지 받았다. 콘스트파크에서 이때 익힌 기술들은 몇 년 후 토베가 핀란드 곳곳의 유치원과 레스토랑, 학교 등에 장식화와 유리 인타르시아 작품 의뢰를 받거나 헬싱키 시청 식당에 벽화를 그리게 되면서 뜻하지 않게 유용하게 쓰인다.

교육과정도 마쳤겠다, 더는 스톡홀름에 머물기 싫었던 토베는 헬싱키로 돌아와 미술 대학에 들어갔다. 아테네움 미술관 건물에 자리해서 아테네움이라고도 불린 곳이었다. 파판이 다녔던 바로 그 학교였다. 토베는 조각을 하는 데 필요한 형태공간감이 자기에게는 부족하다면서 조각에는 흥미를 보이지 않았다. 토베는 회화에 애착을 가져

아테네움에서 그림을 그리는 토베. 연도 미상.
1933년에서 1936년 사이.

32

1933년부터 1936년까지 회화 공부를 했다. 당시 미술계에서는 많은 일이 벌어지고 있었다. 자잘한 혁명들이 진행중이었고, 미술계는 상대적으로 협소한 예술 개념에서 벗어나 국제주의internationalism 움직임에 합류하려 했다. 이러한 변화의 여파는 아테네움 학생들에게도 미쳤다. 그들은 학교를 떠났다가 다시 돌아왔다가 또 떠나는 식으로 자기네 입장을 표명했다. 토베 또한 학업을 장기간 중단하고서, 다들 고루해하는 지도법에 반발해 동기들과 함께 맞섰다. 1935년에는 학교를 떠나 같은 회화과 학생 일곱 명과 함께 화실을 마련해 공동으로 사용했다. 이 시기 토베는 삼 반니에게 개인교습을 받았고, 이때 받은 교습은 토베의 예술적 발전에 지대한 영향을 미쳤다. 하지만 토베는 훗날 학교로 돌아가 기말고사를 쳤다.

미술 대학 총장 우노 알랑코는, 자신의 작품 세계에서도 그리고 미술에 대한 시각에서도 보수적이고 다소 융통성 없는 고전주의를 신봉했고 현대적인 국제주의 사조에는 무관심한 사람이었다. 토베는 그에게 아무런 영감도 받지 못했다. 어쩌면 총장은 이렇게 이야기하는 젊은 여성에게는 동기부여를 할 수 없었는지도 모른다. "그는 『칼레발라』에서만 수업 내용을 발췌하고 다른 자료는 들춰보지도 않는데, 그걸 화가들의 성서로 여기는 듯하다. 화가에게 필요한 건 그것뿐이라고 말이다." 알랑코는 화가로서 정신이 똑바로 박히려면 세우라사리 섬에 위치한 야외 민속박물관에 다녀와야 한다고 믿었다. 『칼레발라』와 민속주의 모티프는 1930년대 핀란드에서 제법 인기였지만, 스톡홀름에서 삼 년을 공부하고 돌아온 젊은 스웨덴어권 핀란드 젊은이에게는 한참 관심 밖의 일이었다.

〈은둔자〉, 파스텔화, 1935년

토베는 알랑코뿐 아니라 빌리암 뢴베르그 교수도 사정없이 비판했다. 특히 그가 형태와 양식의 사용에서 엄격한 포스트입체주의적 편향을 보인다고 지적했다. 토베는 뢴베르그 교수가 불쑥 강의실에 들어와 "이런, 얀손 양, 자네는 절대 화가가 못 되겠어" 하고는 가버렸다고 회상했다. 단언하기는 어렵지만, 뢴베르그가 특별히 여자 제자들에게 편견을 가졌기에 그랬을 수도 있

〈신비로운 전경〉, 유화, 1930년대.

다. 당시 화가들 사이에서 뢴베르그는, 튀코 살리넨과 알마리 루오코코스키 등 걸출한
화가로 대표되는 핀란드 민족주의 표현주의의 대항마 같은 존재였다. 충동과 즉흥성에
바탕을 둔 살리넨과 루오코코스키의 미술은, 그들이 가장 강렬한 작품들을 탄생시킨
전성기가 이미 오래전에 지났음에도 젊은 토베를 사로잡았다. 이들은 파판과 동기생이
기도 해서, 토베는 아버지가 연 파티에서 그들을 직접 만난 적도 있다.

토베가 뢴베르그를 거세게 비판했을지언정, 그의 가르침은 토베의 예술적 안목 향상
의 비옥한 토양이 되었다. 미술작품 제작과정에서 그가 가장 중요한 원칙으로 삼은 것, 즉
양식미를 절제하고 색채를 그림의 근본 요소로 삼는 일은 이후 수십 년간 토베의 예술 세
계에서도 고유한 특징이 되었다. 뢴베르그의 원칙들은 삼 반니에게 받은 개인교습에서
도 되풀이됐는데, 반니가 훌륭한 본보기이자 스승으로 삼은 인물이 뢴베르그였기에 어
찌 보면 당연한 일이었다. 토베는 자신이 사랑하고 존경한 반니를 통해 부지불식간에
뢴베르그의 관점을 수용했다.

토베가 미술학도였던 1930년대 중반 핀란드 예술계는 몹시 들썩였다. 먼지가 내려앉
은 구태의연한 풍조에서 벗어나려는 움직임이 일었고 유럽 모더니즘에 문이고 창문이
고 열어주는 분위기였다. 화가 마이레 굴리크흐셴은 그 시대 위대한 변화의 선구자였
다. 그녀는 재력과 기교 그리고 충분한 경험을 바탕으로 핀란드 미술계의 여러 혁신을
궤도에 올릴 수 있었다. 1935년에 그녀는 현대미술만을 위한 아트센터 아르텍^{Artek}을

건립했다. 미술계에서 여성의 역할을 향상시키는 데 중요한 역할을 한 것도 그녀였다. 아르텍의 주도로 1938년에 현대미술관 쿤스탈레 헬싱키에서 개최한 프랑스미술 전시회 역시 굴리크흐센이 지휘했는데, 핀란드 최초의 여성 주최 전시회였다. 당대 모더니스트들 대부분이 그랬듯 굴리크흐센도 스웨덴어권 핀란드인이었다.

아르텍은 유럽식 모델에 부합하도록 예술과 과학, 테크놀로지를 융합하고자 했다. 쉴 틈 없이 전쟁이 터지고 1941년에 갤러리를 이끈 또다른 활동가인 닐스 구스타브 하흘이 사망했음에도 그 갤러리는 훌륭히 제 역할을 해냈다. 아르텍은 페르낭 레게르와 알렉산데르 칼데르의 작품도 포함해, 매혹적인 해외 작가들의 전시회를 개최했다. 1950년대에는 핀란드 모더니스트들 그리고 삼 반니나 비르게르 카를스테드트처럼 추상미술을 수용한 화가들이 거기서 전시회를 열어 상당한 이목을 끌었다.

1939년, 큰 규모의 국제전시회 개최를 보장하기 위해, 바로 전해에 스웨덴에 설립된 기구를 모델로 뉘퀴타이데Nykytaide/삼티츠콘스트Samtidskonst(현대미술) 협회가 창립됐다. 1939년에 쿤스탈레 헬싱키에서 아르텍 주최로 열린 대규모 프랑스미술 전시회는 실로 엄청난 규모였고, 아르텍 같은 작은 기관이 감당하기엔 너무 큰 규모이기도 했다. 이 정도 규모의 행사를 주최하기 위해선 더 폭넓은 기반이 필요했는데, 핀란드에서 열리는 중대한 국제전시들을 새로 창립한 협회가 잘 연출해냈다.

보수적이고 구시대적이라고 지탄받은 핀란드예술협회학교Suomen Taideyhdistys에 대항해 자유예술학교Vapaa Taidekoulu가 설립되었다. 국제주의를 표방한 교육이 이루어졌고, 자유학교 측은 해외에서 진보 성향의 교사들을 영입하는 데 주력했다. 수업료는 공짜였다. 입학시험도 없고, 누구나 라이프 드로잉 수업을 들을 수 있었다. 프랑스에서 유학하면서 프랑스식 미술교육법을 체득한 마이레 굴리크흐센의 아이디어였다. 학교 행정을 총괄한 흐얄마르 하겔스탐 외에도 빌리암 뢴베르그와 나중에 합류한 삼 반니, 시그리드 샤우만 같은 화가들이 자유예술학교에서 학생들을 가르쳤다. 토베는 저녁에 거기 가서 그림을 그렸고, 아테네움 과정을 마친 뒤 자유예술학교의 정식 학생으로 등록했다. 토베는 운좋게도 학생들의 학습 의욕을 고취하고 격려해주는 타입의 스승인 하겔스탐에게 사사했다. 초기에 이 학교는 울란린낭카투와 카사르밍카투 한쪽에 위치한 하겔스탐의 옥탑 화실에 자리를 잡았다. 종전 후 토베가 임대한 화실과 같은 지역이었다. 그러나 이미 많은 것이 변한 뒤였고, 화실 책임자인 '하겔리(하겔스탐의 애칭)'도 전사해 이 세상에 없었다.

전쟁 전 토베의 작품들은 유독 매혹적이며, 훗날의 토베와는 사뭇 다른 화가의 면모를 보여준다. 몇몇 작품은 크기가 상당히 큰데, 가로만 2.5미터 이상인 작품도 몇 점 있다. 하

〈집〉, 수채화, 1930년대.

지만 크기가 작은 작은 수채화와 파스텔화도 더러 있다. 이 시기 작품들은 공통적으로 모두 신비롭고 동화 같은 분위기를 풍기며, 색깔이 묘하게 들떠 있고 빛과 어둠이 극명하게 대조된다.

작품의 제목들은 상상의 세계를 향한 열망을 강조하는데, 검푸른 톤으로 채워진 풍광을 밝게 채색된 들판이 가로지르는 〈신비로운 전경Mystiskt landskap〉(1930년대)이 대표적이다. 〈동화Saga〉(1934)의 주 색조는 갈색 계열이지만 거기 담긴 내용은 동화적이다. 왕자가 숲속에서 말을 타고 또 빨간 드레스를 입은 소녀가 염소와 놀며 꽃들은 하늘을 향해 곧장 뻗어 있는데, 이 모든 것이 몽환적이다. 여기서 핵심 요소는 일종의 비현실성으로, 석조로 이루어진 도시를 담은 〈이국의 도시Främmande stad〉(1935)에서도 마찬가지다.

이 그림들에는 토베가 스톡홀름 유학 시기에 체득한 모뉴먼트 미술의 토대가 잘 드러나는데, 커다란 크기에 비해 대상이 잘 통제돼 있는 걸로 이를 알 수 있다. 동시에 스토리텔링에도 흥미가 있었음이 나타난다. 토베는 무엇보다도 관람자들을 일상의 분위기에서 벗어나 때로는 환상의 영역으로, 때로는 내면 세계로 데려가는 종류의 이야기에 끌린 듯하다. 어렸을 때 토베는 당대 초현실주의에 푹 빠져 있었는데, 어떤 이유에

〈이국의 도시〉, 유화, 1935년.

선지 자기 작품에서는 이를 배제했다. 그렇긴 하나 토베의 후기 모뉴먼트 작품들, 환상세계를 담은 그림들과 낙원을 주제로 삼은 그림들에서 이 시기의 시각적 반향을 알아챌 수 있다.

1930년대 핀란드의 젊은 미술학도들은 유럽 여행조차 많이 하지 않았기에 핀란드에서 현대미술은 생소한 분야로 남아 있었다. 토베는 외가 때문에 스웨덴을 자주 방문했고 거기서 유학까지 하면서 핀란드를 넘어 더 국제적이고 폭넓은 미술 사조를 경험할수 있었다. 그녀가 본 전시회 중에는 포스트 큐비즘과 초현실주의 작품들이 대거 포함된 '파리 1932' 전시회도 있었는데, 초현실주의 작품이 워낙 많아서 '초현실주의 엑스포'라는 별칭으로 불린 전시회였다. 토베는 『스웨덴 프레스』에 이런 종류의 작품들에서는 감흥을 받지 못하며 이해도 안 간다고 혹평하는 식의 글을 기고했다.

1934년 독일에 사는 이모네 집에 머물렀다가 혼자 파리로 떠나면서 북유럽 국가들을 벗어나 여행할 기회를 손에 넣었다. 그곳 미술관에서 접한 인상주의 작품들은 토베의 머릿속에 강렬하게 각인되었는데 토베는 특히 그림에 쓰인 맑고 풍부한 색채에 사로잡혔다. 반면 독일미술에서는 별달리 감흥이 없었다. 젊은 여성 예술가에게는 독일의 애국주의와 부상하는 나치즘의 힘만이 전해졌다. 토베는 나치 깃발과 퍼레이드 장

〈나무뿌리들 사이에서 잠들다Asleep among the Tree Roots〉, 구아슈와 먹물, 1930년대.

면을 그렸는데, 이 세력이 자신의 인생과 전 유럽을 변화시킬지 모른다고 예감해서 였는지도 모른다. 토베는 혼자 독일을 여행했는데, 그 당시 젊은 여자가 보호자 없이 여행하는 일은 극히 드물었다. 도덕적으로 용납 못할 일이었고, 아주 대담한 행동이 었다.

사 년 뒤인 1938년, 토베는 또다시 유럽을 찾았다. 이번엔 파리와 브르타뉴를 일정에 포함한 프랑스행이었다. 역시나 혼자 하는 여행이었다. 이번엔 약간의 여행 자금이 있 었다. 장학금과 일러스트 작품을 팔아 번 돈으로 프랑스에 5월부터 9월 중순까지 몇 달 간 머물 수 있었다. 파리에서 그녀는 핀란드 예술가들과 같이 지냈는데, 파리 여행 경 험이 있는 비르게르 카를스테드트와 윙베 배크 같은 이들과 같은 호텔에 묵었다. 흐얄 마르 하겔스탐과 젊은 화가 이리나 벡스바카도 거기 있었다. 토베는 갈등 상황에 예민 했다. 거기 모인 동료들 간에 벌어진 내부 충돌과 계략을 겪으며 조용하고 평화로운 곳

을 찾게 됐다. 처음에는 다른 핀란드 출신 화가들처럼, 그녀도 미술학교인 그랑드 쇼미에르 아카데미에 등록했다. 이후 에콜 다리앙 올리로 옮겼고, 명문 프랑스 국립미술학교 에콜 데 보자르 입학 허가를 받아 거기에서 수학하기 시작했다. 이미 두 기관에서 훈련했고 학위도 두 개나 땄기 때문에, 자신이 받을 교육을 까다롭게 고를 만했다. 명문이라던 학교는 다녀보니 보수적이라 토베는 올리로 돌아갔다. 거기서 열심히 그림을 그렸고, 그때 그린 작품 몇 점은 지금까지도 잘 보존되어 있다.

파리 유학 시기 중 가장 행복했던 순간은 파판이 방문했을 때였는지 모른다. 파판도 프랑스 여행 장학금을 따내, 부녀는 오래전 파판과 함이 그랬던 것처럼 파리 시내를 함께 거닐었다. 부녀는 다정했고 불화도 전혀 없었으며, 정서적 유대가 단단해졌고, 서로를 좀더 이해하게 됐다. 토베가 어른이 된 후 두 사람이 함께 보낸 가장 행복한 시기였고, 그 행복한 기억은 오래도록 남았다.

파리 체류 이후 토베는 브르타뉴에서 지냈는데 이때가 토베의 작품활동 기간을 통틀어 가장 생산적인 시기였다. 토베는 거기서 많은 작품을 그렸는데, 대부분 해변 그림이었다. 해초 굽는 사람들을 묘사한 작품들을 보면, 브르타뉴의 아름다운 해변과 바다, 등대, 그리고 그 사이에서 해초를 굽는 사람들이 등장한다. 이 작품들에는 2차대전이 발발하기 전, 평범한 일상이 거의 사실적으로 담겨 있다. 〈푸른 히아신스Blå hyacint〉도 브르타뉴에 머물며 그린 작품이다. 열린 창문 너머로 전형적인 브르타뉴 풍경이 보이는데, 창틀에 놓인 파란 히아신스가 작품의 중심에 놓인다. 브르타뉴 시기 그림들은 이후 토베의 개인전에서 몇 차례 전시되었다.

겨울전쟁이 터지기 직전 토베는 많은 핀란드 예술가들이 꿈꿨던 이탈리아 여행도 떠났다. 여행은 1939년 4월에 시작됐다. 먼저 페리를 타고 탈린으로 간 다음 거기서 베를린으로 이동해 마침내 이탈리아에 이르렀다. 유럽은 전쟁의 피할 수 없는 무게에 짓눌려 숨죽인 상황이었는데 몇 달 지나지 않아 전쟁이 터졌다. 누구도 피할 수 없는 검은셔츠단과 파시스트들의 시커먼 마수가 이탈리아의 고대 문명과 숭고한 예술품 그리고 문화에까지 뻗었다. 새로운 모험에 목말랐던 토베는 빠르게 이 도시에서 저

〈푸른 히아신스〉, 유화, 1939년.

『위험한 여행』에 들어간 삽화, 구아슈와 먹물, 1970년대.

도시로 옮겨다녔다. 많은 것을 보고 경험했지만, 그림을 그릴 시간은 거의 없었다. 베네치아와 로마, 피렌체, 시칠리아, 카프리 구석구석을 돌아다녔고, 베수비오 산행은 여행의 절정이었다. 화산은 1944년에야 터졌지만, 토베가 갔을 때도 불과 재를 뿜으며 위용을 과시하고 있었다. 이 화산은 토베의 두번째 무민 동화『무민 골짜기에 나타난 혜성』의 모티프가 된다. 여기서 토베는 화산이 불을 내뿜는 세계를 묘사했는데, 어느 정도는 그런 광경을 직접 목격한 사람만이 할 수 있는 정도로 꽤나 정확하게 표현했다. 이탈리아 여행에서 토베는 같이 여행하는 사람들과 계속 붙어다녀야 하는 상황을 오랫동안 힘들어했다. 화산 옆에서 혼자 밤을 보내며 조용하고 평화롭게 화산과 대화를 나누고 싶었던 것이다. 무리에 순응해야 한다는 압박감 때문에 토베는 일행과 함께 버스를 타고 호텔로 돌아가 늦은 오후의 티타임을 함께한 걸로 보인다.

　어머니는 토베에게 많은 가르침을 줬는데, 열심히 일하는 걸 그중에서도 우선시했다. 함은 언제나 누구보다 성실했는데, 왕성한 작품활동을 했음에도 작품의 질은 절대 떨어지지 않았다. 그 딸도 모든 면에서 마찬가지였다. 미술계 행사에 적극 참여했고 작품도 자주 선보였다. 초기작들은 좋은 평가를 받았는데, 특히 핀란드 내 스웨덴어권 언

론의 호평을 받았다. 토베는 젊고 떠오르는 화가로서뿐 아니라 대담하고 혁신적인 작가로 종종 거론됐다. 파판과 함 부부와 친한 친구인 시그리드 샤우만은, 아주 어릴 때부터 토베를 지켜봐왔는데, 토베의 첫 개인전을 매우 유망하게 평가했다. 열여덟 살이라는 어린 나이에 토베의 작품은 살롱 스트린드베리에서 진행된 '해학가들' 전시회에 어머니의 작품과 함께 출품되었다. 약 사 년 뒤인 1936년에는 핀란드디자이너협회 Suomen Piirtäjäliitto가 쿤스탈레 헬싱키에서 개최한 전시회에 참여했고, 이듬해에는 헬싱키예술가회Helsingin Taitelijat의 봄 정기전에 출품했으며, 또 몇 달 뒤에는 핀란드 미술 대학이 쿤스탈레에서 개최한 전시회에 작품을 선보였다. 국가미술경시대회에도 〈고리버들의자가 있는 자화상Självporträtt med korgstol〉(1937)을 비롯해 몇 점을 출품했다. 비록 입상은 못했지만 이는 『스웨덴 프레스』에 유일하게 소개된 작품이었다. 샤우만은 『스웨덴 프레스』에서 이 자신감 넘치고 유머감각이 엿보이는 소녀의 자화상을 긍정적으로 평했다. 이 그림에서 토베는 정말이지 자신감 넘쳐 보인다. 아래서 올려다본 각도로 자신을 그렸는데, 시선은 고정되어 있고 샐쭉해 보인다. 소녀 옆에는 고리버들의자 하나가 놓여 있는데, 파티가 열렸다 하면 파판이 총검으로 공격해대던 그 의자다. 겨울전쟁 직전 토베는 수많은 크고 작은 전시회에 출품했다. 핀란드예술회가 봄 정기전에 걸린 토베의 작품 중 하나를 사들였고, 젊은 예술가에게 주는 두카트 상을 수여하면서 여행 장학금도 선사했다. 이제 토베는 인정도 받고 수상 경력도 생겼다. 미래는 밝게만 보였다. 토베는 젊고 유망했지만 세상은 뒤바뀌었다. 전쟁이 막 발발한 것이다.

친구들

토베는 어렸을 때부터 많은 스웨덴어권 핀란드인 친구들과 어울렸다. 청년 시절엔 주로 예술학도들과 어울렸는데, 대부분 핀란드어와 스웨덴어 둘 다 구사할 줄 알았다. 아테네움 시절에 사귄 동기들과 가까이 지냈는데, 특히 타피오 타피오바라와 친했다. 학교에 다니면서 토베는 자기보다 약간 연상인 스벤 그뢴발('스벵카')과 군보르 그뢴비크와도 친해졌다. 볼레 베이네르(1913~1963)는 토베의 절친한 친구였는데, 무대 디자이너인 그는 때때로 비평가로도 활동했고 토베의 작품에 대해서도 썼다. 에시 렌발과 벤 렌발, 이나 콜리안데르를 비롯해 친구들 중 다수가 예술가였다. 토베는 애인의 친구들도 중요시했다. 그들을 통해 새로운 문화 집단에 발을 들이기도 했다. 타피오 타피오바라('탑사')와 아토스 비르타넨 덕분에 토베는 당대 가장 영향력 있는, 좌파 인사들과 자유주의적

인 작가나 예술가, 정치가들을 만날 수 있었다. 야르노 펜나넨이라든가 아르보 투르티아이넨, 그리고 토베의 가깝고 소중한 친구인 저술가 에바 비크흐만도 여기 속했다. 비비카 반들레르를 통해서는 연극계와 거기서 활약하는 연출자, 배우, 음악가들을 알게 됐는데, 영화배우 겸 감독인 비르기타 울프손도 그렇고 토베의 시 가운데 대중에게 널리 사랑받은 작품인 「가을의 노래Hostvisa」를 포함해 여러 편을 노래로 만든 에르나 타우로와도 그렇게 친해졌다.

한 단편에서 토베는 아테네움에서 보낸 마지막날이자 동기들과 보낸 마지막날을 회상한다. 아직 평화롭던 시절이었다. 전쟁이 일어날지 모른다는 예상이 먹구름처럼 일상에 드리워 있었지만, 전쟁이 곧 터질 거라고 늘 믿을 필요는 없었고, 최소한 그 생각에만 늘 사로잡혀 지낼 필요도 없었다. "5월의 싸늘하고 맑은 어느 날, 구름이 폭풍을 만난 대형 범선처럼 하늘을 날아갔다. 하지만 아테네움의 드로잉 수업 교실은 무더웠고, 알랑코가 자리에 앉은 채 모두에게 마지막 인사를 했다. (…) 감상적인 노래를 몇 곡 불렀고 (…) 우리의 '공산주의자' 탑사는 자기가 끝내주게 예쁜 그림을 정치적 의도 없이 그렸다면서 앞으로 가끔씩 이런 그림을 1~2마르크 정도 받고 팔면 어떨까 하고 외쳤다. (…) 우리 중 몇 명에게 돈이 좀 있어서 펜니아에 가기로 했다. (…) 남자애들 여덟에 에바 세데르스트룀과 나까지 열 명이었다. (…) 다른 사람들 모두가 춤추다 비켜날 정도로 탑사와 나는 빙글빙글 돌며 비엔나 왈츠를 췄고 그런 뒤 탑사는 내게 장미 한 송이를 사줬다."

젊은 여자에게는 그 모든 고난에도 불구하고 행복을 찾아내는 재주가 있다. 토베는 흠모를 받았고, 춤도 출 수 있었고, 게다가 춤을 추는 게 너무 좋았다. 도시는 깨어나고 있었고, 봄날은 아름다웠다. 그 무엇도 행복을 가로막지 않았기에 토베는 순수한 기쁨만을 느꼈다. "바위산에 올라갔는데, 벌써 여기저기서 새들이 지저귀고 불그스름하게 동녘이 밝아오고 있었다. 너무 행복해서 가슴이 아릴 정도라 두 팔을 하늘로 죽 뻗고 두 발이 마음대로 춤추게 내버려두었다. (…) 외투를 벗어 팔에 걸치고 시내를 아주 천천히 거닐었다. 어디선가 미풍이, 서늘한 아침바람이 불어왔다. 길은 텅 비어 있었다. 이런데도 사람들은 행복하기 힘들다고 말하다니 우스웠다."

미술 공부를 마친 뒤에도 동기들은 토베 인생에 중요한 존재로 남았다. 그중 타피오 타피오바라가 가장 중요했지만, 다른 친구들과의 우정도 오래 지속됐다. 핸섬한 운토 비르타넨은 헬싱키 시청 프레스코화를 포함해 여러 점의 그림의 모델로 섰다. 1943년에 토베는 루나르 엥블롬의 초상화를 그려 〈가구 디자이너Möbelarkitekten〉라는 적절한 제목을 붙였다. 한 남자가 개를 데리고 앉아서는 무슨 일이 벌어지는지 주시하고 있다.

그림의 후면에 배치된 이 남자는 살짝 수줍은 듯 보인다. 오른손에는 컴퍼스를 들고 있다. 그저 사실적이기만 한 그림이 됐을 수도 있는 작품이, 남자의 발 사이에 놓인 하얀 장미 송이 때문에 거의 초현실적인 분위기를 자아낸다.

토베에게 가장 소중하고 절친한 친구는 '코니'라는 별명으로 불린 에바 코니코프였는데, 토베는 그녀를 '코니코바'라고 불렀다. 사진작가인 에바도 토베처럼 스웨덴어권 핀란드인 예술인 무리와 어울렸다. 당시 많은 이민자들이 그랬듯, 러시아계 유대인 핏줄인 에바도 전쟁을 목전에 둔 나라에 사는 것을 몹시 불안해했다. 비극적인 상황으로 이미 어린 시절에 상트페테르부르크를 떠나왔는데 이제 또다시, 이번엔 미국으로, 떠나야 할 상황에 처했다.

사무엘 베스프로스반니
―연인, 스승, 롤모델 그리고 친구

사무엘 베스프로스반니(훗날 삼 반니로 개명, 1908~1992)는 연인이자 스승, 조언자이자 비평가, 그리고 친구로서 토베 인생에서 여러 가지 중요한 역할을 했다. 훗날 그와 결혼한 마야 런던 또한 토베의 친구였다. 삼 반니 부부와 너무 친하게 지낸 나머지 토베는 셋이서 모로코에 예술가 공동체를 세울 계획까지 세웠다. 그들과 함께 유럽으로 그림 여행을 떠나기도 했다. 1950년대 말, 반니 부부의 이혼 후 마야는 예루살렘으로 떠났다. 그러나 토베와 마야의 우정은 시간이 지날수록 두터워졌고, 둘은 서로에게 편지도 자주 썼다.

토베는 1935년 쿤스탈레 헬싱키에서 열린 한 자선행사에 참여해 행사장을 꾸미다가 사무엘 베스프로스반니를 처음 만났다. 두 젊은이 사이에 시작된 감정적 유대를 알아채지 못한 파판은 반니에게 토베의 지도를 부탁했다. 반니는 젊은 날의 토베가 가장 사랑한 사람이자 예술가로서 롤모델이었고, 가장 큰 영향을 준 인물이었다. 반니는 토베보다 여섯 살 연상이었는데, 스물한 살 무

삼 반니가 그리고 토베가 자신의 책에 싣고자
모사한 드로잉. 차콜, 1935년.

렵의 여섯 살 차이는 꽤 크게 느껴졌다. 결핵 때문에 해외 요양원 몇 군데를 전전하는 과정에서 반니는 해외 미술을 접할 기회를 얻었다. 당시만 해도 해외 여행이 아직 보편적이지 않았고, 핀란드에서 세계적 수준의 미술전이 열리는 일도 드물었다. 인생 경험에서도 그렇고 예술가이자 미술계 전문가로서도 반니는 토베보다 한 수 위였다. 그는 또 세상물정에 밝았고, 미술 이론에 밝은 지성인이었으며, 카리스마 넘치는 달변가이기도 했다. 그걸로 모자라 놀라울 정도로 잘생기고 재능 있는 화가였다. 두 사람의 관계는 전형적인 스승과 제자 사이라 할 수 있었다. 사제관계와 사적인 감정 교류가 진전되는 동안 반니는 이제 막 싹 틔운, 아직 경험이 부족한 화가에게 더욱더 큰 영향력을 휘두른다. 삼은 미술에 있어 강경론자였고, 오랫동안 토베에게 미술의 권위자로 머물렀다. 대개 예술적 영감을 불러일으키는 등 긍정적인 영향을 줬지만 때로 아직 여물지 않은 토베의 자존감에 상처를 냈고, 그의 비판은 수년간 토베 마음속에서 메아리쳤다.

토베의 작품 세계에 반니가 얼마나 영향을 끼쳤는지 가끔 보면 소름 끼칠 정도다. 두 사람은 우러러보는 화가라든가 이상화하는 화풍이 같았다. 인상파 화가들, 그중에서도 특히 앙리 마티스를 좋아했고, 색채에 대한 열렬한 애호도 겹쳤다. 또한 둘 다 전형적인 창가 풍경, 자화상, 정물화, 풍경화를 자주 그렸다. 반니는 미술 교사로 유명했고 가르치는 걸 좋아했다. 그가 가진 엄청난 권위와 영향력 때문에 "위대한 반니의 그림자"는 몇 세대에 걸쳐 회자됐다. 토베와 처음 만났을 때 반니는 이제 막 활동을 시작한 정도였지만, 그의 마술적인 아우라는 이미 그때 완성돼 있었다.

토베가 그린 삼 반니의 초상,
차콜, 1939년.

토베는 인체 드로잉을 하러 반니의 화실에 갔을 때 그와 나눴던 대화를 회상했다. 그는 매력이 넘쳤고, 그의 의도를 온전히 이해하려면 집중해서 들어야 하는 건 물론이고 그의 수준에서 사고할 줄도 알아야겠다 싶었다고 한다. 반니의 작품 세계에 본격적인 흥미를 갖게 된 1935년 토베는 그의 대형 작품을 보고 감명을 받았고, 그처럼 밝은 색채를 사용하고 싶다는 다급한 갈망도 느꼈다. 이따금 그녀는 사신의 '초라한 물감칠'을 더이상 견디기 힘들어했다. 존경하는 스승의 작품에 너무 빠져든 것이다.

반니가 두 사람의 관계를 심각하게 오해한 것 같다고 토베가 쓴 것을 보면, 반니도 토베의 경외

심을 알아챘던 것 같다. 반니는 토베가 자기만의 색깔을 잃고 완전히 그의 세계에 동화될까 봐 걱정했는데, 그렇게 된다면 한 사람이 다른 사람의 반사판밖에 안 되므로 개탄스러울 거라고 했다. 토베의 표현대로라면 "그 사람이 생각하는 대로 사고하고 그의 눈이 보는 대로 보는" 사람인 셈이었다. "그 사람으로 살아가는 누군가가 되는 것이다. 너 자신을 잃지 않겠다고 약속할 수 있니? 네, 물론이죠. 나는 순종적으로 대답했다." 약속은 했지만 그걸 지키는 게 쉬운 일은 아니었다.

토베가 남긴 기록으로 반니가 어떻게 영감을 줬으며 어떻게 교육했는지 엿볼 수 있다. "사물리는 유쾌하고 수다스러웠는데, 이젤에

삽 반니가 그린 토베의 초상,
유화, 1940년.

흰 캔버스를 올려놓고 이렇게 말했다. '이번에 정물화를 그릴 건데, 어떻게 하는지 잘 봐 둬. (…) 꼼꼼히 집중해서 봐야 돼. 그리기 전에 신에게 용서를 구하는 걸 잊지 말고. 첫 획이 치명적이라는 사실을 기억해. 그게 모든 걸 결정하거든. (…) 머리를 써야지, 그냥 이론대로 그리려고 하면 안 돼.'"

수많은 화가의 아내들이 그랬듯, 반니의 애인들과 아이들, 친구들도 그의 모델로 섰고 토베도 그랬다. 반니는 토베의 초상화만 여러 장 그렸다. 초기작 중 하나는 강렬하고 무거운 인상인데, 모델의 감성과 쾌활함을 제대로 살리지 못한, 어두운 흙빛이 주가 된 조각상 같은 초상화다. 그림 속에서 실제보다 훨씬 나이들어 보이는 여자가 단호한 표정으로 정면을 응시하고 있다. 전체적으로 어딘지 침울하고 음침한 갈색톤이다. 모델과 사랑에 빠진 화가의 작품으로는 보이지 않는다. 반면, 반니가 1940년에 그린 토베의 초상화에는 사랑스러운 분위기가 전해진다. 그림 전체에 가벼운 빛이 녹아 있다. 방바닥의 선명하고 진한 붉은색이 젊은 여자의 뺨과 튼튼한 팔에 반사되어, 그녀의 피부를 생기 넘치고 건강해 보이게 한다. 여자는 보랏빛 음영이 들어간 파란 원피스를 입고 있는데, 멋지게 주름 잡힌 그 원피스는 부들부들한 실크나 공단 재질로 보인다. 연푸른색 인상주의적 톤이 배경에서 마돈나의 후광처럼 여인을 감싼다. 아름다운 외모에도 불구하고 여자의 태도는 적극적이고 자신감에 차 보인다. 화가와 관람자를 똑바로 응시하는 시선에서 이러한 태도가 느껴진다. 무릎에 스케치북을 놓고

손에는 펜을 쥐고 있으며, 옆자리 탁자에는 그녀가 창조적인 예술가라는 사실을 강조하듯 붓이 그득 꽂힌 병이 놓여 있다. 마치 반니가 토베를 그리는 동안 반니를 그리는 듯하다.

어쩌면 스케치북과 펜을 들고 거기 앉은 그때부터, 토베는 사랑하는 남자의 초상화를 그렸는지도 모른다. 훗날 사람들은 토베의 화실 사진에서 항상 가장 잘 보이는 자리에 걸린 그 작품을 알아보게 되었다. 토베가 차콜로 그린 삼 반니 초상화는 1939년, 겨울전쟁이 발발하기 바로 전날 완성되었다. 반니는 생각에 잠겨 약간 몽상에 빠진 표정으로 오른쪽 어딘가를 응시중이다. 오귀스트 로댕의 〈생각하는 사람〉과 비슷한 자세다. 차콜 드로잉치고는 큰 작품인데, 선의 리듬이 매혹적이고 민첩하면서도 강인한 남자의 모습을 잘 표현하고 있다.

두 사람의 관계가 진전된 데는 어느 정도 종교적 차이가 영향을 미쳤을 수 있다. 외가가 목사 집안이었음에도 토베는 종교의 영향을 거의 받지 않은 듯하다. 더구나 종교적 신념 때문에 누군가를 깔보는 건 전혀 토베가 했을 법하지 않은 행동이다. 토베가 남긴 글 중에 레스토랑에서 일어난 굉장히 사실적인 일화로 보이는 장면 묘사가 나오는데, 거의 똑같은 일화가 그 사건이 있고서 금세 끼적인 듯한 다른 기록에도 등장한다. 안 그래도 담배 연기 때문에 머리가 아픈 데다가 음악 소리가 너무 커서 "이해하기 힘들고 분명치 않은 철학에 대해 평소처럼 독백하는" 삼의 목소리가 잘 들리지 않는다. 이 레스토랑 장면은 스승과 그를 숭배하는 제자 간의 관계의 일면을 잘 포착함과 동시에 이때 이미 토베가 삼을 재미있어하면서도 비판적으로 보는 태도가 자리잡았음을 분명히 보여준다.

연애의 끝을 암시하는, 혹은 이미 끝났음을 알리는 징조가 글에서 엿보인다.

그의 목소리는 아주 조용하지만, 남다른 면이 있어서 뭐라고 말하든 상대방이 즉시 그리고 맹목적으로 믿게 만든다. (…) 이렇게 된 거야, 잘 들어봐. 처음엔 너한테 성적으로 끌렸는데, 어느 순간 모든 게 변해서, 너와 함께 있으면 집에 온 듯 편하고 따스해졌어. 과거 다른 여자에게서 느껴보지 못한 감정이었어. 그러다가 너를 사랑하게 됐어. (…) 사무엘은 말을 이어갔다. 하지만 지금은, 아무런 욕망도 없어. 대신, 너와 정신적으로 가까워진 것 같아. 그러니까 이제부턴 너와의 우정을 일종의 초월적인, 아주 특별한 우정으로 간직하고 싶어. 이해하겠니? (…) 봄에 있었던 일은 경고였어. 우리가 옳은 길을 가야 한다는, 그 대신 정신적 동지애를 나눠야 한다는 신호. (…) 흠, 우리 사이가 잘 안 풀려서 네가 너무 힘들어했던 거, 너도 기억하

지. 모르겠니, 이게 신의 뜻이야. 이건 그분께서 예정한 바가 아니라는 걸 마지막으로 보여주신 거야. 우리는 경고를 여러 차례 받았어.

베스프로스반니(러시아어로, '무명'이라는 뜻이다)라는 성은, 소년 시절 러시아군에게 납치됐던 삼 반니의 할아버지가 쓴 성이었다. 반니의 할아버지는 나중에 핀란드로 도망쳤지만, 새로운 성을 그대로 썼다. 이름 때문에 너무나 많은 편견이 야기됐기에 2차 대전 동안 반니는 이름을 바꿨다. 한편으로는 반유대주의(유대계 이름 '사무엘'의 러시아식인 '사무일'에 따라오는)를, 다른 한편으로는 러시아 혐오를 가져오는 이름이었다. 당시 많은 이들이 그랬듯 그도 증오를 불러일으키지 않는 이름을 원했고, 그래서 좀더 핀란드인 이름 같은 '삼 반니'로 개명했다. 이렇게 개명하자 토베는 불같이 화를 냈다. 전쟁중 핀란드를 뒤덮은 편협하고 소름 끼치도록 무서우며 인종차별적인 분위기 같은 그런 태도 때문에 에바 코니코프가 미국으로 이민을 떠났다는 사실을 미처 알아차리지 못한 채 그녀에게 편지로 불만을 토해냈다. 토베가 보기에 사무엘은 자신의 뿌리를 잘라낸 것이나 마찬가지였고, 그럼으로써 토베가 경애한 그의 보헤미안적 '유랑자' 정체성도 버린 셈이었다.

반니의 아버지가 그에게 부유층이 많이 사는 지역인 베스텐드에 고급스러운 화실 겸 저택을 마련해줬다는 걸 알자 토베의 분노는 더욱 타올랐다. 그 집을 '샤토' 아니면 '궁궐'이라고 경멸하듯 말할 정도였다. 삼 반니의 새집은 크고 웅장했고, 온갖 세련된 물건들이 가득했는데 토베는 평범한 램프부터 방마다 각기 다른 벽지까지 그 모든 걸 하나하나 입에 올렸다. 토베는 이 젊은 부부가 새로 시작한 고상한 생활도 못마땅한 듯했다. 마야와 삼이 언제부턴가 책이나 연극 얘기를 꺼내자, 토베는 이를 특권층 문화라고 느꼈다. 이런 변화는 토베의 신경을 긁었다. 그 짜증스러움에는 확실히 어느 정도 시기심이 섞여 있었지만, 잃어버린 것에 대한 슬픔과 그리움이 더 깔려 있었다. 토베는 삼에 대해서 "너무 우아해서 웃음이 터져버렸다. 마야는 더 심했고. (…) 그 누구도 삼 반니가 된 그를 보면 우리의 흙투성이 괴짜 사무엘 베스프로스반니라고는 알아채지 못할 게 분명하다!"라고 썼다.

토베는 그러면서도 삼이 새 그림을 발표하기를 목 빼고 기다렸다. 기다림이 무색하지 않게, 그해 말, 반니는 쿤스탈레 헬싱키 전시회에 작품 두 점을 출품했다. 토베는 그 그림들이 어쩐지 "우중충하다" 싶었고, 조금도 마음에 들지 않았다. 존경이 가혹한 비판으로 바뀌었다는 사실로 반니의 그림과 그에 대한 비평에 토베가 얼마나 적극적으로 관심을 뒀는지 알 수 있다. 토베는 무엇보다 삼의 표현기법이 무거워졌다고 봤다. 특히

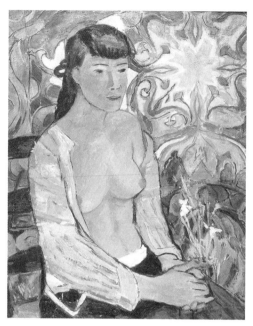

토베가 그린 마야 반니의 초상,
유화, 1938년.

그녀가 가장 중시하는 요소인 빛이 부재했다. 빛이 없다면 아무리 대단하다는 그림도 가치가 없었다. 반니도 그 부재를 눈치챘는지, 토베에게 이렇게 말했다. "나중에 더 빛을 넣도록 할게, 언제가 될지 모르겠지만."

이 모든 변화에도 불구하고 두 사람은 좋은 관계를 유지했다. 반니는 여전히 토베의 멘토이자 미술 스승이었고, 토베의 가장 충실한 조력자이자 조언자였다. 토베도 반니의 친구이자 의논 상대였다. 새 저택의 지붕이 새거나 배관에 문제가 생기거나 쌓인 눈을 치워야 하거나 난방비가 부족할 때면 토베를 찾았다. 아내와의 관계가 나빠졌을 때도 토베를 찾았다. 전시회를 앞두고 창작에 치열하게 몰두할 때마다 반니는 완전히 일에만 빠져 지냈다. 그러면 마야는 그가 아내의 위로와 지지를 가장 필요로 할 때 스웨덴으로 가버리는 식으로 복수했다. 다른 예술가들의 아내처럼 마야도 삶이 그녀의 일을 지지해주기를 기대할 수 없었고, 삶과 집안일을 버려두고 오랫동안 도피할 수도 없었다. 예술가의 아내는 언제든 남편이 필요로 할 때면 달려와 그를 도와주고, 위로해주고, 그의 곁에 머물 준비가 되어 있어야 했다. 그러니 이런 아내들이 자기 남편을 질투한대도 이상하지 않았고, 이는 증오로 돌변하기도 했다. 남편들은 항상 평화롭고 조용하게 일했으니 말이다. 반니는 토베에게, 자신의 최근작을 본 순간 마야의 눈빛이 증오로 어두워지는 걸 보고 공포스러웠다고 털어놓았다.

토베는 1938년에 마야의 초상화를 그렸다. 이 범상치 않은 그림은 폭죽처럼 보이는, 커다란 꽃무늬로 채워진 배경이 주를 이룬다. 그 앞에 한 여인이 무표정하게, 거의 심드렁하게 앉아 있다. 놀랍게도, 그리고 어째서인지 별 동기도 없는데, 블라우스 자락이 젖혀 있고 아름다운 젊은 여성의 가슴이 드러나 있다. 부드럽고 매끈한 피부가 은은하게 빛난다. 하지만 다른 데는 옷을 다 갖춰입었으면서 게다가 대낮에 그린 그림인데 어째서 가슴만 드러냈을까? 포르노그래피 중에는 부분적인 알몸 노출이 성적 흥분을 고

조시키기 때문에 반쯤 옷을 입은 여자를 그린 것이 많으나, 이 그림엔 전혀 그런 느낌이 없다. 이 작품의 기묘하고 모순적인 특성은 의문을 자아내며, 관람자로 하여금 관음자 같은 기분을 느끼게 한다.

2장

청춘 그리고 전쟁

전쟁중에 주고받은 편지

전쟁은 전방에서만 벌어지는 게 아니었다. 전쟁은 어디에나 있었다. 쨍그랑 하고 유리가 산산조각 나는 소리, 폭탄으로 인한 뇌성, 영웅들의 무덤가에서 울리는 소총 예포 소리, 이런 것들이 전쟁의 소리였다. 전쟁은 주택, 영양상태, 건강, 인간관계 같은 일상을 지배했다. 전쟁은 죽음과 상실, 형언할 수 없는 슬픔을 가져왔다. 전쟁중 사람들의 감정은 난폭해졌다. 강렬하고도 해소 불가능한 증오가 넘쳐났고, 많은 이들이 그걸 애국정신이라 여기며 공공연하게 허용하고 또 부추겼다. 충돌이 계속되자, 비통함도 커졌다. 사람들은 어느 때보다도 연애와 섹스를 많이 했다. 죽음의 공포로 인해 히스테릭한 기운을 뿜으며 무덤가에서 춤추는 사람들을 봤다는 목격담이 퍼졌다. 사람들은 다 잊고 싶어했고, 술독에 빠져 슬픔을 지웠다. 그러다 술이 깨면 입을 다물었다. 두려움은 취했을 때만 드러낼 수 있었으니까. 방법만 다를 뿐 하루하루가 생존을 위한 끝없는 고행이었다.

삶의 육중한 무게가 사람들을 마비시켰고, 그들을 사로잡아 비루하게 만들었다.

전쟁으로 친구들도 떨어져 지내게 됐다. 에바 코니코프는 미국으로 떠났다. 러시아계 유대인이었던 에바는 원래 상트페테르부르크에서 핀란드로 도망쳐왔었는데, 겨울전쟁과 계속전쟁을 겪으며 현저히 압제적으로 변한 사회 분위기를 감지했다. 또다시 새로운 전쟁이 터질 듯한 조짐이 계속됐다. 토베는 왜 삼 반니가 러시아계 유대인 이름을 바꿨는지 이해 못한 것처럼, 친구의 두려움도 완전히 인식 못하는 듯했다. 1941년에 보낸 한 편지에서, 불안해하는 에바에게 토베가 의심을 품었음을 읽을 수 있다. "그건 그렇고, 네가 왜 타국으로 날랐는지 잘 생각해봐. 왜 그랬는지 정말 확신해? 내가 보기엔 전쟁이 닥쳐온다는 건 핑계고, 어디론가 떠나고 싶어서 그런 것 같아. 넌 항상 변화를 바라잖아. 게다가 그걸 위해 포기한 오만 것들이나 네가 버리고 가고 싶은 것들에 대해 계속해서 안달하고 말이야. 안 그러니?"

에바 코니코프가 1940년대 초에 찍은 토베.

토베는 에바에게 편지를 많이 썼는데, 삼십 년 동안 백 통쯤 보냈다. 이 젊은 여성들은 자신의 꿈과 두려움을 공유했고 삶과 일, 그리고 사랑에 대한 생각을 나눴다. 전쟁 중이라 편지가 수취인에게 닿기까지 엄청나게 오래 걸렸고, 중간에 분실되는 일도 잦았다. 우편물 검열제가 엄격했는데, 편지에서 시커멓게 칠한 부분이나 아예 잘라낸 부분으로 그 흔적을 볼 수 있다. 반드시 답장이 온다는 보장도 기대도 할 수 없었기에, 두 여자가 주고받은 편지는 대화라기보다 차라리 일기 같다. 실제로 토베는 에바에게, 무엇보다 자신의 생각을 전부 털어놓고 싶다고 편지에서 고백한 적도 있다. 토베가 남긴 편지에는 그 시대의 가치관과 문젯거리들, 전쟁의 참상이 담겨 있어 마치 흘러간 시대와 조우하는 듯하다. 토베의 소소한 일상과 식량 확보에 대한 줄기찬 걱정, 무엇보다도 전장에 나가 있는 연인과 남동생들, 친구들의 생존에 대한 걱정을 엿볼 수 있다. 하지만 검열 때문에 전쟁이라는 주제에 대해서만큼은 마음껏 언급할 수가 없었다.

당연하지만 토베의 편지에는 그 또래, 그리고 비슷한 경력을 가진 젊은 여성들이 중요시하는 것들이 잘 담겨 있다. 토베의 어른이 되어가는 과정이, 젊은 화가로서 품은 희망과 좌절과 염원 등이 전부 담겨 있다. 토베는 친구에게 자기 내면의 심오한 두려움을 털어놓았다. 내가 과연 사랑을 할 수 있을까, 누군가를 충분히 사랑할 수 있을까, 내가 작품으로 사람들에게 뭔가를 줄 수 있을까? 내가 행복해질 수 있을까? 무엇보다 토베는 인생과 예술에서 무엇이 가장 중요한지 고민을 많이 했다. 여느 젊은이들처럼 토베도 연애와 미래의 동반자 고르기에 몰두했다. 행복했다가 좌절했고, 환희에 사로잡혔다가 나락으로 떨어지곤 했다. 전쟁은 전쟁대로 힘들었지만, 토베는 이런 롤러코스터 타는 듯한 감정 변화도 견뎌야 했다.

에바 코니코프, 1939년경.

때때로 토베는 창작욕마저 잃을 정도로 우울해했고, 그럴 때면 미술 작업도 위로나 마음의 안정을 가져다주지 못했다. "에바, 그렇게 중요했던 것들이 아무 쓸모 없어졌어! 완전히 다른 세상이 돼버려서, 아니, 다른 세상이 돼가는 걸 우리가 방치해서 이제 그런 것들을 위한 자리는 없어. 맞아, 그림은 언제나 힘든 직업이었어. 그치만 이제 아예 소용없어졌어, 전부 전쟁 때문이야." 전쟁이 끌어낸 감정들에는 깊은 절망감,

그리고 때로 모든 걸 버리고 떠나고 싶다는 충동이 반영되어 있었다. 계속전쟁이 반년 동안 이어지자 토베는 이렇게 선언했다. "어디를 봐도 전쟁이고, 온 세상이 전쟁중이야. (…) 가끔은 이 세상에 쌓인 고통의 일부가 언제 터질지 모르는 커다란 혹처럼 나를 짓누르는 것 같아. 동정심이 이렇게 비통함과 뒤섞이고, 사랑과 증오가 합쳐지고, 살고자 하는 그러니까 품위와 존엄을 가지고 살려는 의지가 어디론가 기어들어가고 떠나려는 의지와 이렇게 뒤엉킨 적이 없었어."

토베는 이루 말할 수 없는 슬픔에 잠겼다. 얀손 가와 가까이 지낸 콜린 가족과 카벤 가족이 전방에 나간 아들을 잃었고, 넬리마르카 가족도 화가인 아들을 전쟁에 뺏겼다. 두루 사랑받은 교사이자 친구인 흐얄마르 하겔스탐은 타피오 타피오바라의 동생인 뉘르키와 셀 수 없이 많은 친구들처럼 1941년에 목숨을 잃었다. 계속되는 불안에는 이렇게 가까운 이들의 죽음이 한몫했고, 고대하던 남동생이나 연인의 편지가 오지 않으면 토베는 더욱더 불안해했다. 급기야 사람들은 최악의 상황을 가정하고 아예 입을 다물었다. "집에 있으면 침묵의 우물에 갇힌 기분이야. 각자 자기 생각에 갇혀 있어."

전시에는 즐겁고 평화로운 모든 가치가 몇 배 소중해진다. 1941년, 토베는 방금 전 행복한 크리스마스를 보냈다고 편지에 쓰면서 그게 암울한 삶과 마음속에 도사린 두려움의 평형추 역할을 해줬다고, 전쟁중에는 크리스마스가 일 년에 한 번이 아니라 여러 번 있었으면 좋겠다고 했다. 전쟁의 진짜 무서운 일면은 아주 짧게 언급했는데, 예를 들면 이런 식이었다. "지금 〔저들은〕 화가 머리끝까지 나 있어, 러시아인들 말이야." 그러고는 병조림 저장식품 얘기에 지면을 더 할애했다. 토베의 편지를 읽어보면, 식량 공급에 대한 끝없는 걱정이 반복된다. 얀손 가족은 겨울나기를 위해 여름과 가을 동안 별의별 것을 다 따왔다. 온 가족이 베리류와 버섯, 온갖 허브와 잎사귀에 더해 텃밭에서 과일과 채소도 열심히 따 날랐다. 밀가루는 구입했고 생선은 절였다. 얀손 가에서 살림을 도맡아온 임피는 클로버와 라즈베리 잎을 모아뒀다. 토베는 편지에 이렇게 썼다. "우리는 진정한 초식동물이 돼버렸어. 고기를 한 점이라도 먹으면 속이 거북해지고 타잔처럼 사나워지는 기분이야."

슬픔과 음울함을 물리치기 위해 모든 이가 내일 지구가 멸망할 것처럼 열광적으로 먹고 마시며 노는 사교모임이 여기저기서 열렸다. 전쟁중임에도 사람들은 춤을 추고 싶어했고, 토베는 원래부터 춤추는 걸 좋아했다. 그저 암막 커튼을 쳐놓고 음악을 틀고 춤만 추면 됐다. 전쟁중 이런 파티가 잠시 금지됐지만 그래도 사람들은 몰래 춤을 췄고, 너무 많이 마시고 너무 많이 떠들어댔다. 그리고 모든 대화는 이렇게 끝났다. "전쟁만 끝나봐라!" 누구든 행복을 맛보고는 이내 죄책감에 빠졌다. 전쟁으로 피폐해진 마음

〈애프터-파티〉(일명 〈이튿날 아침〉), 유화, 1941년.

은 종종 그야말로 아수라장으로 이어졌다. 벤과 에시 렌발 부부의 아파트에서 열린 5월 제에서도 모두 거리낌없이 마시고 미치광이처럼 춤을 췄고, 입씨름하며 웃어댔다. 전쟁이 가져온 불안감과 술기운이 뒤섞여 사람들이 고삐 풀린 채 감정을 터뜨리는 모습에서 토베는 절박함을 보았다. 토베의 화실에서도 토베가 어렸을 때 봤던 파판의 히포르와 비슷한 식의 애프터파티가 열렸다.

그런 파티, 혹은 그와 비슷한 파티를 토베는 〈이튿날 아침Dagen efter〉이라는 제목으로도 알려진 1941년 작 〈애프터-파티Nach-spiel〉에 묘사했다. 그림 속에서 한 쌍의 신랑 신부가 토베의 화실에서 춤추고 있다. 결혼식 부케가 바닥에 아무렇게나 나뒹굴고, 탁자 위에는 술병과 술잔이 놓여 있다. 탁자 앞에 앉은 연인이 키스하고 있고, 혼자인 한 남자가 이런 연극적인 광경을 지켜본다. 등장인물들은 하나같이 얼굴이 없고, 방에는 토베의 그림에 단골로 등장하는 첼로와 악보, 굽은나무의자 같은 소품이 보인다. 그림에 묘사된 파티는 유쾌한 파티는 아니며, 토베는 캔버스 하단에 "이튿날 아침"이라고 써넣었다.

편지에서 그녀는 사람들을 만나는 건 기분 좋은 일이지만 "차라리 사람 얼굴 대신 벽만 쳐다보고 싶어. 전쟁이 계속되는 한 조금도 살아 있고 싶지 않아"라고 털어놨다.

　일상의 사소한 일들조차도 전쟁으로 얼룩졌다. 토베는 우스펜스키 성당 테라스에서 아침부터 밤까지 쉬지 않고 붓을 놀리며 온종일 그림을 그린다고 썼다. 야외에서의 그림 작업은 생각보다 어려웠고 때로는 공황발작마저 겪었지만, 주변 공장의 굴뚝이나 건물들의 생김새가 토베의 흥미를 끌었고, 창작욕도 자극했다. 그곳은 조용하기도 했는데 사람이라곤 정교회 예배를 드리러 검은 옷을 차려입고 오는 신도들뿐이었다. 거기서 토베는 아무 방해도 안 받고 작업할 수 있었다. "한 러시아인 노파가 조심스럽게 내 그림을 보러 다가와서는 갑자기 자기네 나라 말을 자연스럽게 쏟아내는 거야. 그러다 나랑 눈이 마주치니까 할머니 얼굴에서 웃음기가 싹 가시더니 계속 사과하더라. '호론쇼(괜찮아요)?'라고 내가 말하니까 미소가 돌아오더라. (…) 이러니 사람들을 미워할 수 없지."

　젊은 여성 화가 토베는 헬싱키의 길거리에서는 이렇다 할 찬사를 받지 못한 모양이다. 1941년 어느 날 항구에서 그림을 그리던 차에 "건달 몇 명이 다가오더니, 금방이라도 전쟁이 터질 수 있으니 젊은 부인은 빨리 애가 있는 집에 가라" 한 일화를 편지에 썼다. 여자들은 아이를 가짐으로 새 생명을, 전장에서 전사한 남자들의 자리를 채워줄 새 병사들을 낳는 게 당연시됐던 시절이었고 남자들은 그걸 이렇게 노골적으로 표현한 것이다. 국가는 아이가 필요했고, 대가족을 반겼다. 토베는 이런 요구를 받아들일 생각이 없었다. 그러나 자신에게 부과된 노동의 의무는 피하지 않았다. 다양한 농사일을 자발적으로 행했고, 아테네움에서 병사들을 위해 방한복과 빵주머니를 만들었으며, 다른 자선활동에도 참여했다. 그러나 강경한 평화주의자였기에, 여성예비군 단체인 로타스바르드에는 가입하려 하지는 않았다. 토베는 흔들림 없이 반전反戰주의를 지지했다. 군의 선동에 이미 푹 빠져 있고 자조국방 사상에 열광하는 나라에서는 보기 드문 태도였다. 토베는 전쟁의 근거와 그 정당성에 대해 고민을 거듭한 끝에 이렇게 썼다. "최전방에서 죽어가는 수많은 젊은이들을 생각하면 때론 끝없는 절망에 사로잡힌다. 그들 모두, 핀란드인, 러시아인, 독일인들 모두, 살 권리와 자기 인생을 원하는 대로 살아갈 권리를 똑같이 가지지 않았나? (…) 끝없이 되풀이되는 이 지옥에서 희망을 품고 새 생명을 만들어도 되는 걸까?"

　전장에서 휴가를 받아 돌아온 토베의 친구들은 지치고 굶주리고 절망에 빠져 있었고, 지옥 같은 전쟁터로 돌아가기를 두려워했다. 정신적으로도 육체적으로도 진이 빠진 그들은 전투와 생활환경 때문에 완전히 무너져 있었다. 그들에겐 음식이든 깨끗한

옷이든 휴식이든, 가능한 모든 종류의 보살핌이 필요했다. 하지만 무엇보다도 이 젊은 이들은 여자 품에 안기는 것, 즉 '육체의 평정'을 원했다. 인간적으로는 이해할 만한 일이었지만 여자들에게 이는 아주 어려운 사적인 결정을, 그리고 평범함에서 벗어난 도덕성을 의미했다.

전시 상황이 청년들에게 어떤 영향을 끼쳤는지 그리고 그들을 어떻게 바꿔놓았는지 이해는커녕 상상하는 것도 때론 끔찍했다. 토베는 오랜 친구 마티가 그녀의 화실, 그러니까 아무나 시도 때도 없이 드나든다며 토베가 농담 삼아 '기차역'이라 칭한 곳을 찾아온 얘기를 한 적이 있다. 그날 토베는 충격을 받았다. 전쟁 전 마티는 시와 철학, 예술에 관심 많던 숫기 없고 감성적인 몽상가였다. 그랬던 그가 너무나도 변해버렸다. 전쟁을 몹시 숭배했고, 승리를 기대하며 즐겼으며, 정복의 짜릿함에 취해 있었다. 제일 중요한 건 힘이라고, 나치즘은 올바른 길이며 약소국들이 파괴되는 상황은 정당하다고 했다. 그 세상에는 더이상 개인주의라든가 책, 시집을 위한 자리는 없었다. 마티는 전쟁에서 자신의 희망을 봤고 전쟁을 즐겼고, 토베의 화실에 찾아와 그런 의견을 소리 높여 떠벌였다. 토베가 정물화를 보관해둔, 자신의 잠옷 레이스를 바느질하고 베토벤을 감상하고 전방의 친구들에게 보낼 시를 쓰는, 바로 그 화실에서 말이다.

웃음과 끔찍함이 담긴 그림들

토베에게 그림 판매는 괜찮은 추가 수입원이었지만, 고정 수입원이 생긴 건 일러스트레이터로 활동하면서부터였고, 학업을 마치고서는 더욱 왕성하게 일러스트 작품을 쏟아냈다. 1941년에서 1942년 사이에는 아트카드센터Taidekorttikeskus에서 일감을 받아 크리스마스 카드와 연하장을 그렸고, 이스터 카드 그리고 새나 다른 동물을 주제로 한 카드로 괜찮은 수입을 올렸다. 수많은 잡지와 크리스마스 연감, 신문, 아동용 잡지에 일러스트를 실었고 다양한 출판사와 언론사를 위해 캐리커처와 책 표지 그림, 삽화를 그렸다. 『가름』『루시페르』『스웨덴 프레스』『아스트라 위클리』『헤포카티』 등 핀란드와 스웨덴의 많은 잡지사에서 토베에게 일을 의뢰했다. 토베는 평판이 꽤 좋은 그래픽 아티스트였고, 1946년에 『가름』은 "논란의 여지 없이 핀란드 최고의 카투니스트"인 토베 얀손이 자사 "전속 일러스트레이터"라고 내세우며 광고하기도 했다.

그리고 토베는 정말이지 다작을 했다. 일러스트는 값을 얼마 안 쳐줬는데, 그래서 보람 있는 작업이 되려면 수없이 그려야 했다. 그러니 가끔씩 한숨을 쉬며 자기는 "먹물

기계"에 불과하다며 한탄한 것도 이해가
된다. 또, 자신이 응당 받아야 할 만큼의 예
술가 지원금을 받지 못한다고 이따금 불평
했다. 자신의 일러스트 작품이 자주 매체에
실리니까 사람들이 자기를 부자로 오해하
는 건 아닐까 의심했다.

토베는 거의 모든 주제를 날카로운 유머
로 포장해 지적이면서도 친근하게 표현하
는 재주가 있었고, 전쟁의 참상도 그렇게
바라봤다. 1941년 토베는 스웨덴에서 실시
한 설문에서 북유럽의 가장 유머러스한 카
투니스트로 뽑혔다. 토베는 이에 살짝 당황
해서는 에바에게, 주변의 모든 것들이 말할
수 없이 끔찍해졌는데 유머만은 손끝에 남
아 있는 모양이라고 썼다.

토베가 그린 동물 모티프 카드, 구아슈, 1940년대 초.

정치적 메시지를 담은 드로잉 작품들, 특
히 『가름』에 실린 일러스트들은 토베의 작품 중에서도 특별하고 중요하다. 당시의 괴로
운 분위기가 반영된, 대단히 용기 있는 작품들이다. 심지어 자기 앞날에 무심한 게 아닌가
싶을 정도로 특출나게 대담하다. 만약에 핀란드가 점령당하거나 정복당한다면, 소련이나
나치 독일 둘 중 하나였을 것이다. 그러면 정복자는 가장 극렬하게 반대한 세력을 숙청하
려고 들 터였다. 그랬기에 많은 이들이 튀지 않게 행동하려 했다. 핀란드의 적들을 헐뜯는
그림과 문구를 출간하겠다면, 익명으로 싣는 게 가장 안전했다. 히틀러의 수용소도 스탈
린의 시베리아 유배지도 딱히 끌리는 곳은 아니었으니까.

토베가 『가름』에 게재한 그림들은 계속전쟁을, 나아가 모든 전쟁을 규탄했다. 그 그
림들에서는 그녀의 깊은 전쟁 혐오와 평화주의가 엿보인다. 전쟁중인 나라는 공식적으
로 전쟁을, 아니 최소한 조국을 지키겠다는 국민의 의지를 이상화하는 정책을 펼쳤다.
군은 검열을 통해 승리한 전투와 핀란드 군인들의 용맹함, 그들의 전투 의지, 그리고
적의 사악함을 부각했다. 조국의 참상이라든가 중요한 전투의 패배 그리고 엄청난 수
의 사상자 그리고 부상자 같은 주제에 대해서 당국은 불안해하며 은폐했다. 그런고로,
토베의 그림을 모든 핀란드인들이 좋아하지는 않았다.

토베는 전쟁에 따르는 결핍과 배고픔도 특유의 유머감각으로 묘사했다. 1942년 『가

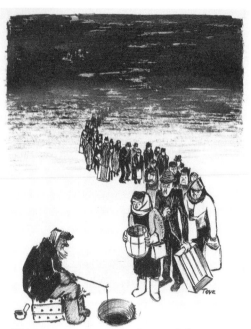

름』신년호 특별 삽화에는 얼음낚시 중인 한 고독한 노인과 그가 잡을지도 모를 물고기를 사기 위해 수백 미터 줄지어 선 사람들의 모습을 담았다. 1941년에서 1942년으로 넘어가는 겨울은 전쟁 동안 굶주림이 극에 달했던 시기였다. 불편한 현실에 대한 공개적인 논의는 금지됐지만 기근 문제만은 모두가 공유했고, 군 당국의 선전에도 불구하고 아무도 주린 배를 모르는 척하지 못했다. 1943년『가름』신년호 표지는 의미심장하다. 부상당하고 행색도 초라한 애꾸눈 '지난해'가 어린 '새해'에게 선물을 안겨준다. 그가 줄 만한 건 배식 쿠폰과 총, 방독면, 총탄, 장난감 무기뿐이다.

토베는 눈치보지 않았다. 당시의 정부 정책을 무시했고, 침묵하거나 익명으로 자기 안위를 돌보려고 하지 않

〈청어 줄에 서 있으려면 인내심이 필요해〉, 『가름』 표지 스케치, 1942년 신년호.

았다. 20세기 들어서면서, 심지어 문화계에서는 그보다 더 빠르게 친독 정서가 핀란드 전반에 꽤 퍼져 있었고, 1940년에 핀란드는 독일과 동맹까지 맺었다. 그후『스웨덴 프레스』나『가름』같은 반나치 잡지에 실리는 정치풍자만화는 핀란드인들 사이에서 강한 반감을 사게 되었다. 정치 문제에 대해 스웨덴어권 핀란드 언론들은 핀란드어로만 간행되는 언론보다, 가끔은 자기들에게 해가 될 정도로, 더 대담한 입장을 취했다.『스웨덴 프레스』는 독일에 대놓고 반대했다는 이유로 강제 폐간되었다. 그래도『스웨덴 프레스』는『뉘아 프레센』이란 이름으로 계속 출간됐다.『가름』역시 수차례 폐간 위협을 받았다.

남보다 예민한 감수성 때문에 토베는 전쟁중에 더 괴로워했지만, 히틀러와 스탈린을 사정없이 조롱한 그림들에서 약간의 즐거움도 발견할 수 있다.『가름』에서 토베는 자유재량권을 보장받았는데, 그녀는 주저 없이 이를 누렸고 잡지에 실을 일러스트를 그리는 작업을 충분히 즐겼다고 훗날 고백했다. "무엇보다도 히틀러와 스탈린에게 마음껏

〈'지난해'가 '새해'에게 선물을 안기다〉,『가름』, 1943년 신년호 표지.

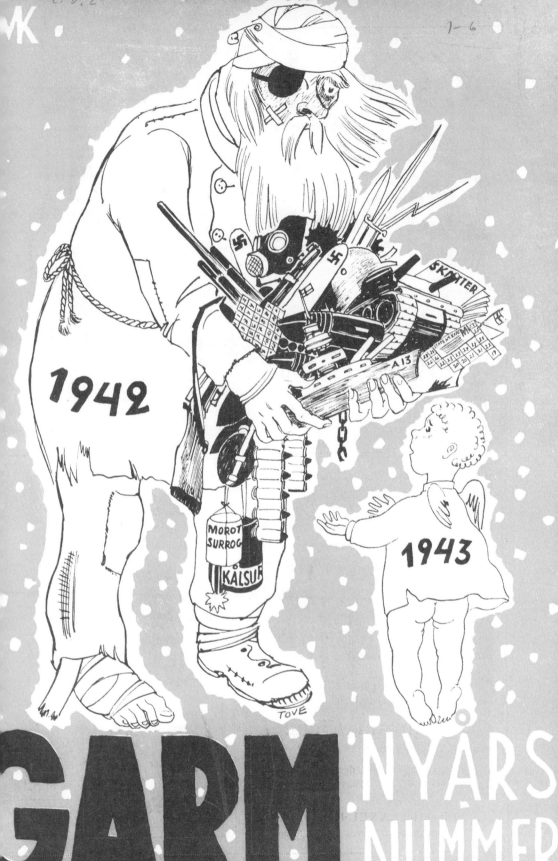

"맙소사, 쟤네 이제는 알까지 낳는 거야?", 『가름』, 1938년.

사악하게 굴어도 된다는 게 좋았어요."

전쟁이 발발하기 전부터 많은 핀란드인들이 히틀러에게 우호적이었는데, 토베는 그런 태도를 장난감 가게에 온 어린 소녀의 모습으로 카툰에 담았다. 이 소녀는 '엄마'라고 말하는 인형을 찾는데, 점원이 자기네 가게에는 '하일 히틀러'라고 말하는 인형뿐이라고 설명한다. 이 카툰은 1935년 『가름』에 실렸다.

토베는 전 유럽을 위협하는 괴물 뒤에 숨어 있는 초라하고 우스꽝스런 광대를 이런 식으로 폭로하며 나치즘과 히틀러를 조롱했다. 토베의 풍자만화에서 히틀러의 이미지는 언제나 알아보기 쉬웠으며, 한 컷에 유머와 끔찍함이 모두 담겨 있었다. 1938년 10월, 토베는 징징대는 욕심쟁이 꼬마애로 히틀러의 캐리커처를 그렸다. 그림 속에서 아기 히틀러는 사방에서 다양한 국가명이 적힌 케이크 조각을 내밀고 누군가가 지구 모양으로 구운 커다란 케이크도 바치는데도, "케이크 더 줘" 하며 소리지른다. 이 만화는 몇 주 전 강대국들이 전략적 요충지인 체코 주데텐란트를 히틀러에게 이양함으로 체코슬로바키아 전역에 대해 더 자유롭게 접근할 권리를 준 셈인 뮌헨조약을 풍자했다.

〈장난감 가게 점원이 소녀에게 신상 인형들은 '엄마' 대신 '하일 히틀러'라고 말한다고 설명중이다〉, 『가름』, 1935년.

『가름』의 편집장은 본인과 잡지사가 '우호국 수장을 모욕한 죄'로 기소될 뻔했었다고 밝혔다. 비슷한 조롱을 담은 또다른 그림도 있는데, 히틀러가 두 폭탄 사이의 왕좌에 앉아 있고 그 밑에 신하들이 다이너마이트와 화약, 니트로글리세린을 들고 성냥에 불을 붙이라는 명령이 떨어지길 기다리고 있다. 히틀러는 데이지 꽃잎을 뜯고 있다. "한다, 안 한다, 한다, 안 한다." 좀더 블랙코미디에 가깝게 히틀러를 묘사했다고 보이는 그림도 있는데, 생김새가 다른 아홉 명의 히틀러가 라플란드를 약탈하는 모습을 묘사한 그림이다. 쓸 만한 건 모두 가져가고, 가져갈 수 없는 것은 태워버린다. 이는 라플란드에서 실제로 일어난 일이었다.

　스탈린의 이중 초상화는 『가름』에 1940년 11월호 표지 삽화로 실리려다가 검열됐다. 여기서 스탈린은 용맹하고 위압적인 용사의 모습으로 그려지는데, 그가 엄청나게 긴 검을 뽑으려는 순간이 묘사돼 있다. 상징적 캐릭터인 개 '가름'이 한구석에서 떨고 있다. 잠시 후, 동반된 그림에서 스탈린은 어쩐지 풀죽어 보이고, 칼집에서 뽑아낸 검은 짤막하고 애처롭다. 개는 이제 측은한 독재자 발치에서 짖고 있다. 이 그림에서 토베는 몇 가지 작은 변화를 통해 우리에게 익숙한 강하고 위압적인 이미지의 스탈린을 무해

〈히틀러가 칭얼거리다〉, 『가름』, 1938년.　　〈'안 한다, 한다, 안 한다…' 히틀러가 데이지 점을 치고,
　　　　　　　　　　　　　　　　　　　　　　부하들은 성냥을 들고 명령을 기다리다〉, 『가름』, 1938년.

한 인물로 바꿔놓았다. 너무 무해해 보여서 『가름』조차도 이 그림을 그대로 실어도 될까 망설일 정도였다. 평화협상이 진행중인 상황에서 아무도 스탈린이나 소련의 심기를 크게 건드리고 싶어하지는 않았고, 이에 스탈린을 떠올리게 하는 외양은 평범한 러시아 군인의 모습으로 바뀌었다.

1941년 『가름』 크리스마스 특집 표지는 선물 보따리를 멘 채 구름 위로 뛰어올라 피신한 산타클로스의 모습을 묘사했다. 불쌍한 산타는 슬픈 얼굴로 세상을 내려다본다. 구름 아래에서는 불타는 지역에다 폭격기가 폭격을 가하고, 천사들마저 공포에 질려 도망간다. 재미나고 크리스마스 분위기를 잘 담아내면서도 무자비하게 현실적인 그림이다. 1943년 토베는 전쟁의 참상을 사뭇 다른 방식으로 표현했다. 섬세한 선으로 표현한 이 그림을 보면 한 소년이 크리스마스 나무 발치에 앉아 장난감 총을 쏘고 있는데, 그 총알이 나뭇가지에 매달려 있던 천사의 심장을 막 관통했다. 이 총알은 부드럽게 타오르는 초의 불꽃을 향해 날아간다. 같은 해 9월 『가름』은 보는 이의 마음을 고통스럽게 하는 일러스트를 표지로 실었다. 시커멓게 전소한 땅 위로 포화와 폭발로 붉게 물

왼쪽은 검열 전 미출간본 스탈린 캐리커처.
오른쪽은 검열을 거친 1940년 『가름』 실제 표지.

든 하늘에 탐조등 불빛 두 줄기가 교차하는데, 거기서 겁에 질린 천사가 끔찍한 세상을 놀란 표정으로 내려다보는 그림이다. 마침내 전쟁이 끝났을 때, 『가름』은 평화의 상징인 하얀 비둘기 한 마리가 새까맣게 타고 다 무너진 지역 위를 날아오르는 표지로 종전을 기념했다. 삶은 힘겹지만, 희망의 존재를 믿으면 그것을 발견할 수 있다는 메시지가 담겼다. 1944년 9월호 『가름』 표지로 시커멓고 뒤틀린 철조망을 배경으로 밝은 빨간색 물음표를 커다랗게 그려넣은 장면을 실어 당시 다수가 느낀 불안감과 두려움을 표현했다.

이런 정치적인 그림을 그리는 게 토베의 직업이었고 고통스러운 작업이긴 했지만, 『가름』에 게재한 일러스트로 토베는 침략에 대한 자신의 감정을, 그리고 두려움들을 쏟아낼 수 있는 중요한 배출구를 찾았다. 독자들도 그 그림들을 보면서 자신이 품은 불안을 어느 정도 해소했다. 토베와 절친한 이들은 정치적 활동이 매우 활발한 사람들이었는데, 덕분에 토베는 여론에 맞서고 공포에서 발현된 신중함에 저항할 용기를 얻었다.

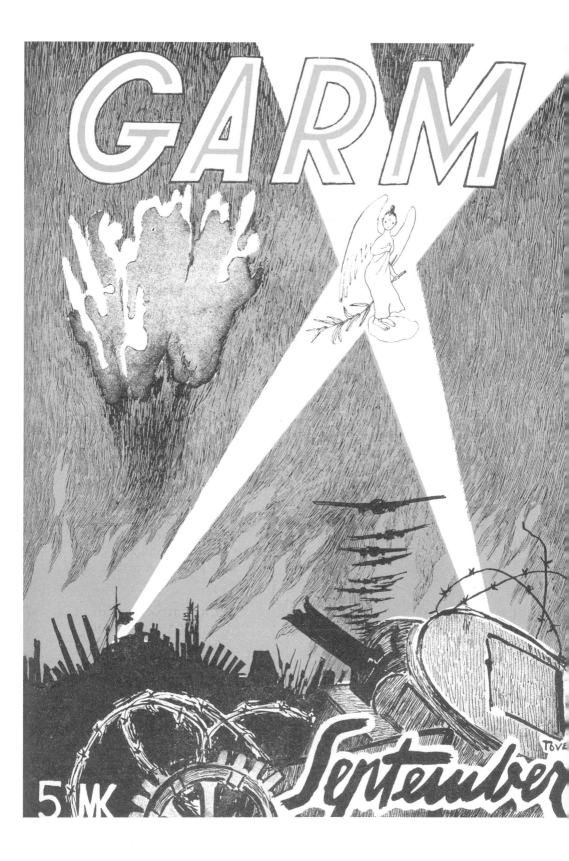

사악한 세상을 색채로 물들이다

전쟁은 토베에게 중요한 모든 것, 토베가 하는 모든 일에 영향을 미쳤다. 그러나 토베의 그림에 전쟁이 노골적으로 드러나지 않으며, 다른 많은 핀란드 화가들의 작품에서도 이는 직접적으로 묘사되지 않았다. 다만 토베는 겁에 질린 얼굴 없는 사람들이 공습을 피하는 장면이 담긴 공습대피소 그림을 몇 점 그렸다. 이런 작품들은 조명마저 어슴푸레한 공간의 숨막히는 분위기를 가슴 먹먹하게 묘사했다. 토베는 직접 공습대피소에 들어가봤고 전시에서만 느낄 수 있는 불안감을 겪어본 사람만이 알 수 있는 전시의 현실적인 일상을 생생하게 포착했다.

전쟁의 공포와 우중충함, 음울함을 상쇄하기 위해, 토베는 보기에 예쁘고 밝은 꽃꽂이 그림을 즐겨 그렸다. 그냥 고통스러운 현실로부터 도피한 걸까, 아니면 색채와 아름다움에 잠시 의지한 것일까? 아마 둘 다였을 것이다. 토베는 빛이 많이 사용된 그림은 어떤 형태든 좋아했는지 이맘때쯤 주고받은 편지들에서 수없이 이 단어가 반복된다. 빛을 표현하기에 꽃보다 더 좋은 소재는 없었다. 토베는 꽃을 단독으로 그렸고, 정물화 요소로도 넣었으며, 다발로도 초상화의 일부로도 그렸는데, 늘 열정적이고 전심전력을 다했다. 당시 꽃 그림은 상업적인 수요가 좀 있었는데, 토베는 이에 부응했다. 1941년 '헬싱키 아티스트' 살롱에서는 꽃만 다룬 전시회를 열었는데, 토베도 앞서 언급한 브르타뉴에서 그린 〈푸른 히아신스〉를 여기에 출품했다. 시그리드 샤우만은 이 작품을 극찬했는데, 작품 속의 꽃을 단순한 꽃이 아닌 꿈의 상징물로 봤고 섬세한 색채 표현에도 주목했다. 그림에서 푸른 히아신스는 열린 창문으로 들어오는 푸르스름한 밝은 빛에 둘러싸여 있다. 토베에게 꽃은 감정의 거울이었다. 애정관계가 어그러질 때면 밀랍 같으나 아름다운 새하얀 난초를 그렸다고 에바에게 썼다.

토베는 평생 사람 얼굴에 매혹됐기에 작품 가운데 초상화가 많은 비중을 차지한다. 가끔 전신을 그리기도 했지만, 주로 얼굴의 생김새를 클로즈업해 담아냈다. 자화상도 토베의 작품 세계에서 중요한 부분을 차지한다. 자화상들을 한 편씩 뜯어보면 인생의 각 단계에서 토베가 어떤 감정을 느꼈는지와 그녀가 기술적으로 어떻게 발전했는지도 볼 수 있다. 1940년에 토베는 자화상 한 편을 그리고 〈담배 피우는 여자Rökande flicka〉라는 제목을 붙였다. 이 작품은 자신의 얼굴과 한쪽 손에 초점을 맞췄는데, 그녀는 자신을 반항적이고 도전적인 사람으로 표현했다. 겨울전쟁이 끝나고 계속전쟁이 발발하기 전 완성한 그림이었다. 하지만 평화로웠고, 최소한 아주 잠시 동안 최악의 공포도 어느

〈전쟁으로 초토화된 땅 위에 떠 있는 평화의 천사〉, 『가름』, 1943년.

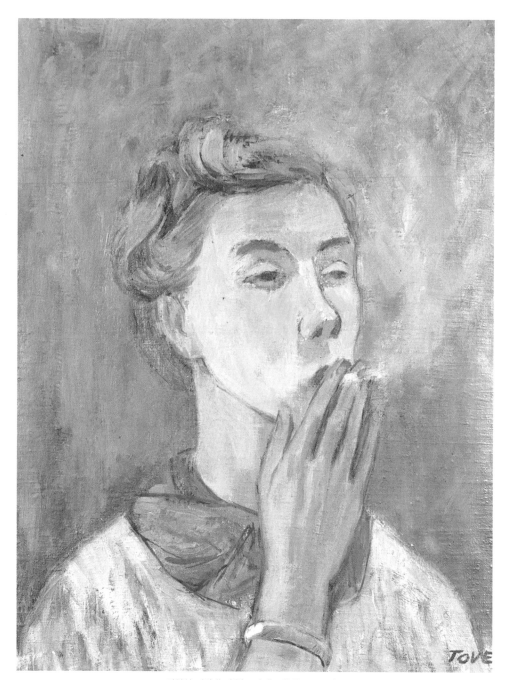

자화상, 〈담배 피우는 여자〉, 유화, 1940년.

정도 가라앉았다. 작품 제목이 말해주듯 그림 속 여성은 담배를 즐기며, 담배에서 피어오른 회색 연기는 푸른색 배경과 섞여든다. 토베는 골초였다. 당시 관례가 그랬고, 예술가 집단에서는 특히 심했다. 분홍색과 노란색, 파란색이 미묘하게 조화된 이 자화상은 밝은 분위기를 자아낸다. 이 그림을 어느 담배판매업자가 사가서는 자사 상품 광고에 이용했는데 토베는 이에 조금 당황했지만, 돈을 번 데는 만족했다.

그즈음 토베는 에바의 초상화 한 점을 스케치했는데, 에바가 미국으로 떠난 뒤인 1941년 이를 완성했다. 대중에게 첫선을 보였을 때 반응이 굉장히 좋았는데, 토베는 기뻐하며 이 사실을 에바에게 알리면서 아무도 못 사가게 일부러 값을 높게 매겼다고 고백했다. 자신이 간직하고 싶었기 때문이었다. 한참 후 토베는 이 그림을 미국에 있는 에바에게 선물로 보냈다. 그림 속에서 에바는 굽은나무의자에 앉아 있다. 누군가 체스판 무늬 바닥에 악보인 듯한 종이를 떨어뜨려놨고, 한쪽 구석에는 첼로가 놓여 있다. 뒤쪽에는 문이 하나 있고, 바로크 양식의 주름 잡힌 두터운 커튼이 드리워 있다. 그림 속 여자는 맨발에 속옷만 걸치고 있는데, 지금 막 일어났거나 이제 자러 가는 참인 듯하다. 에바의 부모는 반쯤 벗은 딸의 모습에 충격을 받았다는데, 토베는 이런 반응을 꽤나 재미있어했다. 초상화 속 여성은 에바 코니코프를 꼭 닮았는데, 지금까지 남겨진 옛 사진들로 이를 알 수 있다. 여자는 자기 허벅지에 팔꿈치를 얹고 생각에 잠긴 표정으로 한쪽을 응시한다. 여자의 외향에 초점이 맞춰져 있다. 세련된 여성이지만, 이 작품은 사랑스럽고 귀여운 여자를 담은 초상화가 아니다. 이 여자의 어떤 면도 관람자에게 어필하거나 관람자의 눈을 즐겁게 해줄 의도로 해석되지 않는다. 여자는 자립적이며, 타인의 시선에 무관심하다.

화가들의 수입만 놓고 보면 전쟁통은 그리 나쁜 시기가 아니었다. 화폐가치는 불안정했는데, 살 수 있는 게 거의 없으니 그럴 만도 했다. 모든 물자가 전반적으로 부족했고, 인플레이션과 통화가치 폭락에 대한 두려움도 계속됐다. 충분히 이해할 만한 두려움이었고, 전쟁 직후 소위 '은행권 절하'와 함께 우려도 극에 달했다. 이는 자연히 사람들로 하여금 화폐가치를 보호하고 그 가치를 키우기 위해, 가능한 한 빨리 돈을 부동산에 투자하도록 유도했다. 미술품도 그런 투자 선택지 중 하나였다. 토베는 『가름』에 부지런히 작업중인 화가의 화실에 미술품 구매자들이 몰려든 장면을 위트 있게 묘사한 카툰을 실었다. 거래는 호황이고 모든 게 잘 풀리며, 화가들은 계속해서 그림을 그려대고 아이들은 점점 더 많은 물감과 붓을 가져오는 내용이다. 어쩌면 토베 자신은 그렇게 잘나가지 못했을 수도 있지만 그림은 팔렸고, 그럴 때마다 에바에게 편지를 썼다. 토베의 장부를 보면 1941년에는 열아홉 점을, 1942년에는 스무 점, 1943년에는 스물아홉

점, 1944년에는 열세 점, 그리고 1945년에는 무려 서른아홉 점을 팔았다. 그러다 평화가 찾아오자 미술품 거래 건수가 두드러지게 줄어든다. 두 차례의 전쟁중에, 그리고 그후 경제공황기에, 토베는 실질가치가 화폐가치를 상회하는 생필품과 그림을 맞바꾸기도 했다. 생존을 위해서만이 아니라 화실을 임대하고 유지하기 위해서, 그리고 궁극적으로는 그 화실을 매입하기 위해서 자금이 필요했다. 그림 판매가 늘 순조로운 건 아니었고, 전쟁 끝 무렵인 1945년 토베는 구매자들의 말도 안 되는 요구에 불평하기도 했다. 어떤 이는 작품 한 점을 사가더니, 얼마 후 그걸 들고 와서는 더 큰 그림으로 바꿔달라고 요구했다. 새로 요구한 작품은 은으로 된 화병에 꽂힌 제비꽃 그림이었다.

전쟁 동안 이뤄진 사랑―타피오 타피오바라

토베 얀손과 타피오 타피오바라(1908~1982)는 아테네움에서 함께 공부한 사이로, 전쟁 초 연인관계로 발전했다. 전쟁중인 상황인지라 그들의 연애는 폭풍처럼 격정적이었다. 그리고 전쟁이 끝날 무렵, 둘의 사랑도 소진돼버렸다. 그럼에도 둘은 친구로 남았고, 이 우정을 둘 다 소중히 여겼다. 늘 탑사라고 불렸던 타피오의 성격은 삼 반니와 상반됐다. 하지만 두 남자 모두 어린 토베에게 '설교하기'를 좋아했고 토베의 사상이나 가치관을 변화시키는 데 열을 올렸다. 하지만 두 사람의 지도는 사뭇 다른 방향으로 영향을 끼쳤다.

전쟁은 타피오 타피오바라와 토베의 관계의 틀을 짰고, 그 종결도 결정지었다. 토베는 탑사가 단명할 거라는 믿음 하나 때문에 많은 것을 참은 듯하다. 직접 이야기하지는 않았지만, 토베는 그가 전사할 거라고 믿었다. 토베에게 그는 살아 있는 시체나 마찬가지였다. 아직 숨은 붙어 있으나 곧 죽을 터였다. 충분히 현실성 있는 생각이었다. 이 세대의 수많은 남자들이 전사했고 탑사와 같은 시기에 징집된 이들 중 다수가 목숨을 잃었기 때문이었다.

토베는 두 사람의 관계에서 상대방을 보살펴주고 이해해주고 용서하는 사람이었다. 탑사가 휴가 나와서 그녀와 함께 보내는 한 시간, 아니 단 일 분도 그를 불행하게 만드는 건 물론이고 지루하게 만들지 않겠다고 토베는 결심했고, 그를 화나게 해선 안 된다는 강박에 시달렸다. 그를 사랑해주고 따뜻하게 대해주는 것에 비해 그의 행동은 중요치 않았다. 하지만 그렇게 생각하면서 토베 자신의 욕망과 욕구는 묻히고 말았다.

토베의 친구들 중 탑사는 '핀란드의 순수 핀란드어 사용자 공동체'에 제대로 부합한

최초의 인물로, 그가 어울리는 무리는 토베와는 많이 달랐다. 청년 시절부터 탑사는 확고한 좌파여서 학창 시절 토베는 그를 '우리 공산주의자'라고 불렀다. 탑사의 동생 뉘르키는 존경받는 영화감독이자, 영화계의 떠오르는 별로 핀란드 좌파 예술가 모임 킬라 모임에서 손꼽힐 정도로 걸출한 운동가였다. 뉘르키는 킬라 모임의 지도적인 예술가들과 활발히 어울렸고, 전반적으로 정치적 좌파로 활동했다. 그는 소련에서 의뢰를 받고 그래픽아트 작품과 대형 모자이크 작품 몇 점을 제작했는데, 양극화된 당시 사회에서 상당히 주목을 받았다. 그의 영향으로 토베는 좌파 사상에 눈을 떴는데, 사실 토베는 가정환경(특히나 아버지의 세계관) 때문에도 그랬지만 스웨덴어권 문화에 널리 퍼져 있던 관용적 자유주의에 익숙했기에 전혀 준비되지 않은 상태였다. 토베는 정당 정치에 관심이 많은 지인들과 가까워졌지만 그들과 관심사를 공유하지는 않았다. 가장 친한 친구인 에바도 정치 토론에 열성적이었는데, 그런 에바가 미국으로 가버리자 토베는 농담 삼아 탑사가 '거룩한 정치 토론'을 그리워한다고 했다.

삼 반니와 타피오 타피오바라는 같은 젊은 예술가 모임에서 어울렸다. 토베의 마음은 타피오바라에게로 조용히 옮겨갔다. 토베는 에바에게 사물리와 점점 멀어지는 것 같아 걱정이라면서도 탑사와 부쩍 가까워졌다고도 썼다. 탑사가 얼마나 강하고 독립적인 사람인지 토베는 아주 천천히 알아챘다. 매일, 아니 적어도 전투가 없는 날이면 탑사는 전방에서 토베에게 유려한 어휘로 가득찬 편지를 보내왔고, 감동한 토베는 이렇게 적었다.

전쟁이 탑사를 데려가지 않는다면, 내가 그를 데리고 있고 싶어. 언젠가부터 내 안에서 변하지 않고 안정된 무언가에 대한, 믿을 수 있는 따스한 무언가에 대한 갈망이 새로이 자라났어. 극적인 일화나 맹렬한 열병 같은 연애는 신물나. 탑사와 나는 서로에게 어떤 존재인지 잘 알고, 우리 관계에는 섹스 말고도 많은 게 있어. (…) 탑사는 내게 삶을 겁내지 않는 법을 가르쳐줬어. 만약 그가 살아 돌아온다면, 용기를 내 기운차게 굴고 그가 '어떤 인간도 봐서는 안 되었던 것'들을 잊게 도울 사람은 내가 (그리고 고향에서 기다리는 우리 모두가) 돼야 할 거야.

그러나 토베의 갈망에는 수심이 어려 있었다. 전쟁에서 돌아왔을 때 그가 완전히 다른 사람이 돼 있으면 어쩌나 걱정한 것이다. 전쟁으로 많은 청년들이 정신적으로 무너졌는데, 어떤 이들은 영영 돌이킬 수 없는 정도로 그랬다. 어린 시절, 토베는 이미 그런 사람을 봤다. 아버지였다. 아직 젊고 사랑에 빠진 토베의 나날은 기다림과 불확실함, 두

려움으로 가득찼다. 겉으로는 크게 변한 게 없었지만, 내면에서 회오리가 일고 있었다. "처음에는 이 끔찍한 시기가 그저 일시적인 줄 알았다. 일상일 수 없다고 말이다. 하지만 이제는 인생이 갑자기 나를 덮쳐서는 이걸 받아들일 거냐 거부할 거냐, 입장을 확실히 하라고 종용하는 게 아닐까 의심스러워졌다."

시간이 흐를수록 탑사를 향한 토베의 사랑은 깊어졌다. 이제 삼 주 뒤면 그가 집에 돌아온다고 기쁨에 겨워 편지에 쓸 정도였다. 탑사는 페트로자보츠크 근방에서 경미한 부상을 입고 병원에서 치료중이었다. 탑사와 만날 날을 기다리는 시간은 걱정으로 점철됐다. 토베는 흥분된 탓에 그 무엇에도 집중할 수 없다고 투덜거렸다. 사랑에 빠진 사람이라면 겪는 전형적인 증상을 모두 보이면서 서성대며 애인의 귀환을 학수고대하는 것 말고는 다른 도리가 없었다. 토베는 자신이 열일곱 살 난 바보가 된 기분이라고 고백했다. 그래도 다시 사랑에 빠져 더없이 즐거웠고, 다시 행복해졌다. 그리고 이런 행복은 전쟁으로 그늘진 시대에 얕볼 게 아니었다. 같은 편지에서 토베는 전시회에서 그림 한 점을 천 마르크에 판 덕분에 이제 가족들이 섬에서 버섯과 생선, 월귤, 밀가루를 사서 올겨울에 더는 먹을거리 걱정은 안 해도 된다고 했다. 모든 것이 잘되어갔다. 사물리마저 '결혼의 단꿈'에서 '벗어나기 시작'했다.

탑사의 귀환 초기는 더할 나위 없이 좋았다. 토베는 첫날을 떠올리며 회상에 젖었다.

타피오 타피오바라, 1939년경.

우리는 (…) 더 바랄 게 없었어. 탑사는 아무도 모르게 돌아와서는 꽃다발과 성상 한 개, 커피 대용품, 설탕, 전쟁의 기억만 가지고 곧장 내 화실로 왔어. 피로에 쩐 그는 누워서 잠만 잤고, 그동안 나는 그의 옷을 정리하고 점심으로 먹을 마카로니를 끓였어. 낯설게도 가정적이고 목가적인 기분이 들더라. 그리고 행복했어.

우리는 와인을 곁들이고 촛불도 켜놓고서 기념 만찬을 먹었어. 임피가 새

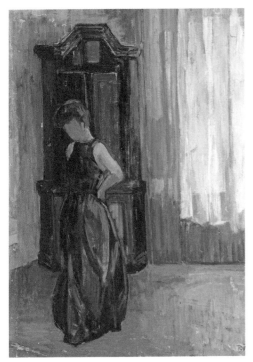

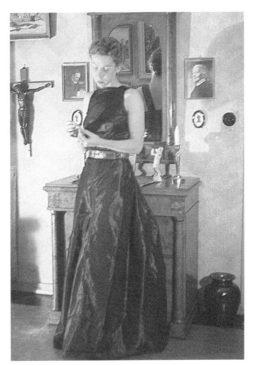

〈여자와 의상The Girl and the wardrobe〉.
실크 이브닝드레스를 입은 토베의 자화상, 유화.

붉은색 실크 이브닝드레스를 입은 토베,
에바 코니코프가 찍은 사진.

도 요리해줬어. (…) 나는 검붉은 실크 드레스를 입었고, 그 사람은, 그후로 다시는 그런 적이 없는데 메달을 걸었어. 너무 침통한 분위기라 한마디도 제대로 할 수 없었어. (…) 지난 6월 케뭘레에서 참전한 이백 명 가운데 살아 돌아온 열 명 중 하나가 그 사람이라고 생각하니 말이야.

그러나 연애는 순탄치 않았다. 행복에 겨웠던 그 첫날 저녁 이후 탐사는 토베를 내버려뒀다. 약속을 해놓고 나타나지 않거나 어디론가 사라져버리는 식이었다. 그에게 관심 보이는 여자가 많았는데, 그런 찬사에 쉽게 흔들리는 탐사는 문어발식 연애관계를 굳이 숨기려고 하지도 않았다. 예전에는 분명 기죽어 있었는데—적어도 토베를 대할 때는 그랬다—이제는 뻔뻔해진 것 같았다. 전쟁에 닳고 닳아서 그렇게 됐는지도 몰랐다. "그 사람을 찾는 여자들 전화가 자주 와. 탐사는 이제 내가 바라던 모습이 됐어. 불쌍한 강아지 같은 표정은 사라지고, 나한테 빌지도 그렇게 순종적으로 굴지도 않아. (…) 그런 그를 사랑해."

너무나 오랫동안 한 사람만을 기다려왔고 또 그 사람을 향한 사랑이 너무 넘치면 판단력이 떨어지기 마련이다. 그리고 높은 희망과 기대가 끝내 채워지지 않았을 때, 그 가혹한 현실과 마주하기란 죽기보다 힘들다. 추락은 극적이었고, 토베는 편지 몇 통에 걸쳐 에바에게 같은 얘기를 거듭하면서 탑사의 부재가 무엇보다 힘들다고 털어놓았다.

탑사는 모든 문제에 대해 자기주장이 강했고, 기질 또한 만만치 않게 강했다. 때로 완전히 정도를 벗어나기도 했다. 게다가 최소한 토베가 보기에, 탑사에게는 친구가 너무나 많았다. 전사한 뉘르키 타피오바라의 약혼자는 탑사의 친구들이 "뒤에서는 그의 순진함을, 그의 해맑기만 한 이상주의를 비웃으며" 그를 이용해 먹는 것 같다고 했다. 연인에 대한 토베의 걱정은 아주 근거 없지 않았고, 토베만 그를 걱정한 것도 아니었다.

탑사는 이번 전쟁에 대한 믿을 만한 진술을 누군가가 책으로 써야 한다는 생각에 강박적일 정도로 매달렸는데 그러면서도 자신이 쓰려고 하지는 않았다. 그는 전투와 긴박감을 담은 이야기가 아닌 '진정한 책, 사람들을 도울 수 있고 이 모든 게 헛된 게 아니었음을 알게 해줄 그런 책'을 바랐다. 아무도, 심지어 토베조차, 그가 정확히 뭘 말하는 건지 알지 못했다. 탑사는 분주하게 뛰어다니며 그 책을 집필해줄 사람을 집요하게 찾았다. 토베와 탑사는 같이 하가르 올손을 찾기도 했다. 그날의 만남을 토베는 이렇게 기록했다.

어느 날 저녁 우리는 하가르 올손의 집을 방문했다. 탑사는 하가르를 붙잡고 흔들었다가, 그녀 앞에 무릎 꿇었다가 하면서 자기가 부대에 복귀하기 전에 그 책을 쓰겠다고 약속해달라고 빌었다. 하가르는 반쯤은 우쭐하고 반쯤은 불쾌해했는데 매우 놀란 듯 보였다. 그날 밤 처음으로 탑사는 술에 취했다. 그의 친구들이 하루종일 술을 먹었고, 하가르가 마지막 한 잔을 대접했다. 처음으로, 나는 그가 전쟁에서 겪은 일들을, 그를 따라다니는 모든 얼굴들을, 그가 얼마나 혼란에 빠졌고 갈피를 못 잡고 있는지를 알게 됐다. 맙소사, 다음번에 만나면 그는 도대체 어떤 사람이 돼 있을까? 지금 그는 여기저기 돌아다니며 끊임없이 그리고 너무 많이 떠들어대는데, 많이 걱정스럽다.

하가르 올손은 명성 있고 존경받는 스웨덴어권 핀란드인 문화평론가이자 작가로, 예리한 견해로 반발을 사기도 했다. 그녀가 1939년에 발표한 희곡 「스노볼 전쟁」은 전쟁의 위협, 그리고 전쟁을 초래하는 태도에 대한 경고를 담은 작품이다. 전쟁중에, 그리고 종전 후에도 올손은 줄곧 당대 선도적인 정치평론가로 활약했는데, 그녀의 글에는 깊

은 비관주의가 묻어났다. 하나의 주제로 엮은 에세이집 『나는 살아 있다』(1948)에서는 나치 강제수용소와 가스실을 묘사했다. 올손은 이 나라의 예술가들이 전쟁중에 어떻게 행동했는지, 어떤 세력에 가담해 싸웠고, 무엇을 옹호하고 무엇에 반대했는지 추궁받아야 한다고 했다. 1944년에 발표한 에세이 「저술의 타락」은 전쟁 막바지 상황을 분석한, 일종의 작가선언문이다. 인류가 악마와 맞선 시기는 막을 내렸고, 이제는 '보통 사람'인 자신들이 가장 핵심 문제라 했다. 여기서 올손은 일종의 작가 '블랙리스트'를 만들 것을 주장했다. 그녀는 작가에게 그동안 어떤 글을 썼느냐고 묻는 걸로는 충분치 않다고 했다. 당신은 어느 편에 섰느냐고 물어야 한다고 썼다. 그저 문학적 목적을 달성하는 데 급급했던 작가들은 '바람에 대고' 짖은 셈이며, 그런 무관심과 정치적 무책임함을 옹호한 작가들이야말로 인류 최악의 적이라는 게 올손의 주장이었다.

탑사가 올손에게 호소한 것은 아마도 제대로 된 판단이었겠지만, 지나치게 뜬구름 잡는 아이디어들이었고, 그 얘기를 꺼냈을 때 그가 만취상태였다는 사실도 도움이 안 됐다. 책은 결국 쓰이지 못했다. 탑사는 전쟁과 거기서 자신이 한 행동, 그리고 전쟁에 대한 자신의 정당화를 자신의 세계관에 비추어 받아들이기가 그만큼 힘들었기에 그 책에 그렇게나 강렬한 야심을 품은 듯하다.

한편 토베는 질투심에 대해서도 친구에게 털어놓았다. 그녀는 탑사가 만나는 여자들에게는 관심이 없다고 스스로를 토닥여도 봤다. 탑사가 행복하다는데, 그가 누구랑 있는지 뭐 그리 중요한가. 그러다 사흘 뒤에는 비통해하지 않는다는 게, 이 상황이 뭘 의미하는지 이해하는 게, 그리고 의연하게 행동하는 게 얼마나 힘든지 모르겠다고 한탄했다. 비통함과 두려움은 토베가 가장 얽히기 싫은 감정이었다. 토베는 하가르 올손의 집에 찾아갔던 밤으로 돌아가, 그날 집을 나서는데 갑자기 탑사가 자신의 어리석음과 바람기를 고백했다고 썼다. 온갖 감정이 요동쳤지만 토베는 탑사에게 절대 부담을 주지 않을 것이며 짧은 시간 동안 단 한 순간도 그를 불행하게 놔두지 않겠다고 맹세했던 걸 떠올렸다. 탑사는 '남자들이 늘 그렇듯(토베는 이 말에 냉소를 가득 담아 덧붙였다)' 술에 취했었고 전장에서 오랫동안 금욕하며 지내온 터라 그랬다고 변명했다. 토베는 분노를 토했다. "그렇다면 꼭 다른 여자한테 갈 필요는 없었잖아…… 난 날 사랑한다는 한마디에 사흘 밤을 기다렸어. (…) 잠을 잘 수가 없었어. 전에는 한 번도 그런 적이 없었는데 말야. 그렇다고 수면제를 복용하는 것도 내키지 않았어. 그가 올지도 모르니까. (…) 남자들이 살육을 멈추면, 아이를 가져보려고 해. 그치만 남자들이 그걸 과연 포기할지 모르겠어."

탑사는 휴가 기간 동안 아기를 갖자고 제안했었다. 그의 행동에 비춰보면 이상하고

말이 안 되는 제안 같다. 자식을 낳아 생을 계속 이어가고 싶다는 절박한 바람은 이해가 가지만, 그건 두 사람의 관계보다는 전쟁에 기인한 것이었다. 당시 핀란드에는 수많은 죽음을 새로운 생명으로 상쇄하자는, 전장에서 스러져간 목숨들을 새 생명으로 대체하자는 바람이 전반적으로 깔려 있었다. 개개인에게 자신의 핏줄은 영속성을 의미했다. 죽음을 목전에 둔 상황에서라면 이는 곧 자신의 일부를 남기는 일과 다름없다. 하지만 아이를 갖는 문제에 대해 토베는 아주 분명한 입장을 취해왔고, 그 입장이 흔들린 적도 없었다. 탑사는 자기 아이를 낳아주겠다고 약속한 여자랑 함께 살고 있다고 고백했다. 그 말에 토베는 분노가 솟구쳤지만, 동시에 탑사가 그녀에게도 아이를 낳아달라고, 전쟁터로 돌아가기 전 '꼬마 탑사'를 임신해달라고 부탁했던 게 떠올랐다.

탑사가 부대에 복귀하기 전날, 토베는 자존심을 굽히고 그에게 전화를 했다. 탑사는 들러서 작별인사를 하겠다고 약속했다. 토베는 그날 탑사에게 당신을 다 이해한다고 말했다. 그러면서 애써 상냥하게 대하려고, 그를 고맙게 여기고 너그럽게 대하려고 노력했다. 탑사에게 자기는 속상하지 않으며, 오히려 삶을 사랑하고 또 모두가 신의 축복을 받길 빈다고 했다. 하지만 속으로는 이렇게 생각했다고 편지에 썼다. "그렇게 말하는 내내 신이 나를 비웃는 것 같았어…… 대화는 썩 괜찮게 풀렸고, 난 하려던 말을 다 했어. 그렇지만 연극 같았어…… 근데 탑사가 이러는 거야. '있잖아, 나 전방으로 안 돌아가.'" 이 말에 토베는 또 한번 폭풍 같은 감정에 휩싸였다. 누군가의 부고를 썼는데 그 사람이 관에서 벌떡 일어나는 장면을 본 기분이었다. 어쨌든 이날이 탑사를 마지막으로 보는 날은 아니라는 소리였고, 이 소식에 토베는 안도하고 행복해했다.

그러더니 탑사는 나가서 아침을 먹고 싶다고 했고, 토베는 자기도 같이 가겠다고 했다. 탑사는 뭔가 불편한 듯 어깨만 으쓱했지만, 두 사람은 손을 잡고 같이 나섰다. 나가보니 웬 여자가 벌써 45분째 탑사를 기다리고 있었다. 백금발머리에 화장을 진하게 한 여자였다. 토베의 묘사에 따르

〈그림을 그리는 토베Tove Painting〉, 타피오 타피오바라의 드로잉, 1941년.

〈가면무도회 가기 전Before the Masked Ball〉, 유화, 1943년.

면, 새로 알게 된 그 여자는 그럭저럭 괜찮은 사람인 듯했고, 조금 한심해 보이기도 했다. 누구를 사랑하는 건 쉽지 않은 일이라는 걸 다시 한번 깨달은 날이었다. 포화 속으로 돌아가기 전에 아기를 갖자는 탑사의 아기자기한 꿈은 궁지에 몰렸다. 그후의 일은 이렇게 전개됐다. "나는 도통 이해할 수 없었고, 진이 빠졌어. 혼자 전시회에 갔는데, 탑사가 따라왔더라. 나는 그에게 답을 듣고 싶다고, 더는 기다릴 수 없다고 했어…… 그랬더니 이러더라. '너한테 항상 돌아올게. 마지막에는.'" 토베는 자신에게 충실해줄 것을 탑사에게 요구했고, 여자들과 자기 중에 선택을 하라고 했다. 그동안 느껴온 끝없는 불안과 실망을 더이상 겪고 싶지 않았기에 한 요구였다. 토베는 자신의 대응도 친구에게 얘기해주었다. "난 이렇게 말했어. '그 정도로는 안 되겠어…… 문 하나를 닫고 그다음에 다른 문을 열어야지, 둘 다 조금씩 열어놔서는 안 돼. 가버려, 그리고 영영 돌아오지 마.'"

토베는 자신의 화실에서 밤 열시에 만나기로 탑사와 약속했고, 탑사는 정시에 나타났다. 하지만 둘은 매우 침울했고, 희망의 빛은 찾아볼 수 없었다. 이제 토베에게 행복을 가져다줄 건 일밖에 없는 듯했다. 토베는 말도 못하게 큰 상처를 받았다.

나는 불만으로 가득했고, 내가 얼마나 불쌍한 인간이었는지 그제야 알겠더라. 예전의 따뜻함, 나한테 무엇도 요구하지도 강제하지도 않았던 그 따스함 대신 쑥쓸한 기억들과 침울함, 근심만이 남았어. (…) 그는 완전히 모르는 사람이 돼버렸어.

먼저 이해를 좀 하고 싶다고 했어. (…) 당신이 보낸 편지들은 아무 의미가 없고, (…) 나를 사랑한다지만, 여전히 밤마다 내 곁에 없지 않느냐고. (…)

탑사는 아무 말도 안 했어. (…) 나는 점점 이해가 되질 않았어. 그는 잠들어버렸고, 나는 끔찍하게 외로웠어.

그 순간, 추악한 것을 도로 아름답게 만들 수 있는 건 세상에 하나밖에 없다는 생각이 들었어. 사람들이 서로를 충분히 사랑하면 돼. 상대를 이해할 만큼 충분히. 그러니까 용서하는 정도에서 그치는 게 아니라, 상대가 한 짓을 잊을 만큼 충분히 말이야. 나는 그를 깨워서는, 머릿속에서 모든 걸 지워버리려고 애쓰면서 이렇게 말했어. "탑사, 그 일은 이미 다 잊었어. 우리, 그냥 행복해지자."

생각해보면 그가 나를 어떻게 생각하건 그가 무슨 짓을 했건 중요하지 않았어. 내가 그를 아낌없이 사랑해야 한다는 게 중요했어. 그는 내게 미소 짓더니 나를 꼭 안아줬어. 그러고 다시 잠들었지. 나는 누워서 쓸데없는 생각은 지우고 사랑으로 충만해지려고 해봤어. 그렇지만 평온해지지 않았고, 내 자신이 마음에 들지 않더

라. 그동안 결혼하기 싫은 이유였던 모든 것들이 계속해서 떠올랐고, 살면서 봐왔고 혐오했던 모든 남자들, (…) 남성으로서의 특권의 토대를 충성스럽게 뭉쳐서 떠받들고 보호하는 모든 이들, 수많은 불가침의 구호들로 이뤄지는 남자들의 나약함에 대한 찬사. (…) 나는 도저히 그런 것들을 경외하고 남자들을 감싸줄 수 없고, 그런 것들을 인생의 배경에 불과할 뿐이라고 치부해버릴 수도 없어! 남자들이 불쌍한 건 맞아. 내가 남자들을 좋아하는 것도 맞고. 하지만 이미 겪어본 일을 재현하기 위해 내 인생을 내주고 싶진 않아. (…) 만약 결혼을 한다면 내 작품활동이 어떻게 될지 뻔해. 내가 겪은 그 모든 일에도 불구하고 내 안에는 남자들을 위로해주고, 존경해주고, 그들에게 굴종하고, 자신을 희생하는 여자로서의 천성이 아직 남아 있거든. 난 형편없는 화가가 되거나, 형편없는 아내가 되겠지. 그리고 만일 내가 '훌륭한 아내'가 된다면, 남편의 작품활동이 내 작품활동보다 더 중요할 테고 내 지성은 그의 지성보다 열등한 게 될 테고, 나는 그를 위해 아이를 가질 테고, 그럼 그 아이들은 다가올 전쟁에서 희생되겠지. 난 결혼을 할 시간도, 의지도, 방도도 없어……

에바에게 보낸 몇 통의 편지 속에서 토베는 탑사와 휴가 기간 동안의 만남을 끄집어냈다. 그러는 동안 탑사는 전방에 복귀했고, 토베는 자기 인생과 일을 되찾는다는 기쁨과 욕망이 도로 사라진 듯했다. 언젠가는 다시 그림을 그리고, 삶을 추스르고, 친구들을 만나겠지만 말이다. 토베는 일기장에 그저 춤추기 위해 춤추러 가기, 실컷 춤춰서 전쟁과 불안감 떨쳐버리기, 그리고 스키 타러 가기나 극장, 전시회 가기 같은 탑사와 함께하려고 했던 일들에 대해 썼다. 그렇게 실망했으면서도 토베는 그의 '순진하고 해맑기만 한 이상주의'를 걱정했다. 그를 거부했다기보다는 다른 방식으로 그와 함께하기를 바랐다. "서로의 일과 인생과 사고방식에 대해서는 책임지지 않고 그냥 함께한다면…… 그럼 함께하는 삶이 아마 좀더 잘 풀릴 텐데." 그러나 탑사가 거듭 반복했던, '그녀는 식객이고 불청객'이라는 주장에 토베는 끊임없이 시달렸다. 토베는 그의 비난을 믿는 듯했고, 탑사가 그렇게 자신을 형편없이 취급하는 걸 자기 탓으로 돌리기까지 했다.

그렇지만 내가 사랑에 대해 떠들어댈 주제나 될까. 나한테도 항상 내 일이 최우선인데? 그럼 충분히 사랑하는 게 아니지 않을까. 아무것도 지불하지 않으니, 아무것도 받아선 안 돼. 이렇게 생각은 꼬리를 물었고, 시간이 한참 흘렀어. 새벽이 돼서야 잠들었는데, 아직 어둑어둑할 때 울린 전화벨 소리에 잠이 깼어. (…) 언제나처럼 그를 찾는 여자였어. 어쩐지 모든 게 불결하게 느껴지더라. 신이 더욱더 나를 비

웃는 것 같았어. (…) 저녁에 그가 전화해서 아주 조용히, 절망에 빠진 목소리로 이러더라. "내가 틀렸어. 전방으로 돌아가게 됐어."

앞으로 일어날지도 모를 일이 걱정된 토베는 작별인사라도 할 겸 기차역에 가서는 쾌활하게 굴었다. "그런데 그 백금발 여자가 또 나타났다. (…) 내가 우리 관계에서 너무 많은 걸 기대했는지도?" 실망뿐인 사랑이었다. 토베는 자신에게 사랑할 능력이 없는 게 아닐까, 일과 예술이 정말 사랑을 대신해줄 수 있을까 고민했다. 점점 더 우울해져서, 일과 예술에서라도 성과를 거둘 만한 능력이 자신에게 있는지 의심했다. 하지만 더 나은 앞날에 대한 희망을 잃지 않으려 했고, 천부적 재능을 타고난 화가는 다른 사람들을 보듬을 줄 알아야 한다고 스스로를 위로했다. 비록 자신의 작품들은 아직 그 정도 경지에 이르지 못했지만 말이다. 그렇대도 작품활동은 그녀에게 무언가를 주었고 때로는 잃어버렸던 즐거움을 채워주기도 했다. 훗날 언젠가는 기쁨을 찾게 될 거라고, 여행도 다니고 성공을 맛볼 거라고, 언젠가는 이 불행한 시기를 이해하게 될 거라고 자신을 다독였다. 하지만 지금은 이런 생각만 맴돌았다. '너무 지친다. 그리고 외로워……'

며칠 후인 1941년 11월 6일, 에바에게 보낸 또 한 통의 편지에서 토베는 기운을 되찾았다고 전했다. 결단을 내렸으며, 너무나 확고하다고 했다. 그녀는 화가가 되겠다면서 이렇게 덧붙였다. "화가만 되려고 해. 그거면 나한텐 충분할 것 같아." 머잖아 탐사가 다시 틈나는 대로 편지를 써 보냈지만, 토베는 그가 다녀가기 전처럼 그에게 찬사나 애정을 보내지 않았다. 삶은 고됐고, 토베의 우울증도 심각해졌다. "올해는 11월 들어 더 암울해지네. 그냥 11월도 아니고 전쟁중인 11월이잖아. 하지만 언젠가는 밝아지겠지!"

토베는 탐사의 '허스키한 목소리의 백금발 여자친구'를 만났었는데, 그때 그 여자는 탐사를 전방에서 빼와보겠다고 말했었다. "어떻게 그런다는 건지는 잘 모르겠어. 어쨌든 그녀가 성공했으면 좋겠어." 12월에도 토베는 탐사와의 관계에 대해 여전히 고심했고, 이렇게 털어놓았다. "미련을 남기지 않기 위해 일생에 한 번이라도 내 감정을 온전히 믿고 퇴로를 차단해보고 싶었어. (…) 빛은 사라졌어. 그래도 나는, 어쩌면 우리 관계에 무언가 다른 걸 줘보고 싶어." 빛은 토베에게 사랑이나 인간관계, 그리고 예술에서 불타오르는 강렬한 에너지의 핵이었다. 그 빛이 수명을 다했다면, 무엇도 더이상 의미가 없었다. 모든 게 따분한 평범함으로 퇴색됐는데, 토베가 가장 피하고 싶은 상황이었다. "빛을 잃은 불쌍한 사람들 같으니."

3월에 탐사는 이 주간 휴가를 받아 돌아왔다. 같은 상황이 반복됐고 이번에는 지난번보다 훨씬 심했다. 토베는 탐사를 거의 볼 수 없었고, 그가 자신을 짐처럼 여긴다고

느꼈다. 밤마다 토베는 기다렸다. 휴가 마지막날 밤, 술 취한 탑사가 여자친구 집에서 전화를 걸어왔다. 토베의 표현을 옮기면, 둘은 화기애애하고 일상적인 방식으로 앞으로의 일에 대해 의논했다. "그 사람에게 자유로워지고 싶은 건지 물으니까, 감동하면서 굉장히 고마워했어. (…) 정말 이상해, 이 모든 게. 전쟁 내내 우리는 편지를 주고받으면서 생의 환희를 느꼈고, 거의 매일 편지를 쓸 때도 있었고, 함께하고 싶은 멋진 일들에 대해 얘기했는데 말이야. 칠 년이나 나를 사랑했잖아. 그런데 잠깐 휴가를 받자마자 그 로베르팅카투 출신의 금발로 염색한 허스키한 목소리의 여자한테 달려가더니, 자기를 자유롭게 해줘서 고맙대! 한 가지는 분명해. 내가 그 사람한테 빚진 건 없다는 거야. 안 그래, 코니?"●

일이 이렇게까지 됐는데도 토베는 탑사와 우정을 다지려고 애썼고, 결국 그렇게 해냈다. 한바탕 좌절과 분노를 겪은 뒤 두 사람은 차분하고 유쾌한 시간을 보내게 됐다. 완전히 전방에서 벗어나 민간인 신분으로 돌아온 탑사는, 토베가 번역하는 책에 일러스트를 그리기 시작했다. 둘은 파티에 가서 술을 마시고 왈츠를 췄고, 그러다보면 호의와 '친구로서의 선'을 지키자는 결심은 잊었다. '이번 한 번만, 이건 해당 안 되는 걸로 치자'라고 토베는 생각했다. 해묵은 문제들이 그대로 남아 있는 일상과 현실 속에서 눈을 뜰 때면 결코 마음이 편치 않았다. 고독감은 전보다 열 배는 더 통렬했다. 토베는 육체관계를 끝내고 싶어했지만, 탑사는 이 '외도'를 이어가려 했다.

에바에게 보낸 다음번 편지에서 토베는 임신한 것 같다며 걱정을 털어놓았다. 탑사에게 또 한 차례 너는 극장에서 푯값을 지불하지 않고 가장 좋은 좌석에 앉은 사람과 마찬가지인 식객이라며 힐난을 들은 뒤였다. 그런데 이제 모든 게, 그것도 아주 안 좋은 방향으로 뒤집혔다. 만약 임신한 거라면, "이젠 값을 지불할 때가 된 거겠지, 이자까지 얹어서". 어쩌면 허위 경보일지도 모른다고 일말의 희망을 품으면서도 수동적인 태도가 스스로 당혹스러웠다. 그게 뭔지 정확히 명시하지는 않았지만 하려면 뭐라도 할 수 있을 텐데, 마냥 기다리기만 했다. 토베는 아이를 어떻게 길러야 할까도 고민했다. 딸이기를 바랐고, 태어나면 핀란드보다 더 마음에 드는 나라에서 키우고 싶다고 했다. 하지만 아들일 가능성을 생각하자 눈앞이 하얘졌다. 아들을 전쟁에 내주고 싶지는 않았다. 일주일쯤 지나서 토베는 귀여운 딸을 못 만나게 됐으며 이렇게 됐음에 몹시 감사한다고 전했다.

스트레스가 극심했던 이런 사건에도 전 애인과의 우정은 흔들리지 않았다. 8월에 탑

<hr />

● 에바 코니코프에게 보낸 편지에서.

사는 펠링키 섬에서 토베와 닷새간 함께 지냈다. 파판은 탐탁지 않아 했지만 탐사의 방문을 허락했다. 섬에서 지내는 동안 토베와 탐사는 인생을 돌이켜봤다. 토베는 인생에서 무엇이 중요하며 사람의 욕망은 얼마나 충족되어야 하는가 같은, 근본적인 질문들을 파고들었다. "그냥 단순하게 사는 것? 그걸로 충분할까? 포부와 야망은 우리를 혼란스럽게 하는 좌표에 불과할까? 목표에 이르는 과정이 그렇게 중요하다면 목표 자체는 덜 중요한 걸까? 어쩌면 내가 세상과 연결된 아주 작고 미미한 부품에 불과하다는 걸 인정하고, 기술과 지혜를 더 많이 갖춘 이들이 우리를 위해 갈고닦아놓은 것들의 장엄함을 지켜보고 즐기며 태양이 빛나도록 내버려두는 것만큼이나, 내가 '할 수 있는 것' '할 줄 아는 것'도 중요한지 모르지."

토베는 탐사의 친화력에 언제나 놀랐다. 누구와도 잘 어울리는 그는 펠링키 섬에서도 예외 없이 모두에게 인기를 얻고 사랑받았다. 토베는 탐사를 자신과는 아주 다른 사람으로 여겼다. 이제 그와의 관계는, 토베의 표현대로 빛은 바랬지만, 훨씬 안정적이었다. 두 사람은 같이 있을 때 행복했다. 이미 서로에게 부부처럼 익숙했기 때문이다. 자신이 겪은 사랑과 그 상실을 곰곰이 돌아본 토베는, 탐사의 휴가 기간에 겪었던 두 차례의 억장 무너지는 좌절이 결국 사랑을 죽였다고 결론 내렸다. 한편으로 앞으로 다시 사랑할 수 있을까 싶었다. 탐사와의 교감은 서로에 대한 깊은 이해와 배려 덕분이었다. "그에게 분명 사랑은 아닌 어떤 따뜻한 감정을 느끼게 됐어. 더 따스하고 좋은 감정. (…) 이제는 그가 어떤 행동을 한들 지난 몇 차례 휴가 나왔을 때만큼 내게 상처를 주지 않아."

탐사는 적잖은 지지를 필요로 했고, 토베는 그에 응하려 했지만 항상 쉬운 건 아니었다. 때때로 그는 불안정해졌고, 또다시 강박적인 행동을 보였다. 자기 말로는 진실을 찾는다는데, 그가 말하는 '진실'이 뭔지 그리고 그가 진짜 원하는 게 뭔지 아무도 몰랐다. 토베는 한동안 그를 못 볼 때면 꽤 빈정거렸다. "또 '진실'을 찾으러 갔나보지. 부디 그녀를 찾길."

이후 몇 년간 토베는 탐사를 아주 드문드문 만났고, 그럴 때마다 에바에게 그의 상태를 충실히 보고했다. 그가 "진짜 사랑스럽고 섬세한 여자"를 만나 1945년에는 도자기 아티스트인 울라 라이니오와 결혼했다고 전하면서 진심으로 다행스러워했다. 젊은 부부가 곧 아기를 낳는다는 소식에 토베는 누구보다 기뻐했고, 그토록 오랫동안 바랐던 자식을 갖게 됐으니 탐사가 이제 행복해질 거라고 믿었다. 1945년에 딸 마리아(애칭 밈미)가, 1947년에는 아들 유카가 태어났다. 토베는 그럭저럭 탐사와 친근하고 포근한 관계를 유지했고, 첫아이 밈미의 대모가 되었다. 토베에게는 사람을 용서하고 받아들일 줄 아는 흔치 않은 능력이 있었다. 그랬기에 불타는 연애가 불행하게 끝난 뒤에도 그

상대와 우정을 평생 이어갈 수 있었다.

한참 뒤에도 토베는 탑사를 떠올릴 때면 애정 어린 말투로 언급했고, 그와 춘 춤이 얼마나 멋졌는지 이야기했다. 탑사와는 천국에서 다시 만났으면 좋겠다고, 거기서 분명 자기네들은 천사들에게 비엔나 왈츠를 연주해달라고 부탁할 거라고 했다. 그리고 다시 한번 춤출 거라고.

자화상, 혼자 그리고 누군가와 함께

핀란드의 여성 예술가들은 많은 자화상을 남겼다. 그 그림들을 보면 마치 여성으로, 그리고 여성 예술가로 살아가는 것에 대한 선언문 같을 때가 많다. 나이듦과 그로 인한 변화를 잘 보여주기 때문이다. 토베 얀손도 그런 작품을 많이 그렸다. 그중 대다수가 토베의 육체적, 정신적 상태를 들여다볼 수 있는 주요 자료가 되고 있다. 그 작품들은 제작자에 대한 보고서이자 관람자들을 위한 해설이며, 동시에 토베 본인만이 쥔 수많은 단서가 담긴 상자의 열쇠 같다.

전쟁과 심적 고통에도 불구하고, 혹은 바로 그 때문에, 토베는 작품활동에 더 몰두했다. 삶은 계속돼야 하고 집세도 내야 했다. 그림과 일러스트 작업, 그리고 무민 동화의 집필로 토베는 활력을 유지할 수 있었다. 쓸쓸한 일상생활에서 작품활동만이 믿음과 희망을 안겨줬다. 토베의 주요 작품 중 몇 점은 폭풍 같은 연애의 막간에 붓을 든 것들이라 롤러코스터를 타는 듯한 감정 변화의 흔적이 묻어 있다. 〈화실Ateljén〉(1941)은 토베가 독립

〈자화상〉, 유화, 1942년.

〈화실〉, 유화, 1941년.

하기 전에 임시 화실 중 한 곳에서 마지막으로 완성한 작품이다. 계속전쟁 발발 전혹은 발발 직후에 그린 작품으로 추정된다. 공포가 낳은 냉담함과 외로움이 그림 전반에 깔려 있다. 전쟁 때문인지 기다림 때문인지 애인의 배신 때문인지는 알 수 없다. 토베로 추정되는 얼굴 없는 젊은 여성 예술가가 새하얀 작업복 차림으로 창가에 앉아있는데 두 손은 무기력하게 무릎에 얹어놓았다. 오른쪽에는 이젤이 세워져 있고, 뒤편으로 그림들과 틀에 끼운 캔버스들이 쌓여 있다. 같은 해 제작됐고 같은 여성을 그린 〈창가의 여인Kvinnan i fönstret〉이라는 작품도 비슷한 분위기다. 창은 열려 있고, 바

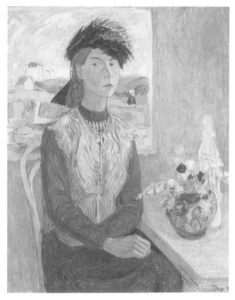

〈모피 모자를 자화상〉, 유화, 1941년.

람이 심한 날이었는지 흰 커튼이 제멋대로 휘날린다. 창밖으로 여름 풍경이 보이는데, 나무들이 바람에 흔들리고 잔디는 푸르고 태양은 빛난다. 여자는 관람자에게 등을 돌리고 있다. 물병과 굽은나무의자의 등받이, 거울, 꽃다발이 그림을 장식하는데, 전부 토베가 전형적으로 사용한 소품들이다.

〈모피 모자를 쓴 자화상Självporträtt med skinnmössa〉(1941)도 토베의 연애사에서 가장 어두웠던 시절에 탄생한 작품이다. 참 묘한 그림이다. 자신이 그린 브르타뉴 그림 중 하나로 보이는 작품을 등뒤에 두고 화가가 굽은나무의자에 앉아 있다. 옆 탁자에는 토베의 다른 그림에도 자주 등장해 익숙한, 꽃무늬가 들어간 파란색 둥근 화병 하나, 그리고 물병 하나가 놓여 있다. 이 여자는 두 손을 무릎 위에 올려뒀지만, 강렬한 시선에 뭔가를 요구하는 듯한 표정이다. 커다랗고 다소 요상한 모피 모자를 쓰고 있으며, 조끼도털 소재인 듯하다. 블라우스는 시뻘건 색이고 치마는 진갈색이다. 따뜻한 계열의 옷 색깔이 그녀의 표정에서 느껴지는 딱딱함을 상쇄해준다.

대형 작품인 〈가족Familjen〉은 1942년작으로 알려져 있는데, 기본 구도는 그 전해에 짰을 공산이 크다. 같은 시기에 그렸다는 점 말고도 토베가 자신의 얼굴을 표현한 방식이 자화상과 유사하다. 〈가족〉에서 여성의 얼굴은 자화상 속 얼굴을 그대로 따다 넣은 것 같다. 혹은 그 반대로 〈가족〉의 얼굴을 자화상에 가져다놓은 듯하다. 마치 자화상 속모피 모자만 좀더 크고 검은 모직 모자로 바꿔 쓴 것 같다. 그림 속 여자의 표정이나 시

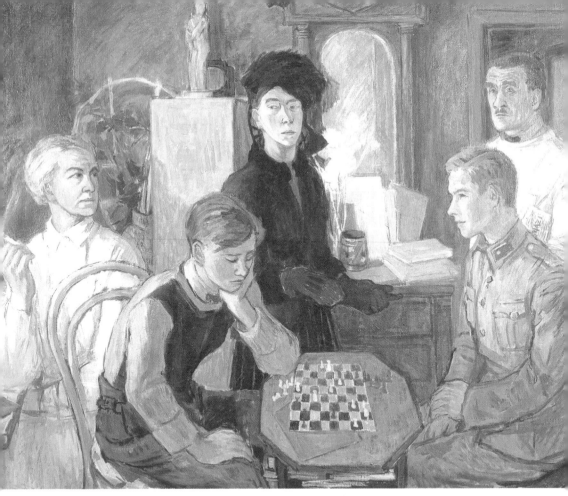

〈가족〉, 유화, 1942년.

선 처리, 이목구비가 판에 박은 듯 똑같다.

〈가족〉은 전쟁중 얀손 가족을 그린 초상화다. 비록 전쟁이 직접적으로 드러나지는 않지만, 전쟁이 가족에게 어떻게 그림자를 드리웠는지는 볼 수 있다. 화면 구성은 두 그룹으로 나뉜다. 파판과 페르 올로브가 오른쪽을 채우고 있고, 함과 라세, 토베가 그림의 왼쪽을 차지한다. 라르스는 굽은나무의자에 앉아 있다. 꽃무늬 화병에 꽂힌 식물이 벽을 타고 올라가고 있고, 그 옆에는 여성의 나신을 표현한 파판의 미니어처 조각이 놓여 있다. 방 한가운데는 책 몇 권과 종이가 놓인 거울 달린 장롱이 있다. 그림의 전경에서 두 아들이 팔각형 테이블을 앞에 두고 빨간색, 흰색 말로 체스게임중이다. 마찬가지로 밝은 빨강은 거울장 위에도 등장하는데, 무채색이 주를 이루는 배경에서 강렬함과 선명함이 두드러진다. 페르 올로브가 군복을 입은 걸로 보아 피의 상징인 붉은색은 전쟁과 죽음의 암시일 수도 있다. 몇 세기에 걸쳐 체스는 예술작품에서 다양한 종류의 카

드게임과 더불어, 운명과 그 예측 불가성의 상징물로 사용돼왔다. 이 작품 속에서 인간은 죽음과 끝나지 않는 게임중인 셈이다.

토베는 자신을 굉장히 극적으로 표현했다. 우선 그녀는 상중인 것처럼 검은 옷을 입었다. 커다란 검은 모자는 당시 핀란드에서 흔히 볼 수 있었던 상복을 연상시킨다. 모자에는 검은 베일도 달렸는데 한쪽으로 젖혀 있다. 검은 장갑을 낀 토베는 묘한 모양새로 두 손을 들어서 앞으로 내밀고 있다. 그녀는 무력해 보인다. 시선은 관람자를 향해 있는데, 꽤나 심각하고 무표정하다. 함은 아무렇지 않게 담배를 피우는데, 시선은 토베를 향한다. 아버지는 가족이 아니라 관람자를 보고 있고, 어머니와 마찬가지로 작업복 차림이다. 두 사람 모두 작업하다가 잠시 쉬러 나온 듯 보인다. 형 페르 올로브가 허공을, 그것도 살짝 위쪽을 응시하는 동안 라르스는 게임과 체스판에 집중하고 있다. 미스터리한 작품이다. 전쟁으로 인한 긴장뿐 아니라 가족들 사이에 흐르는 감정의 기류까지 분석한 것 같다. 토베는 이 작품을 시간을 들여 완성했다. 작업과정에 대해 본인이 흥분해서 묘사한 것처럼 "진정으로 열정을 쏟아부은" 결과물이었다. 그러나 1942년 봄 전시에서 이 작품은 혹평을 받았고, 토베는 이 그림을 "대실패작"이라 부르게 되었다.

부정적인 평가에 토베는 크게 낙심했다. 그도 그럴 것이, 그 그림에 오랫동안 열정을 쏟았고 호평을 받으리라 잔뜩 기대를 걸었던 것이다. 보통 토베는 부정적인 평을 극복하는 데 다소 시간이 걸렸다. 탑사와의 사이가 지독하게 흘러갈 때라 이미 힘겨운 시기를 보내던 차였다. 그녀는 삼 반니의 비평 기사 때문에 한층 더 낙심했다. 그녀가 존경해 마지않는 친구인 그가 그녀의 작품을 두고 묘사가 '적나라하다'고 지적한 것이다. 그동안 그래픽 아티스트이자 일러스트레이터로서 토베가 선보인 폭넓은 분야의 작품에 이미 익숙하다는 사실도 작용했겠지만, 그래도 삼의 비평에는 〈가족〉을 포함해 그녀의 몇몇 작품에 대한 수긍할 만한 관점이 담겨 있었다.

미술에서 '적나라한 묘사'는 장점도 단점도 아니다. 하나의 특징에 불과하고, 젊은 화가라면 얼마든지 긍정적으로 볼 수도 있는, 그러니까 자신의 개성 있는 스타일로 키워갈 수 있는 요소다. 그러나 순수하게 회화적인 스타일을 추구하는 화가에게는 진정한 방해물이 될 수 있다. '적나라하다'는 지적이 토베를 미치게 했다. 어떤 면에서 자신이 반쪽짜리 화가라고 느꼈고, 삼의 지적이 옳다고 수긍했다. 그 전해에 시그리드 샤우만이 토베의 작품들을 두고 너무 '설명적'이라고 평하면서 이를 단점이라고 못박았다. 스하우만은 또 1942년 '젊은 화가들 전'에 토베가 출품한 그림들, 그리고 일 년 뒤 벡스바카 아트살롱에서 연 개인전 작품들을 평하면서도, 토베의 그림에는 메시지와 주제, 내러티브가 너무 과하다고 했다. 이에 크게 상처받은 토베는 시간이 지나면서 그림이

란 순수하게 회화적이어야 하며, 그래픽아트의 내러티브적인 면모는 회화 세계에 아예 끌어들이지 말아야 한다는 강박관념을 갖게 되었다.

훗날 토베도 〈가족〉에 부정적인 입장을 취했고, 그림의 구도를 그렇게 잡은 게 특히 오판이었다고 했다. 그림을 그릴 당시에는 가족이 함께 살지 않았기 때문에 기억에 의존해 한 명씩 그린 뒤 한 장면에 합쳐 넣어야 했다. 그래서 작품이 정물화 같을 수 있다. 그림 전체의 구도가 종이 인형처럼 각 캐릭터를 무대에 배치해놓은 듯하다. 회화적인 그림은 아니다. 충동적인 구석이 전혀 없고, 어딘지 모르게 너무 가득차서 답답하고 꽉 막혀 보인다. 그러나 동시에 이 그림은 토베 얀손의 작품활동에서 두말할 나위 없이 핵심적인 작품이다. 이 작품으로 우리는 작가의 예술에 어떤 바탕이 깔려 있는지 감지할 수 있고 나아가 작가의 예술적 개성과 열정도 파악할 수 있다. 아테네움에서 수학할 당시 토베는 뢴베르크와 반니가 특히 강조했던 회화성과 구도, 색채 같은 측면을 중시하는 수업을 받았다. 그러나 이 작품에서 토베가 회화성을 희생해가면서까지 스토리텔링을 강하게 부각했음을 확인할 수 있다. 화가가 중시하는 내러티브가 작품에서 배어나와 그림에 문학적 관점을 부여한다. 토베는 이미지와 단어, 이야기를 통합하는 훈련을 혼자서 해왔는데, 자신이 쓴 글과 다른 이들의 글을 일러스트로 표현하면서 스스로 향상시킨 능력이기도 하다. 토베는 자신이 가진 서로 다른 재능을 각각 분리해 일러스트와 회화의 세계를 구분 짓는 차별점을 유지하고 싶어했지만, 늘 성공한 것은 아니었다. 화가로서 비판받은 부분들은 일러스트레이터로서 칭찬받은 부분이기도 했다. 한편, 자신의 가족을 그리던 그때 토베는 또하나의 가족을 창조하고 있었다. 토베 가족 내의 역학을 꽤 닮아 있는 무민 가족이었다.

스라소니 같은 여자

〈가족〉에 쏟아진 쓰라린 혹평을 극복하고 토베는 새 작품에 착수했다. 커다랗고 북실북실한 스라소니 목도리를 두른 자신을 담은 자화상이었다. 〈스라소니 목도리〉에서 토베는 외부인의 시선으로 자신을 들여다보기도 했다. "윤기 나는 머리를 쪽지고서 날카로운 눈매로 차갑게 노려보는, 노란 모피를 두른 고양이 같군. 꽃으로 불꽃놀이처럼 배경도 만들고 말이야. 좋은 건지 나쁜 건지 아직은 모르겠지만, 그저 그릴 뿐이야. 구미가 안 당기는 의뢰들을 거절해가면서. (⋯) 난 만사에 너무 진지한 사람이니까."

이 그림은 차분하게 오른쪽을, 자신의 미래를 응시하는 새로운 토베 얀손을 표현한

울란린닝카투의 새 화실에서 작업하는 토베, 1940년대.

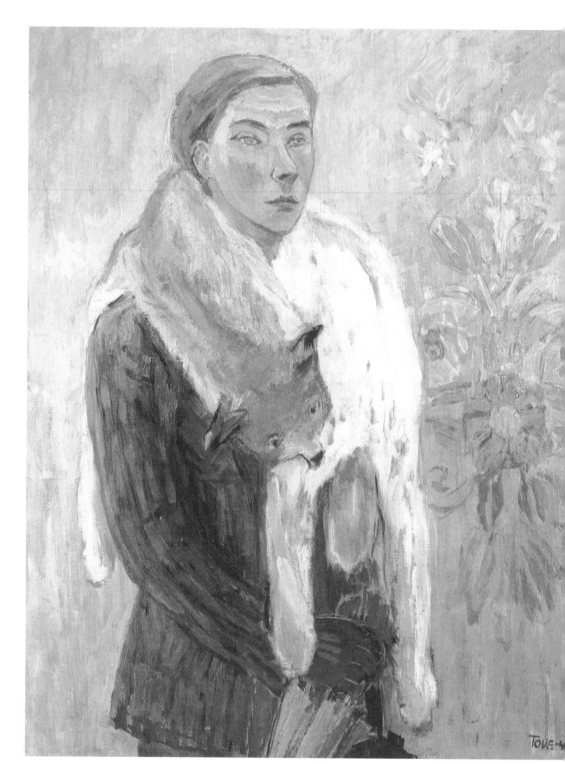

〈스라소니 목도리〉, 유화, 1942년.

듯하다. 눈은 더이상 매섭지 않고, 단색으로 아몬드 모양으로 표현했는데 표정이 풍부하다. 앞선 자화상들에 비하면, 화난 듯 굳은 분위기가 사라지고 입매도 부드러워지고 더 관능적으로 보인다. 모자를 쓰지 않고, 머리카락은 깔끔하게 빗어 넘겼다. 노란 기를 띤 갈색 목도리의 두툼하고 보드라운 양감이 목을 감싸면서 점잖은 갈색 줄무늬 슈트의 앞면을 가리고 있다. 한 손에는 우산을 들고 있다. 배경은 기분 좋은 청회색인데, 오른편에 푸른색과 흰색이 곁든, 회색빛 꽃무늬가 어우러져 있다. 화가의 건강한 자존감이 느껴지는, 대담하고 우아한 작품이다.

이 젊은 예술가에게 절실했던 건 용기였다. 전쟁이 잇달은 이 시기에 토베에게 가장 큰 도전은, 1943년 얀손 가족의 친구인 레오나르드 벡스바카의 일류 아트살롱에서 열린 첫 개인전이었다. 그때 토베는 서른을 바라보고 있었는데, 여성 화가가 첫 개인전을 열기엔 다소 늦은 나이였다. 두 차례에 걸친 수련, 외국 여행, 그리고 전쟁 때문에 데뷔가 늦춰졌다. 감수성 예민한 토베로서는 개인전을 여는 게 쉽지 않은 결정이었기에 미뤘을 수도 있다. 하지만 파란만장한 경험을 하며 토베의 자존감은 단단해졌다. 레오나르드 벡스바카, 일명 '벡시스'와의 협상을 편지로 전하면서 그토록 명망 높은 갤러리 소유주가 개인전 개최에 동의해줬다고 신나서 늘어놓았다. 전시회까지 작업에만 열중하는 나날이 이어졌고, 토베는 열정과 자신감으로 가득찼다. 전쟁이 한창인 1943년 10월 개최된 전시회에는 약 오십여 점의 작품이 걸렸다. 반응은 좋았다. 몇몇 신문에 리뷰가 실렸는데 전반적으로 긍정적인 평가였다. 그림 판매도 늘어서 비공개 초대전에서만 열두 점 가까이 팔렸다. 토베는 작품활동에 마침 필요했던 디딤돌을 얻었다.

〈가족〉에 쏟아진 혹평과 개인전 개최가 더해져 토베는 기력이 쇠했고, 체력이 바닥나버렸다. 1944년의 수기를 보면 일 년 동안 그림을 그릴 수 없었다는 말과 함께, 멍하니 앉아 캔버스를 쳐다보면서 그동안 그리려고 계획했던 것들을 떠올리려고 애쓴다는 근황이 우울하게 쓰여 있다. 겨우 그려낸 작품들은 토베가 원하는 그림이 전혀 아니었다. 이제 토베의 머릿속엔 새로운 아이디어, 낯선 길, 이질적인 풍경들이 떠올랐다. 그리고 그 모든 것에는 공포의 이미지가 깔려 있었다. 전방에서 일어나는 일들, 각각의 전선, 모든 이의 전선에서 바로 그 순간 일어나고 있는 일들의 이미지였다.

토베는 간간이 우울증에 빠진다며 불평했다. 우울증이 오면 그림을 그릴 기운이 나지 않는다며, 자기 인생에 크나큰 재앙이라고 토로했다. 세상 어떤 것으로도 우울증을 이겨낼 수 없는 것처럼 느껴졌다. 사실, 토베는 늘 엄청나게 많은 작품을 쏟아냈기에 이런 슬럼프는 오래갈 수가 없었다. 때로 그녀는 전쟁에 영감을 뺏겼다고 굳게 믿었고, 평화가 찾아오면 그 시간을 이자까지 쳐서 되찾겠다고 선언했다. 전쟁은 참혹했다. 너

무나 참혹해서 토베는 전쟁에 대해 쓰는 건 고사하고 떠올리는 것조차 못 견뎌 했다.

먼 훗날 사람들은 우리가 흥미롭고 중대한 시기를 겪는 특권을 누렸다며 떠들어대 겠지. 하지만 난 우리를 둘러싼 세계에 너무 엄청난 일이 벌어져서 자꾸 우리를 작아지게 하는 것 같아. 전쟁이 오래갈수록 사람들은 야심을 품을 만한 기력이 없어져. 점점 위축되고, 시야도 좁아지고, 국가주의적 화법과 표어, 구식 편견과 원칙, 그리고 자기 자신에게 점점 얽매이게 돼.

토베는 기쁨이라는 감정이 그리운 나머지 속이 울렁거릴 정도라고 했다. 불가능한 소리 같겠지만 토베는, 전쟁중임에도 불구하고 자신의 작품들이 "화가의 내면에서 자연스럽게 싹튼 것, 가능하다면 기쁨의 정서에서 싹튼 것"이었으면 좋겠다고 했다.

그림을 그리려는 욕구는 새 화실에 가면서 회복됐다. 울란린낭카투에서 마음에 쏙 들면서 조건이 괜찮은 공간을 찾아냈다. 한때 흐얄마르 하겔스탐이 소유했던 화실로, 자유미술학교가 설립 초기에 입주했던 곳이었다. 하겔스탐은 전사했지만 토베는 그의 "유쾌한 모험가 정신이 아직 그곳에 깃들어 있다"고 믿었다.

화실은 폭격으로 이런저런 피해를 입었고 겨울에는 얼어붙을 듯 추웠지만, 토베에게는 생명줄 같은 삶의 일부이자 한없이 사랑스러운 곳이었다. "처음 새 화실에 들어갔을 때 공습경보가 울렸고 포병대가 축포로 나를 맞아주었다. 나는 꼼짝 않고 서서 그저 화실을 둘러보고는 행복에 젖었다. 깨진 창유리 틈새로 바람이 불어왔다." 커다란 아치 모양 창들이 있는 울란린낭카투의 화실은 천장이 교회만큼 높았다. 창밖으로 시원하게 트인 헬싱키의 환상적인 전경이 펼쳐졌다. 가로세로가 각각 거의 8미터에 이르는 방 말고도 침실이나 손님방으로 쓸 만한 작은 방이 하나 더 있었다. 토베는 사진에 여러 번 실려 익숙한, 기둥 네 개짜리 큰 침대를 들여놓았고, 대형 작품 몇 점을 포함해 아버지의 조각상들도 여러 점 화실에 가져다놓았다. 친구들의 작품과 자기 작품들로 벽을 장식했는데, 직접 그린 삼 반니의 초상화를 특히 소중히 걸어두었다. 공간을 단장하고 수차례 쫓겨날 위기를 극복한 토베는 결국 그 화실을 사들이는 데 성공했다. 이제 자신만의 화실에서 평화롭게 지내며 작업할 수 있었다. 그곳이 작업활동과 일상의 일부로 자리잡은 건 양쪽 모두에 틀림없이 중대한 일이었다.

토베는 이 화실을 떠나지 않았다. 토베에게 화실을 유지할 수 있느냐 없느냐는, 다른 이들과 연결되고 함께 살아가는 데 있어서 전제조건이었다. 그곳은 작업 공간 이상의 의미였다. 물론 그녀 자신의 작업을 가능하게 만들어준 공간이기도 했지만.

아토스 비르타넨과 카우니아이넨 패거리

토베가 아토스 비르타넨(1906~1979)을 만난 건 2차대전이 터지기 전이었다. 두 사람은 『가름』에 기고하는 몇몇 작가들을 비롯해 공통된 친구가 많았다. 스웨덴어권 핀란드인 문인들의 세계는 그만큼 좁았다. 토베는 그를 처음 만난 자리에서 그의 잠언집을 재미있게 읽었다고 말했다. 당시 비르타넨은 헬싱키 근교 카우니아이넨이라는 작은 마을에서 빌라를 임대해 살고 있었다. 전투가 계속되는 동안 그의 친구들은 시내에서 일어나는 폭격을 피해 그의 집으로 모여들었는데, 사실 그보다는 정치를 논하고 전쟁을 되돌아보기 위해서였다. 1943년 2월, 토베는 아토스 비르타넨의 빌라에서 열린 파티에 다녀왔다고 잔뜩 흥분된 어조로 에바에게 전했다. 이즈음 아토스는 아직 유부남이었는데, 토베는 그에 대해 이 정도로만 언급했다. 그때는 그가 자신의 인생에서 얼마나 중요한 사람이 될지 까맣게 몰랐던 탓이다.

아토스의 집에서 토베는 예순 명의 손님에게 맨해튼 칵테일을 만들어주는 임무를 맡는다. 손님들은 주로 문학가나 음악인, 배우들이었다. 토베는 이 점이 마음에 들었고, 만나서 어울리면 "정신적 괴혈병에 걸려 쓰러져 죽을" 위험이 있는 "아티스트 스노크 konstnärssnorkar"●가 아닌 사람들을 만나서 얼마나 좋은지 모르겠다고 썼다. 토베는 아토스의 지인들과 더 어울려보고 싶어했다. 그리고 이에 성공했다. 이후 몇 년간 토베는 이 문학적 정치적 엘리트 집단에서 사람들을 만났고, 그중 몇몇은 가까운 지인이자 절친한 친구가 됐고 자신을 그곳에 초대한 집주인을 남편감으로 고려하기도 했다. 아토스와의 관계는 토베가 남자와 맺은 관계 중에 가장 진지했다. 토베는 그를 만난 뒤 인생의 중대하고 결정적인 문제들을 되짚어보게 됐다. 여전히 머뭇거렸지만, 적어도 이제는 결혼하고 아이를 가질 준비가 됐다고 가끔씩 생각하게 되었다. 아토스는 뿐만 아니라 토베의 향후 작품활동에도 지대한 영향을 미친다. 아토스는 무민 세계의 탄생에 일종의 뮤즈 역할을 했고, 무민 만화 시리즈를 그리도록 토베를 격려한 것도 그였다.

토베의 전 애인인 반니와 타피오바라가 시각예술가였다면, 아토스는 우선 문인이었다. 그의 친구와 동료들 즉 그의 '패거리'는 작가나 저널리스트들, 그러니까 당대의 빛나는 별들이었으니 토베의 삶에 영향을 줄 수밖에 없었다. 아토스와 사귀는 동안 토베는 글쓰기에 관심과 시간을 점점 더 쏟았다. 이전에도 글을 쓰긴 했지만, 그림에 비하면 대단찮

● 스웨덴어 '스노크'는 사실 별 의미가 없는 단어인데, '흐느끼다'의 뜻을 암시하는 남성형 단어. 무민 동화에 등장하는 캐릭터 이름도 원래는 '스노크'였다. 1940년대에는 '스노크스'라고 했었다. 토베는 자신이 그린 그림과 『가름』 삽화에 '스노크'라고 사인하기도 했다.

은 정도였다. 아토스와 보낸 날들은 값지고 창의적이며 생산적인 시간이었다.

당대 선도적 좌파 정치인이자 손꼽히는 문인이었던 아토스는 진정한 르네상스인이라 할 만했다. 올란드 제도의 어느 농사꾼 집안의 아홉 자녀 중 하나로 태어나 초등학교 과정 외에는 정규교육을 받지 못했다. 그러나 독학한 지식인이었음에도 누구보다 박학다식했다. 그는 기나긴 길을 걸으며 신문기자 경력을 쌓았다. 인쇄공과 식자공으로 시작해 신문사의 편집실로 이동했고, 결국 편집장 자리에 앉았다. 니체 철학에 특히 관심이 많았던 이 근면한 작가는 『시대를 잘못 타고난 니체』라는 책을 1945년에 출간했다. 당시 유럽의 대다수 지식인들과 달리 아토스는 니체를 신봉하지 않았지만 그의 철학에는 매우 관심이 많았다. 끝없는 니체 타령에 토베는 종종 지칠 정도였다. 그래서 토베는 아토스가 어서 집필을 마치고 이런 집착에서 자유로워지기만을 기다렸다. 이에 더해 아토스는 시도 쓰고 잠언집과 신문 칼럼도 썼으며, 레닌과 스트린드베리 전기도 집필했다.

1936년에 아토스 비르타넨은 처음에는 사회민주당 국회의원으로 핀란드 의회에 들어갔는데, 1947년에 좌파 성향이 더 강한 핀란드인민민주동맹SKDL으로 이적했다. 1948년부터는 좀더 온건한 사회주의연합당SYP 대표직을 맡았다. 아토스는 활동적이고 국제주의적 관점을 갖춘 국회의원이자 저널리스트, 정치인이었다. 스웨덴어로 발행되는 잡지 『아르베타르블라데트』 편집장으로 일했으나, 1944년에 핀란드인민민주동맹 공식 대변자 역할을 맡길 작정으로 창간한 주간지 『뉘 티드』로 옮겨갔다. 아토스는 1947년부터 1953년까지 이 잡지의 편집장을 역임했다. 그는 문화 이슈에 집중하며 핀란드에 살면서 스웨덴어를 사용하는 에바 비크흐만이나 외른 돈네르, 랄프 파를란드 같은 주변의 소수자들 중 가장 흥미로운 작가들을 끌어모았다.

아토스 비르타넨.

계속전쟁 당시 아토스는 소위 '평화야권연대'에 가담했다. 『아르베타르블라데트』에서 그는 군 검열 당국과 끊임없이 마찰을 빚었는데, 검열당국이 결국 너무 위협적으로 나오자 상황이 극악으로 치달을 경우에 대비해 토베가 아토스를 숨기기 적당한 장소를 물색해뒀을 정도였다. 좌파 성향의 편집자이자 작가인 라오울 팔름그렌은 아토스 비르타넨을 두고 독특한 인물이라고 평했다. 뛰어난 저널리스트이자 칼럼니스트이고, 독창적인 생명철학자이며, 누구보다 매력적인 인간이자 달변가라고 극찬했다. 1948년에

아토스는 사회주의 지향의 스웨덴어권 핀란드인 작가들이 더러 있는 킬라('쐐기') 모임에 가담했다. 대다수의 회원은 파시즘과 전쟁에 반대하는 급진주의 지식인이자 극도의 개인주의자들이었다. 킬라 모임은 실험적인 형식을 시도하는 문학적 모더니스트들로, 개중에는 신비주의자들도 있었다. 탑사의 소개로 토베는 이미 킬라의 몇몇 회원을 만났었는데, 이번에는 아토스를 통해 애매하게나마 좌파적 성향의 핀란드 내 스웨덴어권 무리와 친밀하게 어울렸다.

카우니아이넨에 위치한 아토스의 빌라는 비슷한 성향의 친구들이 모여서 정치, 문화, 예술을 논하는 장이 되었다. 손님 중에는 주인장과 닮은 구석이 많은 예술가와 문화계 인사, 좌파 활동가들이 있었다. 에바 비크흐만과 에리크 비크흐만도 여기 속했다. 토베에 따르면, 에바 비크흐만(1908~1975)은 누구와도 견줄 수 없이 독창적이고 똑똑한 작가로 적도 많았다. 그녀는 마찬가지로 아토스 패거리의 일원인 작가 랄프 파를란드와 결혼한 사이였다. 명망 있는 비평가이자 시인인 파를란드는 전쟁과 파시즘에 적극적으로 반대했다. 에바 비크흐만은 한때 아토스와 바람을 피웠는데, 가끔씩 서로의 사상에 넌더리를 냈지만 둘은 계속해서 좋은 친구로 지냈다. 토베는 힘 다음으로 에바 비크흐만을 존경한다고 말했고, 극도로 지친 자신을 차분하게 이끌어줄 사람은 에바뿐일 거라고도 했다.

에바 비크흐만은 응용미술계의 여러 분야 중에서도 장난감 디자이너로 주로 활동하다가 훗날 문필가로 전향했다. 그녀는 시작품들로 가장 유명해졌는데, 보통 감정 표현이 두드러지는 시를 썼지만 고뇌와 괴로움 그리고 전쟁으로 인한 심오함이 두드러진다. 1949년 들어 비크흐만은 사회파적이고 사회주의적 성향을 지닌 문학에 열렬하게 전념했고, 1960년대에 들어서도 정치적인 시를 많이 썼다. 아토스의 빌라를 찾는 다른 단골들 중에는 올로프 엥켈, 군나르 비외를링, 토베의 오랜 친구인 티토와 이나 콜리안데르 부부, 안나 본데스탐, 그리고 에리크 올소니와 토베 올소니 같은 인물들도 있었다. 거기에 곧 토베 얀손이 합류했다. 그 무리에서 토베는 새로운 지인들과 새 애인을 만났다. 그리고 이때의 사랑은 아마도 탑사와의 사랑보다는 좀더 일상과 어우러지는 듯 보였다.

소련과의 전쟁은 끝났지만, 핀란드 북부에서는 라플란드 전쟁이 이듬해 봄까지 이어졌다. 종전은 당연히 모든 핀란드인들에게, 그리고 물론 토베에게도 중요한 사건이었다. 아토스와의 관계도 새로운 국면을 맞았고, 토베는 상황을 매우 다른 관점에서 보게 되었다. 계속전쟁이 끝나고 모스크바 협정이 발표된 후, 토베는 이렇게 썼다. "아침에 일어나면 이 사실을 먼저 떠올려. 내 동생들이 살아 있다는 것. 그다음엔 내게 화실이 있다는 것(그리고 아토스가!)." 아토스에 관해 쓴 마지막 부분은 다른 펜으로 덧붙인

티가 난다. 나중에 토베는 이렇게도 썼다. "난 행복해지고 싶고 행복해질 거야. 이미 그래, 코니코바." 그러고는 토베는 특유의 짓궂은 유머로 새 연인에 대해 에바에게 늘어놓았다.

너도 아토스 비르타넨을 마음에 들어할 거야. 너만큼 활기 넘치는 사람이야. 생동감이 주체 못할 정도고, 눈부실 정도로 똑똑한 사람. (…) 키는 나보다는 크지 않은데, 너보다도 훨씬 환한 미소를 짓는, 부스스하고 쭈글쭈글한 귀여운 철학자 양반이란다. 못생기고, 유쾌하고, 활기와 온갖 아이디어와 이상으로 가득찬 사람. 그리고 자존심도. 그 사람은 속으로 자기가 지금 핀란드에서 가장 지적인 사람이라고 몰래 믿고 있단다(왜, 북유럽 전체라고 하지 않는 건지. 가끔씩 그렇게 생각한다니까!). 그 사람은 니체를 자기의 위대한 스승이라고 여겨. 그 덕에 니체에 대한 설교를 얼마나 들었나 몰라. 조금 지겨워질 정도야.

무대 연출가 비비카 반들레르도 아토스를 비슷하게 묘사했다. "아토스는 굉장히 비현실적인 이상들을 품고 있었지만, 대신 여자들과는 굉장히 현실적인 연애를 하고 다녔다. 생김새는 매력적이지 않으나 몹시 생명력이 넘치는 사람인지라, 그게 그를 매력적으로 보이게 했고 인기도 많았다. '위험한' 시기에 그는 감히 평화와 화해를 떠들고 다녔는데, 그런 주장은 거의 반역으로 취급되었다." 아토스와 동년배인 사람들은 그가 너무 대담하게 자기 관점을 펼치고 타협을 모른다고, 그러다가 자신의 자유까지 뺏길지 모른다고 우려했다. 전후, 일명 '위험이 도사린' 시기 동안, 공산주의와 소련의 핀란드 내정 개입에 대한 공포가 사회에 팽배했다. 1950년대 초까지 이 분위기가 지속됐고, 평화를 옹호하기만 해도 의심을 받았다. 반들레르가 언급했듯, 아토스가 핀란드를 배반했다는 소문마저 퍼졌다.

가면무도회 복장을 한 토베, 1930년경.

토베와 아토스의 관계는 상당히 초기부터 평탄함과는 거리가 멀었다. 아토스는 감상적인 행동을 질색했고, 토베가 듣고 싶어하는 애정 표현, 아니 최소한의 감정 표현에도 굉장히 인색했다. 토베에게 사랑 고백은 고사하고 좋아한다는 말조차 한 적이 없다. 토베는 때로 자신의 위치를 파악할 수 없었고, 아토스의 인생에서, 나아가 그의 주변 사람들 사이에서 자신이 어떤 존재인지도 알 수 없었다. 카우니아이넨에서 다른 손님들과 어울릴 때면, 자신을 그의 여자친구라 해야 할지 약혼자라고 해야 할지, 아니면 손님이나 가까운 친구라고 해야 할지, 그것도 아니면 그냥 아는 사이라고 해야 할지 갈팡질팡했다.

아토스와의 관계가 꼬인 건 토베 본인이 양다리를 걸친 탓도 있었다. 토베는 다른 남자도 만나고 있었는데, 그와는 특히 육체적으로 강렬하고 에로틱한 관계였기에 토베에게 중요했다. 토베가 '바다풍경 화가'라고 부른 그와의 관계는 탐사와 헤어진 직후 시작됐고, 헬싱키가 집중 폭격당할 무렵 그가 지치고 굶주리고 비참해져 전방에서 고향으로 돌아오면서 불타올랐다. 둘 다 화가였지만, 토베는 전문 화가였고 그는 이제 막 화가로서 첫발을 내디딘 초짜였다. 토베는 그와 관계를 '목신의 에피소드'라고 부르면서, 둘 사이가 뜨겁긴 하지만 지적인 면에서는 그보다 더 멀 수 없다고 했다. 육체와 정신이 따로 논 것이었다. 그렇다 해도, 토베는 자신이 바다풍경 화가에게 '희한할 정도로 의존'한다는 걸 깨달았다. 게다가 두 남자와의 관계에서 중심을 잡으려다보니 신경줄이 남아나지 않을 것 같았다. 전쟁중에는 차라리 이중생활이 쉬웠지만, 그래도 힘든 건 힘든 거였다. 한쪽을 선택해야만 했다. 토베는 그 남자의 존재를 아토스에게 알렸고, 그 과정에서 자신에 대한 아토스의 감정—어쨌든 토베는 아토스의 감정 표현이라고 받아들였다—을 확인하고는 깜짝 놀랐다. 너무나 뜻밖에도 "그는 몹시 비이성적으로 질투를 했고, 무섭게 화를 냈다. 며칠 동안 그를 잃은 줄로만 알았다. 그런데 얼마 후 그가 더 가까이 다가왔다. 신기하다. 그렇지만 난 행복하다"라고 썼다.

바다풍경 화가를 놓는 과정은 순조롭지 않았다. 결정을 내리는 과정에서, 토베는 자기 화실에서 열린 집들이에서 심각한 신경발작을 일으켰고, 축하 분위기가 한창인데 당시 흔히 그랬듯 모르핀을 맞아야 했다. 주인 없이 남겨진 손님들은 이튿날 새벽까지 신나게 놀았다. 하나의 사랑이 끝났고 울적함은 가시지 않았다. "아주 가끔씩, 아니, 그보다 더 드물게, 암울하고 위험했던 시기에 대한 강한 향수가 시커먼 구름처럼 갑자기 나를 덮치곤 해." 이는 분명 바다풍경 화가와 전쟁에 대한 언급이었다. 공포와 에로티시즘이 뒤섞여 엮였을 것이다.

토베는 아토스에게 유쾌한 사랑을 느꼈다. 아토스에게 보낸 편지를 보면, 굉장히 일

모로코 공동체, 아토스 비르타넨에게 보낸 편지에 그린 토베의 드로잉, 1943년.

상적인 내용을 썼지만 분위기는 밝고 따스하고 유머로 가득차 있다. 버섯을 백 킬로그램 정도 땄다고 자랑한다거나 자기가 여행을 떠나면 화실에서 동생 라르스의 영혼강령회가 어떻게 이루어질지 걱정된다는 둥의 내용이 담겼다. 그런 이야기 뒤에는 언제나 최근 집필중인 책의 진행과정을 상세히 썼다. 그러나 여기에는 아토스에 대한 칭찬과 애정 표현도 담겨 있었다. 토베는 종종 자신이 아는 세상에서 가장 따뜻하고 용감하고 지혜로운 사람이 아토스라고 말했다. 그녀는 머릿속이 항상 그에 대한 사랑을 전달할 단어와 시로 가득하고 온통 그만을 위한 춤곡이 된 기분이라고 그에 대한 사랑을 표현했다. 그에게 봄맞이 선물로 그 곡조를 선물하고 싶고, 따뜻한 햇살을 받으면서 항상 새로운 가사와 멜로디로 노래를 불러주고 싶다고 했다.

아토스와 함께하는 동안 토베는 무민 동화 초반 다섯 권을 집필하고 일러스트를 그렸다. 1947년에는 아토스에게서 아이디어를 얻어, 그가 편집장으로 있는 『뉘 티드』에 실을 첫 무민 만화 연작을 그렸다. 『무민 골짜기에 나타난 혜성』의 줄거리를 기본 골자로 한 그 만화는 『뉘 티드』의 어린이 섹션에 매주 금요일 실렸는데, 대담하게도 '무민트롤과 세계의 끝'이라는 이름을 붙였다. 그 작품에 진심으로 관심이 많았던 아토스는 원고를 읽고 건설적 비판을 제공했다. 둘의 연애가 끝난 뒤에도 그는 무민 시리즈의 해외 판로를 모색했다. 부르주아적이라는 이유로 『뉘 티드』 연재가 중단됐는데도 말이다. 어쨌거나 불쌍한 무민파파가 군주제를 지지하는 신문을 읽기는 했으니까.

멀리, 아주 멀리—모로코 공동체

두 연인은 이런저런 구상을 하며 유토피아를 꿈꿨다. 둘 다 상상력이 풍부하고 인습 타파적 세계관을 가졌다. 1943년 토베는 아토스에게 스페인 바스크 지방의 기푸스코아에 예술인 공동체를 세우는 일에 대해 의논했다. 토베 생각엔 그곳이 적격이긴 했으나 사회 분위기로 보나 풍경으로 보나 모로코가 더 끌렸다. 모로코 공동체에 세울 집과 텐트들의 스케치와 드로잉까지 편지에 동봉할 정도였다. 아토스를 위해 무민 집을 닮은 타워하우스를 설계했는데, 어쩌면 그게 무민 집의 원형이었을 수도 있다. 이야기 나눈 시점으로도 생김새로도 무척이나 그럴 개연성이 있다.

예술가 공동체를 세우자는 발상은 두 연인이 함께 품은 꿈이 되었다. 두 사람은 탕헤르 근방에 위치한, 핀란드인 인류학자이자 철학자인 에드바르드 베스테르마르크 소유의 빈 저택을 사들일 계획까지 세웠다. 바다를 향한 경사진 언덕, 기가 막힌 위치에 세워진 저택이었다. 토베는 그해만큼 열정적으로 뭔가를 계획하고 꿈꾼 적은 없었다고 썼다. "단순히 기분전환용은 아니었어. 분명히 필요에 의한 계획이었지. 세계 곳곳을 여행하다가 베스테르마르크의 저택이 바다를 바라보고 서 있는 모로코에서 멈췄어. 그 따스함과 그 색채라니, 에바! 여기에 아토스와 내가 화가들과 글 쓰는 사람들을 위한 공동체를 만들 거야. (…)"

아토스의 타워와 공중정원 말고도 그들은 화실 여러 개와 작품 구상중인 예술가들을 위한 특별한 작업실 한 채, 그리고 향수병에 걸린 예술가들을 위한 공간도 하나 지을 계획이었다. 핀란드에서 조용하고 평화로운 작업 공간을 구하지 못한 작가들과 화가들을 부를 생각이었다. 삼과 마야 반니가 처음으로 초대받은 여행객이 되었다. 이 프로젝트를 위한 기금도 조성했다. 그러나 그 돈은 훗날 사뭇 다른 곳에 쓰인다. 공동체를 만들자는 아이디어는 몇 년간 계속됐지만, 그러다 구석에 처박혀 잊혔다. 에바에게 신이 나서 편지를 보내고 고작 반년 뒤, 토베는 실망스러워하며 모로코 계획은 현실화되기 힘들 것 같다고 전했다. 아토스는 의회 일로 최소 몇 년은 묶여 있을 터였고, 그게 아니더라도 딱히 이 계획에 열의를 보이지 않

아토스 비르타넨에게 보낸 편지에 넣은 토베의
초상화 드로잉, 1943년 8월.

왔다. "저택을 사들이기 위해 베스테르마르크의 자손들에게 연락을 취하는 노력조차 안한 것"을 보면 말이다. 토베는 그 이유를 정치적 상황에서 찾았다. 아무도 기금을 모으는데 흥미가 없는 것 같았다. "다들 땅과 보석, 모피, 버터, 가구만 원해……" 그러나 이것만이 유일한 이유는 아니었다. 아토스는 토베와의 결혼만큼이나 북아프리카에서 사는 삶은 상상도 할 수 없었을 것이다.

몇 년 뒤 토베는 아토스와 함께 꿈꿨던 모로코 공동체에 대해 단편집 『페어플레이』에 썼는데, 여기서 아토스는 요한네스로 등장한다. 현실과 소설은 많이 닮았지만, 모로코는 이야기 속에서 프랑스 남부 지역이 되었다. "그 무렵 우리는 프랑스 남부의 버려진 집을 사들일 자금을 모았고, 조용히 그림을 그리거나 글을 쓸 공간이 필요한 친구들을 초대하려고 했다. 하지만 어느 정도 돈이 모이면 그는 이를 무슨 파업기금으로 기부해버리곤 했다……"

토베가 모로코 공동체 설립만 꿈꾼 것은 아니었다. 그전에도 그후에도, 토베가 꿈을 실현할 곳으로 삼은 수많은 장소와 주소가 있었다. 기푸스코아와 펠링키 군도, 선상가옥 '크리스토퍼 콜럼버스', 통가 섬 왕국도 대안이었다. 뭔가를 짓고 계획하는 건 토베 인생에서 빼놓을 수 없는 활동이었다. 수택이나 아파트는 생의 변화와 선택을 상징했다. 토베는 멀리 떠나 낯선 곳에 정착함으로써 새롭고 전혀 다른 삶을, 행복하고 창조적인 삶을 찾을지 모른다는 희망을 품었다. 특히 전쟁중에는 그런 꿈과 계획들이, 당장 그때뿐이라 하여도 세상의 모든 추악함과 고통, 공포에서 도망치게 해주는, 없어서는 안 될 정신적 피난처가 돼주었다. 그랬기에 토베는 최소한 어느 정도 긍정적인 에너지를 갖고 불안과 우울을 참아낼 기운을 얻으면서, 하루하루를 버틸 수 있었다. 그렇게 꿈꾸고 계획한 것이 결과로 이어지지는 못했지만, 무용한 것은 아니었다. 토베 본인도 썼듯이, 일상생활을 견뎌내는 데 반드시 필요한 요소였기 때문이다.

1943년에 작업을 시작한 그림 〈정원Trädgård〉에서 토베는, 어쨌든 캔버스 위에서만이라도 꿈을 현실로 둔갑시킨다. 그림 속 정원은 남반구 어느 나라인 듯하고, 커다란 야자수와 꽃나무들은 이미 생기 있는 색감으로 가득한 안뜰에 여름날 미풍의 기분 좋은 숨결을 불어넣는다. 박해와 분쟁, 그리고 위험천만한 세상은 저멀리 있고, 색채와 온기와 행복감이 그 자리를 대신한다. 잔뜩 꽃이 핀 듯한 이런 색채들로 그림을 그리는 것만으로도 전쟁의 공포와 우중충함에 반가운 해독제가 되었다.

그러나 아토스는 토베와 함께 프로젝트를 추진해갈 만한 적임자가 아니었기에, 모로코 공동체는 그냥 꿈으로 남을 게 분명해 보였다. 그럼에도 아토스는 여전히 토베에게 인생의 남자였다. 토베는 그와 함께 보낸 지난 이 년이 자신의 인생을 풍요롭게 해

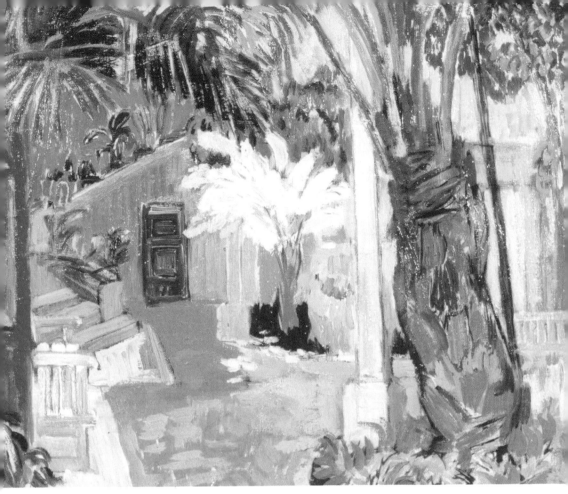

<정원>, 유화, 1943년.

줬고, 자신을 더 따뜻한 사람, 완전히 새롭고 차분한 방식으로 더욱 치열하게 살아가는 사람으로 변모시켜줬다고 이야기했다. 아토스와 결합한 지금, 토베는 전심으로 "내 곁에 함께할 사람이 영영 그 사람뿐이었으면. 그가 내 삶을 완전히 바꿔놓아서 이제 결혼까지 원할 정도야. 물론 내 화실은 유지하겠지만" 하고 바랐다. 화실이 너무 추워서 아기가 감기에 걸리지 않을까 걱정하면서도 아이를 낳을 가능성을 배제하지는 않았다. "하지만 이제 더는 겁나지 않아. 아기가 있으면 정말 좋을 것 같아."

그렇게 토베는 정착했다. 어떤 삶에 묶이는 것과 엄마가 되는 것에 대한 두려움을 완전히 떨치진 못했지만 안정되긴 했다. 뭐든 가능할 것만 같았다. 에바에게 보낸 편지에는 천지가 개벽할 만한 새로운 소식이 가득 담겨 있었다. 1945년 한여름까지 몇 달에 걸쳐 쓴 편지였다. 마지막 문장에 토베는 행복을 느끼는 가장 큰 이유일 게 틀림없는, 온 세상이 공감할 이유를 전했다. "에바, 드디어 이 세상에 평화가 찾아왔어!!"

3장

일과 사랑

힘겹게 유지된 평화

한밤중에 볼레[베이네르]가 전화해서 평화가 선포됐다고 말해줬어.

침대로 돌아가 어둠 속에 누워서 딱 하나만 생각했어. '페르 올로브가 집에 돌아올 수 있게 됐어. 우리 곁에, 그의 아내 곁에 있을 수 있어. 라세도 전방으로 가지 않아도 돼. 사 년 넘게 먼 곳에서 싸워온 남자들이 이제 모두 집으로 돌아올 수 있어.' 날이 밝아왔고 그제야 파도처럼 기쁨이 밀려왔어. 그 파도와 함께 기쁨과 욕망과 뭐든 할 수 있을 것 같은 기운이 밀려왔어. 하지만 나는 그때 확신했어. 스스로 잊지 않을 거라고. 절대로 잊지 않을 거라고.

끔찍한 전쟁과 그동안 버텨온 힘겨운 나날이 머릿속에 생생했다. 나중에 토베는 이 시기를 '잃어버린 세월'이라 부르면서 언급하기조차 거부했다. 그러나 사실 결코 잃어버린 시기가 아니었다. 오히려 그 반대였다. 이 기간 동안 토베는 그의 경력에서도 굉장히 중요하다고 평가받는 작품들과 스케치 초안을 완성했다. 사적으로도 많은 일이 있었기에 젊은 토베의 마음은 열렬한 기쁨부터 좌절과 우울까지 극단적으로 요동쳤다.

토베가 1947년에 만들어 꾸준히 사용한 '장서표ex libris'는 청춘과 삶에 대한 그의 태도를 가장 잘 보여준다. '라보라 에트 아마레labora et amare'라는 라틴어 문구는 문법상 오류가 있는데, 원래 의도한 뜻은 '일과 사랑'이다. 일을 사랑보다 앞에 둔 건 정말이지 토베답다. 일반적인 젊은 여성들이라면 순서를 반대로 뒀을 것이다. 이 작은 '장서표'에는 바다와 닻, 장미와 엉겅퀴, 그리고 그리스 양식의 기둥을 타고 올라간 포도 넝쿨까지, 상당히 다양한 모티프가 들어 있다. 그림 한가운데는 불타는 심장이, 오른쪽 위에는 나신의 여인이, 그리고 왼쪽 위에는 왕관을 쓰고 팔레트와 붓을 든 사자왕이 자리한다. 토베는 사자자리였다. 자신이 사랑한 모든 것들의 상징뿐 아니라 자기 자신의 상징물 또한 담았다. 워낙 다양한 요소가 들어 있다보니 가뜩이나 작은 그림이 복잡한데, 그런

토베의 장서표, 1947년.

점이 이제 막 발걸음을 뗀 예술가, 독립성과 위대한 사랑을 추구하는 젊은 여성의 생을 닮은 듯도 하다. 나중에 토베는 거대한 파도를 담은 장서표를 새로 그렸다. 그녀가 마지막으로 만든 장서표는 토베의 이니셜을 토대로 함이 그린 일러스트가 들어갔다.

평화조약이 체결됐지만, 삶은 녹록지 않았다. 핀란드 경제는 쑥대밭이 됐고, 식량이며 의복, 주택까지 모든 게 부족했다. 핀란드가 겨울전쟁 발발 전의 경제 수준까지 회복되는 데 거의 삼십 년이 걸렸다. 전후 오랫동안 제조업계가 가동을 완전히 멈췄고, 이에 전국적 물자 품귀 현상이 뒤따랐다. 게다가 전쟁 배상금을 지불하려면 어마어마한 노동력과 물자가 필요했다. 극빈자와 병자, 노숙자가 넘쳐나고 집들은 죄다 파괴됐고, 소련에 할양된 영토에 살던 사람들까지도 이제 거처가 필요했다. 주택난이 극심했고, 난방에 쓸 목재나 다른 연료도 좀처럼 구할 수 없었다. 사람들은 한 집에 모여 살거나 보수공사를 하거나, 새집을 지었다. 어린아이를 키우는 많은 가족들은 공습대피소나 다락방 같은 다양한 형태의 임시숙소에서 버텨야 했다. 장애를 안고 귀환한 참전용사와 전쟁으로 정신적 상처를 입은 사람들도 많았다. 옷가지가 하도 부족한 터라 많은 남자들이 회색 군복을 그대로 입고 지냈다. 식량 배급이 이뤄졌는데, 배급 분량은 언제나 모자랐지만 더 먹을 게 없었고 굶주림은 계속됐다. 암시장이 활기를 띠었지만, 값을 지불할 형편이 되는 이들, 암거래를 할 용기가 있는 이들만 득을 봤다. 뭐든 손에 넣으려면 싸워야 하는 상황에서 인간미 또한 결핍된 듯했다. 가난한 사람들이 가난한 사람들을 더 미워했다. 토베는 에바에게 외로움, 사람들의 음울하고 말없는 외로움이야말로 이 시대의 가장 큰 저주라고 토로했다. "진짜 친밀함, 진짜 친교에 대한 갈망을 얼마나 많은 사람의 눈에서 발견하는지 몰라. 주변 사람들에게 사랑받고 사랑하는 사람이 이렇게나 많은 나도 때때로 그러는데, 친구나 가족이 없는 사람들은 어떻겠어?"

토베는 전쟁을 심도 있게, 매우 비판적으로 분석했다. 교회와 다른 종교인들 사이에서 전쟁이 죄지은 인류에게 내려진 신의 심판이라는 이야기가 심심찮게 나왔다. 이들은 신이 전쟁을 내렸으니 신만이 전쟁을 거둘 수 있다고, 전쟁을 인류의 죗값이자 사악한 자들에게 내린 고행이라고 여겼다. 토베는 예술가 친구인 이나 콜리안데르에게 단호하면서도 조금은 분노한 말투로 그런 견해에 대해 써 보냈다.

신이 우리를 시험하기 위해 전쟁이며 역병 따위를 보낸다는 당신의 얘기에 대해 생각해봤어요. 다 필요해서 생긴 일이라고 그랬죠. 아무리 생각해도 당신 말이 틀린 것 같아요. 전쟁은 우리 인간이 가진 모든 사악함의 압축판이에요. 신이 우리한테 준 게 아니라요. 자유의지, 신이 준 게 있다면 이거겠죠. 누구든 알 수 있잖아요! 저

만 해도 페오(페르 올로브)가 무사히 돌아오게 해달라고는 가끔씩 기도했지만, 전쟁에서 이기게 해달라고도, 심지어 전쟁이 끝나게 해달라고도 빌지 않았어요. 제 생각에 그분이 우리 개개인은 지켜주실지 몰라도 우리가 벌이는 전쟁과는 아무 관련이 없어요. 중국인들 표현처럼 우리는 우리가 싼 똥을 직접 치워야 해요. 우리가 정말로 나아졌다고 생각해요? 그 반대 같은데요. 지난 몇 년간 저는 무정함과 차가움, 증오, 냉소, 이기심이 커가는 모습만 봐왔어요. 전쟁이란 절대적으로 부정적인 것이어서, 어떤 좋은 것도 나올 수가 없어요. (…) 이 난리통에서 신을 찬양하면서 더 순수한 인간으로 거듭나는 이도 있을지 몰라요. 하지만 슬프게도, 아직 그런 사람을 못 봤답니다.

젊은 여성은 청춘의 욕망과 즐거움, 꿈을 위한 자리를 어떻게든 마련하는 법이며, 다행히 전쟁마저도 이를 막을 수는 없다. 토베가 해야 할 일은 전쟁에 대처하면서 자신을 위해 작품을 만드는 일뿐이었다. 1946년에 벡스바카 갤러리에서 다시 한번 개인전을 열기로 했고, 토베는 거기에 출품할 작품을 준비하는 데 열중했다. 새로운 스타일의 그림을 그리게 된 건 평화가 찾아온 덕분 같았다. "회색에 회색을 더하는 버릇은 이제 사라지고 대신 빛깔이 찾아왔고, 이 빛깔들은 계속해서 머물 것 같다." 이렇게 쓰고서는 한마디 덧붙였다. "지금 내 그림들은 전보다 자유롭고 색도 훨씬 밝다." 그렇게 혹평받았었던, 그리고 스스로도 자기 작품을 지나치게 비판적으로 보게 했던 설명적인 분위기도 가신 듯했다. 여기서 짚고 넘어갈 점은, 전쟁중에도 풍부한 색채가 담긴 작품을 많이 남겼다는 사실이다. '회색에 회색을 더한' 그림들은 거의 없었다. 다른 화가들처럼 토베도 그저 더 나은 작품을 그리고 싶어했을 뿐이었고, 그래서 자신의 작품에 대해 이렇게 겸손하면서도 낙관적으로 말했을 것이다. "훌륭하진 않지만, 전시회를 열 때마다 발전하고 있다. 나머지는 별로 신경쓰지 않는다. 어쩌면 너무 머리로 그림을 그리는 건지도 모르겠다(그림 한 점 낼 때마다 절망하긴 하지만)."

오랜 내핍을 견딘 사람들은 이제 모두 기쁨과 색깔, 아름다움, 그리고 당연히 음식을 즐기고 싶어했다. 토베도 예외는 아니었다. 에바가, 미국에서 자신이 착용하던 것들이지만, 아직 쓸 만한 액세서리, 벨트와 구두, 코트, 치마, 블라우스, 울양말 같은 옷가지들에 더해 파우더와 비누, 크림, 귀고리, 머리핀, 담배도 모아서 소포로 보내줬다. 젊은 여성이 즐거움을 누리고 치장하는 데 필수적인 물건들이었다. 소포에는 아토스를 위한 넥타이와 함을 위한 지갑도 들어 있었다. 토베는 물건을 하나하나 꺼낼 때마다 아무리 작은 것이라도 뛸 듯이 기뻐했고, 친구에게 넘치도록 고마움을 전했다.

양단과 향수

토베는 운좋게도 교환학생으로 스웨덴에 갈 수 있었다. 전쟁이 비껴간 나라에서 보내는 시간은 파리 여행 혹은 악몽 같은 전쟁 전으로 잠시 떠난 시간 여행 같았다. 여행장학금은 못 따냈지만, 지인들과 친지들 집에 머문 덕에 꽤 저렴하게 유학할 수 있었다. 아토스도 콘퍼런스 참석차 일주일간 스톡홀름에 다녀간 터라 그리 오래 떨어져 지내지도 않았다. 스톡홀름은 젊은 토베에게 꿈의 도시였고, 토베는 그곳 분위기를 즐기며 환희와 색깔들을 열심히 흡수했다.

지난 육 년간 내 생각에 갇혀 지내다가 마침내 트인 공간으로 나와 다시 공기를 마시니 얼마나 좋은지 모르겠어. 처음 며칠은 반쯤 취한 기분으로 시내를 걷고 또 걸으면서 네온사인 불빛과 북적이는 인파, 화려한 쇼윈도를 구경하고 사방에서 밀려드는 새로운 감각들을 들이마셨어. 오래도록 꽉 막아뒀던 내 안의 여자다운 허영기가 밑 빠진 독 꼴이 된 걸 발견했지! 몇 년 만에 드디어 구두 한 켤레를 살 수 있게 된 기쁨이라니 상상할 수 있겠니? 보드라운 가죽으로 만든 작은 하이힐이었는데, 그날 본 구두 중 제일 예뻤어. 새빨간 레인코트도 하나 샀고(파란은 볼셰비키적이라고 뭐라고 했을 테지만), 외투랑 새 핸드백도 샀어. 전혀 실용적이지 않은 조그맣고 앙증맞은 핸드백이야. 스웨덴 사람들은 우리가 우유 분말이나 울속바지 대신 양단과 향수를 사고 싶어하는 걸 보고는 경박하다고 생각하더라. 우리가 무엇보다도 화려하고 세련된 물건들을 그리워한 걸 몰라서 그래! 아무튼 난 고향에 있는 모두에게 선물할 실크 스타킹하고 새 옷을 좀 샀어. 그러다 돈이 떨어져버려서 윈도쇼핑만 하면서 저 사랑스러운 물건들을 백 개 더 살 수 있다면 얼마나 좋을까 하며 만족했어. 모두 믿을 수 없으리만치 친절했고, 익히 들어왔던 스웨덴 사람 특유의 무심하고 데면데면한 태도는 한 번도 못 느꼈어.

스톡홀름에서 아토스는 누이네 집에 머물렀다. 토베도 그 집에서 밤을 함께 보낼 수 있었지만, 아토스의 누나가 집에 없을 때만 몰래 가야 했다. 아토스가 토베를 그냥 친구라고 소개했기 때문이다. 그렇게 감췄는데도 모두가 둘의 진짜 관계를 눈치챘고, 사람들이 뒤에서 주고받는 뒤틀린 미소에 토베는 상처를 받았다. 이 때문에라도 결혼을 하고 싶어질 정도였다. 사람들과의 관계는 핀란드에서 지낼 때가 더 수월했는데, 특히 예술가 무리 안에서 그랬다. 토베는 코웃음을 치며 자조했다. "내가 생각보다 더 부르

주아였나보다."

　토베는 아토스보다 스웨덴에 더 오래 머물렀고, 둘이 떨어져서 보내는 시간에 많은 기대를 걸었다. 아토스가 그녀를 보고 싶어하지 않을까 내심 기대했다. 토베 자신도 아토스 없이, 최소한 당분간이라도 잘 지낼 수 있다는 믿음을 얻고 싶었다. 실제로 떨어져 지내는 동안 아토스는 자신이 토베를 얼마나 그리워하는지 깨달았고, 편지에서 그녀를 '찐득한 끈끈이대나물' '조가비 댄서'라고 부르며 자신의 감정을 전했다. 토베는 그 애칭들이 마음에 든다는 답장을 써 보냈다. 여름이면 군도는 찐득한 끈끈이대나물로 붉게 덮이고, 토베가 조가비를 좋아하기도 했다. 고향집에 가면 언제나 거기에 둘러싸일 정도였고, 토베의 동화나 일러스트, 그림에 반복해서 등장하는 모티프이기도 했다.

사랑스러운 얼간이

아토스는 정치와 역사 분야에 대한 책 외에도 여러 권의 잠언집을 집필, 출간했다. 그중 그가 좌우명으로 삼은 구절이 가장 돋보이는데, 라오울 팔름그렌의 말에 따르면 그의 인생철학을 한마디로 압축한 말이기도 하다. "내일의 언어로 말하고자 한다면, 동시대인들의 반응을 각오하라." 아토스와 토베의 관계는 요즘 같으면 스캔들도 아니겠지만, 당시만 해도 '혼전동거'는 비난은 물론이고 경멸받는 행동이었다. 그 화살은 여자에게만 돌아갔지만 말이다. 여자들은 범죄자라고 손가락질받았다. 사회적 불명예와 '질 나쁜 년'이라는 평도 여자들만 떠안았다. 남자의 경우, 성적 자유는 존경의 이유가 되었다. 오늘날에도 '질 나쁜 남자'나 그 비슷한 개념은 존재하지도 않는다. 남자에게 '질이 나쁘다'는 수식어를 붙일 경우, 전혀 다른 의미로 사용된다.

　아토스는 결혼을 원치 않았다. 토베가 넘겨짚었던 것처럼 몇 달 만에 끝나버린 첫번째 결혼생활로 겁먹었던 건지도 몰랐다. 하지만 동거는 힘들었다. 토베와 아토스가 워낙에 대놓고 부부처럼 지냈기에, 사람들은 뒤에서 쑥덕거리고 두 사람에 대해 떠들어댔다. 파판은 노발대발했지만, 함은 이해의 뜻을 비치면서 함구했다. 꽤나 자유로운 사람으로 알려져 있었던 시그리드 샤우만마저 토베를 질책하면서, 둘 다 대체 뭘 기다리는 거냐며 관계를 공식화하라고 충고했다. 토베는 이렇게 대꾸했다. "사실, 우리가 (…) 은근한 뒷말을 무시하는 건 그리 어렵지 않을 것 같아요." 그러면서도 토베는 결혼하지 않고 함께 사는 건 정말 힘들다고 인정했다. 아침에 누가 불쑥 찾아오기라도 하면 토베는 아토스의 존재를 감춰야 했고, '남편은 아직 자고 있다'는 변명 같은 건 꿈도 꿀

수 없었다. 여행이라도 갈라치면, 호텔 예약부터 난관이었다. 정식 부부가 아니므로 둘은 각각 싱글룸에—그게 있기나 하다면—숙박해야 했다. 가장 골치 아픈 문제는 모로코의 베스테르마르크 저택이라든가 요트, 펠링키 군도의 섬 매입처럼 공동소유로 재산을 마련할 때였다. 그럼에도 토베는 아토스를 자랑스러워했고 그와 함께 있는 걸 좋아했다.

종전 후 아토스와의 관계는 더욱 깊어졌다. 토베는 프랑스 정부에서 급료를 받으면서 파리에서 유학할 수 있었는데도 애인을 떠나는 건 생각조차 할 수 없는 일이라며 거부했다. 토베는 한발 떨어져 자신을 바라봤다. 아토스가 자신을 어떻게 볼지 걱정했고, 자신의 지적 독립성이 흔들리는 것을 두려워했다. 아토스와 결혼하기를 원했고, 다 떠나서 그러는 쪽이 편리했지만, '철학자'는 내켜 하지 않았다. 불만에 찬 토베는 임시변통인 생활과 자신의 미온적 태도에 대해 토로했고, 비밀 결혼에라도 응하겠다고 내뱉었다. '미혼'으로 살겠다면서 애를 낳으면 성姓을 뭐라고 지을까 하고 우스갯소리도 꺼냈다. 두 사람이 결혼만 하면 모든 게 더 편해질 터였다. 여행, 파티 참석, 모든 게 말이다. 토베는 그를 "너무나 사랑해서 (…) 마음이 아파"라고 했다.

결혼한다고 크게 달라질 건 없었다. 각자 자기 아파트와 화실을 유지할 테고, 달라지는 건 그들의 일상생활이 편해진다는 사실뿐이었다. 토베는 아토스를 "진정 특이한 천재이자 혜성 같고 완벽한 존재"로 여겼고, 그동안 "충분히 별의별 연애"를 해왔기에 그의 면모를 알아볼 수 있었다고 믿었다. 상대방은 관계에 두 발을 들이기 두려워하는데 자신은 전심을 다하는 상황에 더럭 겁이 나기도 했다. 그러면서도 아토스를 도저히 떠나지는 못했다. "그와 헤어지고 나면 다른 누군가를 사랑하기 무척 힘들 것 같아. 그의 행복한 모습과 자유로운 영혼, 지성을 접했으니 다른 누군가와 결혼하는 건 불가능할 거야. 이렇게 생각하는 게 너무 무섭지만, 뿌듯하고 자랑스럽기도 해." 아토스가 왜 관계에 충실하기를 주저하는지를 토베는 알아낸 것이었다. "우리가 말하는 사랑이라는 게 그로서는 불가능하다는 걸 알아. 그 사람은 태양이나 지구를, 웃음이나 바람을 좋아하듯 나를 좋아해. 그보다는 좀더 좋아하겠지만, 아무튼 그런 식이야."

아토스는 추진력 있고 열정적인 정치가였고, 국제 문제와 이데올로기에 사로잡혀 살았다. 토베를 위해 시간을 낼 여력이 없었다. 토베는 만날 때마다 그가 너무 지쳐 있어서 거의 대부분 잠만 잔다고 투덜댔다. "그 사람은 뭐랄까, 이십사 시간 돌아가는 기계 같아. 그저 고장나지 않기만을 바랄 뿐이야." 사랑 고백이나 작은 애정 표현이라도 받았으면 했지만 끝내 기대로만 남았다. 한번은 아토스가 선물을, 그러니까 황소 모양의 도자기 브로치를 선물한 적이 있었다. 엄청나게 로맨틱한 선물도 아니었고, 토베가 바

란 결혼반지도 아니었다. "사랑스러운 얼간이 같으니." 실망한 토베는 에바에게 보낸 편지에 아토스와 그가 준 선물을 두고 이렇게 말했다.

이듬해인 1947년, 둘의 관계에 전환점이 찾아왔다. 한여름을 앞둔 어느 날, 토베는 어느 정도는 두 사람이 친밀하고 흥미로운 관계이지만 오로지 일반적인 사안에 대해서만 대화한다고 편지에 썼다. 두 사람 사이에 애틋함은 많이 사라졌지만, 토베는 이렇게 말했다. "그는 아주 훌륭한 애인이 됐어. 나는 더이상 애정 표현을 갈구하지 않아. 더이상 사랑하지 않으니까." 그러나 그렇게 되기까지, 둘 사이에는 많은 일이 있었다.

비비카 반들레르와 '리브 고시'

토베의 인생은 조용히 흘러갔다. 다가올 전시회를 위한 작업 그리고 아토스에 대한 걱정으로 하루가 채워졌다. 그러다 이내 분위기가 반전됐다. 1946년 크리스마스를 일주일 앞두고 토베는 에바에게 삶에 대한 의욕이 가득한, 길고도 열정적인 편지를 썼다.

> 어떤 일이 일어났는데, 너한테 꼭 말해야겠다 싶었어. 나 지금 너무 행복하고 기뻐. 후련하기도 하고. 내가 그동안 아토스의 아내로 사는 기분이라고 했잖아. 아마 죽 그럴 거라고. 그런데 지금 무슨 일이 일어났느냐면, 한 여자를 미친듯이 사랑하게 됐어. 너무나 자연스럽고 진실한 일 같아. 게다가 아무 문제도 못 느끼겠어. 그저 뿌듯하고 끝없이 행복할 뿐이야. 지난 몇 주간은 한차례의 긴 춤 같았어. (⋯)

새로운 사랑의 대상인 비비카 반들레르는 헬싱키 시의 재무관 에리크 본 프렝켈의 딸이자 라세의 학교 같은 반 여자친구인 에리카의 언니였다. 토베보다 세 살 어린 비비카는 나치 박해를 피해 핀란드로 도망쳐온, 절반은 유대인인 호주인 쿠르트 반들레르와 결혼했다. 핀란드에서 쿠르트는 자원병으로 전쟁에 뛰어들었다. 토베와 비비카가 사랑에 빠졌을 무렵 그는 스톡홀름에 살았고, 여행을 자주 다녔던 비비카는 스톡홀름에도 가긴 했으나 대개 핀란드에 머물렀다. 토베는 토베대로 허구한 날 출장을 가는 아토스와 동거중이었다.

비비카 반들레르는 1946년 토베와의 첫 만남이 꽝이었다고 했다. 라세와 에리카가 각자 자기 형제를 데리고 나온 자리였다. 토베는 비비카를 보고 잔뜩 겁을 먹었고, 비비카는 곱슬곱슬한 머리에 프릴, 주름 장식을 한 토베를 보고 우스꽝스럽다고 생각했

다. 두번째 만남은 우연히 이루어졌다. 전쟁 직후 헬싱키에서는 파티가 드물었는데, 이런 상황에서도 누군가가 파티를 열었다. 사람들의 삶은 가난과 결핍으로 가득차 있었지만, 춤만은 마음껏 추는 분위기였다. 그리고 춤은 토베가 열중하는 일이었다. 다른 손님들이 모두 집으로 돌아간 뒤, 토베와 비비카는 마주쳤다. 그리고 두 사람은 날이 밝을 때까지 함께 원 없이 춤을 췄다. "우리는 그렇게 친구가 됐어요. 아마 둘 다 얄루(물 탄 브랜디)를 너무 많이 마시고 취해서 그랬을 거예요." 어쨌든 둘의 인생에 있어서 중대한 밤에 대해 비비카 반들레르는 이렇게 회상했다.

토베는 새로운 사랑을 풍성하고 따뜻한 경험으로 묘사했다. 새로운 풍경을 찾아 떠나는, 믿을 수 없는 아름다움을 찾아가는 여행 같았다고 했다. "속속들이 안다고 자신했던 자기 옛집에서 굉장한 새로운 방을 발견하는 일 같아. 그리고 거기에 그냥 들어가는 거야, 그 방을 여태 몰랐던 걸 신기해하면서."

나흘 동안 그들은 비비카의 가족이 소유한 농장에서 함께 휴가를 보냈다. 토베는 행복으로 환하게 빛났다. "굉장한 대화를 나눴어, 에바! 내 최고의 모습을, 더 세련되고 아름다워진 모습을 재발견하는 것 같았어. (…) 이제야 비로소 여자로서 사랑에 빠진 기분이야. (…) 뭐든 이야기해도 이제 더는 부끄럽지 않아. 친구들이 나를 빤히 쳐다보면서 무슨 일이 생겼느냐고 물어봐. 난 지금 해방되고 행복하고 죄책감에서 자유로운, 완전히 새로운 사람이 됐어."

비비카를 사랑하면서 토베는 자신을 발견하게 되었고, 자신의 여성성을 자각하고, 직업적 자존감도 더 단단해졌다. 사랑하는 남자가 돌아와야만 해가 뜨는 줄로 알았던 불쌍한 여자 같은 기분에서 벗어났다고 했다. 비록 봄이 되어 비비카가 핀란드에 돌아와야만 빛나는 태양일지라도 난생처음으로 태양이 된 기분이라고 했다.

물론 토베는 불안해졌고, 그동안 믿었던 대로 자신이 완전한 이성애자가 아니었음을 깨닫고 놀라기도 했다. 그러나 두려워하지는 않았다. 적어도 당시 주고받은 편지들을 보면 그렇다. 토베는 오직 자신만의 기준으로, 그리고 자기 인생의 맥락에 비추어 자신의 섹슈얼리티를 차분하게 돌아봤는데, 둘의 관계가 밝혀지면 자신이 속한 사회에서 쏟아질 비난과 비방 그리고 그로 인한 괴로움을 완벽히 예상했으나 궁극적으로는 그 모든 것에 무심했다. 진정한 사랑과 그로 인한 행복으로 상쇄됐기 때문이다.

난 온전히 레즈비언은 아닌 거 같아. 비(비비카) 말고 다른 여자는 없을 거라고 확신하고, 남자에 대한 내 태도도 바뀌지 않았어. 오히려 발전했다고 봐야지. 더 단순해졌고 더 행복해졌고, 덜 긴장하게 됐어. 아토스는 출장 가서 내일 돌아와. 그리고

비는 내일 스톡홀름으로 남편을 만나러 떠나. 거기서 둘이 시부모님이 사는 덴마크와 스위스로 갈 거래. 그리고 비는 봄 내내 파리에 머물면서 영화를 한 편 제작할 예정이래.

이제 막 서로를 발견했는데 헤어지는 건 정말 잔인한 일이지만, 각자 일이 있고 믿음으로 기다릴 수 있어. 앞으로 우리 삶은 더 힘들어질지 몰라. 다른 사람들은 이해 못해. 경험해보지 못했으니까. 벌써 은근히들 비방하고 있어. 하지만 신경 안 써. 이렇게 됐으니 아토스마저 잃을지도 몰라. (…)

나는 지금 기쁨과 고통으로 크게 흥분해 있어. 에바, 인생이란 얼마나 겹겹이 풍성한지!

무민트롤이 된 토베,
비비카에게 보낸 편지에 넣은 그림, 1947년.

두 사람의 연애는 격정적이고 육체적이었고, 그 못지않게 깊은 지적 교류도 이루어졌다. 앞서 합의한 대로 비비카는 스웨덴과 덴마크, 파리로 떠났고, 그들은 가장 사랑이 불타오를 시기에 떨어져 지내게 되었다. 토베는 파리 여행 허가를 받아내려 애썼고 비비카도 파리에서 토베의 전시회를 열어주려고 뛰어다녔지만, 둘 다 허사로 돌아갔다. 당시 외국 여행은 쉽지 않았다. 돈도 당연히 필요했지만, 허가받을 게 한두 가지가 아니었다. 대신 떨어져 있는 동안 그들은 방대한 분량의 열정 넘치는 장황한 서신을 남겼고, 이는 후대까지 잘 보존됐다. 토베와 아토스의 관계는 존속됐다. 비비카를 향한 사랑으로 아토스를 향한 사랑의 불꽃은 꺼졌지만, 여전히 그를 존경했고 둘의 우정도 변치 않았다. 오히려 아토스와의 관계는 일면 나아진 듯했다. "갑자기 우리는 전보다 훨씬 다양한 주제로 대화를 나누게 됐고, 농담거리나 같이 고민할 거리도 훨씬 풍부해졌어…… 어쩌면 이런 게 가장 좋은 형태의 우정인지도 몰라. 섹스는 이제 별로 중요하지 않아. 꼭 잠든 것 같아. 아무것도 못 느끼겠고, 별로 하고 싶지도 않거든. 굉장히 중요한 일에 온 신경을 집중하고 있는데 옆에 뭔가 다른 일이 벌어지고 있는 것 같아. 내 마음은 온통 너에게 가 있어. 그러니 그전에는 사랑을 할 수 없었던 거야."

비비카는 둘의 사랑이 자신들의 지성 때문에 남다르다고 봤다. 그동안의 연애에서

는 열정이 지배했다면, 이번엔 뇌도 한몫했다. 토베에게 보낸 편지에서 비비카는 이렇게 물었다. "내 머리를 그릇에 올려 바칠까? 가져도 돼, 이미 네 거니까." 마찬가지로 토베도 비비카에게 보낸 편지에 자신의 지성이 비비카의 지성을 사랑하고 있다고, 그리고 자신의 마음과 몸도 비비카의 그것을 사랑하고 있다고 하며 자기네 사랑의 완전함을 강조했다. 그중 마음으로 하는 사랑이 가장 위대한 사랑이라고 했다. 토베의 사랑은 너무나 강렬해서, 떨어져 지낼 때는 그리움에 가슴 아팠고 또 그저 비비카가 거기 있다는 것만으로, 비비카가 자신을 사랑한다는 것만으로 기뻐 날뛰었다. 그 사랑은 낮에는

외톨이 팅거미, 비비카에게 보낸 편지에 그린 그림, 수채화, 1947년.

강렬하게 타올랐고, 밤에도 비비카를 잃는 악몽으로 꿈에 스며들었다. 너무나 지배적인 나머지 처음으로 마음의 욕망이 일에 대한 열정을 앞섰다. 그전까지 토베는 의무를 저버리지 않고 스스로 정한 스케줄을 엄격하게 따랐다. 그러나 사랑이 창작활동에 도움이 되기도 했다. 토베는 자신의 작업이 더 풍성해졌다고 느꼈고, 성가실 정도로 과했던 야망을 떨쳐낼 수 있었다. 더불어, 전반적으로 더 차분해진 것 같았다. 어쨌든 토베 본인은 그렇게 생각했다.

이제 토베의 나날은 프레스코화로 비비카의 초상화를 그리는 작업으로 채워졌다. 유일한 바람은 사랑해 마지않는 모델의 귀환이었다. 하지만 그럴 수는 없었기에, 기억에 의존해 그림을 그렸다. 이 시기에 토베는 세번째 무민 동화 집필을 시작했다. 『마법사의 모자와 무민』이라는 이번 작품에서 새로운 캐릭터 둘이 무민 세계에 추가됐다. 팅구미와 밥으로, 그로크라는 캐릭터로도 이어진다. 팅거미는 자신을 모델로, 밥은 비비카를 생각하며 만들었다. 토베는 작품에 '토프슬란(팅거미)'이라고 사인했는데, 때때로 두 이름을 다 쓰기도 했다. 비비카에게 보낸 편지에는 종종 '비프슬란(밥)에게'라고 썼다. 책에서 이들 창조물들은 둘만의 언어로 대화하기에 남들은 못 알아듣기도 한다. 토베와 비비카도 사회적으로 금기시되는 얘기를 할 때면 은밀한 암호를 사용했던 현실에서 따온 설정이었다.

토베는 솔직해지고 싶어서 삼과 마야, 스벤 그뢴발 같은 친구들에게 비비카와 사랑에 빠졌다고 털어놓았지만, 친구들의 반응이 엇갈리자 실망했다. 비록 친구들은 토베가 찾은 새로운 행복에 공감해주지 않았지만, 어머니 함에게는 비비카를 얼마나 좋아하는지 터놓을 수 있었다. 함은 두 사람의 관계를 분명 인지하고는 있었지만, 유독 마음에 들어했던 아토스 때문에 걱정했다. 함은 그 문제에 대해 별다른 말을 하지 않았기에 비비카 입장에서는 함이 자기네 관계를 알게 되면 화내지 않을까 걱정했다.

당시 동성애는 핀란드에서 법으로 금지돼 있었고 질병으로 분류되었다. 죄이기도 했다. 아주 중대한 죄였다. 토베와 비비카는 조심해야 했다. 특히 비비카가 신중하게 굴자고 신신당부했는데, 일단 남편 쿠르트가 둘의 관계를 몰랐고 남편에게 그 관계를 계속 숨기고 싶어서도 그랬지만, 무엇보다도 세간의 여론 때문이었다. 어쨌든 최소한 초기에는 토베도 아토스에게 새 연인에 대해 털어놓지 않았다. 비비카에게 보낸 편지에, 바람을 피운다는 건 심각한 일이고 지금도 바람을 피우는 건 원치 않는다고 했다.

토베가 국제전화로 자기를 아직도 사랑하느냐고 물었을 때, 비비카는 진심으로 두려워했다. 하지만 토베는 사랑에 빠진 사람들이 흔히 그러듯 물어봤을 뿐이었다. 비비카는 자신이 게슈타포의 명단에 올라 있어서 두려웠던 것이라고 해명했다. 종전 후에도

비비카는 누가 자신의 통화를 엿듣고 녹음할지도 모른다고 의심했다. 비비카는 토베에게 당신도 곤란해지는 상황은 원치 않으니 조심해야 한다고 당부했다. 안전을 기하기 위해 두 사람은 금지된 사랑을 속삭일 둘만의 은밀한 언어를 만들어냈다. "그렇지만 그 위험한 단어—사랑—는 꺼내지 않는 게 최선일 것 같아"라고 비비카는 편지에 덧붙였다. 여행할 때 비비카는 가족과 함께 묵었기에 편지와 전화 내용이 가족에게 의심을 사지 않도록 주의해야 했다. 비비카는 토베에게 편지를 자주 보내달라고 졸랐고, 두 사람은 실제로 거의 매일 서로에게 편지를 썼다. 하지만 토베는 며칠치 편지를 같은 봉투에 동봉해야 했다. 이제 와서 보면 이 정도의 신중함은 과해 보이고, 약간 편집증적 행동처럼도 보인다. 하지만 여기서 우리는, 이때로부터 불과 몇 년 전만 해도 거의 전 유럽에서 동성애자라는 이유만으로 사람들이 가스실로 보내졌다는 사실을 떠올릴 필요가 있다. 핀란드에서 동성애자는 정신병원에 감금되거나 실형을 선고받을 수 있었고, 1950년대 초까지 여자들은 실제로 그런 처분을 받았다. 동성애는 1971년까지 핀란드에서 범죄였고, 그보다 더 오래인 1981년까지 질병으로 분류됐다.

전쟁중에는 사람들이 죽음, 굶주림, 파괴 같은 워낙 무거운 고통에 맞서서 그런지 동성애에 대한 우려가 덜했다. 평화가 도래하면서 사람들의 태도는 경직됐고, 관습에 순응하라는 압박이 강해졌다. 동성애는 시골에서도 도시에서도 배척됐다. 레즈비언들은 가정에서건 일터에서건 온갖 욕설을 들었고, 험담의 대상이 됐으며 부정적인 고정관념의 대상이 되었다. 비비카는 남편의 친구들이 자기를 두고 '치마 쫓아다니는 계집'이라는 등 남자 여자 가리지 않고 누구와도 자는 '돼지'라는 둥하며 모욕을 퍼붓자 심하게 우울해했다. "모두 자기만의 지옥이 있나봐." 비비카는 이렇게 얘기했다. 조심해야 할 이유는 충분했고 그래서 동성애자가 이성애자와 혹은 동성애자 커플이 다른 동성애자 커플과 결혼을 하는 '사기결혼'을 했다. '정상적' 이성애자의 결합인 양 보여주면서 드러내기 무서운 비밀을 감추는 게 목적이었다. 이들 중 한쪽이 이성애자일 경우 비극이 초래되기도 했다.

일반적으로 남성 동성애와 레즈비어니즘은 정확히 지칭되지 않았다. 대신 사람들은 다양한 암호, 그리고 좀더 일상적으로 사용 가능한 완곡어를 사용했다. 처음에 토베는 자신의 동성애를 예술가들이 많이 사는 파리 센 강의 좌안 '리브 고시Rive Gauche'라고 표현했다. '리브 고시'를 택했다는 말은 레즈비어니즘을 택했다는 뜻이었다. 토베는 레즈비어니즘이라는 단어도 곧잘 사용했지만 말이다. 그러다 몇 년 뒤에는 자신의 지향을 '새 노선' 또는 '태도'를 택했다는 식으로 표현하곤 했다. 1952년 즈음부터는, 지금부터 자신을 레즈비언들 사이에서 레즈비언을 칭하는 말로 널리 쓰였던 '유령spöke'이

비비카에게 보낸 편지의 그림, 1947년. 무민트롤인 토베가 "프레스코화 그리기는 힘들지만 재미있어"라고 말하고 있다.

라 부르겠다고 선언했다. 스웨덴 속어인 '뮘라mymla'라는 동사도 레즈비언 섹스를 뜻하는 말로 쓰였는데, 토베는 그 단어를 그냥 성행위를 지칭할 때 썼다. 비르기타 울프손은 토베가 섹스중인 어느 커플을 보고 이렇게 말한 걸 기억한다. "오, 저 사람들 좀 봐. 둘이 뮘라하는 게 틀림없어."

당시는 연애하기 쉬운 사회 상황이 아니었고, 게다가 이들의 연애는 평범하지 않았다. 파리와 덴마크, 스웨덴 여행에서 돌아온 비비카는 파리에서 다른 사람과 사랑에 빠졌다고 했고, 핀란드에서도 새로운 사랑을 찾은 듯했다. 토베는 이해는 했지만, 괴로워했다. 아토스와는 변함없이 지냈고, 두 사람을 향한 토베의 사랑은 평행선을 유지했다.

진지하게 그녀는, 아토스 이후 자기 인생에 다른 남자는 없을 것이며 비비카 이후로 다른 여자는 없을 거라고 썼다.

가장 사랑스럽게 그린 당신

비비카가 떠나간 뒤, 남겨진 토베는 헬싱키 시청 구내식당에 벽화를 그렸다. 이 작업을 맡을 화가는 경쟁을 통해 선발된 게 아니었다. 토베가 곧장 지명을 받은 것이었다. 원래는 비교적 작은 그림, '보기 좋은 풍경화' 몇 점에 대한 요청이었다. 하지만 토베는 야심에 찼다. 아테네움에서 가르침을 준 스승 요한네스 게브하르드의 격려로 토베는 더 큰 작품을 만들어보고 싶었고, 그래서 일부러 의뢰받은 요구사항을 넘어서는 작업을

했다. 마감일은 원래 일정과 똑같았기에 스케줄이 굉장히 빠듯했다. 삼 반니를 비롯해 많은 사람이 이 계획에 반대했고, 봄까지 벽화를 끝낼 거라 생각하다니 어리석다며 극구 말렸다. 스케줄과 스트레스에 쫓겼지만 자신의 야망 때문이었으니 다른 누구를 탓할 수 없었다.

미술계에 찬바람이 불던 시기라 일감 따내기 경쟁은 그만큼 치열했다. 토베가 연줄로 혹은 비비카 아버지의 도움으로 일감을 따냈다고 믿는 이들도 있었다. 그러나 원래 대단찮은 일감이었기에 경쟁할 필요가 없었다. 게다가 젊은 나이에도 불구하고 토베는 자기 이름으로 상당히 많은 작품을 발표한 이미 알려진 장식화가였다. 꽤 훌륭한 대형 작품도 몇 점 발표했는데, 1941년에 만네르하이민티에 거리에 위치한 툴리푸오미 레스토랑의 스테인드글라스 작품을 비롯해 1944년 아폴롱카투 여학교 스테인드글라스화, 1945년 피태앤매키에 위치한 스트룀베르그 전기장비회사 사원식당에 그린 벽화 두 점

〈동화Fairytale〉, 유화, 1934년.

도 있었다. 즉, 충분히 자격을 갖췄고 비슷한 작업을 해본 경험도 있었다. 그렇지만 이 번에 그릴 작품은 중요한 의미를 지닌 공공장소에 전시되는 터라 그 일감을 따내고 싶어한 화가들이 수두룩했다. 동료 화가들이 질투로 달아오른 것도 무리는 아니었다. 토베는 등뒤로 다른 화가들의 적대감을 느껴가며 작업을 진행했다. 이에 토베는 자신을 더욱더 극한으로, 한 번 삐끗하면 이 업계에서 끝이라는 각오로 몰아붙였다.

헬싱키 시청에 그린 프레스코화들은 토베가 1930년대에 그렸던 동화 같은 풍경과 낙원 묘사의 직접적인 연장이며, 거의 대부분의 동화 속 풍경도 낙원과 연관된다. 〈시골의 축하연Fest på landet〉은 우리가 상상할 수 있는 시골의 사랑스러운 면모를 보여주며, 〈도시의 축하연Fest i stan〉은 도시 문화가 담긴 축제 모습을 담았다. 헬싱키 시의 공식 의뢰를 받은 이 일에 토베는 정신없이 몰두해야 했다. 하지만 토베는 파리로 떠나버린 비비카를 향한 사랑에 사로잡혀 있었다. 떨어져 지내는 괴로움, 그리고 아마도 어떤 예감

혹은 머지않아 다가올 낙심에 대한 두려움으로 이 시기의 작품들에는 특유의 암울한 분위기가 덧입혀졌다. 동료 화가들의 질시와 두 여자의 관계에 대한 뒷말들도 작품에 쓸쓸함의 흔적을 남겼다.

토베는 초조하게 스케치들을 제안자에게, 그다음엔 비비카의 아버지에게 보여줬고 승인이 떨어졌다. 마분지에 실물 크기의 스케치를 완성한 날, 작업과정에서 가장 힘든 부분은 끝이 났다. 이제 토베는 성공을 확신했다. 신이 나서 그녀는 비비카에게 편지를 보냈다.

좋은 아침! 화실에는 베토벤 교향곡 5번이 장엄하고 기운차게 울려퍼지고 있어. 아토스가 스톡홀름에서 구해온 음반이야. 오늘은 일을 안 할 거야. 스토브를 켜고 요리할 기운조차 없어. 어젯밤 마분지 스케치에 색채 작업을 끝냈으니 오늘만큼은 하루종일 미술과 관련된 일을 접어두고 싶어. 그냥 네 생각을 하고, 음악을 듣고, 현실에서 벗어나 있고 싶어.

대형 작품 두 점이 제때 진행되고 있었다. 첫번째 그림은 닐로 수이호코라는 프레스코 기술에 일가견이 있는 노련한 복원전문가와 함께 작업했다. 두번째 그림은 혼자서 진행하고자 했다. 하나는 사람들이 꽃과 포도덩굴에 둘러싸여 자연 속에서 행복하게 노니는 천국 같은 전원 풍경을 담았다. 어디를 봐도 완벽한 행복과 동화 같은 아름다움이 스며 있다. 다른 한 점은 문명화된 낙원으로 이브닝드레스를 입은 사람들이 고대 그리스식 기둥으로 빙 둘러진 테라스에서 춤추며 근심을 날리는 작품이다. 지평선상에 하얀 비둘기들이 날아가고, 탁자 위에는 와인병과 와인잔이 유혹하듯 놓여 있다. 이 연회는 마치 그 무렵 토베의 인생을 그림으로 옮겨놓은 것 같다. 짙은 머리에 연한 드레스 차림의 우아한 여인이 중심 인물인데 큰 키에 다부진 몸매의 젊은 남자와 함께 드레스 자락을 펄럭이며 춤을 추고 있다. 이 여자는 누가 봐도 비비카다.

토베는 자신을 그림 전경에 배치했다. 그녀는 담배를 피우면서 생각에 잠겨 옆쪽을 응시하고 있는데, 꽃병에 몸이 살짝 가려졌다. 두 작품에는 무민트롤이 각각 하나씩 담겨 있다. 전원 풍경에는 트롤이 왼쪽에, 그림 하단의 꽃 사이에 있다. 무도회 프레스코화에는 토베의 팔꿈치 근처, 와인잔 바로 옆에 트롤이 있다. 프레스코화 두 편이 완성되자 토베는 에바에게, 한시름 놓은 투로 큰일은 다 끝났고 "다 잘된 것 같다"고 전했다. 훗날 시청 건물을 대대적으로 재단장하면서 식당도 개조했는데, 이 작품들은 헬싱키에 위치한 스웨덴노동자협회 건물로 옮겨져 지금도 대중에게 개방되어 있다.

<도시의 축하연>, 헬싱키 시청 프레스코화 중 한 편, 유화, 1947년.

그림에 비비카를 넣은 건 일종의 사랑 고백이었다. 프레스코화에 두 사람의 사랑이 박제된 셈이었고, 그 그림은 두 사람이 서로를 사랑했던 시절의 기억으로 남았다. 게다가 용기의 표명이기도 했다. 토베는 비합법적이고 은밀한 사랑의 대상을, 그것도 다른 모든 화가들 그리고 가까운 지인들 모두가 알아볼 수 있도록, 그녀를 중심에 배치했다. 그렇게 함으로써 동시대인들의 험담과 비방에도 자신은 아무렇지 않다는 걸 보여준 셈이다. 토베는 그림 속 비비카에게, 그 그림을 본 사람들에게 해주고 싶은 말들을 긴 사랑시로 남겼다.

> 파랗게, 파랗게 나는 하늘을 칠했고,
> 당신의 드레스는 태양처럼 노랗게 칠했으며
> 당신의 미소는 아름답게 그렸다.
> 내가 가장 사랑스럽게 그린 당신
> 나는 당신을 벽에 그려넣었고
> 거기에 당신은 영영 머무를 테지.
> 당신이 나를 사랑했던 그때
> 그대로의 모습으로.

크나큰 사랑이었던 만큼 낙심도 컸다. 기쁨은 얻기 힘든 반면, "비애는 화실 벽에 내려앉아 있다"고 토베는 썼다. 그해 7월에는 슬픔에 젖어 에바에게 비비카가 곧 배를 타고 그녀의 어릴 적 친구인 괴란 스크힐드트와 함께 외국으로 떠날 예정이라고 전했다. 아토스에게는 더이상 그를 사랑하지 않는다고 털어놓았다. 게다가 돈 문제도 있었다. 1947년에 토베는 그림을 단 두 점 팔았다.

토베와 비비카의 연애가 왜 끝났는지는 아무도 정확히 모르지만, 그게 최선이었는지도 모른다. 비비카의 증언에 따르면, 두 사람 모두 청년 시절 엄청나게 불안해했다. 단순히 전쟁과 그로 인한 비참함은 아니었다. 비비카가 "알다시피, 이 세상에는 겁이 많은 부류가 있어요. 무민 동화에도 두려움을 극복하는 내용이 많은 걸 보면 알죠"라고 말한 것을 보면. 두 사람은 평생 친구로 남았고, 서로에게 더없이 좋은 친구였다. 비비카는 "외로움과 불안감, 두려움을 있는 그대로 드러내는 건 우정의 단단한 토대가 돼주지요……"라고 했다. 이것은 어쩌면, 열정적이지만 사회의 표준과 법에 지탄받는 사랑에는 최선의 토대는 아니었을 것이다.

토베는 이별한 뒤 실제로 어떤 사정이 있는지 설명하지 않았고, 대신 자신의 기분을 내비쳤다. 가장 중요한 건 증오와 비통함에 빠지지 않기였다. 그렇다 해도 모든 것이 부질없게 느껴졌다. 모든 연애가 쓸데없는 짓 같았다. 가슴만 찢어지게 만들 뿐이었다. 같은 편지에서 토베는 아토스에 대해, 그리고 그와의 관계에 대해 그리고 비비카를 향한 괴로운 사랑의 감정에 대해 솔직하게 분석했다. 토베는 비비카에 대해서라면, 심지어 비비카가 다른 여자들과 사귄다 해도 거의 무한한 이해심을 발휘할 생각이었기에 비비카의 새 애인들과 친구까지 됐다. 둘의 관계의 시작에 대해, 그리고 관계를 끝낸 이유에 대해 비비카는 이렇게 이야기했다.

토베 얀손과 나는 서른 살 즈음에 만났다. 토베는 내게 예술가가 될 용기를 주었고, 나는 그녀에게 인간으로 성장할 용기를 줬다.

마치 평생 굶주리다가 갑자기 디저트를, 다른 것 없이 디저트만 대접받은 기분이었다. 난생처음 되돌려줄 수 있는 것 이상을 받았고, 그걸 감당할 수가 없었다. 너무 좋아서, 견딜 수가 없었다. 나는 일이 잘못되는 것에 익숙해져 있었으니까. 일이 잘못되지 않으면 직접 망쳐버리는 사람이니까.

그렇게 만든 걸 후회했다. 평생은 아니고, 반평생 동안.

펠링키 섬 바다에 들어가 앉아 있는 원숭이, 1940년대.

비비카를 향한 사랑으로 무민 골짜기에 팅거미와 밥이라는 조그마한 캐릭터들이 탄생했다. 이 캐릭터들과 벽화 속의 춤추는 우아한 비비카는, 너무나 즐겁고 아름다워서 결코 잊히게 내버려둘 수 없었던 사랑의 추억으로 남았다. 비비카의 저택에서 1960년대 후반에 쓴 것으로 추정되는 토베에게 쓴 편지 한 통이 발견됐는데 거기에 토베를 향한 비비카의 사랑 고백이 담겨 있다. 비비카는 이 땅에서 자기에게 일어난 최고의 사건이 바로 토베와의 만남이었다고, 심지어 그녀가 무한히 사랑하는 어머니보다 더 사랑했노라고 썼다. 토베의 존재는 절망으로 가득찬 시절에 크나큰 위안이었다고 했다. 그리고 이렇게 편지를 끝맺었다. "당신은 내 인생의 가장 큰 사랑이었어. 당신 목소리를 들을 때마다, 당신을 볼 때마다, 아니 그냥 당신이 내는 소리를 들을 때마다 온몸에 전율이 일어. 나는 신이 아니라 당신을 믿어."

결혼을 하겠다는 생각

시청 식당에 전시할 프레스코화가 제때 완성됐고, 토베도 작업으로 인한 피로에서 회복했다. 하지만 비비카를 향한 사랑은 절망 속에 이어졌다. 좌절의 아픔은 펠링키의 브

레츠케르 섬에 '바람장미집'이라고 이름붙인 새집을 지으며 해소했다. 일에 대한 토베의 열정은, 본인의 표현을 옮기자면 핏줄을 흐르는 '인간의 본능'이었다. 브레츠케르 섬은 그녀의 인생에 큰 부분이라고, "내가 평생 갈망한 것 중 가장 좋은 것"이라고 에바에게 써보냈다.

토베는 뭔가를 지으면 그 결과물이 늘 원래 계획하고 의도한 대로 나왔다. 반면 그림은 애초에 계획했던 것과 완성작이 완전히 일치하지는 않았다. 토베는 묵묵히 집을 지으면서 육체노동으로 자신의 비애를 지치게 하며, 9월 하순까지 그 섬에 머물렀다. 텐트에서 자면서 불그스름한 초승달과 방충망 너머로 마치 레이스 무늬처럼 보이는 솔가지 같은 아름다운 풍경을 감상했다. 그리고 비비카와의 관계를 통 이해하지 못하는 에바에게, 길고 긴 편지를 썼다. 비비카를 하찮게 보는 에바에게 보내는 사랑하는 비비카에 대한 변호였다.

네가 '그 인간'이라고 부르는 비비카는, 뼈아픈 경험에서 얻는 쓰디쓴 교훈 그 이상의 많은 것을 내게 안겨줬어. (…) 게다가 비비카 덕분에 고지식한 노처녀 티를 어느 정도 벗을 수 있었어. 그리고 시도 때도 없이 찾아오는 인기가 떨어지면 어쩌나 하는 두려움으로 인한 푸념도. 비비카 덕분에 새로운 자유를 얻었다고, 나는 그렇게 생각해. 정말로 그렇다면, 우리가 겪은 고통은 그만한 가치가 있는 셈이지.

전에는 내가 모든 감정을 최대한으로 느낀다고 생각했는데, 이제 와서 보니 더 많은 가능성이, 무한한 가능성이 있더라. 행복도 고통도 전부 다. 그리고 그것들을 표현하는 데에도. 아마 나는 평생 두려워해온 것 같아. 이제는 나도 용감해질 수 있다는 걸 알았어. (…) 비비카는 정말 다듬어지지 않은 사람이야. (…) 응석받이로 키우지를 않아. (…) 내가 감성적이고 비논리적인 말을 할 때마다 비비카가 어떻게 반응했는지 알아? 나를 놀리듯이 "야옹"이라고 했어! 기분이 엄청 나빴지만, 아토스가 언짢고 지루하다는 표정으로 대꾸도 안 할 때보다 훨씬 나았어.

토베가 빈정대듯 말한 것처럼, 헬싱키에 돌아오니 "사람들의 복지를 돌보며" 일하고 돌아다니는 아토스가 그녀를 기다리고 있었다. 그렇게 바쁜데도 섬에 찾아올 시간은 낸 모양이다. 사실 일요일에 딱 한 번 찾아왔을 뿐이지만, 그날 두 사람은 꽤 괜찮은 시간을 보냈다. 겨울 들어 토베는 둘 사이에 더는 사랑은 없다고, 남은 건 습관 같은 만남과 우정뿐이라며 헤어지자고 얘기했다. 그런 뒤에도 둘은 잘 지냈는데, 토베에게는 그런 게 굉장히 중요했다. 아토스는 헤어지자는 말에 가타부타하지 않고 폴란드로 출장

을 가버렸다. 토베는 자기 감정을 돌아보며 인생이란 이상하다고 생각했다. 진심을 따르고 솔직해야 한다는 걸 마침내 깨달았는데, 진실이 뭔지 모르게 됐다고.

토베는 헬싱키에 온 비비카와 우연히 만났지만, 말다툼과 오해와 의심으로 얼룩진 만남이었다. 토베는 두 여자 사이의 관계에서 서로 반대되는 힘이란 존재할 수 없는 걸까 하는 의문을 가졌다. 두 파트너가 보이는 비슷한 반응들은 그저 서로를 부추겼고 과도해졌다. 토베는 그런 관계에서 벗어나고 싶었지만 비비카와의 우정은 포기하기 싫었다. 그러기엔 너무 강한 우정이었다. 마음고생쯤은 받아들였고, 자신의 인생을 더 풍요롭고 치열하게 만들어준 비비카에게 고마워했다. "예전보다 더 첨예하게 보고 느끼고 생각하게 됐는데, 행복하지 않다 한들 그게 대수겠어?"

하지만 언제까지고 애도만 할 수는 없었다. 토베는 비비카에게 둘의 사랑이 끝났기를 바랐으나 유감스럽게도 그게 아니더라고 편지를 썼다. 그렇지만 앞으로는 만나지 않았으면 좋겠다고 하면서 이렇게 덧붙였다. "더는 이렇게 불행하게는 못 살겠으니까." 그러면서도, 그동안 비비카를 생각하며 썼던 시를 한 다발 보냈다.

토베는 익숙했던 안정적인 삶을 찾으려 했던 듯하고 그래서 아토스에게 청혼하기로 했다. 그가 승낙한다면 둘은 결혼할 테고 토베는 이쪽 세계, 즉 '리브 고시'로 통하는 문은 닫아버리고 이성애자로서만 살아갈 작정이었다. "여자와 남자 사이에서, 공중에 붕뜬 채 지내는 게" 절망적일 정도로 힘들었기에, 삶과 감정 모두가 명확해지기를 바랐다. 아토스에게 보낸 편지에서 토베는 먼저 무민 책들의 진행 상황을 전했다. 출판사에 막 원고를 전달했고, 지금은 다른 그림을 그리면서 이런저런 궁리중이라고 했다. 그러다가 방금 생각난 것처럼 툭 던졌다. "그런데 우리 둘이 결혼하는 게 좋은 생각 같아? 그런대도 우리 생활은 변하지 않을 거 같아. 원하지 않는다면, 나중에 돌아왔을 때 다른 얘기나 하자."

그리고는 "당신을 아주아주 많이 좋아해"라는 말로 편지를 마무리했다. 맺음말로는 매우 적절하지만 열정은 부족한 표현이었다. 결혼은 토베에게 중요한 문제였다. 결혼이라는 제도가 자신의 심각한 내적 갈등을 해결해주리라 믿었기 때문이었다. "그 '상징'이 내게 많은 걸 의미하나봐. 왜 그런 건지는 나도 모르겠어. (…) 하지만 그러면 나도 차분하게 작업할 수 있지 않을까. 그리고 '리브 고시'에 대한 열망도 멈출 수 있겠지. 과연 그럴까마는."

출장에서 돌아온 아토스는 놀란 척을 했다. "우리가 정말 아직 결혼을 안 했어? 나는 결혼한 줄 알았지. (…) 정말 무슨 조치를 취해야겠네, 안 그러면 사람들이 우리 사이가 안 좋다고 오해할 거 아냐." 토베는 결혼 준비에 돌입했다. 핀란드에 살고 있는 가장 친

한 동성 친구 에바 비크흐만과 동생 라세, 그리고 물론 함도 예식 증인으로 초대했다. 그러나 "공산주의자에 가까운 사위"를 들이면 어떡하느냐며 딸이 선택한 남편감을 거부할까봐 아버지는 초대하지 않았다. 토베는 에바에게 이렇게 묻기도 했다. "내가 정치가 아내 치고 재밌는 사람이 될 것 같지 않아?" 그러나 토베는 아토스가 진심으로 결혼을 원하는 건 아니라는 사실을 알아챘다. 그는 전혀 결혼 준비를 하지 않았고, 올란드에서 출생증명서를 떼오지도 않았는데, 선거 전이라 너무 바빠서 그렇다고 둘러댔다. 1948년 봄에 올릴 예정이었던 결혼식은 결국 없던 일이 되었다.

토베는 이해했고, 아토스는 특별하고 특이한 사람이라 그를 다른 사람들과 똑같은 기준에서 평가하면 안 된다며 감쌌다. 그 무렵 아토스의 전처가 파리에서, 매우 모호한 정황하에 세상을 떴다. 몇 달만 유지된 결혼생활이었지만, 아토스는 예상치 못한 죽음에 넋이 나갈 정도로 슬퍼했다. 그 사건 때문에 새로운 결혼생활에 발을 담그기 주저했을 수 있다. 사람들은 이 일로 토베가 몹시 낙심했을 거라 생각했지만, 토베는 편지에 전혀 그런 기색을 내비치지 않았다. 그저 작업에 열중하면서 그림에 대한 열정을 회복하려고 애썼다.

다시 기쁨과 열망을 찾아

1948년에 토베는 삼과 마야 반니 부부와 함께 기운을 회복하고 또 무엇보다 그림을 그릴 열정과 의지를 되살리고자 이탈리아로 여행을 떠났다. 삼은 언제나 영감을 불어넣어주는 친구였다. 토베는 이번에도 그의 도움으로 창작의 기쁨을 발견하기를 바랐다. 그들의 노력은 성공적이었다. 그들은 서로에게 마음의 평안을 줬고, 각자의 작업도 열심히 했다. 그렇긴 하나 이 기간 동안 작업한 그림 몇 편을 보면, 그들의 성향이 얼마나 겹치는지 알 수 있다. 어떤 건 누가 그렸는지 분간하기 힘들 정도로 서로 닮았다.

결혼한 부부와 함께 '깍두기' 신세로 여행하기란 쉽지 않았다. 삼과 토베의 과거사에 비춰보면 특히 그랬다. 둘 사이에 존재했던 사랑은 그저 형태만 바뀌었을 뿐 끝난 게 아니었다. 오만 감정이 교차했지만 두 사람은 함께하는 시간을 즐겼다. 미술에 대한 길고 긴 대화가 오갔다. 토베는 삼의 비판과 격려를 고마워했고, 그와 함께 마을을 어슬렁거리는 걸 좋아했다. 삼은 툭하면 노점상에서 소시지와 와인을 샀는데, 토베도 그걸 좋아했다. 마야는 내성적이라 이런 활동에 끼지 않았다. 그러나 너무 많은 감정이 공존했고, 어느 정도 모순적인 감정들도 존재했다. 셋이 다닌다는 게 모두에게 힘든 일이라

는 사실이 분명해지자 토베는 혼자 브르타뉴로 그림을 그리러 떠났다.

브르타뉴에서 비비카의 편지를 받은 토베는 날아갈 듯 기뻐했다. 비비카는 대담하게도 헬싱키의 스벤스카 극장에 무민 연극을 올리자고 제안했다. 『무민 골짜기에 나타난 혜성』을 각색하자는 얘기였다.

여행중에 토베는 아토스에게 편지를 보내 선거에서 승리한 것을 축하했다. 하지만 예전의 감정은 사라져버렸고, 오가는 편지들은 다정하지만 무미건조했다. 토베는 둘이 만나면 좋겠지만, 가능한 한 빨리 섬으로 돌아가고 싶다고 밝혔다. 섬은 그립지만 당신은 그립지 않다면서 말이다. 아토스와의 관계는 천천히 계속됐지만, 결혼 얘기는 둘 다 입에 올리지 않았다. 1948년 말 토베가 쓴 편지에는 아토스가 그동안의 감정상태에 대해서 그리고 왜 그렇게 살아왔는지에 대해 설명해줬다고 했다. 청년 시절 아토스는 심한 우울증에 시달렸고, 고통과 절망으로 점철된 삶을 살고 있었다. 여느 젊은이들이 느끼는 그 모든 전형적인 것들 즉 갈망, 고독, 불행한 사랑, 죽음에 대한 공포로 가득차 있었다. 그때 그는 더이상 이렇게 '주관적으로' 살아갈 수 없다고 결론 내렸다. 괴로움이란 감정과 감수성의 대가였다. 바닥 없는 깊은 우울증에 시달리던 그는 권총자살까지도 생각했었다. 다행히 그가 죽인 건 주관, 즉 '자기'뿐이었다. 한밤중에 "난 아무것도 아니야"라며 울부짖던 그는, 자신의 자아를 죽이는 데 성공했다고 믿었다. 새로운 '나'에게 사랑과 헌신이 들어설 자리는 없었다. 그는 '객관적으로' 살기 시작했고, 사사로운 감정에 삶이 휘둘리는 걸 다시는 허락하지 않았다. 그는 어떤 한 여자가 아니라 인류를 사랑하고 싶어했다.

"정말이야, 아토스는 그런 사람이야. 미워할 줄도 사랑할 줄도 모르고, 슬퍼하거나 두려워할 줄도 모르고, 진짜 아무것도 느끼고 싶지 않은 것 같아. 초인과 사귀다니, 정말 굉장한 일이지. (…) 그렇지만 아, 가끔은 소름 끼쳤어. 가만 보면 내가 그 사람을 충분히 사랑하지 못해서 그에게 화가 난 것 같아. 그렇다면 내가 참 못된 거지." 토베는 아토스를 대하는 자신의 태도도 돌아봤다. "최근 몇 년 동안 내가 무엇보다 갈구한 건 바로 평온함이었어. 그러니 아토스가 저런 사람이라는 사실에 감사해야 하겠지." 아토스가 새롭게 객관적 태도를 얻은 건 토베도 강렬한 감정에서 벗어날 수 있다는 의미였다. 자기에겐 아토스 같은 남자가 딱이라고 토베는 자기비판적 평가를 하기도 했다. 어쨌든 토베는 아토스와 함께 있으면 언제나 지적 자극을 받았고, 아토스는 아토스대로 토베에게 정신적 자유를 주었다. 토베가 일에 몰두할 때 절대로 방해하지 않았으니 말이다. 유일한 문제점은 그로 인한 감정적 대가가 크다는 것이었다.

시간이 좀 흘러 1951년에 아토스는 토베와 다시 가까워지려고 노력했으나 너무 늦

어버렸다. 몇 년간 둘의 관계는 우정으로만 이어졌고, 아주 가끔씩 육체관계가 있었다. 애정이 식어버린 부부나 다름없었다. 토베의 인생도 이미 변해버렸다. 아토스를 두고 "'전' 애인이긴 한데, 내가 그를 사랑했던 칠 년간 느꼈던 빛과 위험성은 사라져버린 관계"라며 "지금 와서 결혼하자고 하는데, 이제 성적으로 끌리지 않아. 그래도 언제나 좋아할 거야"라고 정리했다.

토베는 레즈비어니즘에 사로잡혀 있었다. 아직 토베에겐 생소한 개념이라 익숙해질 필요도 있었다. 몇 년에 걸쳐 토베는 수신자인 에바 코니코프가 친구의 그런 변화에 몹시 부정적으로 반응함에도 아랑곳 않고 편지에서 그에 관해 고찰했다. 이따금 레즈비어니즘을 완전히 떨쳐버리고 싶다고 했다. 동성애의 어떤 면들이 그녀를 불편하게 했고, 게다가 남자 지인들의 동성애 관계를, 특히 그들끼리의 갈등과 다툼을 못마땅해했다. 고민 끝에 토베는, 동성애 관계에서는 이성애 관계에서보다 서로 위안을 주고 지속적으로 평화로운 관계를 구축하기가 더 힘들다는 결론에 이르렀다. 어쩌면 그게 자연이 복수하는 방식인지도 모르지, 라고 토베는 씁쓸하게 말했다.

전후의 『가름』

'예술 그 자체를 위한 예술'에 대한 믿음은 흔들림 없었지만, 전쟁중 『가름』에 실을 일러스트 작업에는 그런 신념이 전혀 보이지 않았다. 그러다 평화가 찾아오자 전쟁 기간에 작업했던 스탈린과 히틀러 캐리커처, 전쟁이 불러온 참상에 대한 전반적인 일침이 이제 폭격으로 황폐해진 풍경에 대한 묘사로 대체되었다. 토베는 새로이 도래한 평화로운 시대의 식량 부족, 치솟는 물가, 끝나지 않는 배급제 같은 주요 문젯거리를 묘사했다. 마찬가지로, 사람들을 짜증나게 하는 일상적인 모든 문제들도, 해학과 유머를 통해 다뤘다. 예를 들면, 가난하고 급여도 적게 받는 남자가 돈이 떨어지면 어떻게 살아야 할까 고민하는 모습을 삽화로 그렸다. 세금은 물론 여행비와 식비, 나아가 거의 모든 생필품값이 몇 배로 뛰었다. 새로운 세대의 탐욕과 물질주의, 무관심한 태도, 그리고 급속도로 국제사회에 편입하는 핀란드의 현실도 포착했다. 특히 1952년 올림픽 개최로 수많은 외국인들이 방문했을 때 사람들이 당황해하는 모습을 토베는 재미있어했다.

평화가 도래하자 전범재판이 시작됐다. 평범한 시민들 사이에서도, 아는 사람이든 모르는 사람이든 누군가가 전시에 저지른 행위를 폭로했다. 주로 파시즘 혹은 상대편에 붙어서 그릇된 논리를 옹호한 혐의 위주였다. 모두가 자기 자신을 변호해야 했고

〈전쟁의 죄를 정화함〉. 『가름』 1945년 1월호 표지 일러스트.

본능적으로 자신의 과거를, 과거의 활동이나 주장들을 부인하거나 어물쩍 덮으려 했다. 수치심과 죄책감이 쓰라리고 무자비하게 느껴졌고, 패자 진영에 섰던 수많은 이들이 정치적 입장을 철회했다. 토베는 이 시기에 아주 흥미로운 드로잉을 많이 남겼는데, 『가름』 1945년 1월호 표지도 그중 하나다. 전향을 주제로 한 이 그림은 사람들의 과거와 패배하고 비난받은 사상들을 씻어내는 의식을 표현했다. 토베는 'AB 메타모르포시쿰 OY' 그리고 '오늘의 풍향'이라고 쓰인 거대한 기계를 그렸다. 얼굴이 시커멓고 등에 만(卍)자무늬나 Q라고 새긴 작업복을 입은 변절자 무리가 기계 내부로 이어진 계단을 오른다. 만자무늬는 물론 파시즘의 상징이고, Q는 나치 점령하의 노르웨이에서 나치의 꼭두각시 정부 수장이자 이미 그 이름이 배신의 상징으로 쓰인 크비슬링Quisling의 머릿글자다. 석탄처럼 새카만 무민트롤도 기계로 들어간다. 기계장치는 연기와 함께 검댕과 잿가루를 내뿜는다. 반대쪽 끝으로 눈부시게 하얀 로브를 입은 순결한 사람들이 하프를 퉁기거나 꽃을 안고 나온다. 머리 위에 광륜까지 달고 있어서 성자처럼 순수해 보인다. 코믹한 그림이지만, 전범과 '이단자' 색출과 전후 사회에서 이뤄진 가차없는 심판은 철저히 현실적인 현상이었고 조금도 우습지 않았다.

『가름』 1946년 8월호 표지에는 핵전쟁을 암시하는 그림이 실렸다. 히로시마와 나가사키에 원폭이 투하된 지 정확히 일 년이 지난 시점이었다. 그림에서는 생각에 잠긴 평화의 천사가 비행기 날개에 앉아 있다. 아래쪽 땅에서 검은 옷을 입은 남자가 난초나 식충식물로 보이는 꽃들 사이에 서서 천사를 올려다본다. 시커먼 박쥐들이 불길하게 날아다닌다. 남자는 '우라늄 135'라고 새겨진 서류가방을 들고 있다.

토베의 일러스트 중에는 당대 정치 문제에 대해 어떤 입장을 표명하는 그림이 많다. 몇십 년이 흐른 지금, 그때의 정치적 인물들이나 그들이 주장했던 사상은 잊힌 지 오래라 그 의도를 해석하기 어려운 작품들도 있다. 그러나 인간과 자연의 관계라든가 물질 과잉이라는 새로운 현상을 비판한 드로잉 작품들은 여전히 유의미한 논의가 가능한, 독특한 방식을 이룬다. 기계장치가 넘쳐나고, 사람들은 환경 문제에 무관심하고, 아무데나 쓰레기를 던져버리고 자연을 오염시키고 파괴한다. 토베, 대표적으로 1952년 『가름』 한여름호에서도 이 주제를 다뤘다. 파티가 끝난 모습을 묘사한 그림인데, 한바탕 공습이 휩쓸고 간 뒤와 비슷한 광경이다. 자작나무들이 여기저기 베여 있고, 빈병과 유리 파편, 음식 찌꺼기와 종잇조각이 여기저기 널려 있다. 사람 대신 쓰레기들과 아직도 연기가 피어오르는 한여름의 모닥불만 흔적처럼 남아 있다.

예술을 위한 예술을 하는 속물

문을 걸어 잠그고 숨어 지내야 했던 전쟁이 끝나고 핀란드는 새로운 사상과 가치관에 문을 활짝 열었고, 진공청소기에 빨려들 듯 밀려들어온 그 새로운 사상과 새로운 개념들은 고민거리를 안겨주었다. 아토스의 친구들은 문화적 지향이 강한 이들이었고, 토베에게도 중요한 이들이었다. 그러나 사회적으로나 정치적으로 토베는 아토스 비르타넨의 복제인간이 아니었다. 두 사람이 연인으로 발전하기 한참 전부터 토베는 히틀러와 스탈린을 소재로 한 통찰력 있고 영향력 있는 정치적 작품을 『가름』에 실어오고 있었다. 그럼에도 아토스 무리가 요구하는 정치적 문화적 요구를 만족시키고자 그녀는 시대의 흐름을 적극적으로 좇고 지식의 지평을 넓혀야 했다. 그게 아니라도 『가름』이나 다른 출판물에 실리는 촌철살인의 표지 그림을 꾸준히 고안하려면 그러는 게 필수적이기도 했다.

당시 잡지 『1940-루쿠('1940년대')』와 아토스나 토베의 친구들 사이에서 초현실주의와 실존주의는 인기 있는 논쟁거리였다. 사회에 복무하는 예술이라든가 (많은 이들이 유일하게 진정한 예술이라 주장하는) 사회주의 리얼리즘은 열띤 토론으로 이어졌다.

저마다 자기 의견을 떠들어댔다. 한동안 아토스는 『1940-루쿠』의 편집위원으로 일했고, 그의 많은 친구들과 마찬가지로 킬라 모임에서 매우 적극적으로 활동했는데, 당시 미술 사조를 둘러싼 격론에 아토스가 가담하는 데 이 모임이 영향을 끼쳤음은 물론이다.

초현실주의는 강한 감정적 반응을 불러일으켰고, 초현실주의에 대한 입장차로 좌파 이론가들의 입장이 갈렸다. 야르노 펜나넨 같은 인물은 초현실주의를 강력하게 옹호했지만, 다른 많은 평론가들은 이를 노골적으로 폄하했다. 영향력 있는 연설가였던 펜나넨은 좌파 신문 〈바파 사나〉('자유로운 세계')의 편집주간으로 1948년부터 1949년까지 일했는데,

하지 축제가 끝난 후.
1952년 『가름』 한여름호 표지 일러스트.

15 MK
75 öre

URAN
135

GARM

AUGUSTI · 1946

나중에는 편집장 자리에 올랐다. 그는 킬라 모임에서도 활발히 활동했고, 1930년대에는 급진주의 성향의 잡지 『키리알리수슬레흐티('문학 관보')』의 편집장을 역임했다. 아토스가 핀란드 내 스웨덴어 사용 집단의 대변자였던 것과 비슷하게 그와 아르보 투르티아이넨은, 핀란드어 중심 매체의 열성적인 저널리스트이자 시사논평가였다.

에바 코니코프는 미국에서 보고 들은 것들을 토베에게 편지로 썼는데, 특히 초현실주의 예술에 깊은 인상을 받은 듯했다. 그러자 토베는 초현실주의를 비난하면서, 그건 정신분석학처럼 인간의 정신을 연구하는 새로운 사조로 부각된 일시적인 현상일 뿐이라고 답장을 보냈다. 그녀는 초현실주의를 너무 튀어서 한철밖에 못 입는 특이한 옷에 빗댔다. 그런 옷처럼 초현실주의는 미래에는 호응받지 못할 거라고 했다. 대신 인상주의 대가들, 그중에서도 세잔을 입에 올리면서 그런 대가들의 작품이 '과장될 대로 과장된 초대형 작품이나 예수가 십자가에 못박힌 장면을 묘사한 그림'보다 몇 배 더 감동적이라고 했다. 토베는 창작에 있어서 자유와 즐거움의 중요성을 강조하면서 의무나 책임감으로 예술을 해서는 안 된다고 생각했다. 자고로 미술은 절망뿐 아니라 욕망도 담아야 한다는 게 토베의 지론이었다. 그녀는 독립성을 중시했다. 또한 미술을 보는 관점에 있어서 꽤나 자기중심적이었기에 새로운 지배 사조에는 이렇듯 비판적인 태도를 취했다. 초현실주의에 대한 토베의 신랄한 견해에는 이해하기 힘든 부분도 있다. 비현실적인 분위기나 동화 주인공 같은 캐릭터들이 등장하는 토베의 초기 그림들은 초현실주의의 정신과 매우 닮아 있기 때문이다.

실존주의도 종전 후 중대한 사상운동의 한 축으로 떠올랐다. 핀란드에서는 장 폴 사르트르와 시몬 드 보부아르, 그리고 알베르 카뮈가 실존주의의 주된 제안자들이었다. 실존주의는 스웨덴을 통해서, 사르트르의 철학을 거대 중심축으로 핀란드에 흘러들었는데, 그래서 스웨덴어를 할 줄 아는 핀란드인들이 한발 앞서 사르트르의 저서를 섭렵할 수 있었다. 사르트르의 저작들은 『1940-루쿠』에 핀란드어로 번역돼 실리기도 했다. 라오울 팔름그렌이 특히 사르트르 철학에 깊은 감명을 받은 듯한데, 그는 스웨덴에서 열린 행사에 가서 사르트르를 직접 만나기까지 했다. 아토스의 카우니아이넨 모임에서도 실존주의는 자연스럽게 토론 주제가 됐다. 토베는 어느 '코리피우스(높은 양반—옮긴이)'와 대화하던 중 자신이 사르트르를 안 읽었다고 하자 그가 경악하더라는 얘기를 짜증내며 편지에 썼다. 그가 무식한 '하녀'와 대화라도 하는 양 굴었다는 것이다. 며칠 후 토베는 그날 일이 너무 화가 나서, 아니, 그 남자가 자기를 쳐다보던 방식에 화가 치밀어서, 일부러 사르트르 책을 읽어봤다고 했다. 사르트르가 말하는 자유 개념은 확실히 토베에게도 의미 있었던 듯하다. 사르트르의 사상이라고밖에 할 수 없는 요소 한두 개가 토베의

〈평화의 천사가 지구와 핵전쟁을 피해 떠나다〉, 『가름』 1946년 8월호 표지 일러스트.

작품 여러 편에 드러나는 걸 보면 말이다.

　이 무렵 예술의 사회적 책무는 미술계의 중심 쟁점이었다. 예술가는 누구를 섬겨야 하는가, 아니 누군가를 꼭 섬겨야만 하는가. 토베와 탑사는 아테네움에서 공부하며 교제하던 시절, 그러니까 토베가 그를 '우리 공산주의자 탑사'라고 부르던 시절 이 문제에 대해 토론했었다. 탑사는 자기 친구이자 당대 주목받는 좌파 시인 아르보 투르티아이넨 같은 인물들에게 토베를 소개시켜줬다. 토베의 절친한 친구들 중에도 에바 비크흐만처럼 저명한 좌파 반체제 인물들이 있었다.

그중에 최고는 자유

토베의 세계관이나 창조적 작업은 가까운 친구들에게 크게 영향받았다. 시각예술가로서 반니와 타피오바라는 둘 다 토베에게 중요한 토론 상대였다. 반니는 수십 년 동안, 가족을 제외하고는 토베에게 제1의 비평가였다. 아토스를 만나며 문학과 글쓰기에 대한 관심이 더 커졌고 더 다양해졌다. 카우니아이넨의 문화적 환경은 여러 면에서 토베에게 굉장히 중요해졌다. 여기에 더해 비비카 반들레르와 어울리면서 연극계와도 인연을 맺게 돼 연극은 토베에게 점점 의미 있는 예술 분야가 됐다.

　반니도 그렇고, 타피오바라와 비르타넨도 그렇고 토베가 사귄 남자들은 다들 토베의 의견과 가치관에 영향을 주고 싶어했다. 하나같이 자기 홍보에 능숙하고, 사람들이 귀를 기울여주고 치켜세워주는 데 익숙한 카리스마 넘치는 남자들이었다. 토베는 삼 반니와는 주로 시각예술과 미술 철학의 본질에 영향을 미치는 문제에 대해 논했다. 반니는 정치활동을 활발하게 한 사람이 아니었기에, 두 사람의 논의는 미술과 관련된 주제로 한정됐다. 반면, 몇 년에 걸쳐 타피오바라나 비르타넨, 또 그들이 각자 속한 사교모임 사람들과 집중적으로 교류한 결과 토베는 핀란드의 가장 주목받는 좌파 인텔리겐치아와 그들의 문화 속에 자리를 잡았다. 그들과 어울리면서 토베는 정치 성향이 강한 예술가와 활동가들과 사귀게 됐고, 좌파 인사들이 주최하는 행사에도 참석하게 됐다. 젊은 토베가 정치에 가장 가까이 다가간 건 토베의 문화적 토양을 넓혀주려고 누구보다 애쓴 아토스 비르타넨을 통해서였다. 타피오바라는 토베에게 예술의 기능과 예술가의 책임에 대해 숙고해보라고 권하기도 했다. 토베는 타피오바라로 대표되는, 예술의 도덕성과 정당성은 얼마나 인민을 위해 복무하는가로 결정된다고 보는 강경한 좌파 예술가들과 같은 입장을 취하도록 강요받았다. 그들은 예술이 더 큰 사회 문제에 종속돼야

한다고 믿었다.

킬라 모임은 전후 시기 좌파 작가들 모임에 광범위하게 기반을 두고서 활발히 활동했다. 그런데 모임의 활동에 스웨덴어를 모국어로 사용하는 핀란드인 작가와 화가들을 끌어들이기 쉽지 않았던 터라 이들은 문제 집단으로 여겨졌다. 라오울 팔름그렌이 1948년 11월에 있었던, 결과적으로 많은 스웨덴어권 핀란드인 문화인사들을 조직에 끌어들인 만남에 대해 언급했다. 미리암 투오미넨, 에바 비크흐만, 오스카 파를란드와 랄프 파를란드 형제, 토마스 바르부르톤, 스벤 그뢴발 그리고 아토스 비르타넨 등이 새로 들어왔다. 마지막 두 명이 사회주의자를 대표하는 반면, 나머지는 그저 전쟁과 파시즘에 반대하는 급진적 지식인과 작가들이었다. 아토스 말고도 스벤 그뢴발과 에바 비크흐만도 토베와 절친한 사이였다. 바르부르톤과는 스크힐드츠라는 출판사에서 편집자로 일하던 그에게 『마법사의 모자와 무민』 원고를 가져갔을 때 처음 만났다. 그들의 직업적 관계는 치열하게 이어졌다. 바르부르톤은 토베의 담당 편집자이자 친구가 됐고, 무민 동화 네 편을 영어로 번역하기도 했다. 아토스의 카우니아이넨 패거리는 킬라 모임을 대표했던 듯하다.

팔름그렌이 언급한 1948년 모임에 토베도 참석했던 걸로 보인다. 토베는 에바에게 보낸 어느 날짜 미상의 편지에서 아토스가 자기를 모임에 데려갔다고 말했다. 그녀를 사회에 헌신하는 예술가로 개조하려는 시도가 꾸준했는데, 이제 모임까지 가세해 스웨덴어권 핀란드인 예술가들을 회원으로 가입시키려고 갖은 수단을 동원했다. 사회민주주의 활동가 야르노 펜나넨은, 인민이 정치를 두려워해선 안 되며 예술가들도 그런 문제에 마음을 열어야 한다고 불꽃튀는 연설을 펼쳤다. 그가 문화에 대해 너무 열정적으로, 그리고 너무 숭고하게 이야기하자 토베는 펜나넨의 관점을 의심하게 됐다. 특유의 비꼬는 말투로 자기는 사람들이 깨끗이 씻었다고 주장하면 더 더러워 보인다고 했다.

토베는 그들의 의견에 아주 신중한 태도를 취했고, 모임의 분위기에 휩쓸리지 않으려 했다. 늘 그랬듯, 자신의 독립성을 지키려 애썼다. 그날 모임에서 스웨덴어권 핀란드인 예술가들이, 예상대로였지만, 스스로 결정을 내리고 평화롭게 집필할 수 있는 개인주의자로 남고자 하는 뜻을 강조했다고 전했다. 그들은 어떤 정치적 딱지가 붙는 걸 원치 않았으며, 민족주의를 거부했다. 혹은, 토베의 표현을 옮기면, 그냥 여태껏 자기네가 떠들던 얘기를 되풀이했다. 그날 모임의 토론으로 두 언어권 집단은 더 멀어졌다. 그러나 그렇게 반감을 보이고 싸우더니 결국 스웨덴어권 핀란드인 예술가들 한 무리가 대거 모임에 가입했다. 그러면서 거절하면 너무 무례해 보일까봐 그랬다며 자기네들의 놀라운 지지 표명의 이유를 밝혔다. 토베는 그게 우스워서 견딜 수가 없었다. 신문에

그날의 만남이 실린 걸 본 파판은 스웨덴어권 핀란드인 인물들의 가담에 길길이 뛰며 화를 냈다. 토베는 짓궂게 이렇게 썼다. "아빠가 나도 그 자리에 있었다는 걸 아셨다면."

스웨덴어권 핀란드인 작가들은 모임 멤버들과 이데올로기적 공통 기반을 찾지 못해 혼란스러워했고, 하나둘 모임을 떠났다. 토베 역시 어떤 이데올로기도 받아들일 수 없었다. 학창 시절 탐사가, 그리고 아토스의 『뉘 티드』 동료들과 카우니아이넨 패거리들이 그렇게 애썼음에도 토베는 소위 "당파성"에 줄곧 반대했고 그 때문에 "예술을 위한 예술만 하는 속물"이라는 별명을 얻었다. 에바 코니코프마저 토베가 사회에 복무하는 예술을 하찮게 여긴다며 비판한 듯한데, 이에 토베는 다른 누구를 생각하지 않고 오로지 자기 자신만을 위해 그림을 그린다고 받아쳤다. '나 말고 누구를 위해 그린단 말야?' 토베는 예술에서 '당파성'이 드러나는 게 싫다고 했다. 그렇잖아도 전쟁으로 우중충한 빛깔과 민족주의가 부상한 시절이었다. 모든 화가가 자기 자신뿐 아니라 자기가 사는 시대를 위해 그림을 그린다면서, 그녀 자신의 그림은 오히려 억제되어 있고 감정이 없다고 비난받아왔다고 덧붙였다.

토베는 친구들의 가치관을 받아들일 수 없었고, 가까운 지인들의 기대에 부응해 정치적 대의를 무작정 신봉할 수도 없었다. 이 모든 것이 토베를 괴롭게 했다. 그래도 예술은 예술 그 자체를 지향해야 한다는 신념은 매번 새로이 다졌다. 예술을 예술과 관계없는 목적에 이용하거나 그 하위에 두어서는 안 됐다. 예술은 혁명의 도구가 아니었다. 나아가 사회복지의 수단도 아니었다. 예술의 정당화는 예술 안에서 찾아야 했다. 나중에 토베는 이 주제에 대해 자신이 전쟁중에 쓴 편지와 메모들을 토대로 짤막한 에세이를 썼다.

여기서 한 가지 분명히 하고 싶다. 나는 그들이 '사회적 책임'이니 '사회적 양심'이니 '위대한 민중' 운운하는 걸 들을 만큼 들었다. 여기서 분명히 밝히건대, 나는 그놈의 '미술의 당파성'을 믿지 않으며, 예술을 위한 예술을 믿는다. 더이상 부연하지 않겠다!

탐사는 내가 속물 예술가라며, 내 그림들이 반사회적이란다. 사과를 그린 정물화를 반사회적이라 할 수 있나? 세잔이 그린 사과는 어떤가, 사과의 정수 그 자체, 아주 완벽한 관찰력 아닌가!

탐사는 달리가 자기 자신만을 위해 작업을 한다고 말한다. 그럼 누구를 위해 그려야 하는데 하고 되묻게 된다. 작업을 할 때 화가는 다른 사람을 생각하지 않으며, 다른 사람을 생각해서도 안 된다! 나는 모든 캔버스가, 정물화건 풍경화건 뭐건 간

에, 궁극적으로는 전부 자화상이라고 믿는다!

토베는 당파 정치가 그렇게 역겨울 수 없었다. 토베는 집단의 힘에 대한 자신의 태도를 되돌아보고는, 종류를 막론하고 모든 군중 집회가 두렵다고 했다. 그리고 개인주의적인 것이 어째서 반사회적인 것과 동일시되는지, 왜 그걸 부정적으로 여기는지도 이해하지 못했다. 평소에도 토베는 종종 예술에 나타난 '당파성'은 물론이고, 모든 종류의 집회와 단체, 협회가 싫다고 토로했었다.

탑사와 다른 좌파 예술가들의 견해는 해가 갈수록 점점 더 강경해졌고, 예술 일반에 대한 시각에도 정치색이 짙어져갔다. 탑사와 스벤 그뢴발은 1950년대 내내 킬라 모임의 대표를 맡았다. 새로운 예술 사조는 불신을 야기했고, 다소 묘한 방식으로 정치와 얽였다. 미술계의 모더니즘 기류는 유럽의 다른 나라들보다 뒤늦게 핀란드에 유입돼 뜨거운 논쟁을 불러일으켰다. 특히 추상미술은 미국의 선전 작업이라며 비난을 샀고 사회주의 리얼리즘에 대항하는 '냉전 무기'가 담겨 있다는 오해도 받았다. 타피오바라도 이에 합세해 "예술가의 세계관은 윤리와 미감을 균형 있게 갖춰야 한다"며 추상미술은 미국의 음모가 분명하다고 표명했다. 토베는 1960년대 들어서, 다른 많은 핀란드 화가들처럼 추상 혹은 반추상 양식 화법을 도입했을 때 이러한 시각과 대립해야 했다.

결론적으로 좌파, 사회민주당, 공산주의자들의 세계관에 대한 토베의 태도는 불명확하다. 그녀가 남긴 편지나 기타 기록들을 보면, 토베는 오직 이런저런 이데올로기가 창조적 예술과, 그리고 무엇보다 자신의 작업과 어떻게 얽히는가에만 관심을 뒀던 듯하다. 또한 그녀는 자신의 예술적 자유를 걱정했다. 그런 자신의 태도를 어떻게 보면 미안해하면서, 사과하고 싶어한 것 같다. 1948년에는, 자기는 평생 "반사회적 화가, 곧 정치에 무관심한 화가, 레몬 따위나 그리고 동화나 쓰며 이상한 물건을 모으고 취미를 섭렵하는, 대중 집회와 연합을 혐오하는 소위 개인주의자로 불렸다. 우스갯소리 같지만, 그게 내가 원하는 삶의 방식이다"라고 썼다.

사회에 복무하는 미술은, 여타의 예술 일반과 마찬가지로, 좌파 이데올로기의 극히 일부였다. 최소한 토베는 에바에게 보낸 편지에서만큼은 정치 현안을 논하지 않았다. 토베의 정치적 견해는 사실 스웨덴어권 핀란드인 인텔리겐치아들의 입장에 가깝고 관용주의 옹호가 핵심이어서, 인간 존재와 사회의 다양한 시선과 대안을 받아들이고자 했다. 그러나 사회주의적 사상은 토베 자신의 가치관과 크게 다르지는 않았다. 그랬더라면 타피오바라나 아토스 비르타넨 같은 남자들과 연애하는 건 불가능했을 테고, 좌파 인사들 또는 카우니아이넨에 모여든 좌파 지식인들로 대표되는 사교모임의 사람들

과 친분을 쌓지도 못했을 것이다. 게다가 토베는 자신의 정치적 견해를 그림이라는 형태로 선언할 용기도 있었다.

평생 모든 사안에 대해 열린 자세를 유지해왔지만, 전쟁과 파시즘에 대해서 토베는 한 치의 관용도 없었다. 토베는 절대적이고도 단호한 평화주의자이자 반파시스트였다. 자신을 그렇게 표현한 적은 없지만, 사고방식이나 행동 면에서는 시대를 앞선 페미니스트였다. 토베의 열린 태도는 스웨덴어권 핀란드인 성소수자들에게도 큰 의미가 있었다. 이 문제로 앞장서서 싸우지는 않았지만, 일상에서 그리고 책에서 보인 자연스럽고 열린 자세는 당시의 은밀하고 추문으로 얼룩진 분위기에 의미심장한 영향을 끼쳤다.

어린 소녀 시절 토베는 펠링키 섬에 위치한 여름 별장의 외부 화장실 벽에 무민 비슷한 그림을 처음 그렸는데, 마치 칸트를 닮은 생김새였다. 그 옆에다 "자유가 최고다"라고 써놓았다. 토베는 다양한 형태의 자유 관념에 사로잡혀 있었고, 그에 대한 탐구는 토베의 작품 세계 전체를 관통하는 핵심 주제가 됐다.

토베는 예술의 자유를 주장했지만, 이는 사생활에서도 중요했다. 이데올로기와 그에 따르는 집단적 목표에 대한 강한 충성은 토베의 세계와 너무 동떨어진 것이었다. 남성과 사회가 만들어낸 금기들은 다른 무엇보다 일상에서 명백히 가시화됐고, 토베는 자신의 책을 통해 사회적 금기에 대해 노골적으로 반감을 드러냈다. 각종 규칙과 규제가 뒤따르는 학교에 다닐 때부터 이미 그에 대한 강한 적대감이 생겨났던 터였다. 토베가 생각하기에 불복종은 죽을죄가 아니었다. 평생 동안 토베는 자신의 가치관과 자기만의 도덕적 기준에 따라 행동했고 아무리 중대한 문제라도 대중의 의견에 영합하지 않았지만, 그걸 대단하게 내세우지도 않았다. 토베의 이야기 속 캐릭터들은 늘 법을 준수하지는 않는데, 이 때문에 아이들에게 나쁜 습관을 심어줄 수 있다며 초기에 올린 연극과 책들이 지탄받았다.

토베는 어릴 때 부모의 결혼생활을 지켜보면서 사회가 여성에게 지우는 온갖 제약을 자각했다. 그래선지 그녀 또한 살면서 자신의 자유를 지키기 위해 기가 센 남자들을 상대로 끊임없이 경계해야 했다. 아버지를 대할 때도 자신만의 의견을 가질 권리를 위해 싸워야 했다. 무조건적인 사랑은 두려웠다. 반니는 그녀에게 자신을 지우고 다른 사람의 그림자에 머물지 말라고 경고했었다. 토베는 연애할 때 격정적인 감정에 휩쓸리면서 자신을 놓아버린 위험이 상당히 높다는 걸, 그리고 상대에게 복종하는 경향이 있다는 걸 깨닫게 됐다. 그래서 그런 상황에 부닥치면 격한 반응을 보였다. 어머니가 기 센 남자 곁에서 어떻게 됐는지 지켜봤기 때문이다. 전쟁중 타피오바라와의 관계가 바닥을 칠 때 토베는 자기에게서 그 모든 여성다움—남자를 우러러보고, 알아서 순종하며, 자

신의 것을 단념하는 경향―이 보인다고 썼다.

　연애에 있어 토베는 당시 사회가 요구한 결혼이라는 제도의 승인 없이 살았고, 주변 사람들의 비판에도 비교적 당당했다. 토베에게 결혼이란 자신의 자유를 지나치게 제약하는 제도였을 것이다. 어쩌면 무의식적으로 자유를 중시하는 남자들을 골랐을지 모르며 그랬기에 때때로 결혼을 원했을 수도 있지만, 결국 그 길은 가지 않았다.

　지나친 숭배는 자유를 구속한다. 자유란 가치 있으며, 하나의 이상이고, 어떤 이들의 삶에서는 가장 중요한 목표이기도 하다. 그러나 결국 자유란 보이는 것이 다가 아닐 수 있다. 무민파파가 해티패트너들을 두고 이렇게 인정하는 걸 보면 말이다. "난 그들이 아주 대단하고 자유로운 존재인 줄 알았어. 아무 말도 안 하고 앞으로 나아가기만 하잖아. 그들은 할 말도 없고 갈 곳도 없었던 거였어⋯⋯" 자유와 독립성의 모순, 그리고 그것들의 유사성은 토베의 책에서 근본적인 질문이었고 이는 토베의 사생활에서도 마찬가지였다.

　모성은 가장 강한 결속력을 갖지만, 토베에게는 가장 어렵고도 무서운 것이었다. 그리고 모순적인 것이기도 했다. 어떤 땐 임신을 두려워했고, 어떤 때는 임신을 원하기도 했다. 책임은 언제나 자유를 제한한다. 따라서 아이를 낳을 것인가 말 것인가 하는 문제는 자유를 세상 무엇보다 소중히 여기는 예술가에게 매우 어려웠다. 아이 없는 삶을 택한 어느 여성이 수백만 아이들의 사랑을 받게 됐다는 사실도 확실히 역설적이다.

　토베의 화실은 그녀에게 자유의 상징이었다. 버지니아 울프의 '자기만의 방'과 같은, 즉 여성이 창작을 할 수 있고 일정한 수준의 독립성도 유지할 수 있는 공간이었다. 언제든 누구를 위해서든, 포기할 수 없는 공간이었다. 이 세상에서 최대한의 자유를 보장받을 수 있는 공간이었다. 어떤 사랑도, 어떤 관계도 그녀가 자기만의 작업실을 포기하게 하진 못했다. 결국 토베에게는 일이 곧 자유이자 진정한 삶이었다. 때때로 찾아오는 깊은 우울만이 그곳이 안겨주는 기쁨을 망쳐놓을 뿐이었다.

4장

무민 세계

무민 가족의 탄생

일러스트 일감은 넘쳐날 정도로 많았고, 그래서 토베는 그 때문에 그림 작업에 전념할 수 없게 되지 않을까 꽤 걱정했다. 그렇다면 왜, 재능 있고 열정적인 화가가 무민 이야기를 쓴 걸까? 책으로 큰돈을 벌어들일 거라고 확실하게 예상한 것도 아니었으니 경제적인 이유에서는 아니었다. 적어도 초반에는 자신을 위해 썼다. 책을 쓰면서 토베는 전쟁과 냉혹한 현실에서 벗어났다. 많은 핀란드인들이 집에서, 그리고 전쟁터에서, 약물과 특히 독한 술로 정신을 둔감하게 만들었다. 무민 골짜기에서 벌어지는 일들에 대해 쓰면서 토베는 그토록 잔혹한 세상에서 다른 세상으로 도망칠 수 있었다. 처음에는 모로코와 통가 왕국에 세우려 했던 예술가 공동체를 위한 구상과 비슷한 존재였던 것 같다.

어쩌면 전쟁 덕분에 무민 가족을 만난 걸 수도 있다. 캐릭터 구상은 이미 예전부터 했지만, 전쟁이 한창일 무렵에야 토베는 무민 가족을 위해서 그리고 작가를 위해서 무민 세계를 창조해 현실의 공포에서 숨곤 했다. 즉 무민 골짜기는 그저 추악함으로 가득한 현실 세계로부터 도피하기 위해 만든 공간이었다. 토베 본인도 이야기의 발단에 대해 이렇게 설명했다. "저는 실은 화가지만 1940년대 초, 전쟁이 한창이었을 때는 너무 절망했었던 나머지 동화를 쓰기 시작했어요."

토베는 무민 골짜기를 은신처로 삼았지만, 언제든 현실로 돌아올 수 있는 곳이었다. 1991년에 본인도 그렇게 인정했다. 무민 시리즈 첫번째 책 개정판 서문에 당시 어떤 심정으로 무민 이야기를 썼는지 고백했다.

1939년, 전쟁이 한창이던 겨울이었어요. 모두 하던 일을 멈췄어요. 그림을 그리는 것도 완전히 부질없는 짓 같았어요.

갑자기 '옛날 옛적에'로 시작하는 어떤 이야기를 쓰고 싶다는 충동이 든 것도 무

〈노 젓는 검은 무민〉 부분, 수채화, 1930년대.

리는 아니었지요.

거기에 이어질 이야기는 동화여야 했어요. 당연했죠. 하지만 저는 저 자신을 조금 봐주는 의미로 왕자와 공주, 어린이 대신에 화가 나 있는 저만의 캐릭터를 만화에 등장시켰고 '무민트롤'이라고 이름 붙였지요.

그때 쓰다 만 이야기는 1945년까지 잊고 지냈어요. 그러다 한 친구가 그걸 어린이책으로 내도 되겠다고 알려줬어요. 이야기를 마무리하고 일러스트만 넣어보라고 했죠. 사람들이 좋아해줄지도 모른다고요.

그 친구는 아토스였고, 그의 지지에 토베는 계속해서 이야기를 쓰고 삽화를 그렸다.

무민 가족은 첫번째 이야기에서 탄생했다. 토베가 무민 비슷한 캐릭터를 전부터 그리긴 했지만, 1930년대에 그렸던 캐릭터들은 대부분 장식 수준이었고 작은 조각 그림 혹은 토베 서명의 일부로 쓰였다. 그들은 별다른 서사 없이 분리되고 고립되어 있었고, 시커먼 몸통에 눈은 새빨갛고 비쩍 말랐으며 뿔과 길쭉한 코가 달렸을 때도 많았다. 한마디로 밤에 우연히라도 마주치고 싶지 않은 생김새였다.

펠링키 섬 별장 외부 화장실에 걸린 무민을 닮은 칸트의 초상화가 최초의 그림이었다는 얘기가 있다. 뒤이어 화난 듯 보이는 캐릭터가 토베의 캐리커처 작품들 서명에 등장했는데 역시 훗날 무민의 통통하고 뽀얀 느낌은 부족하다. 한참 후에야 이 캐릭터는 더 밝은색에 더 무겁고 토실토실해지는데, 사람들이 친숙하게 다가설 만한 외모다. 그들의 눈은 얼굴 아래쪽에 자리했고 더 사람 눈처럼 보였지만, 입은 없어졌다.

무민 가족의 원형에 대한 토베의 기억은 그때그때 다르다. 거듭된 인터뷰에 시달리던 토베는 누구와 이야기하느냐에 따라 조금씩 다르게 답변하기 시작했다. 가장 자주 받는 질문들에는 몇 가지 대답을 미리 준비해뒀던 것 같다. 인터뷰에서 토베는 종종 스웨덴의 외가 친척집에서 머물던 유년 초기를 회상했다. 거기서 밤에 식품저장실에 숨어들곤 했는데, 그러면 외삼촌이 어둠 속에서 숨어 있던 무민트롤들이 튀어나올 거라고 겁을 줬다. '무민'이라는 이름부터가 경고처럼 들린다. '미음'을 길게 빼고 '우'는 더 길게 발음해서 목 깊은 곳에서 소리가 울리는데, 한밤중에 간식을 찾는 꼬마를 겁주기에 딱 좋은 위협적인 분위기가 묻어난다.

1930년대에 이 캐릭터들은 무시무시했다. 이 시기 토베의 작품들을 보면 무민트롤은 병상의 발치에 나타나기도 하고, 코감기나 성난 관리인처럼 대체로 환영받지 못하는 존재였다. 토베는 가끔 일기에 그들을 음침한 무의식에 갇혀 있다가 밤의 어둠을 틈타 풀려난 기괴하고 귀신 같고 무서운 존재로 묘사했다.

〈동네를 배회하는 검은 무민〉, 수채화, 1934년. 첫 독일 여행에서 그린 그림.

1950년대에 에바에게 보낸 편지에도 무민들의 탄생이 언급됐는데, 당시 에바는 무민 동화의 미국 출간이라는 임무를 맡아 뛰어다니고 있었다. 거기서 토베는, 어느 날 부드럽고 하얀 눈이 나무 그루터기에 두텁게 쌓여 있는 한겨울 숲의 풍경에 반했다고 했다. 그 그루터기들 중에 '커다랗고 둥그런 흰 코'처럼 늘어져 돌출된 부분이 있는 그루터기들도 있다고 했다. 무민의 코가 어쩌다 그런 모양이 되었는지에 대한 이 일화에는 해외에서 인기였던 북극 지방에 대한 이국적인 동경을 부추기는 면이 있다.

아이들의 삶에서 동화는 무척 중요한 의미를 갖는다. 토베는 어머니가 들려줬던 이야기들이 잊히지 않는다고 종종 말했고 이는 직접 이야기를 쓸 정도로 창작욕을 자극했을 것이다. 『조각가의 딸』에서 토베는 항상 고심해서 짜인, 분위기조차 완벽했던 어머니의 이야기 시간을 묘사했다.

우리가 화실의 불을 다 끄고 벽난로 앞에 앉으면 어머니가 입을 여셨다. "옛날 옛적에 아주 예쁜 소녀가 살았는데, 그 아이의 엄마는 딸을 몹시 예뻐했단다……" 매번 이야기는 똑같이 시작됐는데, 그다음에 어떤 내용이 펼쳐지건 상관없었다. 따뜻한 어둠 속에서 느릿하고 부드러운 목소리를 들으며 벽난로의 불을 바라보노라면 세상천지 무서울 게 없었다. (…) 위험한 건 전부 바깥에 있고, 안으로는 절대 못 들어오니까. 지금도, 그리고 앞으로도 영원히.

동화를 쓰면서 행복했던 어린 시절이 되살아났다. 엄마 옆에 딱 붙어서 머리털이 쭈뼛 서는 모험담을 들으며 짜릿함에 몸을 떨면서도 안전하다고 느꼈던 작은 아이가 됐다. 토베는 바로 그런 기분을 독자들과 나누고 싶었다. 처음에는 이야기를 쉽게 써내려갔다. "처음 몇 편을 아마추어만이 누릴 수 있는 무비판적인 즐거움을 느끼며 써내려갔다. 그러다 글쓰기를 그림 그리기만큼 중요하게 여기게 되자 더 힘들어졌다. 그후로는 원고를 서너 번씩 고쳐 썼다." 토베는 개정판을 내기 전에 내용을 조금씩 수정하곤 했다. 『무민 골짜기에 나타난 혜성』과 『아빠 무민의 모험』은 아예 다시 썼고, 『마법사의 모자와 무민』은 1967년 스웨덴 출판사가 개정판을 출간할 때 몇 군데 수정을 했다. 또, 이런저런 판본 혹은 번역본이 나올 때마다 표지 그림을 새로 그리기도 했다. 마야 반니에게 보낸 편지에서 토베는 초기작 두 권 『무민 가족과 대홍수』와 『무민 골짜기에 나타난 혜성』이 부끄럽다며, 그렇지만 예전에 나온 책을 고치는 것은 곧 발표할 새 이야기가 없다는 신호라고 썼다.

무민 동화가 현실 도피를 위해 쓰였다는 이유로 많은 이들의 입방아에 올랐고 비판 글도 많이 기고됐다. 정치 투쟁이 격렬했던 1970년대에는, 책에 어떤 메시지가 반드시 담겨야 했고 교육적이거나 정치적인, 혹은 교훈적인 의도가 없으면 꼭 뒷말이 나왔다. 핀란드에서 무민 가족은 지나치게 부르주아적 관점을 담았다며 반감을 샀다. 무민 동화가 처음 출판됐을 때, 비록 조금 다른 방향에서이긴 했지만, 교육적으로 적합한 내용인가로 뜨거운 논쟁이 일었다. 무민 가족이 쓰는 어휘, 야자열매주를 마시고 담배를 피우는 등의 행동거지가 독자들의 심기를 건드렸다. 게다가 무민트롤들은 무례한 말을 내뱉었고 때때로 욕설까지 했다.

토베는 자신이 쓴 책에 어떠한 교육적 의도도 없다고 주저 없이 밝혔다. "재미있으라고 쓴 거예요. 가르치려고가 아니라요." 자기에게는 철학도 정치 성향도 없다고 했다. 그저 자신을 매료시킨 것이나 무섭게 만들었던 것에 대해 쓰고 싶었고, 그 모든 사건이 '이를테면 무해한 혼란스러움, 그리고 자기들을 둘러싼 세계를 받아들이는, 또 서로 꿍

장히 사이가 좋다는 걸 가장 큰 특징으로 갖는 한 가족을 중심으로 벌어지도록' 설정했을 뿐이라고 해명했다.

세상의 '미플들'을 위한 동화

무민 동화는 토베가 어린 시절에 읽은 책들에서 영향을 많이 받았다. 셀마 라게를뢰프의 『닐스의 이상한 모험』이라든가 루이스 캐럴의 『이상한 나라의 앨리스』의 흔적을 찾을 수 있다. 러디어드 키플링의 『정글북』은 아마 토베에게 가장 소중한 작품이었을 테고 스웨덴 어린이책 작가 엘사 베스코브의 작품들도 무척이나 좋아했다. 성서에 뿌리를 둔 내용도 쉽게 찾을 수 있는데, 무민 가족이 맞게 되는 운명에서도 그 영향을 종종 살필 수 있다. 페르 올로브는 얀손 가 아이들이 일찍부터 성서를 파고들면서 거기 실린 풍성한 일화들을 빨아들였고 또 귀스타브 도레의 성서화들에서도 강한 인상을 받았다고 했다.

사제의 딸이었던 만큼 토베의 어머니는 성서 이야기를 많이 들려줬지만, 이야기의 출처는 알려주지 않았다. 함의 이야기에는 갈대밭에 버려진 모세라든가 에덴동산의 이브와 뱀, 이삭에 더해 무시무시한 폭풍우 같은 재난이 자주 등장했다. 이러한 이야기는 무민 동화의 모티프로 반복되는데, 성서에서 차용한 게 분명하나 무민 가족의 삶에 닥치는 사건들로도 어색함 없이 잘 어우러진다.

스웨덴 화가이자 일러스트레이터 욘 바우어도 토베에게 의미 있었다. 『조각가의 딸』을 보면 그녀가 바우어에게 얼마나 큰 영향을 받았는지 잘 나와 있다.

나는 욘 바우어가 그린 숲속을 거닌다. 그는 숲을 표현할 줄 아는 사람이었고, 그가 익사한 후 누구도 그 수준까지 재현하지 못했다. (…) 숲을 크게 그리려면 나무의 꼭대기나 하늘을 그려선 안 된다. 그냥 하늘로 곧게 뻗은 굵은 나무줄기만 그려야 한다. 땅은 완만한 작은 언덕이고 아주 멀리멀리까지 펼쳐져 숲이 끝없이 이어진 것처럼 보일 때까지 작아진다. 바위들도 있지만, 잘 보이지 않는다. 수천 년에 걸쳐 이끼에 뒤덮인 바위들을 아무도 건들지 않았다.

토베는 아홉 살 어린 나이에 에드거 앨런 포의 공포소설을 섭렵했고, 빅토르 위고와 토머스 하디, 로버트 루이스 스티븐슨, 조지프 콘래드 같은 성인 작가들을 좋아했다. 어

날짜 미상의 초기 무민 그림, 구아슈.

머니가 삽화를 그린 책들을 공짜로 얻어 읽은 것도 한몫했다. 집에 항상 책이 있었고, 온 가족이 많은 책을 읽었다. 동생들도 어린 나이에 소설을 쓴 것도 그런 이유에서였을 것이다.

　작가들은 누구를 위해 글을 쓰느냐는 질문을 꾸준히 받는다. 1964년에 작가 보 카르펠란이 그렇게 묻자 토베는 우선 어린이들보다 자기 자신을 위해 쓴다고 답했다. "그렇지만 제 이야기가 특정 독자들을 염두에 됐다면, 그건 아마도 미플들일 거예요. 어딜 가도 남과 어울리지 못하는, 항상 바깥에, 주변부에 머무는 사람, (…) 물에서 튀어나온 물고기 같은 사람들요. 아무짝에도 쓸모없는 존재라는 딱지를 겨우겨우 뗀, 또는 그런 낙인을 애써 감추는 친구들이요." 토베는 쏟아지는 팬레터의 거의 대부분이 미플들에

게서 왔다고 했다. 소심하고, 불안하고, 외로운 아이들에게서 말이다. 무민 동화의 독자들은 무민 세계에서 위안을 찾고, 위안을 얻는다. 자신의 즐거움과 두려움을 인정함으로써 아이들은 어른들이 잊어버리곤 하는 것들, 예를 들면 단순한 것들에 대한 호기심이나 누군가에게 보호받는, 또는 그 반대의 기분, 피할 수 없을 것 같은 극도의 공포를 경험할 수 있다고 토베는 설명했다. 토베는 아이들 세계의 일부인 미스터리와 따뜻함, 잔혹함을 배제하고 싶지 않다고 했다. "모든 정직한 어린이책에는 공포의 요소가 들어 있다고 생각해요. 근심 어린 아이도 자신감 넘치는 아이도 똑같이 거기에, 그리고 파괴적인 요소에 무의식적으로 끌리죠."

최악의 공포는 이름 없는 공포인 어둠이 주는 두려움이다. 하지만 그 공포에 안전한 느낌을 주는 요소를 더하면 어느 정도 상쇄돼 유의미한 결과물이 만들어진다. 위험은 항상 어디엔가 도사리고 있다. 창가에서 조용히 타오르는 등불이 어둠을 극적으로 새카맣게 보이게 하는 법이다.

두 세계로 이루어진 무민 골짜기

무민 가족이 사는 세계의 지도는 여러 장 존재하는데, 이야기가 펼쳐지는 배경의 지리가 굉장히 정밀하다. 함은 얀손 가족이 여름을 보내던 섬들의 지도를 아주 훌륭하게 그려냈는데, 무민 세계의 지도가 그와 매우 흡사하다. 토베는 무민 골짜기가 북유럽 그리고 핀란드의 풍경과 분명히 겹친다고 밝혔다. 초기에 발표한 책들, 그중 초판본에는 야자수나 꽃, 동식물 같은 이국적인 요소가 많이 담겼는데, 토베는 이를 너무 과하다고 생각한 듯하다. 그중 몇 가지를 쳐낸 걸 보면 말이다. 토베는 무민 동화에 묘사된 자연이 가능한 한 현실적이기를 바랐다. 그랬기에 크기는 제각각이더라도 달은 항상 제대로 된 방향에서 떠올랐다. 무민들이 사는 세계는 바다와 폭우, 험준한 산과 동굴로 이루어졌지만, 꽃이나 빽빽한 숲도 있었다. 무민 골짜기는 아늑하고 동네 같으면서 안전한 환경이며, 모험이 전개되는 배경은 정확히 그와 반대된다. 예측 불가능하고 위험천만한 바다와 산악지대는 온갖 재난이 닥쳐올 것만 같다. 무민 가족은 광활한 세상으로 나갔다가 평화로운 골짜기에 위치한 집으로 돌아오면서 늘 안심한다. 물론 돌아오기 위해서는 먼저 떠나야 하지만 말이다.

무민 골짜기의 풍경과 캐릭터들, 그들이 이루는 공동체에는 여러 원형이 존재한다. 토베 본인의 가족, 아버지와 어머니, 남동생들을 무민 골짜기에 사는 주요 캐릭터에서

〈광활한 풍경 속 무민들〉, 수채화, 날짜 미상.

볼 수 있고, 토베의 친구들도 다수 보인다. 무민 골짜기 지형은 일반적으로 함의 부모가 살던, 스톡홀름 군도의 블리되 섬에 토베의 외조부가 직접 지은 집으로 추정된다. 거기서 토베는 유년기 몇 해의 여름을 외조부모와 외사촌, 외삼촌들과 보냈다. 방이 여러 개인 큰 집이었고, 거의 모든 방에 타일 바른 벽난로가 있었다. 큰 나무로 둘러싸인 집 주변은 조용하고 울창했다. 『조각가의 딸』에서 토베는 외조부가 어떤 분이었는지, 외조부가 가족이 정착할 곳을 어떻게 정했는지 이야기한다.

> (할아버지는) 숲과 언덕들에 접한 길쭉한 푸른 초원에 이르렀는데, 천국의 골짜기 같은 곳이었다. 한쪽 끝은 만으로 트여 있어서, 거기서 자손들이 씻어도 좋겠다 싶었다.
> 그리고 할아버지는 생각했다. 이곳에 정착해 자손을 늘려야겠구나. (…)

무민 골짜기 주민들은 그들의 골짜기를 자주 벗어나고, 그랬다가 폭풍우나 성난 바다 같은 재앙을 겪는다. 토베는 다양한 얼굴을 지닌 바다를 사랑했다. 그래서 자신의 삶에, 그림에, 또 무민 동화에, 그리고 자신이 쓰는 글들에 바다를 묘사했다. 얀손 가족은 여름이면 스톡홀름이 아닌 핀란드의 펠링키 군도로 떠났다. 토베가 마지막으로 소유했던 집도 클로브하룬이라는 아주 작고 척박한 섬에 자리했다. 사람이 살 곳 치고 극단적으로 단순한 곳이었다. 바다와 바위뿐이니까.

무민 가족은 이렇게 상반된 두 세계에서 살아간다. 하나는 블리되를 연상시키는 울창하고 바다를 낀 풍경에 실개천과 야생화, 타일 벽난로가 설치된 집들이 있는 곳이고, 다른 하나는 황량한 바위섬과 열도들, 동굴과 홍합과 바다 생물과 보트가 있는 예측불가한 바다를 낀 펠링키 섬이다. 이 두 세계 사이의 긴장 속에 무민 가족은 정착했다.

가족의 탄생—『무민 가족과 대홍수』

무민 세계를 만들겠다는 아이디어는 불가항력적인 날들이 이어지던 겨울전쟁중에 싹텄다. 『무민 가족과 대홍수』(1945)는 계속전쟁이 한창일 때 출판사에 원고가 전달됐고, 평화가 선언되고 얼마 지나지 않아 세상에 나왔다. 상당히 음울한 시절이었고, 희망찬 미래는 오지 않을 것 같았다. 이 시기의 분위기는 동화 속 공포스럽고 위협적인 상황 설정과, 플롯 전개에도 명백히 반영되었다. 『무민 가족과 대홍수』는 분명 재난에 관한 이야기지만, 한 가족의 탄생에 대한 이야기이기도 하다.

대홍수로 육지가 잠겨버리면서 모두가 죽을 위기에 처한다. 엄청난 환경적 재난이고, 이런 예측 불가능한 자연의 힘은 모험심과 짜릿함으로 이

『무민 가족과 대홍수』, 2005년 영문판 표지.
1945년 출판된 스웨덴어판 표지와 같다.

『무민 가족과 대홍수』 삽화, 수채화, 1940년대.

어진다. 이야기가 전개되는 배경은 어릴 적 섬에서 지내본 토베에게 익숙한 풍경이
다. 물과 바다와 바람, 쓰러진 나무들, 조수에 떠밀려온 짐승들이 있는 곳. 어릴 적 난
롯가에서 들은 이야기에서 일부 따온 줄거리에 항해 그리고 악천후와의 싸움이 가미
되었다.

　전형적인 악당 이야기이다. 무민파파가 해티패트너들과 함께 사라지고, 무민마
마와 무민트롤이 그를 찾아 나선다. 무민 가족은 유대가 매우 단단하지만, 서로를
구속하지는 않는다. 스니프도 무민 가족에 합류한다. 헤물렌들과 해티패트너들도

무민 세계의 족속들로 등장하고, 이렇게 무민 가족의 핵심 구성원이 만들어진다. 개미귀신과 파란 머리카락의 튤리파 같은 다른 캐릭터도 등장한다. 상상 속에서나 존재할 법한, 거대한 사탕 산도 나오는데, 거기서 아이들은 원하는 만큼 실컷 사탕과자를 먹는다.

『무민 가족과 대홍수』에 들어간 삽화들은 펠링키에서 여름을 보낼 때 토베가 본 바다와 주변 환경을 토대로 하지만, 모로코와 통가를 배경으로 한 이국적인 꿈에서 가져온 듯한 울창한 정글도 등장한다. 해피엔딩을 맞은 무민들은 그들의 아름다운 골짜기에서 평화로운 일상을 되찾는다. 모험은 끝나고, 다시 삶이 시작된다.

가족의 유대 그리고 타인에 대한 관심은 무민들의 세상을 굴러가게 하는 핵심 동력이자 무민 이야기의 알파요 오메가다. 무민파파를 찾아 나선 무민마마와 무민트롤은 사랑과 그리움에 위험과 모험을 불사한다. 무민파파가 지은 집은 노아의 방주처럼 홍수에 떠내려가다가 사방이 언덕으로 둘러싸인 어느 골짜기에 다다른다. 집과 개울, 풍경, 다채로운 색과 식물, 이 모든 것들이 거기에 있고, 후속작에서도 꾸준히 보인다. 아빠와 엄마, 아들로 구성된 무민 가족은 멀리서 보면 꼭 타일 난로처럼 보이는 그 파란 집으로 들어간다.

초판본 제목은 『작은 트롤들과 대홍수』였다. 1945년만 해도 무민 캐릭터는 대중에게 전혀 낯선 존재였다. 몸집은 홀쭉하고 코는 길었고, 때때로 입도 길쭉했다. 하지만 이후 완성된 연한 피부색과 사랑스러운 외모를 지닌 그 무민임은 분명하다. 이 책에는 흑백 표현기법을 능숙하게 사용해 채도를 달리한 회색으로 격렬한 폭풍이 이는 바다를 묘사한, 한쪽 전면 혹은 반면을 차지하는 삽화들도 실려 있다. 어떤 그림에서는 대홍수와 끝없이 내리는 비의 추적추적한 잿빛을 살렸고, 또다른 삽화에서는 정글 같은 숲속의 나무 둥치와 거대한 꽃을 그려넣었다. 불행히도 당시의 인쇄술로는 원화와 드로잉을 특징짓는 미묘한 색감의 차이를 담아낼 수 없었다.

이 초기 작품에서조차 다면적으로 펼쳐지는 서사가 눈에 띈다. 이는 무민 동화의 기본적인 공통점으로, 이런 특징 때문에 무민 동화는 어린이문학에서 꽤 독특한 위치를 차지했다. 그러나 일부 출판사에서는 어린이와 어른 모두가 읽을 수 있는 책이라는 개념을 받아들이지 못해 당황스러워했다.

정작 토베 본인은 이 책을 그렇게 특별하거나 인생을 바꿔놓을 작품으로 생각하지 않았다. 에바에게 보낸 편지에도 동생들이 쓴 책들이 더 기대된다고 썼다. 비슷한 시기에 페르 올로브도 단편집 『청년, 홀로 방랑하다 *Ung man vandrar allena*』를 썼고 라세도 소설 『지배자 *Härskaren*』를 썼다. 자신의 책에 대해서는 그냥 지나가는 투로, 책을 한 권 썼

는데 직접 일러스트를 그릴 생각이라고 언급했을 뿐이었다.

전쟁과 핵폭탄의 세상에서
—『무민 골짜기에 나타난 혜성』

『무민 골짜기에 나타난 혜성』(1946) 역시 전쟁의 그림자 아래 태어났고, 당시 상황과 더 밀접하게 얽혀 있다. 사실 전쟁 이야기는 아니지만, 여러 면에서 전쟁을 연상케 하는 크나큰 재앙이 묘사되어 있다. 토베는 계속전쟁 기간에 이 책을 쓰기 시작했지만, 전쟁이 끝날 때까지 일러스트와 원고 작업을 끝내지 못했다.

　『무민 골짜기에 나타난 혜성』에서 무민 가족은 자연의 위력과 재난을 잇달아 마주하는데, 그 재난은 이제 한층 더 맹렬하고 훨씬 빠른 속도로 발생한다. 전편과 마찬가지로, 주인공들이 겪는 위대한 여정에 대한 이야기다. 평화로운 무민 골짜기와 그곳의 파란 무민 집이라는 익숙한 풍경을 중심으로 사건이 전개되며, 파괴와 공포 어린 장면들은 이번에도 성서를 연상시킨다. 혜성이 지구를 향해 돌진하면서 무민들의 세계, 나아가 모든 세계를 파괴할 기세로 위협한다. 혜성이 다가올수록 지구는 점점 더 뜨거워지고 자연환경은 엉망진창이 된다. 바닷물이 점점 줄어들어 말라붙고, 이집트에서 메뚜기떼가 날아오는가 하면, 허리케인이 기승을 부린다. 어린이책에서 흔히 보이는 몇몇 서사적 장치, 이를테면 잔뜩 화가 난 문어, 콘도르, 독을 품은 덤불 따위로 공포감이 조성된다. 화산은 불과 용암을 토해낸다. 이 책의 화산 묘사는 몇 해 전 베수비오 산에 갔던 토베의 강렬한 체험에서 나온 것이다. 혜성이 마침내 지구와 충돌했을 때, 무민 가족은 과열되고 시뻘겋게 달구어진 세상과 차단된 동굴로 피신해

『무민 골짜기에 나타난 혜성』 표지, 1946년.

『무민 골짜기에 나타난 혜성』 표지 그림 스케치, 수채화, 1946년.

TOVE JANSSON

Turn!

in Moominland. Jacket ↑ Letters in black

있었다. 우레 같은 소리와 쾅쾅대고 쉭쉭대는 소리에 둘러싸인 무민 가족의 동굴생활은 불편한 데다가 그들은 밖에서 어떤 일이 벌어지는지 알 길이 없다.

산 전체가 흔들리고 부르르 진동했고, 혜성은 겁에 질린 듯 괴성을 질렀어요. 아니 꼭 지구가 비명을 지르는 것 같았어요.

그들은 한참 동안 가만히 누워 서로를 꼭 끌어안았어요. 바깥에서는 바위와 흙더미가 떨어져 부서지는 소리가 들려왔어요. 시간은 끔찍하게도 길었고, 무민 가족은 철저히 혼자가 된 기분이었어요.

『무민 골짜기에 나타난 혜성』 삽화 스케치, 수채화, 날짜 미상.

이런 공포의 순간들은 그와 비슷한 체험을 해본 작가만이 쓸 수 있는 사실적인 묘사로 표현되었다. 토베는 어떤 때는 방공호로 대피하기를 꺼렸고, 공습중에 화실에 남아 운명에 저항해보곤 했다. 토베는 어둡고 비좁으며, 초만원인 데다가 공포의 냄새로 가득한 대피소를 혐오했기에 이런 무모한 행동을 했다. 무엇보다 방공호가 최악인 건 바로 그 고립성 때문이었다. 심한 공습이 진행되는 동안 바깥 상황을 전혀 모르다는 사실은 신경을 곤두서게 했다. 공습이 오래 이어지기라도 하면 바깥세상이 다 파괴돼버렸을 거라고 너무 쉽게 믿었다.

1945년 히로시마와 나가사키에 떨어진 원자폭탄은 세계 멸망의 가능성을 현실로 만들었다. 몇 차례의 전쟁 동안 핀란드가 경험한 것보다 훨씬 끔찍한 상황이 닥칠 수 있음을 의미했다. 세계 핵전쟁이 일어날 수 있다는 가능성에 모두가 충격에 빠졌고, 전 세계가 동요했다. 화가나 작가들의 작품에도 이는 반영되었다.

이 모든 게 무민 골짜기에도 직접적인 영향을 미쳤는데, 히로시마와 나가사키 폭탄 투하 당시에도 토베는 『무민 골짜기에 나타난 혜성』을 쓰고 있었으니 그럴 만도 했다. 버튼 하나로 세계를 멸망시킬 수 있다는 깨달음은 무민 동화에 확실히 영향을 미쳤다. 그래서 인류 전멸의 위협은 이 책의 중심 주제가 되었는데 어린이책 주제로는 상당히

이례적인 것이었다.

이 이야기에서 자연환경이 바뀌어가는 묘사는 마치 핵폭발 관련 뉴스 기사에서 따온 것처럼 전개된다. 이야기에서 공기는 견딜 수 없이 뜨거워지고, 하늘은 시뻘겋게 물든다. 온 세상이 생명이 오래 버티지 못할 곳처럼 보이고, 떠도는 무민 가족을 지켜줄 수 있는 건 동굴뿐인 듯하다. 무민 가족은 산속 깊이 들어가, 지구상의 어떤 생명체가 살아남았는지도 모른 채 거기 머문다. 무민마마는 자장가로 아들과 그의 친구들을 달래준다.

> 잠들고 꿈꾸고, 깨어나서 잊어요.
> 밤이 닥쳤는데 공기가 너무 차서,
> 어린양 백 마리가 우리로 들어가네요.

세상이 멸망하지 않았다는 소식은 그들에게 최고의 소식이다. 악마는 지나갔고, 하늘은 다시 파래진다. 시뻘겋고 뜨거운 세계는 악몽이었고, 이제 지나갔다. '끝이 좋으면 다 좋다'는 분위기, 어린이들이 반길 만한 해피엔딩으로 마무리된다. "하늘도, 태양도, 산도 여전히 그 자리에 있구나, 하고 무민마마는 진지하게 말했어요. 바다도요, 하고 무민트롤이 속삭였지요." 스너프킨의 하모니카도 다시 제소리를 내고, 그는 행복에 겨워하며 연주한다. 전쟁이 끝나고 일상을 영위할 수 있게 됐을 때 핀란드 국민들이 어떤 기분이었을지 시사하는 장면이다. 전쟁 전 상태로 국가를 복구하는 작업은 동화 속에 그려진 과정보다 훨씬 힘들었지만, 아예 불가능한 일은 아니었다.

그렇다고 무민 가족이 그들끼리 똘똘 뭉쳐 낯선 이를 박대한 건 아니다. 무민 가족이 새로 세운 다리 때문에 사향뒤쥐가 집을 잃게 됐고, 이에 도의적 책임을 느끼고 그를 맞아들인다. 그런 다음엔 하모니카를 부는 스너프킨도 만난다. 스노크와 스노크 메이든도 와서 함께 살게 되는데 훗날 이들은 중심 캐릭터로 자리잡는다. 특히 스노크 메이든은 무민트롤에게 중요한 존재가 된다. 이렇게 해서 무민 골짜기의 확장된 가족이 거의 완성된다.

이 책이 만족스럽고 자랑스러웠던 토베는 아토스에게 얼마나 행복한지 편지로 전한다. 공중정원을 짓는 건 어쨌든 그렇게 멍청한 발상이 아니었다고 말이다. 토베는 자신을 "자랑스러운 무민 스크루볼"● 이라고 불렀다. 그녀의 기쁨은 다음 책 출판이 결정됐다는 소식에 더 자극을 받았다.

『마법사의 모자와 무민』

토베가 『마법사의 모자와 무민』(1948) 원고를 출판사에 넘긴 직후 다른 볼일 때문에 함이 그 출판사를 방문했다. 함은 출판사에서 토베의 원고를 마음에 들어한다는 얘기를 듣게 된다. 그렇게 해서 무민 가족의 삶은 계속된다. 이전 출판사는 첫 두 편의 판매 실적이 저조하다며 무민 이야기를 더 출간할 의사가 없다고 했던 것이다. 사실 새로운 출판사도 『마법사의 모자와 무민』에 들어간 삽화를 줄이고 원고에서 두 장*을 쳐내기를 원했다.

하지만 토베는 책의 내용과 일러스트에 상당히 만족했고, 전작보다도 낫다고 생각했다. 토베가 자신에게 일어난 변화를 감지하고 자기 인생의 어떤 새로운 항로를 발견했다고 느꼈을 무렵이었다. 어쩌면 무민 세계가 자기 인생에 엄청난 변화를 가져올 것을 짐작했을지도 모른다. 『마법사의 모자와 무민』은 일종의 분수령이었고, 향후 무민 동화와 무민 세계의 미래를 보장하게 됐다.

『마법사의 모자와 무민』은 두 편의 전작과 사뭇 다르다. 무민 골짜기는 더이상 중대한 외부의 재난에 위협받지 않고, 따라서 캐릭터들도 피난 가거나 숨을 필요가 없다. 평화로운 시기에 집필됐기에 작가도 더이상 자연재해가 반드시 책에 필요한 건 아니라고 느낀 듯하다. 대신 이 책에서는 캐릭터들 간의 긴장을 다루며, 정의와 도덕성에 관한 질문을 던진다. 무엇이 허용되는가 그리고 무엇을 허용해선 안 되는가? 누가 옳고 누가 그른가, 왜 그런가? 법과 도덕은 과연 세상의 정의에 부합하는 것이며, 옳음과 그름의 진짜 상관관계는 무엇인가? 어린이책에서 다루기에 간단한 질문들은 아니다. 하지만 토베 스스로 직접 고민해본 문제들이었고, 마침 그 시기에 토베에게 특별한 의미를 갖는 질문들이기도 했다.

스웨덴어 원제에서 알 수 있듯, 이 책은 마법사의 모자에 관한 내용이다. 무민들이 갑자기 그 모자를 발견하면서, 그 모자의 영향으로 무민 골짜기의 생물과 무생물들이 다른 모습으로 변한다. 달걀껍데기는 타고 다닐 수 있는 작고 매력적인 구름으로 변한다. 모자 때문에 무민트롤은 엄마만 알아볼 수 있는 못생기고 땅딸막한 사내아이로 변한다. 실수로 모자에 떨어뜨린 씨앗들이 쑥쑥 자라나, 어느새 온 집이 거대한 식물로 안팎이 뒤덮이기도 한다. 밀림이 되어버린 집은 '타잔' 놀이에 딱 좋은 놀이터가 되고,

● 스웨덴어 단어 '크루멜루르'(여성형은 '크루멜루르스카')에는 장식품 그리고 소용돌이라는 뜻인데, '괴짜' 혹은 '기인'이라는 부차적 의미도 있다.

〈커다란 루비를 가지고 나타난 토프슬란과 비프슬란(팅거미와 밥).〉『마법사의 모자와 무민』에 실린 일러스트, 1948년.

무민트롤과 스노크 메이든, 스너프킨은 각각 타잔과 제인, 침팬지 치타 역을 맡는다. 스노크가 악당 노릇을 하고 스니프는 타잔 아들 역을 맡는다. 그 와중에도 무민파파는 회고록 집필에 열중한다.

이 책을 쓸 당시 토베는 치열한 시기를 보내고 있었고, 일종의 감정적 흥분상태였다. 인간관계라든가 슬픔과 기쁨의 범위가 광범했고, 지극히 행복한 상태에서 분노와 좌절감으로 감정상태도 극단적으로 널뛰었다. 아토스를 여전히 사랑했지만, 이젠 식어가는 사랑이었다. 그러나 비비카도 있었고, 그녀와의 관계에서 열정과 그에 뒤따른 크나큰 좌절도 맛보았다. 여기에 종종 토베를 괴롭히는, 파괴적일 정도의 부정적 감정과도 싸

워야 했는데, 그런 싸움에 때로 진이 빠졌다.

『마법사의 모자와 무민』은 산파를 셋이나 둔 작품이다. 아토스와 에바, 그리고 세번째 인물로는 토베가 집필이 끝났다고 신이 나서 편지를 보낸 비비카였다. 편지에 자기와 비비카를 모델로 만든 토프슬란과 비프슬란(영어 이름은 팅거미와 밥)에 대해서도 썼다. 이제 무민 골짜기에서 막 모험을 떠날 참인 그들은 언제나 함께하며 절대로 떨어지지 않을 것이다.

토프슬란, 비프슬란과 함께 그로크도 무민 골짜기에 새로 등장한다. 토프슬란과 비프슬란은 이상한 언어를 주고받는 몸집이 조그만 캐릭터들이다. 너무 작고 낯을 가려서, 어떤 이들은 쥐로 착각하기도 한다. 둘은 커다란 루비가 든 여행 가방을 들고 나타난다. 그로크에게서 훔친 거대하고 새빨간 보석인데, 그래서 그로크가 둘을 쫓아다니면서 이를 되찾으려고 하는 것이다. 그로크의 스웨덴어 이름 모란Mårran이라는 이름이 암시하듯, 그로크는 외모부터 악의적이고 냉기를 뿜는 유령이다. 그로크는 누구도 좋

〈무민트롤과 팅거미와 밥〉, 『마법사의 모자와 무민』 삽화, 1948년.

아하지 않고, 아무도 그로크를 좋아하지 않는다. 이런 이유에서 그녀는 몸서리치게 외로워하며, 두려움과 악의, 우울이 의인화된 무민 골짜기에서 가장 모순적인 캐릭터이기도 하다.

> 그로크는 진입로의 자갈길에 미동도 없이 앉아 그 둥그렇고 무표정한 눈으로 그들을 가만히 쳐다보았어요.
> 몸집은 별로 크지 않고, 딱히 위협적이진 않았어요. 하지만 끔찍할 정도로 악의로 가득찼고, 얼마든지 거기서 기다릴 기세였어요.
> 그것만으로 무시무시했어요.
> (…) 그녀는 그렇게 한동안 앉아 있다가 정원의 어둠 속으로 슬며시 사라졌어요. 하지만 그녀가 앉았던 자리는 얼어붙어 있었어요.

그로크는 『마법사의 모자와 무민』의 최우선 메시지인 인생의 즐거움을 위협하는 존재다. 그리고 두려움과 거부의 상징이기도 한다. 더불어 작은 존재들의 사랑의 징표인 루비를 빼앗아가려고 도사리는 법의 끈질긴 영향력을 상징한다.

일상의 소소한 기쁨을 묘사한 부분도 많이 나온다. 수많은 모험과 기적을 경험하며 무민트롤 그리고 친구들도 인생의 환희로 가득찬다. "아, 막 잠에서 깨어나 떠오르는 해를 맞이하며 녹색 유릿빛 아래서 춤추는 무민이라니!"

세번째 무민 동화를 내면서 토베는 좀더 금전적 보상을 괜찮게 받았으면 했다. 그 돈을 어디에 쓸지도 정확히 그리고 있었다. 헬싱키 동부의 시포에 커다란 하우스보트를 장만하는 게 꿈이었다. 매년 아토스, 라세와 함께 거기서 여름을 보낼 계획이었다. '크리스토퍼 콜럼버스'라고 이름까지 붙여둔 그 보트를 사는 데 필요한 건 이제 돈뿐이었다. 『마법사의 모자와 무민』이 그 문제의 해결책이 될 줄 알았다.

그러나 이 책은 토베의 금전 문제를 해결해주지 못했고, 끝내 하우스보트는 사지 못했다. 『마법사의 모자와 무민』은 극찬을 받았고 특히 스톡홀름에서 성공을 거두었다. 핀란드에서도 전작보다는 더 호응을 얻었다. 핀란드어 번역본이 나온 건 한참 후였지만 말이다.

『마법사의 모자와 무민』으로 세계적인 무민 열풍이 일어나 꽤나 시끌벅적했고 작가도 정신없이 바빠졌다. 인터뷰 요청이 쇄도했고, 계약 협상이 이어졌으며, 저작권 문의도 쏟아졌다. 사람들은 도자기 무민 인형부터 무민 영화까지 온갖 '스핀오프'를 만들고 싶어했다. 무민 사업이 본격적으로 출항한 것인데, 이 사업이 결국 어느 정도 규모에 이를지는 아직 아무도 예상하지 못했다.

무민이 인기를 끌자 자연스레 비판의 목소리도 이어졌다. 책과 연극 모두에서 보이는 캐릭터들의 부적절한 언어 사용과 불량한 행동이 반감을 불러일으켰다. 독자층이 불분명하다는 게 혼란의 주된 원인이었다. 많은 이들이 어린이책은 어린이를 위해 써야 한다고 믿었고, 어떤 책이 어린이와 어른 모두를 대상으로 할 수도 있다는 사실을 받아들이지 못했다. 무민에 반대하는 일종의 '반대파'가 생겨났고, 불량한 캐릭터들을 매섭게 공격했다. 그러면서도 어린이들의 견학 행렬은 또 그 나름대로 끝없이 이어졌다. 토베의 말을 옮기면, 모든 게 완전히 통제 불능이었다. 이 무렵 에바에게 보낸 편지로 보건대, 토베는 막 시작된 유명세를 몹시 버거워했고, 특히 무민 캐릭터들의 존재 목적과 그 '불량한 트롤들'에게 적절한 행동을 요구하며 논쟁하는 걸 의아해했다. 무민들은 딱히 메시지나 교훈을 전달하지 않으며, 교육적인 모델로 만들어진 캐릭터가 아니라고 거듭 설명해야 했다. 아이들의 도덕성을 쉽게 해친다고 일부 평론가들에게 비난받았다고도 썼다. 여기에는 별로 마음 쓰지 않는 듯했지만 말이다.

동화책과 그림책 시장을 장악한 무민들은 공연장까지 휩쓸기 시작했다. 비비카가 브르타뉴에 체류중이던 토베에게, 헬싱키의 스벤스카 극장에 무민 연극을 올리자고 편지로 제안했다. 이 '대담한 무민 아이디어'에 토베는 열광했다. 무민을 『잠자는 숲속의 미녀』처럼 무대에 올리지 못할 이유가 뭐 있겠는가? 토베는 혜성 때문에 붉게 물든 하늘부터 새파란 하늘을 배경으로 반 고흐가 칠한 듯 눈부시게 빛나는 태양까지, 즉시 무대를 구상했다. 1949년, 드디어 스벤스카 극장에 연극이 올랐다. 『무민 골짜기에 나타난 혜성』을 원안으로 해서 토베가 각본과 무대 디자인을 맡았다.

처음에 극장 운영진은 어린이들에게 부적절한 내용이 있다며 무민 이야기를 상연 레퍼토리에 추가하기를 망설였다. 어린이를 대상으로 하는 연극은 단순해야 하고 전통적인 플롯을 따라야 한다고 여기던 시절이었다. 작품에 다른 차원이 있어서도 안 됐고 어른들만 이해할 수 있는 연극을 올린다는 건 말도 안 됐다. 연극의 주제도 극장 입맛에 맞지 않았다. 세상의 종말에 관한 어린이 연극이라니, 최근 일어난 원자폭탄 투하와 그

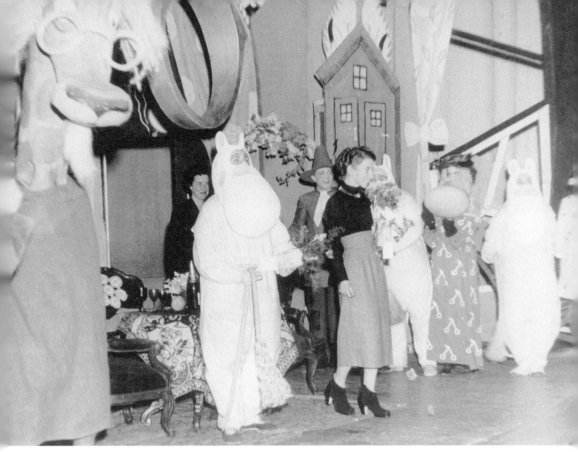

무민 연극 초연일 저녁의 토베, 1949년.

로 인한 참상이 연상됐다. 이는 중대한 사건이었고, 아이들은 그런 문제를 알 필요가 없다는 게 중론이었다. 그럼에도, 거의 비비카의 공으로, 무민 연극은 무대에 올랐다. 1949년, '무죄한 어린이들의 순교 축일'인 12월 28일에 초연이 열렸다.

관객들의 반응은 엇갈렸다. 어떤 이들은 무민의 삶에 식겁했다. 그들은 담배를 피우고 와인을 마셨고, 거칠고 때론 외설적인 말을 썼다. 어린이들이 보고 배워서는 안 되는 행동이라고 부모에게 경고받았을 모든 행동들을 했다. 스웨덴어로 발간되는 일간지 〈후프부츠타츠블라데트〉의 오피니언섹션에서 논쟁의 불길이 타올랐다. 일부 관객들은 대사를 오해해 실제 대사보다 훨씬 거친 대사를 들었다고 주장했고, 대사를 헷갈리거나 잘못 알아듣기도 했다. 학부모들은 자녀들이 향료 넣은 멀드 와인을 홀짝대는 선지자가 아니라 전통적인 왕자와 공주 이야기를 관람하기를 바랐다. 이런 연유로 원작자는 자기변론을 해야만 했다.

논쟁이 일긴 했으나 어쨌든 무민 연극은 대성공이었고, 얼마 지나지 않아 스톡홀름이나 다른 북유럽 국가들에서 상연 요청이 쇄도했다. 토베는 비비카 반들레르가 연출

을 맡는 조건으로 이를 수락했다. 일전에 비비카는 무민들이 헬싱키 무대에서 했던 그 대로, 스웨덴어 대사를 핀란드식 스웨덴어로 말하도록 설정하자고 토베에게 제안했다. 스톡홀름 공연에서도 핀란드식 스웨덴어는 무민의 '모국어'로 간주되었다.

연극 제작은 힘든 일이었다. 하루하루가 길었고, 리허설은 고됐다. 토베는 완전히 지쳐버렸다고 시인했다. 하루 열두 시간씩 일하는 날이 많았고, 압박감도 줄지 않았다. 제대로 밥 먹을 시간도 없었다. 이 모든 난관에도 불구하고 토베는 다양한 사람을 만나고 공연계의 생생한 긴장감을 맛볼 수 있다며 극장 일을 즐거워했다. 공연계 일이 매력적이고 활기를 준다고 느꼈고, 비비카는 누구보다 뛰어난 감독이라고 에바에게 쓰기도 했다. 어렴풋이나마 토베는 이 연극이 빛나는 성공을 거두거나 참혹하게 망하거나 둘 중 하나가 되리란 걸 알았다. 그런 불확실성에 흥분했고, 바로 그 점에 매력을 느꼈다. 토베에게 실패의 가능성은 짜릿함을 줬고 그런 상황에서 토베는 능력을 발휘했는데, 이는 연극 현장에서는 구체적이고 영구적으로 존재하는 것이었다.

연극 상연이 끝나고서 훗날 화실로 돌아와 '지루한 정물'을 그리게 되자 토베는 정신없이 바쁜 극장으로 돌아가고 싶어했다. 그러나 그림은 토베에게 가장 중요한 대상이었고, 평생 소명으로 삼은 것이었다. 그 외엔 전부 두려움과 우울함을 극복하기 위한 취미거리 혹은 아무리 의뢰가 반갑더라도 기본적으로 생계수단에 불과했다. 토베는 무민 동화를 쓰고 무민 캐릭터를 그릴 수 있는 사실에, 그리고 그 덕분에 구역질나도록 가식적인 어버이날 카드 디자인이나 다른 하찮은 일거리를 맡지 않아도 된다는 사실에 감사했다.

그러나 주머니 사정은 지겹도록 나아질 기미가 없었다. 처음엔 무민 동화들마저도 전혀 수익이 나지 않았고, 해외 판권 수입도 찔끔찔끔 들어왔다. 하지만 토베는 출판사들이 무민 동화를 내주고 또 독자들이 무민 동화를 사랑해줘서 얼마나 고마운지 모른다고 강조했다. 1951년 에바에게 보낸 편지에서, 여태 무민 동화로 받은 액수 중 가장 많이 받은 게 3만 핀란드마르크였는데 그중 30퍼센트를 세금으로 떼였다고 했다. 화실 월세만 매달 6500만 핀란드마르크였다. 이를 토대로 계산해보면, 무민 동화 한 권으로 들어온 수입으로는 몇 달 치 월세만 해결됐을 터였다. 토베는 어떤 보조금이나 급료도 받지 못했는데, 그런 걸 배분하는 이들이 자기를 부자로 여기는 것 같다고 토베는 추측했다. 어린이책과 일러스트로 엄청난 돈을 벌어들일 거라는 비현실적인 생각을 많은 이들이 했으니 아마 실제로 그랬을 것이다.

『아빠 무민의 모험』은 나중에 『아빠 무민의 회고록』으로 제목을 바꿨다. 초판은 1950년에 출간됐다. 『마법사의 모자와 무민』에서 회고록을 쓰기 시작한 무민파파는 이

책에서 완성된 원고를 읽는다. 무민파파가 얼마나 재능 넘치는 존재인지 그리고 그가 얼마나 저평가되는지 보여주는 게 이 책의 핵심이었던 듯하다.『아빠 무민의 회고록』은 그의 모험을 중심으로 줄거리가 전개되고 무민파파는 영웅으로 거듭난다. 무민파파는 용맹하고 남자다우면서 팔방미인 같은 재주까지 갖춘 존재로 그려지는데, 여기에는 애정과 역설적인 따스함이 스며 있다. 예민하지만, 유별나게 재능 넘치는 무민이 될 것을 암시하는 별자리를 타고난 무민파파의 어린 시절은 암울했다. 갓난아기 때 신문지에 싸여 꽁꽁 언 채로 고아원 문 앞에 덩그러니 버려졌다. 동화 속에서 삭막한 고아원 생활은 아이에게 일어날 수 있는 최악의 일로 그려진다. 활기 없고, 엄격하고, 몹시 단조로운 생활이 이어졌다. 무민파파는 지독했던 그때를 회상한다.

> 독자 여러분, 모든 방이 깔끔하게 늘어선 무민 집을 상상해보세요. 모두 맥줏빛으로 칠해진 사각형 방들이요. (…) 무민들이 사는 집은 예상 밖의 모퉁이들, 비밀스러운 방, 계단, 발코니와 옥탑방으로 가득해야 하는데 말입니다. (…) 설상가상으로, 아무도 한밤중에 일어나 뭘 먹거나 얘기하거나 산책할 수 없었어요.

무민파파는 고아원에서 달아나 모험으로 가득찬 삶에 뛰어들고, 그 마지막 클라이맥스에서 무민 골짜기와 무민 가족에게로 돌아온다. 이곳에 와서야 그는 비로소 무민파파가 된다. "내 정원, 내 베란다야. 집에선 내 가족들이 자고 있고 말이야."

무민파파는 도망자 신세일 때 처음으로 집을 지었다. 훗날 무민 집과 매우 흡사한 집으로, 높은 탑처럼 생겼으며 멀리서 보면 타일난로처럼 보인다. 조선공 프레드릭슨의 도움으로 보트에 집을 지은 무민파파는 배를 바다에 띄우고 항해에 나선다.

토베가 하우스보트 '크리스토퍼 콜럼버스'를 장만하기로 결심한 것도『마법사의 모자와 무민』을 집필할 때였는데, 그 계획은 꿈으로만 남았다. 그래서 대신 무민파파가 보트를 얻는다. '하프소르케스테른Haffsärkestern'(직역하면 '바다의 오케스트라')이라고 이름 붙인 이 배는 무민파파를 가슴 벅찬 모험으로 이끈다. 그리고 결국 거대한 풍랑을 만나 기이한 물고기들과 다양한 해양생물들로 에워싸이는 해저로 가라앉는다.『아빠 무민의 회고록』을 쓸 당시 토베는 물거품이 되긴 했지만 라세와 통가 왕국으로 떠날 계획을 세우고 있었다. 이번에도 무민파파가 상황이 더 괜찮다. '하트 모양으로 생긴 다소 큰 섬'에 자기 왕국을 건설했으니 말이다.

『아빠 무민의 회고록』에서 비로소 무민 골짜기에 등장하는 캐릭터들 전체가 완성되는데, 하지 전날 태어난 꼬마 미의 합류가 두드러진다. 바다는 무민파파에게 모험과 즐

거움, 공포뿐 아니라 그에게 가장 소중해질 존재도 안겨준다. 아프로디테처럼 파도를 타고 무민마마가 등장한다. 포효하는 거대한 풍랑이 무민마마를 해변에 내던지자, 용감무쌍한 무민파파가 그녀를 구한다. 파도와 물결에 이리저리 내동댕이쳐졌을 텐데도 무민마마가 한시도 손에서 놓지 않았던 핸드백조차도 그대로였다. 핸드백은 무민마마에게 없어서는 안 될 물건인데, 나중에 소중한 이들을 돌보거나 돕는 데 사용할 물건들이 모두 여기 담겨 있다. 이 물건들은 무민 세계의 모습을 갖춰가는 데 일종의 건축 자재처럼 작용할, 그리고 중대한 공헌을 할 물건들이다.

누가 누구지?

몇 년에 걸쳐 무민 캐릭터들은, 인간과 마찬가지로, 몰라볼 정도까지는 아니더라도 성격과 외모가 변했다. 무민 세계를 위해 창조한 모든 캐릭터에는 토베 자신의 일부가 담겨 있다. 조용하고 평화로운 자기만의 공간을 원하는 데다 자연을 사랑하는 스너프킨에게서 토베를 발견한다. 헤물렌의 성실함과 궂은일도 마다하지 않는 성격에서, 필리정크의 끝없는 욕심이나 미자벨의 무한한 슬픔에서도 토베가 엿보인다. 누군가와 친밀해지고 싶어 필사적으로 구는 그로크의 모습에 모든 독자들은 동질감을 느끼는데, 인생이 뜻대로 흘러가지 않거나 친구들이 멀어져가는 것을 느낄 때 특히 더 그렇다. 혹은 그로크의 모습을 통해 독자들은 자기 안의 두려움들을 마주할 것이다.

토베는 무민마마의 모델이 함이라고 종종 밝혀왔다. 토베 자신의 가족관계에서처럼,

『무민 골짜기의 여름』 속 꼬마 미, 1954년.

엄마는 온기와 안정감의 원천이자 정수다. 여름에 베란다에서 주머니칼로 나무배를 조각하는 두 엄마는 토베의 묘사 속에서 꽤 비슷하다. 둘 다 따뜻하고 관대한 인생철학을 가졌다. 그들은 주변 사람들을 돌보며, 사랑과 연민이 무궁무진 넘쳐난다. 자연에 대처하고 감기를 치료하고 깊은 슬픔을 다스리는 수완이 두 엄마 모두 좋다.

엄마들은 둘 다 남자와의 관계가 잘 풀리지 않는다. 아내의 기분을 별로

신경쓰지 않는 남편을 이해해줘야 한다. 『아빠 무민 바다에 가다』(1965)에 무민마마의 행복과 갈망이 그려지는데, 시그네 함마르스텐 얀손의 삶 속 행복과 갈망과 비슷하다. 이 책에서 무민파파는 가족들의 의사는 별로 고려하지 않고 어느 등대섬으로 이사를 가겠다는 계획을 세운다. 자신의 좌절감 때문에 그는 가족을 황량한 섬으로 데려가고, 거기서 무민마마는 집을 그리워하며 사랑하는 무민 골짜기의 풍경과 꽃을 그리며 향수병을 달랜다. 상징에 불과할지라도 무민마마는 마음껏 그 그림 속 풍경에 숨어 거기서 평화를 찾고 혼자서 만족스러운 시간을 보낸다. 향수병은 함에게도 아주 익숙한 감정이었다.

토베는 무민트롤이 자신의 또다른 자아라고도 자주 이야기했다. 이 캐릭터는 처음에 스노크였다가 무민 세계에서 무민트롤이 되었다. 토베는 편지에도 이 작은 생물을 그려놓곤 했고, 『가름』 표지 일러스트 서명에 추가해놓기도 했다. 또 헬싱키 시청 프레스코화나 하미나에 그린 벽화 같은 대형 작품에도 자주 그려넣었다. 브레츠케르 섬 깃발에도 무민트롤을 그렸다.

무민트롤이 무민 골짜기 주민들 중 가장 괴짜이거나 가장 흥미진진한 캐릭터는 아니지만, 그는 중심 캐릭터다. 모두가 무민트롤과 엮인다. 어쨌든 아들과 엄마, 아빠가 함께 기본적인 무민 가족을 이루며, 이 무리에 새로운 일원들이 계속해서 추가된다.

말을 돌려 하는 법이 없고 날카로운 혀로 진실을 말하곤 하는 꼬마 미도 많은 부분

『무민 골짜기의 한겨울』 속 꼬마 미, 1957년.

토베와 닮았다. 토베의 '꼬마 미'스러운 자질들은 『가름』 표지 일러스트용으로 그린 드로잉과 텍스트에 드러나는데, 그중 상당수가 일상에서 맹목적으로 수용되는 진실들을 웃음거리로 만들고 심각한 주제를 유머러스하게 풍자하는 식이었다. 토베의 절친한 친구 에바 비크흐만의 충동성과 창조성이 꼬마 미를 창작하는 데 영향을 줬을 거라는 의견이 있다. 그러나 토베의 친구이자 한때 애인이었던 푸테 포크의 특징을 보이기도 한다.

꼬마 미는 아무도 듣고 싶어하지 않는 얘기일지라도 머릿속에 떠오르는 모든 걸 말해버리는데, 그건 진실일 뿐 아니라 말로 꺼내서 좋을 때도 많다. 꼬마 미는 굉장한 괴짜다. 기운이 넘치고 화나 있고 조금은 짓궂고 때로 악의적인데, 예를 들면 남의 다리나 꼬리를 물고는 좋다며 웃음을 터뜨린다. 속임수를 쓰고, 농담을 던지고, 여러 면에서 옛날 난쟁이나 궁정 광대와 비슷하다. 몸집은 아주 작아서 1밀리미터의 천 분의 일쯤

〈토프트와 텐트〉, 『무민 골짜기의 11월』 삽화, 1970년.

되는데, 돋보기를 가져다 대야만 식별할 수 있을 정도다.

개구장이 꼬마 미는 무민 골짜기 캐릭터들 중 가장 사랑받는다. 무민 동화의 독자들이 어떤 이들인지 알 수 있는 대목이기도 하다. 꼬마 미라는 없어서는 안 될 캐릭터에 대해 토베는 이렇게 설명했다. "보시다시피 꼬마 미는 굉장히 현실적이고 쓸모 있어요. 무민 가족의 속수무책인 감성에 대응할 만한 뭔가가 필요했어요. 꼬마 미를 빼버리면, 무민 골짜기에는 끝없이 징징대는 캐릭터만 남을 거예요."

언제나 예의 바르고 친절하며 이해심 많은 무민들이 사는 동네에서 꼬마 미는 다른 캐릭터들에게 꼭 필요한 평형추 같은 존재다. 그녀의 공격적 기질은 어떤 면에서 해방적이

〈필리정크와 폭풍우〉. 『무민 골짜기의 친구들』
「보이지 않는 아이」편 삽화, 1962년.

며 우리 모두가, 심지어 '보이지 않는 아이'마저도, 존재를 드러내려면 갖춰야 할 태도가 뭔지 보여준다. 화를 낼 줄 알아야만 진정 살아 있는 것이며, 선한 면과 악한 면을 동시에 가진 다른 존재들 사이에서 자기 모습으로 있을 수 있다.

(토베와 비비카를 각각 상징하는) 토프슬란과 비프슬란은 남들이 알아듣기 힘든 자기들만의 은어를 쓴다. 둘은 늘 붙어 있으려 하고 한목소리를 내며 무슨 일이 생기면 꼭 서로를 먼저 찾는다. 무민마마의 핸드백이나 책상 서랍 안에서 잠을 자며, 옳고 그름보다 사랑이 우선함을 증명해 보인다. 사랑의 징표인 번쩍거리는 루비는 그것을 그저 교환가치가 있는 물건이 아니라 최고의 가치 있는 물건으로 생각하는 이들의 것이다.

후속작들을 보면 무민트롤의 모습에서 작가의 또다른 자아를 포착하기가 훨씬 힘들어진다. 시리즈 마지막 편에서 청자이자 화자로 홈퍼 토프트가 등장한다. 그는 "혼자서 이상한 이야기를 웅얼거린다. 행복한 가족에 대한 이야기다". 토프트라는 이름은 언뜻 보기에 '토베'와 철자가 비슷하며, 토베는 자신의 그림에 이름이 비슷한 또다른 무민 캐

릭터인 '토프슬란'을 서명으로 써넣곤 했다.

토프트는 무민트롤처럼 남자이지만 꼬마 여자애라고 해도 쉽게 믿길 정도다. 무민 골짜기에서 성별은 그리 중요하지 않은 듯하다. 어쨌거나 짧고 밝은 머리의 토프트는 토베를 닮았다. 그는 보트 밑에서 살며, 보트에서 나는 타르 냄새를 좋아하고, 무민마마를 그리워하고, 때로 겁에 질려 희망을 놓아버린다. "무민 가족은 더는 존재하지 않아. (…) 나는 속았어."

『누가 토플을 달래줄까요?』(1960)에서 토플은 미플(스크루테트, 가끔씩 '작은 크리프'로도 번역된다)과 함께한다. 미플도 똑같이 몸집이 작고 낯을 가리며 소심하다. 토베가 자신과 동일시한 성격상 특징이다. 미플이 자신의 자화상 중 하나라고도 했다.

때로 그로크는 마냥 상냥한 무민마마의 어두운 자아로 해석되었다. 비평가이자 작가인 하가르 올손을 그로크의 모델로 삼았을 거라는 추측도 있었는데, 이는 아마 자신이 몸담은 문화와 시대를 바라보는 올손의 어둡고 단호한 시각 때문이었을 것이다. 무민 동화의 햇살 따스한 일상에 긴장과 딱 필요한 부정적 기운을 더해주는 게 바로 그로크다. 그로크가 친절하게 굴게 놔두면 무민 골짜기에 대해 쓰기가 힘들어진다고 토베는 고백했다. 그렇다면 도대체 그로크는 누구인가? 아무도 아니기도 하고, 우리 모두이기도 하다. 그녀는 독자와 작가의 불행과 외로움, 어쩌면 인간 본성의 잔인하고 사악한 면을 나타낸다. 우리 안에 존재하며, 피할 수 없다. 자기 때를 기다리고 있을 뿐이다.

우리 주변을 둘러보면 헤물렌도 들끓는다. 교사와 공무원, 공원 관리인, 법과 질서의 대변인들이 그들이다. 그들은 분주하게 뛰어다니며 일을 처리하고 지시를 내린다. 헤물렌들은 항상 다른 이들을 걱정하는데, "보는 데마다 제대로 돌려놓을 것투성이며, 일을 어떻게 처리해야 하는지 이해시키느라 항상 진땀을 흘리기" 때문이다. 헤물렌들은 항상 그리 유쾌한 무리는 아니다. 몸집만 크고 보기 흉할 때도 있고, 우스꽝스러워 보이기도 한다. 사랑스럽거나 호감 가는 존재가 아니다. 토베도 헤물렌과 많이 비슷했다. 모든 커미션과 판매기록, 영수증을 꼼꼼히 보관한 것만 봐도 그렇다. 클라이언트를 대할 때는 정신적으로 긴장했다 싶을 정도로 신중하고 꼼꼼하며 신뢰받을 만하게 행동했다. 살면서 일어나는 일들을 집요하게 기록했고, 그 정보를 아카이브로 보관해뒀다가 때가 무르익으면 이를 사용했다.

필리정크는 끊임없이 불안해하고 타고난 두려움에 고통받으며 살아가는 캐릭터다. 필리정크에게는 질서정연함이 무엇보다 중요하며, 그래서 그녀는 청소하고 정돈하는 걸 가장 좋아한다. "청소와 요리가 없으면 어떻게 살까? 다른 것들은 다 쓸모없어." 그러다 재난과 마주한다. "이제 일이 벌어지고 있어. 이제 모든 게 뒤죽박죽이 되고 있어.

<스너프킨>. 1980년대 초 스톡홀름 드라마텐(왕립드라마극장의 별칭─옮긴이)에 연극을 올리면서 그린 드로잉.

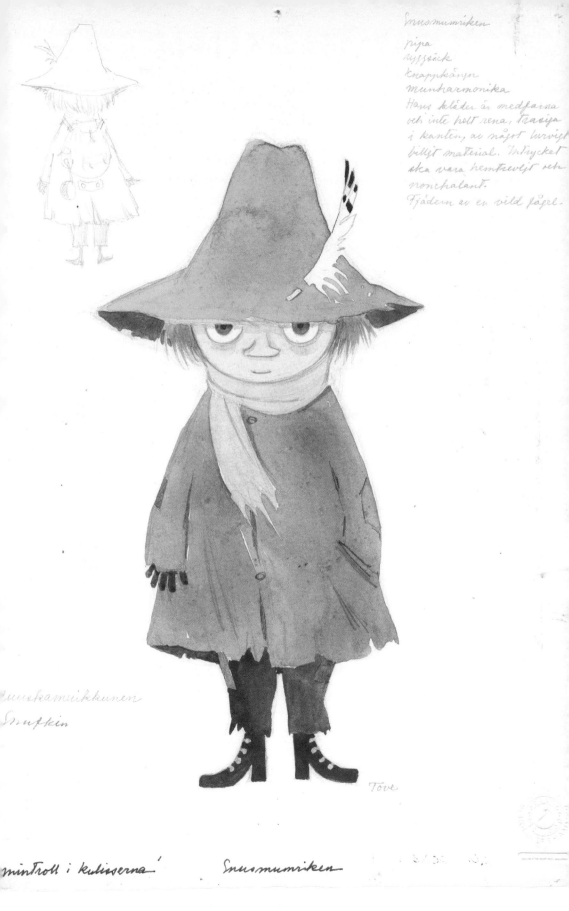

Snusmumriken
pipa
ryggsäck
knappikänga
munharmonika
Hans kläder är medfarna
och inte helt rena, fransiga
i kanten, av något lurvigt
billigt material. Intrycket
ska vara hemtrevligt och
nonchalant.
Fjädern av en vild fågel.

Nuuskamuikkunen
Snufkin

Töve

mumintroll i kulisserna' Snusmumriken

마침내 말야. 이제 더이상 기다릴 필요가 없어." 그녀는 두려움을 두려워하지만, 자신이 무엇을 두려워하는지 그 대상을 직시하면서 해방된다. "이제 다시는 두려워하지 않겠어, 필리정크는 혼잣말을 했어요. 이제 난 완전히 자유야. 이제 뭐든 즐기며 살 거야."

투티키는 스웨덴에서 1957년 출간된 『무민 골짜기의 겨울』에 등장한다. 토베와 툴리키 피에틸레의 관계가 막 시작됐을 무렵이었다. 그리고 둘의 인연은 거의 오십 년간 지속된다. 툴리키를 모델로 투티키를 만들었다는 건 생김새만으로도 쉽게 알 수 있다. 툴리키의 성격은 무민 골짜기에서 여러 캐릭터로 나뉘는 게 아니라, 함이 무민마마로 나타나는 것처럼 단일 캐릭터로 그려진다. 투티키는 매우 남성적으로 생기긴 했지만 항상 '그녀'로 지칭된다. 이야기 속에서 지혜롭고 지적이며 현실적인 캐릭터로 묘사되며, 조각과 요리와 낚시에 능숙하다.

해티패트너들도 무민 골짜기의 주민인데, 이들은 이 골짜기의 성적 에너지를 상징하는 캐릭터로 해석되곤 한다. 해티패트너는 매혹적이지만 기이하며 조금 위협적인 존재다. 폭풍우가 치면 해티패트너들은 전기가 통하게 되면서 생기를 띠고 번식을 시작한다. 그들과 닿으면 데기도 한다. 이 전화化는 억제되지 않은 성적 욕망의 암시로 해석돼왔는데, 남성의 성기나 콘돔을 닮은 그들의 외모 때문에 그런 풀이가 더 설득력을 얻는다. 무민파파는 그들의 남근적 세계에, 자연의 힘에 이끌리듯 매료되고 흥미를 느껴 가족을 떠나 그들에게 합류한다. 바다와 강풍, 폭풍우를 사랑하는 무민파파는 토베의 아버지 파판과 많이 닮았다. 파판은 해티패트너들과 항해를 떠나지는 않았지만 헬싱키의 밤을 즐기러 종종 사라졌다.

밈블은 멋진 여성의 전형으로 해티패트너의 여성 버전이라고 봐도 좋다. 이 이름은 '성교하다'라는 뜻의 스웨덴어 속어인 '뮘라'에서 따왔다. 무민 골짜기에서 밈블은 다정하고 동그랗고 여성스러우며, 엄청난 다혼多婚주의자다. 여러 남편과의 사이에 대략 스무 명의 자녀를 뒀으며, 그중 하나가 꼬마 미다. 천성적으로 밈블은 자기애가 강하고 쾌활한 캐릭터다. 인생을 즐기고 만족하는 것, 자고 싶을 때 자고 일어날 만할 때 일어나는 식으로 사는 게 그녀에게는 우선이다. "삶을 즐기는 것보다 더 쾌락적이고 더 단순한 것도 없지." 해티패트너처럼 밈블도 전기가 흐르기도 한다.

스너프킨은 토베와 아토스가 사귈 때 태어났다. 스너프킨은 무민들 가운데 유일하게 무민이 아닌 인간 캐릭터다. 스너프킨의 삶의 방식을 들여다보면 아토스, 그리고 토베가 많이 연상된다. 토베의 동생 라르스도 이 캐릭터의 정신적 원형이다. 외양만 보면 스너프킨은 확실히 아토스다. 둘 다 시원스럽게 미소를 지으며, 입 한구석에 파이프를 물고 있곤 하고, 둘 다 깃털 한 개를 꽂은 챙 넓은 모자를 쓰고 다닌다. 스너프킨은 보

『무민 골짜기에 나타난 혜성』 삽화, 1946년.

통 등에 배낭을 메고 다닌다. 그리고 마치 아토스처럼, 항상 어디론가 떠난다.

　　영화 〈떠돌이〉(1915) 속 찰리 채플린은 모자를 쓰고 후줄근한 의상, 너무 짧은 바지에다 너무 큰 신발 차림으로 등장하는데, 스너프킨과 먼 친척관계쯤으로 볼 수 있다. 두 캐릭터 모두 늘 혼자 다니며 좋은 뜻에서 개인적이지만, 찰리의 떠돌이는 비참하고 외로움에서 벗어나려는 그의 몸부림에 동정심이 이는 반면 스너프킨은 적극적이고 겁이 없으며 그의 확고한 자립성은 감탄을 자아낸다. 토베는 스너프킨의 외로움을 긍정적인 요소로 그렸는데, 이는 '치명적'인 수준까지 갔던 필리정크 아줌마의 부정적 외로움과 대조된다. 스너프킨의 고립은 주변부로 밀려난 자의 불행한 곤경이 아니라 스스로 선택한 방식이다. 그는 누구도 책임지지 않으며 누구에게도 의존하지 않는다. 딱히

누구에게 정서적 애착도 보이지 않고 누가 자신에게 기대는 것도 원치 않는다. 그는 자유롭다. 어쨌든 그렇게 보인다.

스너프킨을 통해서 토베는 여러 각도로 자유에 대해 고찰했고 특히 사람들이 강렬한 감정에 속박당하는 방식을 살폈다. 스너프킨은 만약 우리가 누군가를 동경하면 자유로워질 수 없다고 말한다. 자유를 향한 스너프킨의 갈망은 무민트롤에게 큰 고통과 우울을 안겨준다. 그러면서 동경과 사랑은 매우 모순적인 감정이 된다. 완전한 자유는 삶의 가장 강렬한 감정들을, 이를테면 사랑이나 갈망, 분노, 심지어 동경까지도, 그 감정이 깊고 무조건적일 때, 아무것도 아닌 것으로 만들어버린다. 무민트롤과 스너프킨의 관계는 아토스와 토베의 관계와 많이 겹친다. 스너프킨은 자유롭게 오가고, 무민트롤은 토베가 이 책을 집필했을 당시 느꼈던 감정을, 그러니까 아토스를, 그리고 그가 애정과 헌신을 표현해주길—이는 스너프킨이 무민트롤에게 줄 수 없는 바로 그것이다—기다리면서 느꼈던 감정들을 똑같이 겪는다. 아토스에게는 삶의 '중심들'이 많았다. 그래서 그의 동반자에게 외로움과 회한, 그리움을 안겨주었다.

스너프킨과 무민트롤의 여름철 계획은 아토스와 토베가 휴가를 보내는 방식과 꽤나 닮았다. 여름이면 아토스는 사기 일을 보러 떠났는데, 주로 혼자서였다.

『무민 골짜기의 11월』 삽화, 1970년.

〈사향뒤쥐〉, 『마법사의 모자와 무민』 삽화, 1948년.

"나는 계획이 있어. 근데 혼자 해야 하는 일이야, 알잖니."

무민트롤은 한참 그를 쳐다봤어요. 그러고는 이렇게 말했죠. "떠나는구나."

스너프킨은 고개를 끄덕였어요. (…)

"언제 떠나는데?" 무민트롤이 물었어요.

"지금 당장!" 하고 스너프킨은 대답하더니, 갈대어선을 전부 다 물에 띄웠어요. 다리에서 배로 올라타고는 아침 공기를 맡았지요. "산책하기 좋은 날씨야."(…)

"오래 가 있을 거야?" 무민트롤이 물었어요.

"아니", 스너프킨은 대답했어요. "봄이 시작되는 날 돌아와서 창문 아래서 휘파람을 불게. 일 년은 금방 지나가!"

무민트롤은 스너프킨과 자유를 향한 그의 갈망을 잘 이해했지만, 그렇다고 기다림이 쉬운 건 아니었다. 전쟁을 겪은 다른 많은 이처럼 토베도 기다림에 익숙했다. 약혼자나 남자친구, 남편, 남자 형제와 친구들이 참전해 싸우는 동안 남은 이들은 모두 각자 자

기 인생을 살아갔다. 여자들은 남자들이 휴가를 받아 돌아오기만을, 아니면 그들의 전사 소식이 날아들 날을 기다렸다. 그들은 전쟁이 끝날 날을, 평화가 선포될 날만을 기다렸다. 기다리는 자는 결코 자유로울 수 없었다. 그들의 갈망은 일종의 정신적 감옥이 되었다. 거기에 익숙해졌으면서도 토베는 기다림에 몹시 지쳐갔다.

너무나 간절하게 기다리고 그리워하는 무민트롤. 집에 가만 앉아 기다리고 동경하며 이렇게 말했죠. "그래, 너는 자유로워야지. 네가 떠나야 한다는 건 분명해. 그리고 때로 네가 혼자 있어야 한다는 것도 알아."
그러면서도 무민트롤의 두 눈은 실망과 무력한 갈망으로 그늘이 졌어요.

토베도 툭하면 모험을 떠나고 니체 연구에 끝없이 전념하는 아토스에게 이따금 넌더리를 냈다. 그런 과도한 동경이 그의 시야를 심각할 정도로 편협하게 만든다고 생각했던 토베는 그가 어서 그 철학자에 대한 집필을 끝내길 바랐다. 아토스에 대한 이런 애착은, 스너프킨을 향한 무민트롤의 사랑처럼 자신에게 짐이 될 수 있었다. 일단 꿈에 그리던 자유를 성취하면, 이런 감정은 더이상 문제를 일으키지 않는 법이다.

"누군가를 너무 많이 동경하면 결코 완전히 자유로울 수 없어", 스너프킨이 재빨리 대꾸했어요. "내가 잘 알아."
(…) "겨울잠에서 깨어나자마자 무민트롤은 너를 보고 싶어할 걸…… 누군가 너를 그리워하고 온종일 네 생각만 하는 건 기분 좋은 일 아니니?"
"내가 원할 때 돌아갈 거야", 스너프킨이 쏘아붙였어요. "어쩌면 아예 안 돌아올지도 몰라. 영영 다른 데로 가버릴지도 몰라."
"저런, 그럼 무민트롤이 굉장히 슬퍼할 텐데" 하고 크리프가 말했어요.

비록 아토스를 향한 토베의 사랑이 시들해졌고 그녀가 그렇게 중시하던 빛도 사라졌지만, 둘의 우정만큼은 끝까지 유지됐다. 무민트롤과 스너프킨의 관계도 연인관계에 뒤따를 수 있는 깊은 유대와 비슷하다. 스너프킨이 또 한 번 길을 떠나려 하는 이 장면보다 더 아름다운 친구 간의 이별 장면이 있을까?

그러더니 무민트롤은 의자 위에 올라가서 말했어요.
"이제 나는 오늘밤 남쪽으로 하이킹하는 스너프킨을 위해 건배하겠어. 혼자지만

둘이 함께하는 것만큼이나 행복한 그에게. 홀가분한 마음과 텐트 치기 딱 좋은 장소가 주어지기를!"

토베는 친구들과 있을 때면 알렉상드르 뒤마의 소설 『삼총사』를 따라 아토스를 '총사'라고 불렀다. 그러나 '철학자' '우주철학자' '다중철학자' 아니면 그냥 '학자'라고 애정 어리게 부를 때가 더 많았다. '사향뒤쥐'라고 부르기도 했다. 무민 세계에서 사향뒤쥐는 누가 봐도 아토스 비르타넨의 초상인데, 외모보다는 본성 때문에 그렇다. 사향뒤쥐는 철학자이자 사색가다. 게다가 아토스처럼, 약간 서투르고 생활력이 떨어진다.

해티패트너들의 세계에는 아토스가 열망한 생활방식의 많은 면이 담겨 있다. 사사로운 감정을 잠재우고 '객관적으로' 살기 원했던 아토스의 바람이 해티패트너의 본성에 영향을 쳤을지 모른다. 무민파파는 애수나 욕망, 후회를 불러일으키는 모든 감정을 씻어버리고 바다를 배회하는 해티패트너들을 보며 생각에 잠긴다. 토베는 단편 「해티패트너들의 비밀」에서 이런 삶에 따르는 대가를 고찰하기도 했다.

행복이나 실망을 전혀 느끼지 않는다고 생각해봐. (…) 누군가를 좋아하거나 그에게 화를 내거나 그를 용서하지 못한다고 생각해봐. 잠도 못 자고, 추위도 못 느끼고, 절대 실수도 저지르지 않고, 또 배탈이 났다거나 그게 가라앉지도 않고, 누군가의 생일을 함께 기뻐해주지도 맥주를 마시지도 못하고, 양심이 찔리는 기분도 못 느낀다고 말야……

무민 가족, 독자들을 만나다

초기의 무민 동화들은 스웨덴어권 핀란드 매체인 『베스트라 뉠란드』 『뉘아 프레센』 『아르베타르블라데트』 등에서 긍정적인 평을 받았다. 폭넓은 호응을 처음으로 얻은 건 『마법사의 모자와 무민』이었는데, 이 책이 물꼬를 터준 셈이었다. 보통 무민 동화의 핀란드어 번역본 출간은 오래 기다려야 했다. 언어 장벽은 현실적인 장애물이었고, 핀란드 출판업자들은 믿을 수 없을 정도로 느렸다. 하지만 적극적으로 나서는 번역가들도 많았다. 작가 야르노 펜나넨이 핀란드 출판사 '오타바'에서 내려는 무민 책들을 번역하고 싶어했고, 이를 토베에게 제안하기도 했다. 그는 자격이 충분했고 번역 실력도 괜찮

은 수준 이상이었다. 어린이책 분야 경력도 있을 뿐 아니라 마르티 하비오 교수의 지도 하에 핀란드문학회 아카이브에서 선별한 핀란드 설화들을 편집한 적도 있었으며, 정치 범으로 수감되었을 때도 작업을 계속해도 좋다는 허가까지 받은 인물이었다. 핀란드어 번역 작업은 무민 동화가 스웨덴과 영국에서 먼저 성공을 거두고서야 시작됐다. 영국 에서 첫번째 무민 동화는 『핀란드 가족 무민트롤』이라는 제목으로 1950년에 선보였고, 미국에서는 이듬해 『행복한 무민 가족』이라는 제목을 달고 출간됐다.

무민 동화가 핀란드어로 출판되기까지 너무나 오래 걸려서 『무민 가족과 대홍수』 (1945)도 1991년에야 비로소 번역되었다. 『무민 골짜기에 나타난 혜성』(1946)은 스웨 덴어로 출간되고 구 년 후인 1955년에야 『무민트롤과 혜성의 꼬리』로 소개됐다. 『마법 사의 모자와 무민』(1948)은 핀란드어 제목도 그대로 『마법사의 모자와 무민』으로 팔 년 뒤인 1956년에야 번역 출간됐다. 『아빠 무민의 모험』(1950)은 『아빠 무민의 모험』 이라는 제목으로 핀란드에서 1963년에 출간됐다. 스웨덴어 초판이 출간된 지 꼬박 십 삼 년 만이었다.

첫번째 무민 그림 동화 『그다음에 무슨 일이 있었을까요? 무민과 밈블, 그리고 꼬마 미에 관한 이야기』(1952)는 스웨덴어판과 핀란드어판이 같은 해에 출간된 첫 책이다. 무민의 핀란드어권 독자층 정복의 첫걸음이 된 작품이라고 봐도 좋다. 『무민 골짜기의 여름』(1954)은 스웨덴어판보다 삼 년 늦게 핀란드어로 출간됐다. 『무민 골짜기의 친구 들』은 1962년에, 『아빠 무민 바다에 가다』는 1965년 출간됐는데, 두 권 다 스웨덴어, 핀란드어로 같은 해에 출간됐다. 스웨덴어로 쓴 그림 동화 『무민 골짜기에 나타난 혜 성』과 『마법사의 모자와 무민』은 핀란드에서 먼저 소개되고 다음해 스웨덴에서 출간됐 는데, 나머지는 전부 핀란드와 스웨덴에서 동시 출간했다. 핀란드어권 시장에서 슬슬 반응을 얻게 된 1950년대 중반 이후에야 무민 동화는 핀란드어권 독자들에게 단행본 이 아닌 연작으로 인식됐다. 그 무렵 무민 동화는 이미 영어판이 나왔고, 무민 연재만 화도 여러 나라의 신문에 소개되고 있었다. 핀란드 독자들은 사실상 이미 해외를 정복 한 작가의 작품을 매우 늦게 접한 셈이다.

이렇게 뒤늦게 받아들여진 이유 중 하나는 아마도 당시 핀란드 어린이문학의 흐름 때문이었을 것이다. 전후 가장 유명했던 핀란드어 어린이책은 위리외 코코가 1944년 전장에서 쓴 『페시와 일루시아』였다. 사만 부 이상의 엄청난 부수가 팔렸고 1945년에 는 핀란드국가문학상까지 수상한 작품이다. 핀란드 출판시장에서 무민 동화는 『페시와 일루시아』에 완전히 가려졌다. 1952년에 핀란드국립오페라가 『페시와 일루시아』를 각 색해 무대에 올리면서 토베에게 의상 디자인을 맡아달라고 제안했다. 토베는 이 의뢰

를 수락했지만, 막판에 코코가 '민족적' 색채가 나도록 대대적인 수정을 해줄 것을 요구해 사이가 틀어져버렸다. 두 사람의 의견 충돌이 너무 심해서 토베는 자기 이름을 프로그램에서 아예 빼달라고 요구하기까지 했다. 결국 코코의 다소 조잡한 민족주의적 의상과 토베의 감성적이고 세련된 의상이 함께 무대에 올라갔다. 최종 결과물은 관객의 고개를 갸우뚱하게 만들었고, 별다른 호응도 얻지 못했다.

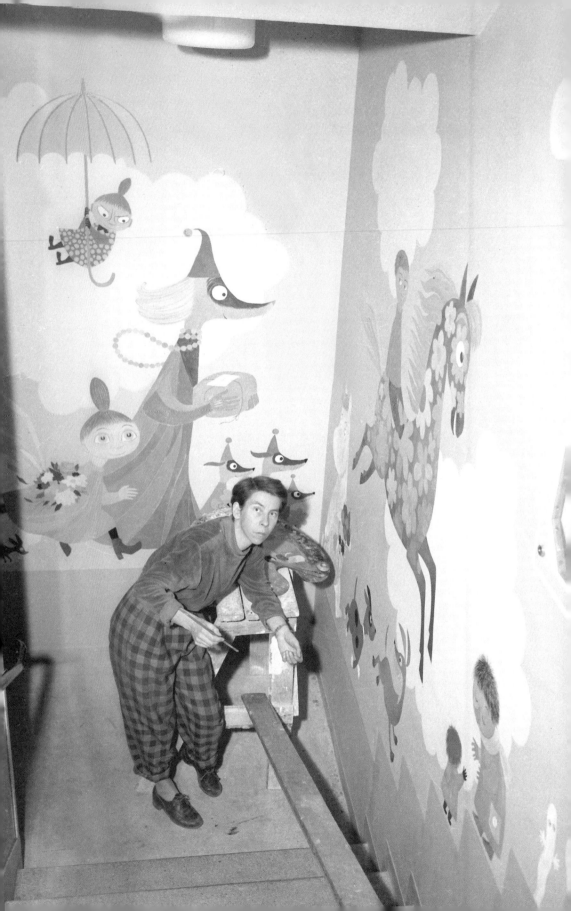

명성을 얻다

1950년대의 모더니즘

1950년대 들어서면서 전쟁과 결핍의 시기는 종식되고 경제 호황의 시대가 열렸다. 1952년 핀란드는 소련에게 줘야 하는 거액의 전쟁배상금 중 마지막 불입금을 지불했다. 이로써 핀란드는 자국민의 삶의 질 향상에 집중할 수 있게 됐다. 부분적이지만 전에 없던 복구 작업은 낙관주의와 재건이라는 큰 틀로 특징지을 수 있다. 1952년 헬싱키 하계올림픽을 개최하면서 핀란드는 좀더 국제적이고 세련된 이미지를 얻었다. 핀란드 수도 사람들은 난생처음으로 민족적 배경이 다양한 사람들이 속속 몰려드는 모습에 많은 궁금증을 품으며 감탄했다. 건물 보수 작업이 진행됐고 전쟁으로 파괴된 자리에는 새 건물들이 들어섰다. 주요 건축물들이 복원됐고 도시의 외관도 정돈됐다. 올림픽을 위해 신공항이 생기면서 유럽 각 도시로 연결된 직항 노선들도 개설되었다. 핀란드는 이제 번영한 서구 국가로 인식됐다. 그전까지 핀란드인의 신체적 특징들이 국제적으로 충분히 인정받지 못해 어느 정도 열등감이 존재했다면, 아르미 쿠셀라가 미스 유니버스로 뽑히면서 핀란드인의 정체성에 대한 자부심은 상당히 고양되었다.

비록 일상이 완전히 정상화되진 않았지만, 적어도 개선은 됐다. 식료품 공급도 적절히 이루어졌고 상점마다 물건이 가득했다. 심지어 사치품까지 소비하기에 이르렀다. 코카콜라의 출현은 경제 번영과 국제주의의 신호였고, 핀란드의 이미지, 특히 대외적인 이미지는 급변했다. 그러나 대내적으로는 전쟁이 남긴 상흔이 국민 정서에 깊게 남아 있었고, 이 문제를 공개적으로 논의하기는 꺼리는 분위기였다. 만연한 비통함에 대한 해결책은 침묵이었고, 사람들은 미래에 초점을 맞추고자 분주했다. 그러나 세계는 여전히 냉전을 이어갔고 유럽은 이제 철의 장막으로 양분되었으며 이는 핀란드 예술계에 지대한 영향을 미쳤다.

다시 한번 핀란드 예술계는 유럽을 향해 문을 열었다. 전쟁과 내핍상태의 지속으로 인한 정신적 공백은 이제 핀란드가 자국 문화를 현대적인 서양식 사고와 예술적 유행

오로라 소아병원에서 벽화 작업을 하는 토베, 1955~56년.

에 발맞추려 하면서 채워져갔다. 동시에 보수적이고 민족주의적이고, 심미주의적인 예술사조 또한 매우 확고했다. 분열의 시기였다.

1950년대는 핀란드 문학의 황금기로 불리는데 그럴 만도 했다. 문학계는 현대적 입장이든 전통적 입장이든 간에 서로 맞서고 수많은 정파와 문학적 견해가 떼 지어서 부글거리는 소우주였다. 핀란드 문학계의 많은 거물들이 이 시기에 출현했고, 그들은 자기를 표현할 새로운 방법을 모색했다. 마리아 리사 바르티오, 투오마스 안하바, 베이요 메리, 요우코 튀리, 안티 휘뤼, 파보 린탈라, 파보 하비코, 라시 눔미, 펜티 홀라파, 에바 리사 만네르 같은 이들이었다. 구세대 작가 중에서 미카 발타리, 유하 만네르코르피, 라우리 비타, 마르코 타피오 그리고 베이뇌 린나 등이 여전히 활동중이었다. 모더니즘은 극히 뜨거운 논쟁거리로, 특히 새로운 시 형식이 논쟁의 일면을 차지했다. 1954년에 린나의 소설 『신원미상의 병사』가 발표되었다. 국가적 차원의 자기반성에 더해 전쟁과 전장에서의 상황, 병사들의 일상에 대한 뜨거운 논쟁이 이뤄졌다.

이 시기는 핀란드 디자인계의 황금기이기도 했다. 핀란드산 유리세공품은 세계적 명성을 얻었고, 유리 아티스트 티모 사르파네바와 타피오 비르칼라는 이 분야의 천재로 칭송받았다. 마이야 이솔라가 만든 직물에 루트 브뤼크, 카이 프랑크, 아르미 라티아가 만든 도예품을 함께 파는 마리메코, 그리고 가구회사 아르텍이 유통한 알바르 알토가 디자인한 가구는 핀란드 국경을 넘어 찬사와 명성을 얻었다. 디자인은 내핍상태를 벗어난 나라에 길잡이별 같은 존재였고, 전쟁통에 잃어버린 국가의 자존감을 북돋우는 데 한몫했다. 디자인계는 그래픽아트도 받아들였는데, 토베 얀손의 드로잉이 바로 그 대표적 사례다.

시각예술의 세계에서 1950년대는 영감이 넘치는 동시에 예술적 논쟁이 따르던 시기였다. 예술가들은 세계의 예술 중심도시를 점점 더 많이 여행할 수 있게 됐는데, 그중 파리를 가장 중시했다. 외국에서 개최한 순회전이 핀란드에서까지 열렸는데, 갈수록 중요한 전시들이 들어왔다. 그전까진 핀란드에서 추상미술작품이 그리 많이 나오지 않았는데, 이제는 기반을 잡아가는 듯했다. 토베의 친구인 삼 반니와 비르게르 카를스테드트는 비구상적인 화풍에 흥미를 보인 핀란드 1세대 화가들이다. 카를스테드트는 이미 1930년대부터 추상미술작품을 선보였지만, 한동안은 구상적인 스타일의 그림을 그렸다. 삼 반니도 1940년대와 1950년대에 파리에 다녀오면서 추상미술에 빠졌다. 1953년 아르텍 전시에 거의 대부분 비구상적인 작품을 출품했고, 이 년 후 개최한 개인전 때도 마찬가지였다. 첫번째 전시로 몇몇 이들의 눈썹이 치켜올라갔다. 존경받는 화가이고 오랫동안 비평가들의 사랑을 받아왔으나, 이번만큼은 아주 조심스러운 평을 받

왔다. 당시 가장 영향력 있는 미술평론가인 E. J. 베흐마스는 반니의 추상적인 그림을 보고는 과거의 재능을 애도하는 식의 평을 썼고, 반니 스스로 그 글을 부고에 비유했을 정도였다. 변화를 이렇게나 거부했음에도, 아니 바로 그 때문에, 1950년대 후반에는 점점 많은 전시회에서 추상화를 볼 수 있었고 아테네움의 젊은 미술학도들도 이 분야에 흥미를 보였다. 미술교사로서 반니는 이 운동의 가장 중요한 지도자였고, 다음 세대에서 가장 주목받은 추상화가들도 그의 제자들 중에서 나왔다.

전후 핀란드에서 열린 가장 논쟁적이고 가장 유의미한 행사는 1952년 초, 쿤스탈레 헬싱키에서 열린 '클라르 포름 전'이었다. 파리에서 들여온 이 전시회는 핀란드 미술계에 완전히 새로운 발전의 문을 열어주었고, 그 중요성을 아무리 강조해도 지나치지 않을 그런 전시였다. 빅토르 바자렐리 같은 구체주의 미술의 선도적 실천가들 작품이 소개됐다. 비구상주의 미술은 이제 대중 의식 속에 자리잡았고 젊은 세대 작가들에게도 영감을 주고 있었다.

미술이 재현적이어야 하느냐 비재현적이어야 하느냐는 당시 핵심 논제였고, 핀란드 미술계를 몇십 년간 갈라놓았다. 토베 세대의 많은 스웨덴어권 핀란드인 화가들이 1950년대 핀란드 미술의 부활을 이끈 선발대였다. 핀란드의 추상화가 1세대는 거의 전부 스웨덴어 사용자였기에 핀란드에서는 스웨덴어 사용 매체들이 핀란드어 사용 매체보다 일반적으로 이 새로운 미술에 더 수용적인 자세를 취했다. 실제로 스웨덴어권 비평가들은 이 새로운 미술에 사용되는 용어에 더 익숙했는데, 특히 스웨덴에서 발표되는 미술비평을 통해 북유럽 국가들에서의 발전 양상을 따라잡을 수 있었기 때문이었다. 스웨덴 문화권 저널리스트와 비평가들은 전쟁기의 공백이 없었기에, 갑자기 예고 없이 추상미술을 평가하라고 요구받고 그 결과 감상 대상에 전문가적 견해를 달고 새로운 사조를 좇는 데 어려움을 겪은 핀란드어권 비평가들과는 달랐다.

그사이 핀란드 대중은 추상미술에 대해 나름의 의견을 갖게 됐고 이를 열정적으로 쏟아놓았다. 신문에서 추상미술을 광범위하게 다뤘고, 비평가들은 여기에 사랑 같은 여러 감정이 표현됐는지 평가했다. 추상미술은 공허하고 "그 모든 흉한 작품들은 파리에서 왔다는 사실 하나만으로 아름다운 것으로 받아들여질 뿐"이라는 중론이 형성됐다. 저널리스트들은 추상미술 전시를 무시하는 기사를 썼고, 급기야 신문에 추상미술을 풍자하는 만화가 실리기도 했다. 토베도 그런 만화를 몇 편 그렸다.

그러긴 했지만 토베는 '클라르 포름 전'에 소개된 추상미술작품들에는 어느 정도 흥미를 보이며 '굉장하다'고 평했다. 조금 유보적인 태도이긴 했지만 에바가 미국에서 열린 마티스 전에 다녀와 토베에게 이 소식을 전하자 토베는 차라리 마티스 전이나 봤으

면 하고 한탄했다. '클라르 포름 전'이 지닌 일반적인 의미는 이해했지만, 전시작들은 토베의 미술적 이상향을 바꿀 정도는 아니었다. 마티스는 토베에게 중요한, 그리고 무척이나 사랑한 롤모델이었고, 그건 반니에게도 마찬가지였다. 이제 반니는 바자렐리의 추상기법을 따랐지만, 토베는 아니었다.

광신자들 속의 신중론자

클라르 포름 전에 소개된 추상미술작품들에 대한 토베의 태도는 미술 전반에 대해 그녀가 보여온 전형적인 태도였고, 향후 시각예술가로서의 커리어를 쌓으리라는 전조였다. 토베는 전통적 가치를, 아버지와 미술 대학 수업에서 배운 것들을 고수하고 싶어했다. 새로운 미술사조에 흥미는 있었지만, 그 작업을 하고 싶지는 않았다. 타고나기를 내성적이고 조심스러웠던 그녀는 새로운 미술사조와 거리를 두거나 피해 가고자 했고, 자신에게 맞는 길만 계속 밟아나가고자 했다.

그뿐 아니라 토베는 초현실주의와 실존주의, 그리고 물론 사회주의 리얼리즘도 멀리했다. 수년간 '예술을 위한 예술'을 지향하는 화가가 되고자 한다고 밝혀왔던 토베는 이번에도 그렇게 했다. '예술을 위한 예술'이라는 꼬리표가 핀란드에서는 알맹이 없고 아무 의미도 없다고 간주된 추상주의를 칭하는 말로 사용됐다는 게 아이러니이지만 말이다.

토베는 사회적 현실에 묶여 있지 않다는 의미로 자신의 예술을 '비사회적'이라 했다. 동시에 그녀는 자신이 개인주의자임을 거듭 강조했다. 대중적 유행에 휩쓸리지 않은 터라 어느 정도 자신을 변호해야 하는 입장에 처했다. 개인주의와 선택의 자유에 대한 신념은 새로운 사조의 수용을 꺼리게 만든 하나의 요소로 작용했을 수 있다. 새로운 사조를 미처 익히기도 전에 거부한 것 같지만 말이다. 미술과 그 오랜 전통에 대한 존중 때문에 갑자기 그 전통과 절연하기 힘들었을 것이다. 아버지는 토베에게 뭐든 농담거리로 삼아도 되지만 예술만은 안 된다고 했다. 그러기엔 예술은 너무 엄숙한 대상이었다.

1950년대 초 친한 화가들이, 특히 삼 반니가 추상화 양식으로 화풍을 전환하자 토베는 혼란스러워했다. "대단한 화가라고 생각했는데, 갑자기 무슨 삐죽삐죽한 걸 그리기 시작했어."

추상미술로 방향을 튼 다수의, 혹은 모든 핀란드 화가들 작품은 전보다 수준이 낮아

졌다. 이미 손에 익은 기법을 버려야 했기 때문이다. 새로운 예술적 트렌드에 직면한 그들은 어찌 보면 속수무책인 입장에 처했고, 새로운 흐름에 대한 열정이 부족한 기술을 메우지는 못했다. 에른스트 메테르 보르그스트룀, 라르스 군나르 노르츠트룀 같은 화가들, 여기에 좀더 넓게는 삼 반니까지, 이들 예술가의 초기 추상화 작품들은 그들이 앞서 선보였던 작품들보다 변변찮았다. 더 발전하기 위해서는 시간과 강한 의지, 그리고 자신의 실력에 대한 믿음이 필요했다.

반니와 카를스테드트, 롤프 산드크비스트, 아니트라 루칸데르 등 토베의 화가 친구들 중에는 추상화에 흥미를 보이는 이들이 많았다. 그들의 열정에 함께 휩쓸리는 편이 토베 입장에서 더 쉬웠을 테고 그렇게 될 거라고 기대도 받았을 터다. 그러나 이 운동에 참여하려는 욕구가 있었대도 그걸 누그러뜨릴 만큼 강한 힘들이 그녀 내면에 분명 있었다. 마이레 굴리크흐센이 관장하는 아르텍 갤러리 화가들은 거개 젊었고, 새로운 실험적 미술운동에 관심이 많았다. 그리고 토베도 마음만 먹으면 거기 합류할 수 있었다. 가장 가까운 화가들 무리에서 떨어져나왔다는 걸 알게 됐을 때 토베는 분명 괴로웠을 것이다.

토베는 예술에 대해 양가적 태도를 지녔다고 볼 수 있고, 이런 마음 때문에 예술가의 독립성을 그렇게나 옹호했던 걸 수도 있다. 토베가 주변 사람들, 특히 아버지의 인정을 갈구했다는 사실을 일종의 그 증거로 볼 수 있다. 아버지를 동경하고 아버지가 자신을 인정하고 예술가로 존중해주기를 바란 것도 이런 신중함의 일환이었고, 이는 아마도 그녀를 옥죄었을 것이다. 그도 그럴 것이, 토베는 천성적으로 지적이고 위트 넘치며 풍자와 패러디, 유머를 좋아했다. 그녀의 책과 일러스트에 그런 천성이 역력히 드러나는데 유독 회화작품에서는 그 경향이 보이지 않는다.

예술이 아닌, 삶을 위해

파리는 핀란드 화가들에게 중대한 영향을 끼쳤다. 외국 여행이 다시 가능해진 1940년대 후반 파리는 핀란드 화가들로 붐볐는데, 파리 화풍에 대한 이들의 열광은 1950년대까지 이어졌다. 북유럽 화가들은 파리에서 끼리끼리 뭉쳤고, 특히 핀란드의 스웨덴어권 화가들이 거기서 더 오래 체류한 북유럽 동지들의 경험과 기술 덕을 많이 봤다. 그러다 1950년대가 저물어갈 즈음 위세가 무너졌고 추상미술은 이탈리아에 거점을 둔 앵포르멜 미술에 자리를 내주었다.

〈체류Soggiorno〉, 드로잉, 1951년.
비비카와 토베, 그리고 언제나 두 사람을 따라다니며 심지어 이탈리아의 호텔 안내데스크까지 따라온 무민 캐릭터들.

en hemulmoster 6 en hemul, 7 ett spöke, 8 ett Rädd-

Uca av Tove. "Soggiorno."

다른 수많은 핀란드 화가들과 달리 토베는 1940년대 후반부터 1950년대 초반에 미술 순례를 위해 파리로 떠나지 않았다. 돈 걱정에 은행 대출과 밀려드는 일감으로 고국에 오래 붙어 있어야 했지만, 같은 시기 이탈리아와 브르타뉴에 체류하며 그림 작업에 몰두했던 것을 보면 그런 이유에서만은 아니었던 듯하다. 예술가들의 집단적 정서 그리고 새로운 개념과 새 전시에 대한 열광이 이탈리아까지 이르기 전이었고, 파리에 아주 짧게 머무는 동안 토베가 그런 경향을 접했을 리도 없다.

1951년에 토베는 비비카와 함께 이탈리아와 북아프리카, 파리로 장기 여행을 떠난다. 기분 전환과 모험이 주목적인 여행이었는데, 둘 다 성취했다. 두 여행자는 하루하루를 열심히 보냈고, 방문하는 도시와 마을을 지칠 때까지 돌아다녔다. 이 무렵 토베가 무민 세계를 구상했다는 단서는 여행중에 그린 많은 드로잉 작품들에서 발견할 수 있다. 비비카와의 관계도 순항중이었고, 이 모든 경험을 안겨준 여행을 두고 토베는 '풍요의 뿔'이라고 칭했다. 아토스에게 보낸 편지를 보면 그들은 미술관이나 박물관을 둘러보는 대신 질릴 때까지 나이트클럽을 찾아다녔다. 같은 시기에 툴리키 피에틸레도 파리 체류중이었는데, 비비카와 토베는 파리의 무수한 나이트클럽을 돌다가 우연히 그녀를 만나기도 했다. 그러나 시각예술은 두 여행사에게 별로 그리 중요하지 않았다. 앞으로 쓸 책과 무민 연재만화를 위한 새로운 주제들이 그들의 경험을 채웠다.

얼마든지 그럴 수 있었지만 토베는 다른 북유럽 화가들처럼 파리에 정착할 생각이 없는 듯했다. 이제 토베는 필요에 의해 회화 작업보다 집필과 드로잉에 더 많은 시간을 쏟았는데, 특히 무민 동화 집필에 많은 시간을 쏟았다. 1954년에는 어머니와 함께 런던, 파리를 경유해 코트다쥐르('프렌치 리비에라')를 여행했다. 토베는 거기 머물렀던 경험을 『리비에라에 간 무민 가족』 연작만화와 「리비에라 여행」이라는 단편으로 남겼다. 모녀가 오랫동안 꿈꿔온 이 여행은 장학금과 노르딕유니언뱅크가 의뢰한 벽화의 보수를 받았기에 가능했다. 이미 은퇴한 함은 더이상 일정한 작업 스케줄에 얽매이지 않았다. 이 여행은 무엇보다 모녀가 함께하는 휴가, 두 사람이 느긋하게 쉬면서 회포를 푸는 휴가였다.

무민의 인기에도, 심지어 그림을 그릴 시간이 거의 없음에도 불구하고 토베는 여전히 그림 그리기를 가장 중요한 일로 생각했다. 자신의 기술을 갈고닦았고, 예전처럼 풍경이나 정물, 인물 초상을 꾸준히 그렸다. 미술학도 시절 익힌 기본에 충실하되, 새로운 것에 대한 자극은 매우 신중하게 걸러 받아들였다. 종전 직후 토베는 전쟁 전으로 돌아가 그 시대의 색채와 형태를 재발견하고 싶다고, 전쟁 그리고 자신이 '잃어버린 시간들'이라 불렀던 시기가 아예 존재하지 않았던 것처럼 전쟁 이전의 세계를 그리고 싶다고

수차례 강조했다. 그러나 과거로 돌아가기란 불가능했다. 토베는 1930년대 작품에 담겼던 '빛'을 되찾지 못했다. 그래도 몇몇 벽화에서는 그 흔적이 보이며, 무엇보다 무민 그림 동화에서는 그 빛이 살아서 뛰고 있다.

전통을 고집하는 화가

토베가 처음으로 두카트 상Ducat Prize을 수상한 게 1938년이었다. 막 미술계에 발을 들인 젊은 핀란드 화가에게는 더없이 반가운 환영 선물이었다. 당시 핀란드 스웨덴어권 화가들과 핀란드어권 예술가들에게 골고루 상과 장학금, 보조금을 분배하려는 노력이 있었는데, 이에 대한 찬반 논쟁이 격하게 일곤 했다. 심지어 토베가 아테네움에 재학중이던 시절에도 토베가 혐오한 '언어 전쟁'은 있었다.

이전 두카트 상 수상자는 에시 렌발과 삼 반니였고, 토베 다음에는 동료 미술학도인 에바 세데스트룀이 받았다. 토베와 마찬가지로 대단한 면면이다. 수상자는 40세 미만으로 매년 열리는 '젊은 화가들 전'에 출품한 경력이 있어야 했다. 이듬해면 나이제한 규정에서 어긋나기에 1953년이 토베가 재수상할 수 있는 마지막 해였다. 토베의 경쟁자는 훗날 시벨리우스 기념비로 큰 사랑을 받은 조각가 에일라 힐투넨, 유명한 구체주의 작가가 된 라르스 군나르 노르츠트룀, 예술가로서의 행보가 토베와 많이 닮은 아니트라 루칸데르였다. 토베가 1953년 두번째로 이 상을 수상했을 때—실로 의미 있는 인정이었다—다른 많은 존경받고 재능 넘치는 예술가들의 작품보다 그녀가 한 수 위라는 평을 받은 셈이 됐다.

1950년대를 통틀어 단 두 명의 여성이 두카트 상을 받았다. 토베가 받고서 오 년 후 마이야 이솔라가 이 상을 수상했다. 토베처럼 그녀도 세계적으로 유명해졌는데, 그녀 역시 토베와 마찬가지로 화가로서 유명해진 건 아니었다. 유명한 우니코(양귀비) 패턴을 포함해, 마리메코의 패브릭 디자인을 한 사람이 바로 마이야 이솔라다.

이 시기 토베가 남긴 손꼽을 정도로 아름다운 그림들 중 하나가 1953년에 그린 〈난로의 온기 속에I kaminens värme〉다. 짙은 머리색의 여인은 목욕 가운 차림으로 타오르는 난롯불에 몸을 녹이고 있다. 깜빡이는 난롯불이 방에 퍼져 목욕 가운을 붉고 희게, 그리고 배경을 은은한 빛으로 노랗게 물들인다. 이 작품은 중심 주제에만 초점을 맞춰, 상당 부분 추상적으로 남아 있다. 살아 숨쉬는 이 그림은 절제된 모더니즘을 보여준다. 이 무렵의 그림들은 토베가 괄목할 만한 성장의 시기를 보냈음을 보여주면서 동시에

예술가로서 갈팡질팡한 흔적도 엿보인다.

1955년에 토베는 타이데살롱키 갤러리에서 개인전을 열었다. 구 년 만의 개인전이었으니, 매우 오랜만이었다. 그 구 년 동안 열심히 그렸으니 선보일 작품은 차고 넘쳤다. '젊은 화가들 전'을 비롯해 여러 단체의 전시회와 타이데아카테미아(예술아카데미)가 삼 년마다 여는 전시에도 참여했지만, 개인전을 열지 않았다는 건, 자기 작품 세계의 주요한 주제를 제시할 수 없었다는 뜻이다. 그런데 그건 모든 예술가에게 극히 중요한 것이다. 수많은 벽화와 일러스트 작업, 더불어 무민 동화 집필에 많은 시간을 쏟았다는 것도 긴 공백의 이유였다. 그러나 화가로서의 역할을 최우선에 둔다는 사실을 스스로 여러 번 강조했으니 시간 부족만으로는 설명되지 않는다. 이 시기의 여러 상황에 겪은 좌절감은 1955년 일기의 단편만 봐도 짐작이 간다.

작업에 있어 언제 내가 나 자신의 적이 됐는지, 어쩌다 그렇게 됐는지 재구성할 수가 없고, 작업하면서 느끼던 자연스러운 기쁨을 어떻게 되찾을지도 막막하다. 한동안은 이런 만화 연재가 도움이 될 거라 생각했다. 무민트롤이 주인공인, 반쯤 금지된 은밀한 쾌락 같은 취미인 만화 연재가 새로운 의무로 자리잡도록 하는 게 본래 의도였고, 그러면 그림에서 다시 즐거움을 찾으리라 믿었다. 즐거움이 어디로 도망갔는지는 아무도 모르지만 그림 작업으로 가지는 않았다.

타이데살롱키 개인전은 순조롭게 풀렸고, 작품 몇 점이 팔리고 평도 대체로 좋았다. 그러나 사람들은 이제 토베를 동화 작가로, 그리고 무엇보다 무민의 창작자로 봤다. 토베의 회화는 무민만큼 반응이 열광적이지 않았다. 유력한 스웨덴어 일간지에서는 회의적인 논조로 개인전을 평했다. "토베 얀손의 탄탄하고 고상한 그림들은 이곳 본국에 기분 좋은 선물이다. 그러나 이를테면 파리 같은, 국제무대에서는 아마 간신히 관심을 끌 것이다. (…) 토베 얀손의 드로잉과 글을 특징짓는 고유 요소가 회화에서는 유독 부각되지 않는다." 예의 바르지만 참담한 평이었다. 토베는 중도를 걷는 노련한 화가이지만, 작품으로는 누구에게도 충격을 주지 못하는 화가로 인식됐다. 젊고 야심만만한 예술가에게 이는 엄중하고 냉정한 평가였고, 향후 그녀가 인생에서 내린 선택들에 확실히 영향을 끼쳤다.

사랑과 그것이 남긴 얼룩

1950년대 초만 해도 아토스와 토베의 우정은 흔들림이 없었으나 얼마 안 가 아토스는 자신에 대한 토베의 애정을 의심했다. 하지만 이유 없이 그런 건 아니었다. 토베가 비비카 반들레르와 아프리카, 이탈리아, 프랑스로 여행을 떠나자 아토스는 토베를 영영 잃을까봐 안달했다. 그래서 그녀에게 '지금 당장' 돌아오라고 편지를 보냈다. 아프리카에서 토베는 아토스를 달래는 내용의 답장을 보냈지만 어떤 약속도, 특히나 돌아가겠다는 어떤 약속도 하지 않았다. 그저 위로하는 투로, 그는 항상 자기 인생의 일부일 것이며 자기에게 중요한 사람이라고 했다. "당연히 우리는 앞으로도 함께할 거야, 어떤 일이 생겨도 말야. 조금 다른 식일지는 모르지만, 어쨌든 좋은 방향일 거야. (…) 내가 이번 여행을 (비비카와) 함께 떠났다고 걱정하는 거 아는데, 그럴 필요 없어. 쓸데없는 걱정이야." 아토스와의 관계는 무탈하게 이어졌다. 토베의 표현대로 말하자면, 그녀는 그의 '약점'이라고 했다. 두 사람 사이의 유대감은 점점 더 우정으로 기울었지만, 육체관계도 지속된 듯하다. "우리 관계를 때때로 이어가도 좋을 것 같아, 안전하고 길들었으니까. [그는] 어떤 면에선 '전남편' 같아"라고 토베는 썼다. 그러나 일단 토베의 섹슈얼리티가 무르익어 레즈비어니즘에 안착하자, 그녀는 아토스와의 관계를 끝내기로 한다. 너무 뒤늦은 아토스의 청혼도 거절했다.

아토스를 볼 일이 거의 없어지자 토베는 아쉬워했다. 가끔씩 만날 때면 아토스는 토베의 새로운 '성향'에 당황스러워했고 심지어 겁내는 것처럼 굴었다. 토베로서는 그가 점차 자신의 성향에 익숙해지기를 바랄 뿐이었다. 그가 얼마나 자존심 센 남자인지 알기에, 자신의 옛 여자친구가 '저쪽 세계로 넘어갔다'는 사실을 받아들이기 힘들어한다는 걸 충분히 이해했다. 1954년 집필에 전념하려고 의회를 떠난 아토스는 1956년 들어 토베에게 만나자고 연락을 취한 것 같다. 토베는 그에게 당신은 내가 사귄 가장 좋은 친구 중 하나였고 그만큼 자기에게 많은 것을 베풀어준 사람은 별로 없다고 답했다. 그러면서 경고 삼아 한마디 덧붙였다. "나를 만나고 싶다면, 난 항상 여기에 있어. 전과는 조금 달라졌지만." 이어지는 편지에는 투티(툴리키)와 토베의 서명이 둘 다 들어가 있고 수신인에도 아토스뿐 아니라, 그의 결혼 후에는, 부인 이리아도 포함돼 있었다. 토베는 아토스의 건강을 걱정해서 한번은 그에게 복용중인 불면증 약을 몇 알 보내면서 믿음직한 자기 주치의와 상담해보라고 채근한 적도 있다. 때로 둘이 주고받는 편지 내용은 평범하기 짝이 없었다. 예를 들면, 토베가 아토스에게 정원에 어떤 꽃을 심을지 조언해준 편지도 있다.

그러던 어느 날, 타피오 타피오바라의 아내가 갑자기 사망했고 탑사는 절망해서 토베와의 관계를 되살리려 했다. 토베는 감정 상하지 않고 예의 바르게 잘 거절했다고, 특히 친구 에바에게 그 부분을 강조했다. 삼 반니도 가끔 만났는데, 그는 일 년에 한두 차례 꼭 토베를 찾아와 가장 최근작을 평가해주곤 했다. 반니는 성공한 인생을 살고 있었다. 전문가 패널이나 심사위원으로 자주 위촉됐고 아테네움에서 학생들도 가르쳤다. 이 모든 걸 지켜봐온 토베는 그에게 "배가 더 나왔더라"는 짓궂은 일침도 잊지 않았다.

핀란드에서는 지식인 집단이나 레즈비언 집단은 매우 작아서 거기 속한 사람들은 '오며가며 마주칠' 수밖에 없었다. 그중 스웨덴어 사용자들은 거기서 더 작은 무리를 형성했고, 그중 다수가 비비카에게 흑심을 품었다. 토베는 에바에게 쓴 편지에, 세상에는 자기 남자에게서 다정함과 성적 만족을 충분히 채우지 못한 여자들 천지인 것 같고 아무래도 '유령'이 그들에게 해줄 게 많은 것 같다고 썼다. 또 아토스의 새 애인에 대해, 그리고 그 여자가 얼마나 비비카에게 반해 있는지에 대해서도 전했다. 아토스가 또 한 명의 여자친구를 비비카에게 뺏길 것 같다고 말이다.

온갖 편견이 들끓던 때였고, 토베와 절친한 친구들도 그녀의 새로운 성적 지향을 선뜻 이해하지 못했다. 가장 친한 친구 에바 고니코프조차 토베가 레즈비언이라는 사실을 받아들이지 못하는 듯했다. 토베는 한없이 너그럽고 이해심 많았기에 에바가 핀란드에 왔을 때 얼마나 힘들어하는지 지켜봤다고 편지에 썼다. 토베가 유일하게 속상해했던 건 자신에게 중요한 사람들인 에바와 비비카가 서로를 싫어한다는 사실이었다.

1953년, 자신의 레즈비어니즘이 오랫동안 헬싱키에서 가십거리였다는 이야기를 들은 토베는 큰 충격에 빠졌다. 자기만의 세계에서, 무방비한 고립생활을 해온 토베는 이를 까맣게 모르고 있었다. 그러다 분노한 한 청년이 협박 편지를 보내오면서 냉정한 진실이 드러났다. 사생활이 사라진 것만 같았다. 익명의 편지가 쏟아졌고, 온갖 방식의 중상모략과 엿듣기가 자행됐다. 토베는 누가 전화를 감청하는 것 같다고까지 의심했다. 남한테만 일어난다고 생각했던 모든 일들에 노출됐고 갑자기 인신공격과 증오의 대상이 돼 있었다.

학식 있는 동료들마저 편견을 숨기지 않았다. 대표적인 예로 마리아 리사 바르티오가 문학인의 밤에서 토베를 만난 이야기를 풀어놓은 일화를 들 수 있다. 바르티오가 말하길, 토베는 그때 이미 유명인이었고 헬싱키 문학인 집단에서 질투의 대상이었다. 다른 작가들은 토베가 그 '요상한 판타지 캐릭터'인 무민으로 부자가 됐다고 넘겨짚었다. 토베의 성적 지향에 대해서도 다들 알았다. 토베가 바르티오에게 자기 잔으로 술을 권하자 바르티오는 "그게 성적 추근댐의 첫 신호임을 알았기 때문"에 거절했다. 예술가

사이에서도 호모포비아와 질투는 빠지기 쉬운 함정이었던 것 같다.

레즈비어니즘은 너무나 민감한 주제여서 가까운 가족들 사이에서도 아무렇지 않게 논하기 어려웠다. 토베는 부모님이 알고 계시리라 짐작했다. 어머니에게는 비비카와의 우정에 대해 상담한 적도 있었다. 파판은 소문을 듣고 이에 대해 자세히 캐묻고 싶어했으나 '호모섹슈얼'이라는 단어조차 꺼내지 못했다. 토베는 어머니가 눈치껏 침묵해준다고 여기고, 그런 배려에 고마워했다. 에바에게 토베는 이

1950년대에 펠링키 섬에서, 토베와 비비카.

렇게 써 보냈다. "내 생각에 함은 다 이해는 하지만 그럴 마음이 들기 전엔 절대 얘기를 꺼내지 않을 것 같아." 함의 그런 결정에 토베는 외로워했다. 훗날 툴리키 피에틸레와 몇십 년을 살았는데도 금기는 느슨해지지 않았고, 모녀는 이 문제를 끝내 꺼내지 않았다. 모두가 아는 일을 회피, 은폐, 침묵하는 건 핀란드에서 굉장히 흔한 일이었다. 비비카 반들레르는 자신의 동성애에 대한 어머니의 침묵 때문에 생겨난 크나큰 절망을, 그런 식의 침묵으로 인한 절망을, 그런 종류의 침묵 속에 살아가는 고통을 묘사했다.

그래서 이제 그 얘기는 입밖에 나왔어요. 당신이 알던 것. 당신이 안다는 걸 나도 알던 것. 살아 있는 한 절대 입밖에 내서는 안 되었던 것. 그리고 당신이 죽으면 그제야 내가 꺼낼 수 있을 그것이오.

어떻게 그럴 수 있었지요? 그렇게 약삭빠르게 침묵하는 게 어떻게 가능했어요, 엄마? (…) 엄마 세대의 다른 불쌍한 엄마들처럼 대하면서 내가 치료되길, 아니 엄마는 분명 이랬을 텐데, '정신 차리길' 빌었나요.

비비카는 토베를 지적으로 자극하고 여러 방면에서 도움을 주는 동료였을 뿐만 아니라 절친한 친구였다. 그녀는 "듬직한 유령, 최초의 친구"였다. 비비카는 거의 매년 토베와 투티가 사는 섬에 놀러와 일주일간 머물다 갔고, 보답으로 두 연인도 사리에 위치한 비비카의 농장에 놀러갔다. 토베에게 비비카는 문제가 생기면 언제든 달려갈 수 있는 가족과도 같았다. 두 사람은 함께 주목할 만한 연극, 라디오, 텔레비전 프로그램을 다수

제작했다. 토베가 툴리키와의 관계를 터놓을 수 있는 사람도 비비카였고, 반대로 비비카에게 토베도 그런 사람이었다. 두 사람이 주고받은 서한은 분량도 많은 데다 그들의 삶을 거의 대부분 담고 있다. 토베는 비비카에게 자신의 작업에 대해 썼고, 그녀의 판단을 신뢰했기에 반만 쓴 책의 원고도 어서 읽고 평가해달라고 보냈다. 비비카가 바쁘면 책 작업도 늦춰졌다.

비비카는 함과도 가까운 관계를 유지했는데, 늙고 병환이 깊어가는 친구의 어머니를 염려했다. 1950년대 초, 병세가 심히 악화된 함은 병원에 입원해 복부 검사를 받아야 했다. 함이 돌아왔을 때, 모녀는 비비카의 초대로 사리에서 열흘간 즐거운 휴가를 만끽했다. 토베는 에바에게도, 비비카는 절대 자신을 배신할 리 없는 엄청나게 충직한 친구라고 말했다. 비비카가 자신의 삶에 언제나 중요한 존재로 남을 거라고 믿었다. 그리고 자신의 순진함과 미화하려는 욕구, 깊이 배어들었다고 생각했던 성격상 특질들을 버릴 수 있었던 것도 비비카 덕분이라고 여겼다.

벽화 작업

2차대전 이후 유럽은 재건되었다. 새롭고 더 나은 세상, 특히 예술이 특별한 역할을 하는 세상을 짓고자 했고, 예술작품이 공공 공간에 자리하면 좋을 거라는 발상이 싹텄다. 벽화에 대한 열광이 유럽에 폭넓게 퍼졌다. 예술과 건축의 협업은 1950년대의 핵심 테마 중 하나였다. 퓨전 아트와 건축을 홍보할 목적으로 공간 그룹이 1940년대 후반 파리에서 창설됐고 1950년대 초에는 핀란드에 지사까지 설립됐다. 이 협회에서 내세우는 바를 적극 지지한 예술가로는 화가 B. J. 카를스테드트, 삼 반니, 라르스 군나르 노르츠트룀 등이 있다. 벽화 경연이 열렸고, 많은 벽화가 제작됐다. 상점이나 학교, 유치원, 술집 등에 모두의 즐거움을 위해 벽화 예술이 장려될 때였지만 작업은 보통 예술가에게 직접 주문되었다. 좋은 것의 공유를 장려하고 전쟁의 폐허에서 재건된 새로운 세상을 더 아름답게 만들기 위한 사회적 예술의 일환이었다. 이렇게 제작된 수많은 작품이 훗날 잊히고 말았다. 현장을 수리하면서 대형 벽화들을 들어내야 했고, 예술품으로 인정하기보다는 그저 장식으로 취급했기에 심지어 헐어버렸다. 이 몇 년간 핀란드에서 토베보다 벽화를 더 많이 그린 예술가는 없을 것이다. 토베의 그림은 종종 '장식화'로 불렸는데, 아마 레스토랑이나 카페테리아 혹은 아이들을 위한 공간에 설치돼서 그랬을 것이다. 그리고 실제로도 매우 장식적이었다.

노키아 고무 공장으로부터 의뢰받은 벽화의 스케치, 유화, 1942년.

토베가 벽화를 그린 건, 일러스트 작업과 마찬가지로 수입 때문이었다. 사람들 앞에서 말하려면 긴장했고 학생들 대하기도 어려워했기에 미술교사가 될 생각은 없었다. 그래서 독립성이 보장되고 혼자서 하는 작업을 선호했다. 스톡홀름의 미술 아카데미에 다니면서 벽화의 기본을 제대로 배운 토베는 새로운 작품을 완성할 때마다 더 발전했고 더 배웠다. 토베의 초기 벽화들, 그중에서도 헬싱키 시청 식당에 그린 대형 프레스코화 두 점이 그녀의 실력과 재능을 증명해준다.

1948년 토베는 핀란드 남부 코트카 마을의 사립 유치원 벽화 작업을 의뢰받는다. 최

종적으로 7미터 길이인 이 작품을 제작하면서 토베는 '재현'이니 '의미와 전달'이니 할 필요 없이 아이들을 위해 그림을 그린다는 건 정말로 멋진 일이라고 했다. 아마 스트룀베르그 공장에 그린 벽화들을 떠올리며 한 말일 것이다. 처음에는 공장 노동을 직접적으로 묘사한 그림을 그리지 않았다. 노동자들의 고된 노동과 대조되는 무언가 아름다운 것을 그리려 분투했다. 그 그림에 혹은 그 주제에 공장주들이 실망했던 게 분명해 보였고, 토베는 그에 대한 보상으로 전력의 유통에 대한 벽화를 하나 더 그렸다.

코트카 유치원 벽화는 1949년에 완성되었다. 친숙한 무민 캐릭터들이 텐트 옆 모닥불에 둘러앉아 있는, 거대한 한 편의 동화 파노라마다. 전형적인 동화 캐릭터들, 예를 들면 백마 탄 공주가 열려 있는 보물상자로 다가가고 있고, 만이나 아치형 다리 같은 어딘지 익숙한 풍경도 보인다. 토베는 동료이자 동시대 화가인 운토 코이스티넨이 벽화가 완성되기 전에 찾아와서는 콧방귀를 뀌며 "거지 같군"이라고 말했다고도 했다. 그 한마디로 아이들을 위한 미술이 얼마나 천대받았는지 드러난다. 꽤 그럴듯한 가설인데, 어쩌면 그건 여자가 하는 예술을 싸잡아 깔본 '분노한 청년'의 반응이었을 수도 있다.

토베는 결국 화실을 샀지만, 큰 액수를 대출받아야 했다. 그래서 돈이, 그것도 많은 돈이 필요했다. 나중에 한꺼번에 원금을 상환해야 하는 선이자상환 대출이었기 때문이다. 총 상환액수가 120만 핀란드마르크에 달한 십 년 만기 대출은 극적인 방식으로 토베의 인생에 그림자를 드리웠다. 비비카와 파판이 보증을 서줬다. 벽화 일로 어쨌거나 부담을 상당히 덜었고, 다행히 이자 금리가 폭등해 원금 상환이 불가능해지기 전에 빚을 청산할 수 있었다. 1953년은 일감이 쏟아져 주머니 사정이 특히 넉넉했던 해였다. 토베는 그해에 어느 때보다도 많은 돈과 존경을 얻었고, 그 점에 무한히 감사한다고 밝혔다. 이 무렵 매년 한 점, 잘하면 두 점의 벽화를 제작했다. 코트카 직업학교와 하미나 클럽하우스의 벽화는 1952년에 완성되었다. 하미나 클럽하우스 벽화에는 〈해저로부터 전해진 이야기En saga från havsbotten〉라는 제목이 붙었는데, 바다를 배경으로 하미나의 역사를 동화로 그려낸 작품이다. 이듬해 도무스 아카데미카 스튜던트 호스텔의 벽화들이 완성됐고, 1954년에는 노르딕유니언뱅크 헬싱키 지부 직원식당 벽화 제작이 끝났다. 베니스 광장처럼 보이는 광장이 그려져 있고 그 뒤로 풍랑이 이는 바다에서 배들이 출렁대고 있다. 우산을 쓰거나 낙하산을 멘 사람들이 전면에 그려져 있다. 이런 그림일기 같은 작품은 동화적 세계를 표현한 토베의 다른 그림들을 연상시킨다.

1954년에 그린 카리야 스웨덴인 초등학교의 벽화들, 그리고 1984년에 그린 아우로라 어린이병원 벽화와 포리에 위치한 타이쿠린 하투(마법사의 모자) 유치원 벽화에는

모두 동화 모티프가 담겨 있다. 아우로라 어린이병원 벽화는, 다섯 명의 화가를 후보로 초청해 경쟁심사가 이루어졌다. 괴스타 디에흘, 에리크 그란펠트, 에르키 코포넨 그리고 온니 오야로가 경쟁자였는데 하나같이 저명한 화가였다. 당대의 선구적이고 존경받는 화가를 넷이나 제쳤으니 토베는 분명 뿌듯했을 것이다. 움직임과 색채가 돋보이는 구상의 이 그림에는 무민 골짜기 친구들이 등장해 커다란 벽면들을 밝혀준다. 타이쿠린 하투 유치원은 툴리키 피에틸레의 남동생인 레이마와 그의 아내 라일리가 설계한 건물이다. 여기 그린 벽화는 토베의 마지막 벽화 작품으로 그때 토베 나이 일흔이었다.

1954년에 토베는 핀란드 서부 테우바의 외베르마르크라는 동네의 작은 교회 제단화로 〈열 명의 처녀Tio jungfrur〉를 그렸다. 이는 토베가 그린 유일한 종교화다. 일을 의뢰받은 토베는 기뻐하며 이렇게 썼다. "벽이 있어서 다행이야. 요즘엔 사람들이 전처럼 그림을 구입하지 않으니 말야. 은행 대출금의 상당 부분을 갚을 수 있게 됐어. (…) 하지만 여행은 다음으로 미뤄야겠어." 삼과 마야 반니 부부가 파리로 떠난 뒤였다. 토베도 가고 싶어서 애석해하며 파리행을 꿈꿨다. 친구들이 몽파르나스의 레스토랑 라쿠폴에 앉아 있는 모습을 상상하며, 자기도 거기 있고 싶다고 생각했다. 하지만 당장은 갚아야할 대출금이 남아 있으니 동네 식당으로 만족하는 수밖에 없었다. 교회 안은 추웠고 그림 그리기에 좋은 환경은 아니었다. 시간이 오래 걸리는 작업이었고, 토베는 부담감에 시달렸다. 낮에는 교회에서 벽화를 그리고 밤에는 「시편」을 읽으며 노르딕유니언뱅크 벽화의 초안을 그렸다. 거기에 더해 『무민 골짜기의 여름』 마무리 작업까지 병행했다. 친구들에게 편지를 쓰는 게 유일한 오락이었다.

『그다음에 무슨 일이 있었을까요?』

토베의 첫번째 무민 그림 동화 『그다음에 무슨 일이 있었을까요?』는 스웨덴어로 1952년 출판됐고 같은 해 핀란드어로 번역됐다(영어판은 2005년 출판됐다). 시각적으로 힘있고 유쾌한 분위기의 책이었다. 그림이 지면 전체를 채웠고, 힘차면서도 탄력 있는 선들로 표현됐다. 모티프들은 큼직큼직하고 대개 검은색으로 구성되었고, 강조된 선들과 단색의 면들은 당시 주요 예술가의 작품에서, 그리고 어린 초등학생들의 그림에서 익히 보인 타공 기법을 떠오르게 한다. 흑백 컬러를 중심으로 탁한 파란색과 진홍색, 보라색, 황토색 또는 밝은 노란색을 넣어 효과를 낸 그림책은 많았지만 그렇게 선명한 색을 쓴 어린이책은 보기 힘들었다.

가장 참신한 요소는 종이 한가운데 낸 구멍이다. 그 구멍으로 독자는 다음 페이지의 일부를 볼 수 있고, 종종 더 많은 구멍으로 그다음 페이지까지 볼 수도 있다. 내용이 앞으로 어떻게 전개될지 짐작할 수 있는데, 헷갈리게 하는 단서가 많아서 뒤에 가서 놀라게 된다. 아주 정확한 기술과 제작이 요구되는 디자인이었다. 책에 구멍을 뚫는 이러한 아이디어는, 토베가 어렸을 때 했던 무서운 경험에서 유래했다는 얘기가 있다. 엄마와 함께 엘사 베스코브의 『숲의 아이들』(1910)을 읽던 중 바위 뒤에서 트롤이 엿보는 그림이 나왔다. 트롤을 본 토베가 너무 겁을 먹자 함이 그 위에다가 종이를 붙여버렸다. 그런데 종이 윗부분만 붙여 뒤에 토베는 그 종이를 들춰서 그림을 보고 더 겁에 질렸다고 한다.

이 그림 동화의 이야기는 운문 형식이다. 재미난 각운으로 독자들이 이야기를 따라 큰 소리로 읽게 유도한다. 본문도 시각적인 효과를 연출하기 위해 배치됐다. 그 자체가 독립적인 요소로 작용하며, 장식적인 손글씨로 인쇄된 글자는 어린 시절을 연상시킨다.

이야기에서 꼬마 미가 사라지자 걱정에 찬 그녀의 친구들이 우유를 사서 신나게 돌아오던 무민트롤을 가로막는다. 많은 모험 끝에 꼬마 미와 무민트롤은 푸근한 무민마마의 품으로 돌아온다. 초기의 무민 동화에서 많이 본 플롯, 이를테면 누군가 사라져

헬싱키 스토크만 백화점 무민 홍보 행사장에서 무민 피겨들과 찍은 사진, 1956년.

〈낚시하는 개프지〉.
『그다음에 무슨 일이 있었을까요?』 삽화.

〈무민 숲의 한 장면〉.
『그다음에 무슨 일이 있었을까요?』 삽화. 1945년.

찾다가 다시 만나게 되고, 자연재해를 겪고 무민마마의 따뜻함을 느끼는 이야기가 뒤섞여 있다. 하지만 여기서는 그것들이 더 압축적으로 다뤄지며, 이야기는 그림을 곁들여 전개된다.

　이 그림 동화는 출간 즉시 주목받았고 동시에 무조건적인 찬사가 쏟아졌다. 해외 독자들(그리고 핀란드어권 핀란드 독자들)에게 무민 세계를 각인시킨 책으로 봐도 좋다. 대부분의 핀란드어권 독자들에게는 무민과의 첫 만남이었다. 토베는 행복에 겨워 "여기 사람들은 그림 동화를 제일 좋아하는 것 같아. 핀란드어로 번역이 됐거든"이라고 했다.

　이듬해 토베는 스웨덴도서관협회가 수여하는 닐스 홀게르손 상을 받았다. 토베가 받은 첫 어린이문학상이었지만 물론 이게 마지막은 아니었다. 얼마 후에는 핀란드에서 루돌프 코이부 상도 탔다. 충분히 상을 받을 만했다. 『그다음에 무슨 일이 있었을까요?』는 핀란드 내에서도 그렇고 세계적으로도 어린이문학에 있어 완전히 새로운 작품이었다. 이 책에 실린 일러스트들은 새롭고 현대적인 관점으로 미술을 보여주며, 당대 최고로 꼽힌 몇몇 미술품과 견주어도 손색이 없었다. 그래픽아트로서 또 어린이문학으로서 참신하고 혁신적이었고, 당시로서는 독보적인 작업이었다. 토베가 쓴 한 단편에 어느 연재만화 작가에 대한 묘사가 나오는데, 토베 본인이 사용하는 선의 미려함을 표

〈천둥번개가 치는 날의 해티패트너들〉.
『그다음에 무슨 일이 있었을까요?』 삽화. 1945년.

현한 글로 봐도 좋을 것 같다. "그렇게 아름다운 선을 그리는 사람은 없었다. 너무나 가볍고 완전해서, 작가가 그걸 그리면서 얼마나 행복했을지 짐작이 갔다."

『무민 골짜기의 여름』

토베는 다음 무민 동화인 『무민 골짜기의 여름』(1954)을 1953년 펠링키 군도의 브레츠케르 섬에 머물면서 쓰기 시작했다. 연극 세계를 다루는 이번 편은 그 분야에서 토베의 멘토이자 영감의 원천이 돼준 비비카에게 헌정되었다. 이번에도 엄청난 자연재해가 일어나 이런저런 사건들이 벌어지고 익숙한 일상과 기존의 안정된 생활을 흔들면서 플롯이 전개된다. 화산 폭발로 인한 해일이 무민 집을 포함해 주변 모든 것을 삼켜버리고 등장인물들은 물위를 떠다니는 신세가 된다. 그러다 운 좋게 홍수에 떠내려온 극장 한 채를 발견해 그곳을 거처로 삼는다. 하지만 그들은 극장이나 연기에 대해 전혀 모르며, 심지어는 자기네가 지금 극장에 산다는 것조차 모른다.

이 책을 쓸 때 토베는 각본을 쓰고 무대를 연출해본 경험이 이미 있었다. 비비카의 연출로 〈무민트롤과 혜성〉(원제는 『무민 골짜기에 나타난 혜성』이었으나 연극은 다른 제목으로 발표됐다)을 무대에 올렸고, 이 작품으로 해외 순회공연까지 했던 것이다. 그러면서 토베는 연극의 세계에, 그 빛과 강렬함에, 그리고 그 다의성에 푹 빠졌다. 처음 생각한 대로 된 게 아무것도 없었다. 『무민 골짜기의 여름』은 화산 대폭발 직전, 열기와 건조함, 데일 듯한 재가 다가올 재앙과 파괴를 예고하는 순간을 묘사한다. 이번 책에서도 원자폭탄이 터지는 광경이 암시된다.

> 불길함으로 가득한 밤이었어요. 바깥 벽에서는 우지끈하는 소리, 쌩하는 소리가 들려왔고, 거센 파도가 밀려와 덧문을 때렸어요. (…)
> "세상이 끝나는 거야?" 꼬마 미가 호기심에 차서 물었어요.
> "적어도 그렇겠지" 하고 밈블의 딸이 대답했어요. "남은 시간은 좀 착하게 굴어봐, 우리 모두 조금 있으면 천국에 갈 테니까."
> "천국이라고?" 꼬마 미가 되물었어요. "꼭 천국에 가야 해? 그럼 나중에 거기서 어떻게 다시 나오는데?"

생사가 갈리는 순간에도, 무민마마는 처리하기 쉬운 사소하고 일상적인 일들에 집중

「무민 골짜기의 여름」 표지 스케치, 구아슈, 수채화, 1954년.

한다. 대재앙이 닥쳤는데도 자신이 조각한 작은 돛배를 찾고, 보기 흉한 그물침대가 없어졌음에 기뻐한다. 무민 집 지하실까지 물이 차오르자 무민마마는 바다에 뚫어놓은 구멍을 통해 새로운 각도로 부엌을 살펴보게 된다. 홍수가 나기 전에 미처 설거지를 못 해뒀다는 걸 알아챈다. 미리 해놨대도 소용없었을 것이다. 무민트롤과 스노크 메이든은 경찰에 붙잡혀 감옥에 갇힌다. 그러다 결국에는 모두 가족의 품으로 돌아오고 모든 것이 원래대로 돌아간다. 위험은 과거의 일이 된다.

웅덩이 하나가 여전히 천국을 비추고 있었어요. 꼬마 미에게 딱 맞는 수영장 크기였어요. 마치 아무 일도 없었고, 어떤 위험도 그들을 건들지 못할 것 같았어요.

토베는 독자들, 심지어 어린 독자들을 대상으로도 뭐가 적합한가에 대한 어떤 기준

『무민 골짜기의 여름』 삽화, 1954년.

도 따르지 않았다. 다른 이에 대한 사랑과 염려가 가득한 무민 세계에서는 금지하는 행위 자체를 제외한 무엇도 금지되지 않는다. 『무민 골짜기의 여름』에서 스너프킨의 적들, 공원 관리인과 공원 여교도관은 자기네가 전부 원형 아니면 사각형으로 나무를 쳐낸 공원에서 산다. 그곳에는 모든 숲길이 "지시봉처럼 일직선이다. 풀잎이 하나라도 솟아나면 잘라버려서, 풀은 처음부터 다시 솟아나려고 애써야 한다". 높다란 철책으로 둘러싸인 이 공원에 조그맣고 복슬복슬하게 생긴, 조용한 '숲속' 친구들이 놀러온다. 곳곳에 '담배 피우지 말 것' '잔디밭에 앉지 말 것' '웃거나 휘파람 불지 말 것' '두 발 모으고 뜀박질하지 말 것' 등 온갖 금기사항을 알리는 경고판이 걸려 있다. 그걸 보자마자 스너프킨은 결심한다. "저 경고판들을 다 떼야겠어. 그림 풀도 마음대로 자랄 수 있겠지."

숨은 트롤들

『무민 골짜기의 여름』은 극장과 연극 연출에 관한 내용이었으니 극적으로 각색하기에 매우 적합할 뿐 아니라 풍부한 영감을 제공하는 원전이었다. 이번 연극에는 〈숨은 트롤들Troll i kulisserna〉이라는 제목이 붙었고, 1958년에 비비카의 연출로 이번에는 릴라 극장에서 상연됐다. 토베가 각본을 쓰고 무대장치를 맡았다. 토베는 다른 작업에 참여할 때처럼 열정적으로 제작에 참여했고, 숨가쁘게 돌아가는 현장 일정을 함께 소화했다. 초연에 대한 두근거리는 기대감이 현실화되는 모습을 보며 토베는 지난 첫 연극 때 개막을 앞두고 며칠간 그랬던 것처럼, 초연이 성공할까 실패할까 궁금해했다. 공연에 참여한 모든 이들이 그랬듯 그녀도 리허설에 짜릿함을 느꼈다. 토베의 가까운 친구이자 릴라 극장의 배우인 비르기타 울프손은 현장에서 본 토베를 이렇게 묘사했다. "한 손에는 페인트통을 들고 주머니에는 메모장을 꽂고서 약간 무중력 상태의 야생 고양이처럼 무대와 객석을 날아다니듯 오간다. 이것저것 고치고, 바로잡고, 하여간 매우 쓸모 있다."

비비카는 첫번째 연극 〈무민트롤과 혜성〉에 썩 만족하지 못했다. 배우들이 커다란

탈을 쓰고 무대에 올라서 표정 연기를 할 수 없었기 때문이다. 몸짓만으로 메시지를 전달하기란 역부족이었고, 펑퍼짐한 무민 의상에 배우들의 많은 움직임이 묻혔다. 지난 경험에서 얻은 지혜로, 새 연극에서는 탈을 맨 먼저 치워버렸다. 토베는 비비카와 상의해가며 각본을 썼고, 비비카가 어떻게 되어가느냐고 초조하게 물을 때마다 모두 순조롭게 진행중이며 '무민스러움'을 어떻게 표현할지 전혀 걱정하지 말라고 대답했다. 대사로 살리면 될 터였고, 이를 역할별로 따로 쓸 계획이었다. 그보다는 모든 요소를 하나로 묶어줄 극의 틀을 짜는 작업이 더 어려운 과제였다.

연극은 대성공을 거뒀고 관객들을 사로잡았다. 헬싱키 상연이 끝난 후 이 연극은 1959년에는 스톡홀름에서 상연됐고, 1960년에는 오슬로에서, 그것도 토베의 절친한 친구이자 이제는 전설적인 배우인 라세 푀위스티와 비르기타 울프손이 주연을 맡아 상연됐다. 이번에도 연출은 비비카가 맡았다. 이러한 성공은 수많은 특별공연과 텔레비전 시리즈, 라디오 단막극으로 이어졌다. 노르웨이에서 토베는 노란 천을 뒤집어쓰고 사자의 뒷다리로 참여해, 까다로운 안무를 식은 죽 먹듯이 소화해냈다. 원래부터도 열정적이고 노련한 춤꾼이었으니까 말이다.

연재만화로 이천만 독자를 얻다

토베는 갓 열다섯 살이 됐을 때 첫 연재만화 「프리키나와 파비안의 모험」을 어린이잡지 『룽켄투스』에 실었다. 전형적인 스타일의 만화였지만 그럼에도 완성도 면에서 꽤 전문적이었다. 이듬해에는 「하늘로 날아간 축구공」을 그렸는데, 생동감 있게 움직임이 표현된, 액션 가득하고 선명한 흑백 만화였다. 삼 년 후 스톡홀름 응용미술대학을 마친 뒤에는 더 전문적인 수준의 기교를 사용한 다른 만화를 작업했다. 아기자기한 디테일이 돋보였고, 이번에는 흑백만이 아니라 다양한 농도의 회색도

〈정원에 그림을 그리는 무민마마〉.
「아빠 무민 바다에 가다」 삽화, 1965년.

23.

사용했다.

　이후 일마간 만화라는 장르에 관심이 시들해진 듯하다. 아테네움에서 그림 공부중이 었으니 연재만화의 세계에서 멀어졌는지도 모른다. 경제적인 면에서 만화 드로잉이 딱 히 매력적이지 않았다는 것도 한 이유였다. 다른 그래픽 작업보다 보수가 낮았던 것이 다. 그러나 토베는 만화 그리기는 멈췄어도 자신이 익힌 기교는 간직하고 있었다.

　토베의 무민 동화를 읽고 눈이 번쩍한 아토스는 토베에게 무민 연재만화를 그려보 라고 처음으로 제안했다. 『뉘 티드』의 편집장이었던 그는 신문 어린이면에 실을 만화 를 토베에게 청탁할 수 있었다. 토베가 이 연재를 위해 그린 무민 만화는 『무민 골짜기 에 나타난 혜성』을 토대로 〈무민트롤과 세상의 끝〉이라는 의미심장한 제목으로 게재됐 다. 그러나 독자들은 이 만화를 용인할 수 없었던 듯하다. 무민파파가 군주정을 지지하 는 신문 〈모나르키스트블라데트〉를 읽는 장면을 보고 많은 이들이 언짢아했는데 노동 자들이 주독자층인 『뉘 티드』의 성향에 반하는 설정이긴 했다. 이 시리즈는 반년 만에 중단됐지만, 총 스물여섯 편이 게재되었다. 해외시장에 출판할 만하다고 확신한 아토 스는, 해외 언론사들을 상대로 가능성을 타진해보기 시작했다.

　『뉘 티드』 이후 토베는 핀란드어 신문에 무민 만화를 제공했는데, 〈헬싱잉사노마트〉였 는지 〈우시수오미〉였는지는 본인도 기억하지 못했다. 하지만 이 신문사의 편집자들이 토 베를 만나보려고도 하지 않았고, 그녀가 보낸 만화 샘플을 분실하기까지 했다. 무민 만화 는 1954년 런던의 〈이브닝 뉴스〉에 실리고서야 핀란드어권 언론사에서 관심을 받았다.

KOMETEN SLÅR NER!
...fotogenlampan ramlar
omkull, allt blir svart....
FORTS.

t ögonblick att förlora där står mamma..... In
gen dånar på avstånd, med er ungar, stäng dörrn,
en skälver.... nu - kommer det.....
 Tove

「뉘 티드」에 실린 무민 만화, 날짜 미상.

1950년과 1951년에는 『마법사의 모자와 무민』과 『무민 골짜기에 나타난 혜성』 영문판이 영국과 미국에서 출간되면서 무민이 최초로 북유럽 밖 세상에 알려졌다. 영국에서 받은 평은 매우 긍정적이었다. 1952년 영국의 미디어 그룹인 어소시에이티드 뉴스페이퍼가 무민 만화를 장기적으로 연재하고 싶다는 뜻을 비쳤다. 줄거리가 계속 이어져야 하고 성인을 주요 대상으로 삼아야 하며, 소위 '문명 세계'를 풍자적으로 그려달라고 했다. 토베는 결국 칠 년 계약을 제안받았다. 좋은 제안 같았고, 토베는 반색하며 이렇게 말했다. "일주일에 여섯 편만 그리면 되는 데다 다시는 바보 같은 작은 삽화도 안 그려도 되고 골치 아픈 작가들과 싸울 필요도 없고 어버이날 카드 따위도 안 만들어도 돼."

〈이브닝 뉴스〉의 제안은 탁월해 보였다. 토베는 앞으로 돈 걱정은 전혀 안 해도 될 테고 그림에 집중할 수 있을 거라 믿고는 의뢰를 받아들였다. 후자의 경우는 완전히 예상을 빗나갔다. 어소시에이티드 뉴스페이퍼는 계약 조건을 논의하자며 토베를 며칠간 런던에 초대했다. "나는 모든 것들을, 특히 이번 봄에 마치기로 약속해둔 노르딕유니언 뱅크 벽화 작업을 어수선하게 놔두고 여행길에 올랐다." 런던에서 이 주간 집중적인 시간을 보냈다. 매일이 미팅과 회의, 만찬, 극장 나들이, 새로운 사람들에다가 곧 익숙해져야 할 새로운 언어까지 온갖 흥분되는 일의 연속이었지만, 토베는 신중해야 하고 자신의 권리를 보호해야 한다는 걸 예민하게 의식하고 있었다. 그러나 계약은 난생처음 일정한 수입원이 생김을 의미했다. 함이 은퇴할 예정이었기에, 수입은 그 어느 때보다 중요했다. 재정적으로 안정되자 토베는 행복해했다. "(…) 매월 첫날 은행에 가서 항상

거기에 일정한 금액으로 들어와 있는 월급을 수령하는 기분은 얼마나 멋지고 든든한지 몰라. 너는 바보 같다고 여길지 모르지만, 나는 매달 일정 액수의 돈을 써본 적이 지금껏 한 번도 없었어."

런던의 발행인들은 토베를 한 달 가까이나 계속된 오리엔테이션에 보냈다. 그들은 그녀에게 뭘 바라는지 뭘 그려도 되는지 뭘 그리면 안 되는지 알려줬다. 토베는 상당한 자유재량권을 부여받았지만, 섹스나 죽음, 정부 비판 같은 주제에 대해서는 확실히 제약이 있었다. 에로틱한 내용 또한 절대 안 된다고 했는데, 토베는 무민의 생김새 때문에 어차피 그렇게 그리기는 어려울 거라고 했다. 18세기에 일어난 죽음에 대해서라면 언급할 수 있었는데, 그 정도면 아주 극복 못할 장애물은 아닌 것 같았다. 토베는 자신의 동화에는 별로 죽음이 안 나와서, 책에서 고슴도치 한 마리만 죽었을 뿐이라고 대꾸했다. 정치나 영국 왕실과 관련된 문제는 언급을 피해야 했는데, 그런 내용에 대해서는 토베도 그러고 싶어했다. 아니, 아예 〈이브닝 뉴스〉에 명확하게 자신의 요구사항을 전달했다. "그리고 정치 얘기는 절대로 안 다루겠어요! 정치 얘기는 인간다움을 완전히 파괴해버리고 이 시리즈를 너무 빤하게 만들어서 작업에 대한 내 즐거움을 앗아갈 테니까요."

제약 조건은 많지 않았지만, 요구사항은 상당히 많았다. 극적 긴장감이 있어야 했다.

〈이브닝 뉴스〉 연재만화 스케치, 날짜 미상.

<이브닝 뉴스>에 게재된 무민 만화, 1950년대 중반.

세 칸 혹은 네 칸 안에서 사건이 빠르게 전개돼야 했고, 거기 담기는 난처한 상황들은 다음날 연재에서 해결되어야 했다. 그렇게 한 편을 끝내면 또 새로운 이야기를 만들어내야 했다. 계약상 이야기들은 해피엔딩이어야 했고, 등장인물들은 매우 힘든 상황에서도 살아남아야 했다. 그리고 어떤 캐릭터도, 설사 원한대도, 다른 캐릭터를 잡아먹어서는 안 되었다.

이 연재만화에 토베는 무민 동화의 줄거리와 중심 주제들을 다듬어서 재사용했고, 대개는 자신이 중요시하는 주제들을 고수했다. 「무민 골짜기의 클럽생활」에서 토베는 온갖 클럽활동과 사람들이 클럽에 가입하는 이유를 웃음거리로 삼았다. 예를 들면, 지나가는 무고한 행인들에게 투석기를 발사할 도덕적 권한을 가진 어느 클럽 회원에 대한 이야기가 있다. 무민파파는 서로 교제하고 즐거운 시간을 보내고 드레스코드를 지키는 걸 가장 중시하는, 즉 클럽활동 자체가 존재 이유인 또다른 클럽을 찾아낸다. 무민마마와 무민트롤은 어느 클럽의 회원도 아니지만 '약탈 클럽'에 스카우트된다. 많은 사건들이 일어나고 그들이 받을 벌칙이 결정된다. 바로 평생 모든 클럽의 정회원으로 활동하는 것이다. 『가름』에 게재됐던 만화가 손질돼 재등장하기도 했는데, 주제가 무민 캐릭터들을 통해 좀더 직접적으로 전달된다. 한 예로, 첫사랑과 마지막 사랑에 대한 토베의 생각을 반영한 편에서는 "우리는 첫사랑을 마지막 사랑과 혼동하거나 마지막 사랑을 첫사랑과 혼동하곤 한다"는 대사가 나온다.

연재만화에는 무민 동화를 통해 이미 익숙해진 캐릭터들이 등장하지만, 토베가 새롭게 창조한 캐릭터들도 소개되었다. 이 연재만화는 훗날 책으로 나왔는데, 초판 이후 오십 년 이상 꾸준히 발행될 정도로 사랑받고 있다. 그렇게 오래됐는데도 여전히 참신하

고 흥미롭다. 토베는 또 만화 칸 밖의 대사도 전체 이야기의 일부로 구성한 최초의 작가였는데, 이는 연재만화사에 그녀가 남긴 족적이다.

결국 계약은 칠 년 조건으로 체결되었다. 1952년 계약서에 사인했고, 1954년에는 세계에서 가장 많이 읽히는 석간인 〈이브닝 뉴스〉에 연재가 시작됐다. 신문사는 판권을 여기저기에 되팔았고, 곧 토베의 만화는 세계 여러 나라의 신문에 실렸다. 가장 잘나갔을 때 사십 개국의 신문에 실렸고 약 이천만 독자에게 다가갔다. 이런 경로를 통해 무민 만화는 마침내 핀란드어로 발행되는 〈일타사노마트〉에까지 흘러들었고 얼마 후에는 스웨덴어로 된 〈바사블라데트〉와 〈베스트라뉠란드〉에도 실렸다.

핀란드어 언론에서는 토베 얀손의 세계적인 성공에 이해하기 힘들 정도로 미지근한 반응을 보였는데, 1954년 〈헬싱잉사노마트〉의 런던 특파원이 「꼬마 미 만화」라는 제목으로 쓴 기사에서 이를 분명히 볼 수 있다. 이 기사에서는 꼬마 미만 언급하는데, 기자가 무민 이야기에 꼬마 미만 등장한다고 착각한 모양이다. 한 핀란드 예술가의 상상력에서 탄생한 꼬마 미라는 캐릭터가 어떻게 "영국인들로 하여금 그게 쓰레기인지 독창적인 머리에서 나온 즐거운 오락거리인지를 논쟁하게 만들었는가" 하는 설명으로 시작된다. 기자는 '얀손'이라는 사람이 유일하게는 아니라도 아마 몇 안 되는 핀란드 출신의 "외국 매체에서 유명해진" 연재만화가일 거라고 하더니, 꼬마 미는 만화를 읽은 수만 명의 구독자들뿐 아니라 다른 독자들에게서도 찬사를 받았다고 서둘러서 덧붙였다. 여기에 은사로 꼬마 미 캐릭터를 수놓은 "넥타이 하나 정도"는 만들어졌다고 기사를 이어갔다. 넥타이는 무민 스핀오프 관련 상품의 소박한 출발점이었을 뿐인데, 결국 그 산업은 오늘날 어마어마한 규모에 이른다. 당시 기자가 이를 예측할 수는 없었더라도, 핀란드 예술가를 과소평가하려고 그렇게까지 모욕적인 표현들을 쓴 기사는 찾기 힘들 터이며 왜 그런 기사를 썼는지도 미스터리로 남아 있다. 상식적으로, 핀란드 미술과 응용미술에 대한 긍정적 평판은 전쟁과 전쟁 배상의 부담에서 막 벗어난 나라의 자존심에 만나 같은 것이어야 마땅했다. 하지만 핀란드는 무민 만화의 성공에 자부심과 기쁨을 느끼지 못한 듯하다. 어쨌든 초반에는 그랬다.

1956년 봄, 헬싱키의 스토크만 백화점은 대대적인 무민 홍보 행사를 개최했다. 〈일타사노마트〉는 지면을 한 면 반 정도 할애해 삽화를 곁들여 토베의 인터뷰 기사를 실었는데 거기서 토베는 무민 캐릭터들이 자신의 진짜 고용주라고 했다. 늘 그래왔듯 자신의 본직은 화가라고 강조했다. 기자는 무민의 유명세를 유행병이나 개선 행진에 견주었고, 핀란드의 열 없는 태도를 꼬집었다.

알겠지만 핀란드에서는 무민에 대해 전혀 관심을 보이지 않았다. (…) 무민은 핀란드인에게 너무 똑똑한 캐릭터들이었는지 모두가 공주와 왕자, 마녀가 나오는 무시무시한 이야기나 동물들이 등장하는 전통적인 우화를 원했다. (…) 심지어 지금 와서도, 유럽 전체가 무민 이야기로 떠들썩하고 전 세계 사람들이 무민 동화와 만화를

런던 행사 기간 중 무민을 홍보하며 돌아다닌
〈이브닝 뉴스〉의 배달용 트럭, 1954년.

읽는 지금까지도 무민 이야기는 여섯 권 중 고작 두 권만 핀란드어로 출판됐을 뿐이다. 영어로는 여섯 권 전부 번역됐고, 스웨덴어판과 독일어판도 마찬가지다.

이 기자는 무민 캐릭터로 이층 버스들이 꾸며지고 토베 얀손이 텔레비전 프로그램에 출연해 직접 캐릭터들을 그려 보였던 런던의 대대적인 '무민 위크'에 대해서도 언급했다. 이 영국의 무민 축제는 헬싱키의 스토크만 백화점과 스톡홀름의 NK백화점이 훗날 주최한 무민 행사의 모델로 보인다.

너무 유명해져 "온 유럽에서 화제의 주인공"이 된 토베는 이천만 독자를 더이상 외면할 수 없게 되었다. 비록 회화작품으로 얻은 명성은 아니었지만 그런 유명세를 그녀도 분명 즐긴 모양이다. 영국 측 담당자인 찰스 서튼에게 이렇게 고백한 자료가 남아 있다.

그것도 그렇지만, 찰스 씨, 제가 살아오면서 찬사와 아첨에 정말 굶주렸었나봐요. 저의 유화작품에 그런 반응이 쏟아지길 꿈꿔왔지만요. 그렇지만 사람들이 좋아하는 게 저의 정물화건 무민 만화건 상관없어요. 중요한 건 제 작품을 사람들이 좋아해준다는 거니까요.

오랫동안 토베는 명성을 별로 중요치 않아 했다. 오히려 양날의 검 같은 존재로 여겨왔다. 어쩌면 작은 나라 출신의 여성으로 세계적인 유명세를 감당하기가 힘들었는지도 모르겠다. 이런 태도는 무민 세계 속 족스터와 다르지 않아 보인다. "유명해지는 건

별로 재미없는 일인 것 같아.' 족스터가 말했어요. '아마 처음엔 재밌겠지만, 점점 별거 아닌 일로 느껴지고 그러다 결국엔 속이 불편해져. 회전목마 타는 것처럼 말이야.'" 토베는 슬슬 만화를 그렇게 장기간 연재하기로 한 게 과연 잘한 결정이었을까 회의감을 느꼈다. 자신의 인생과 경력을 뒤바꾼 결정이었지만 원래 계획과 사뭇 다른 결과를 낳았기 때문이다. 그녀는 다수의 클라이언트를 상대로 여러 가지 일러스트 작업을 하느라 시간과 기운을 뺏기는 나날에서 해방되리라 생각했었다. 일주일에 연재만화 여섯 편을 그리는 편이 훨씬 덜 고될 것 같았다.

신문 연재 작업은 첫해와 그 다음해까지는 재미있었지만, 그후로는 매력이 사라지고 그 자리를 스트레스가 서서히 채웠고 작업이 더이상 의미 있게 느껴지지도 않았다. 엄격한 스케줄에 맞춰 작업하고 새로운 아이디어를 계속 짜내야 하는 상황을 토베는 몹시 힘들어했다. 그녀가 창조해낸, 야망은 없으나 "너무나 재능이 뛰어나서 마치 설사하듯 그림을 뽑아내는" 만화가보다 훨씬 힘겨운 시간을 보내고 있었다. ● 성실하고 꼼꼼하며 목표 지향적인 토베는 마감일을 못 지킬까봐 걱정하고 두려워했다. 연재만화와 무민 상품 기획, 벽화와 다른 그림 작업, 그리고 전시 준비와 집필활동 사이에서 균형을 맞추기란 불가능했다. 그렇다고 그중 하나라도 포기하고 싶진 않았고, 여전히 자신의 본직을 시각예술가라 생각했기에 무엇보다 그림 작업은 내려놓을 생각이 없었다. 따라서 아주 맹렬히 일에 임해야 했고, 그로 인한 최악의 결과는 찰스 서튼에게도 편지로 불평했듯이 사생활이 사라진 것이었다.

1979년 스웨덴 일간지 〈스벤스카다그블라데트〉에 토베는 〈이브닝 뉴스〉의 만화 연재 시절을 묘사한 글을 실었다. 그 글은 단편 「만화가」에 거의 토씨까지 그대로 실렸는데, 1978년 출간된 단편모음집 『인형의 집 그리고 다른 이야기들』(2012년 출간된 영문판 제목은 『아트 인 네이처』)에 수록된 소설이다. 이 이야기는 홀연히 사라진 연재만화가에 대한 것이다. 이 만화가는 블러비라는 캐릭터를 주인공으로 한 만화를 그리는데, 모든 캐릭터가 마지팬 비스킷과 캔들 왁스, 플라스틱 상품으로 제작되며 커튼이나 실내복에도 장식으로 들어간다. 블러비 주간이라는 것도 있고, 자선쇼의 환영 행사도 등장하며, 또 무민과 관련된 거의 모든 스핀오프가 여기에도 등장한다. 허구적인 만화가는 한 치의 실수도 용납하지 않을 정도로 꼼꼼하게 작업하나 거절을 못한다. 그러다 그가 사라져버린다. 새로운 만화가는 이런 이야기를 듣는다.

● 인용 구절은 토베의 단편집 『아트 인 네이처』 속 「만화가」에서 발췌했다.

칠 년만 버텨요. 어떻게든 지나갈 거요. 갑자기 잠적하고 목매달거나 하면 안 돼요. (…) 그런 사람이 있었거든. 리비에라에 저택도 주고 유람 요트도 제공하고 온갖 것을 다 누리게 해줬더니만, 떠나서 목매달아버렸어요. 뭐 그 정도는 있을 수 있는 일이라 쳐도, 그 양반이 다른 연재만화가들한테 장기 계약을 하지 말라고 경고하는 편지를 썼지 뭡니까. 그들은 신문에 실린 그의 편지를 자기들 비밀 박물관에 보관해뒀어요.

토베의 이 단편은 거대 신문사에서 일하는 만화가의 삶을 다소 음울하게 묘사했는데, 여기에 묘사된 심리적 압박감은 분명 그녀의 경험과 별반 다르지 않을 것이다. 토베도 꼼꼼했고 또 지나치리만큼 성실했다. 실수라도 할까봐 작품을 아주 샅샅이 살폈다. 게다가 무민과 관련된 각종 행사와 프로모션, 곁가지 스핀오프들도 확장되던 상황이었다. 불행한 블러비 창작자와 공통점이 많았다.

현실과 허구는 또한 소름끼치도록 겹쳤다. 토베가 신문 연재를 시작했을 때, 신문사에서 구석에 조그만 작업 공간을 내주었다. 토베보다 먼저 그 자리에서 일하던 다른 만화가가 있었는데, 그는 정신병원에 입원했다고 한다. 그 얘기를 토베는 한참 후에야 들었다. 육 년 후 토베는 계약을 종료하기로 마음먹었고, 연재만화가로서의 성공적인 커리어는 적절한 결말을 맺었다. 1959년 영국의 신문사들에게 전한 사직서에서 토베는 연재만화와 무민 동화, 그림에 대한 자신의 태도를 이렇게 설명했다.

이 무렵 저와 무민트롤의 관계는 닳고 닳은 부부관계와 비슷해졌어요. 아마 제가 무민과 거리를 두고 싶어하는 걸 오래전부터 눈치채셨을 거예요. 제가 그에게 싫증났다는 걸 아마 몇 년 전부터 눈치채셨을 거예요. 아, 지금은 더 넌덜머리가 난 상태랍니다. 이 문제로 오래전에 지휘자 딘 딕슨과 의논했는데, 그가 정중하지만 깜짝 놀랄 정도로 솔직한 조언을 해줬어요. "조심해요, 토베. 곧 사람들이 당신을 화가가 되고 싶어한 연재만화가라고 얘기할 거예요."

그때 저는 화가였어요. 무민트롤로 이것저것 시도는 했지만, 일요일마다 정물화를 그리려고 노력했어요. 이제 저는 증오에 가까운 감정으로 무민을 그리고, 때때로 일요일에는 굳게 닫힌 문 같은 작업과 마주하곤 한답니다.

(…) 다시는 만화를 그리고 싶지 않습니다. 죄송합니다.

계속 만화를 그리다간 자기 안의 화가가 죽어버릴 것 같았던 토베는 그것만큼은 피

고기망치로 무민 캐릭터들을 위협하는 토베. 비비카에게 보낸 편지봉투에 그린 드로잉.

하고 싶었다. 무민 만화에 물릴 대로 물렸기에, 일은 중단해야만 했다. 라르스는 처음부터 누나가 스웨덴어로 쓴 글을 영어로 번역해왔기에, 무민 만화 속 세계를 속속들이 알고 있었다. 처음 삼 년간은 토베가 직접 그림을 그리고 글을 썼다. 그러다 결국 소재가 고갈됐다고 느꼈고, 새로운 이야기 구상을 매우 힘들어했다. 그래서 라르스와 함께 아이디어를 짜냈는데, 그래도 그림은 토베가 그렸다. 토베가 그만두고 싶다고 밝히자, 라르스는 혼자서 시리즈를 이어가고 싶다고 했다. 이전에 드로잉을 해본 적 없었던 그는 그때부터 함의 지도 아래 부단히 수련했고, 토베의 평가에 따르면 기술적, 예술적으로 능숙해져 깜짝 놀랄 정도로 높은 수준에 이르렀다. 라르스가 보낸 드로잉 샘플을 보고 어소시에이티드 뉴스페이퍼가 합격점을 주자 토베는 동생에게 일이 만만치 않을 거라고 경고했다. 라르스는 1960년부터 만화를 그리며 이야기를 써갔고, 십오 년간 그 일을 계속했다. 1975년이 되자 라르스도 이젠 무민 꿈까지 꿀 지경이라며 그만두고 싶어했다. 뛰어난 도안가이자 대사와 내러티브의 창작자였던 라르스를 두고 어떤 이들은 토베 못지않다고 평가했고, 일각에서는 토베보다 낫다고까지 평했다.

토베 얀손의 무민 만화는 영생을 얻은 듯하다. 작품의 탁월함은 바래지 않았고 매력도 사라지지 않았다. 오히려 거듭 재판되며 한 세대에서 다음 세대로 계속된다. 영국 작가 마저리 앨링험(1904~1966)은 런던 〈이브닝 뉴스〉에 실린, 무민 만화를 편집한 책(앨런 윈게이트 출판사가 1957년 발간)을 소개하는 기사에 그 비결을 이렇게 이야기했다. "아주 기본적인 퀄리티의 문제라고밖에는 설명할 수 없다. (…) 완벽한 선과 완벽한 조화가 담겨 있고 다른 어떤 방해 요소도 없지 않은가."

토베는 어떤 일러스트건 선을 아름답게 그린다. 만화에서 이는 분명하게 강조되면서 극대화된다. 오직 먹선 하나로 움직임을 만들고 순간을 포착해내며, 털끝만큼 가느다란 선을 몇 번 그어 캐릭터들의 표정을 표현한다. 무민들은 입이 없기에 캐릭터의 홍채에 아주 작은 변화를 줌으로 행복감에서부터 분노까지 이런저런 기분을 전달한다. 단편 「만화가」에서 토베는 자신의 기교를 비꼬기도 했다. "놀람, 공포, 기쁨, 기타 등등 뭐든 눈동자 조금 만져주고 눈썹 살짝 만져주면 사람들은 엄청 대단한 줄 알지. 이렇게 적은 노력을 들여 이렇게 많은 걸 해낼 수 있다니 얼마나 멋져." 펜으로 표현할 수 있는 움직임은 한정돼 있지만, 그걸로 얼마나 여러 가지를 전달할 수 있느냐는 또다른 문제다. 토베는 이를 잘 알았다.

그림과 글이 매끄럽게 공존하기란 드문 일이다. 두 매체를 이렇듯 확실하게 익힌 사람은 세계에 몇 명 없었다. 작가 괴란 스크힐드트는 무민 만화가 한 작가에게서 나온 회화적 예술과 언어적 예술로 구성되어 있어, 토베 얀손이 가진 재능의 가장 뛰어난 면을 보여준다고 평했다. 만화의 성공은 글과 그림이 서로를 보완하되, 각각을 합친 것보다 더 나은 결과물을 내야 가능하다. 글이 멈추면 그림이 이어받고, 그 반대 또한 이루어져야 한다.

토베는 무민 만화가 얼마나 중요한지, 그게 독자들의 감성에 얼마나 미묘하게 영향을 끼치는지도 인지했다. 그런데도 도저히 계속 창작을 할 수 없었다. 몇 년 후에는 거의 원한이 서린 투로 연재 시기를 회상하기도 했다. 자신에게 중요한 다른 일들을 하며 쏟아부었어야 할 시간을 희생시켰다고 느꼈다. 그 육 년 동안 "책 읽고 친구들을 만나거나 혼자서 사색하는 시간은 고사하고 그림 그릴 시간조차 없었다"고 되짚었다. 그림을 그리고 화가로서 활동하고 싶었지만, 그래도 만화 연재 덕분에 경제적인 문제가 해결됐고 이제 화실 개조도 가능해졌다. 십사 년이나 냉기와 외풍에 시달려온지라, 더는 못 참겠다고 결심한 토베는 화실을 싹 재단장했다. 창문을 교체하고, 전기난로도 설치했으며, 외벽은 단열처리했다. 그뿐 아니라 화실 절반 크기의 복층까지 만들었다.

보여줄 사람이 없다면
조개껍데기를 주워서 뭘 하게?

인생의 동반자, 툴리키 피에틸레

무민 만화를 연재하면서 쌓인 피로와 스트레스에 더해, 1950년대 중반은 사생활에 있어서도 치열한 시기였다. 이 시기에 토베가 쓴 편지들에는 슬픔이 묻어난다. 정신적 피로뿐 아니라 외로움으로 인한 애수가 묻어 있다. 좋은 친구과 지인이 많았고 물론 가족도 있었지만, 마음놓고 정신적으로 의지할 만한 상대는 아직 만나지 못했다. 그러다 1955년에, 같이 수업을 들은 적은 없었지만 아테네움에서 얼굴 정도는 익혔던 툴리키 피에틸레를 만났다. 툴리키는 토베보다 몇 살 어렸는데, 학생들은 대개 스웨덴어 사용자는 스웨덴어 사용자끼리 핀란드어 사용자는 핀란드어 사용자끼리 어울렸다. 비비카와 함께 여행하던 시절, 토베는 파리의 나이트클럽에서 우연히 툴리키와 마주치긴 했지만 이번, 그러니까 1955년 헬싱키에서의 만남으로 두 사람 사이에 그들 인생의 말년까지 거의 반세기 동안 이어질 사랑이 싹텄다.

핀란드예술인조합이 주최한 크리스마스 파티에서 토베는 툴리키에게 춤을 청했다. 툴리키는 부적절한 행동이라는 이유로 이를 거절한 듯하다. 하지만 나중에 토베에게 줄무늬 고양이가 그려진 카드를 보내 노르덴스키월딩카투 가에 위치한 자기 화실로 초대했다. 1956년 겨울의 일이었다. 이듬해 여름, 툴리키는 브레츠케르 섬으로 토베를 만나러 갔다. 사랑이 불붙은 뒤였다. 토베는 이렇게 썼다. "드디어 함께 있고 싶은 사람과 함께하게 됐어." 그리고 화실 한쪽 벽에 줄무늬 고양이가 그려진 그 카드를 붙여놓았는데 이는 아직도 그 자리에 남아 있다.

두 사람은 만나자마자 사랑을 이룬 것 같았다. 툴리키의 첫 방문 후 토베는 이런 편지를 써 보냈다. "사랑해, 나는 뭐에 홀린 것 같으면서도 한없이 차분해졌어. 우리에게 닥쳐올 어떤 일도 겁나지 않아." 툴리키도 토베를 향한 깊은 사랑을 고백했다. 이들 커플은 외모도 예술을 대하는 태도도 서로 달랐지만, 인생 경험이나 가치관은 놀랍도록 비슷했다. 인생을 함께하게 된 이 무렵에는 두 사람 모두 많은 것을 보고 경험한 성숙

〈난로의 온기를 쬐며〉. 『무민 골짜기의 겨울』 삽화 스케치, 구아슈, 1957년.

한 성인이었다. 게다가 토베는 이미 사십대였다. 몇 년 뒤 에바에게 보낸 편지를 보면, 투티(토베가 툴리키에게 지어준 별명)가 털털하고 유쾌한 친구이며 여태까지 만나본 사람 중 최고라고 칭찬했다.

이들의 관계는, 둘 다 예술가이고 취향이 비슷하며 둘 다 손으로 무언가 만드는 걸 좋아한다는 사실 때문에 순조롭게 흘러갔다. 툴리키는 목수의 딸이었고 토베는 조각가의 딸이었다. 툴리키는 조각칼을 잘 다뤘고 목각에 타고났는데, 가족들 전부가 그랬다. 토베는 힘쓰는 일을 좋아했다. 집을 짓고 장작 패는 일을 가장 즐거워했다(심지어 카우니아이넨에 들락거리던 시절에는 아토스의 이웃집에서 그들 대신 장작을 팬 적도 있는 듯하다). 시간이 흘러 이 커플은 여행과 영화 촬영, 무민 골짜기 실사 제작하기, 그리고 낚시 같은 취미를 공유했다. 마침내 서로를 지지해주고 함께 일할 수 있는 독립적인 인간들의 결합이라는 토베의 꿈이 실현됐다.

툴리키를 만나고 토베의 삶은 완전히 달라졌다. 1956년 봄, 토베는 비비카에게 자신이 얼마나 차분해지고 행복해졌는지, 그리고 예전만큼 불안해하지 않는지에 대해 써보냈다. 세상과 조화를 이룬 듯하며, 툴리키가 섬에 올 날을 조용히 기다리고 있다고 했다. 평온한 삶을 만끽하면서.

무민 연재만화의 인기가 최고조일 때, 섬의 고요는 무민의 팬들과 기자들의 침입으로 종종 깨지곤 했다. 평화와 고요함을 되찾기 위해 토베와 툴리키는 핀란드 만에서 한참 나간 곳에 위치한 클로브하룬이라는 거의 암초에 가까운 작은 섬에 둘만의 오두막을 지었다. 그래도 때때로 불청객들이 거기까지 찾아왔지만 말이다. 겨울이면 두 여자는 헬싱키에 자리한 각자의 화실에서 먹고 자며 일했다. 툴리키는 토베와 같은 건물에 화실을 얻어서, 몇 년 동안 그들은 다락층 복도로 서로의 화실을 찾을 수 있었다.

여름이면 섬에 있는 둘의 아담한 집에서 지냈는데, 바닷새들을 벗삼아 단둘이서만 지내곤 했다. 보통은 초봄에 섬으로 들어가 늦가을까지 머물렀다. 툴리키와 함께 지내면서 토베는, 한때 "무민을 토해냈다"고까지 말할 정도로 심각했던 무민 만화로 인한 피로를 싹 벗어버렸다. 조용히 숨어들어 힘을 충전했던 무민 골짜기는 일종의 감옥이 돼 있었다. 그러나 툴리키의 도움으로 토베는 무민 세계에 대한 믿음을 회복해

툴리키가 토베에게 보낸 줄무늬 고양이 카드.

미국 서부 개척 시대 의상을 입은 토베와 툴리키, 1950년대 혹은 1960년대.

갔다. 무민들이 펼치는 이야기와 그들의 세계는 툴리키에게도 중요한 취미생활의 일부
가 되었다.

　토베와 툴리키는 감정적으로 또 지적으로 서로 연결되어 있었고, 서로의 삶을 점점
더 채워주었다. 토베는 어머니 함과도 끈끈한 관계를 유지해왔기에, 때때로 툴리키와
의 이런 공생관계를 위한 틈을 내기가 쉽지 않았다. 모녀는 함께 많은 시간을 보내며
둘이서 여행하는 생활에 익숙해져 있었다. 이제 툴리키도 파트너인 토베와 이런 것
들을 함께하길 원했다. 함과 툴리키는 같은 것을 원했고, 똑같이 토베와 단둘이서만
이를 나누고 싶어했다. 두 여자 모두 질투가 문제였기에 상황을 주도하고 '공정하고
공평하게' 처리하는 건 토베 몫이었다. 그래서 걱정하며 이렇게 쓴 적도 있다. "맙소
사, 여자들은 때로 얼마나 힘들게 구는지!" 그러면서도 두 여자와 번갈아가며 여행을
다녔다. 이런 아슬아슬한 합의는 때때로 깨진 모양이다. 둘과의 관계가 순조로울 때
토베가 비비카에게 이렇게 알린 걸 보면 말이다. "투티와 함이 요새 서로 다정하게
지내."

『무민 골짜기의 겨울』

『무민 골짜기의 겨울』(1957)은 사랑에 관한 이야기, 정확히는 툴리키 피에틸레와의 사랑에 관한 이야기다. 둘이 함께 산 첫해를 넘겼을 무렵 출판됐다. 2000년 3월 토베는 이 책의 성공을 툴리키의 공으로 돌렸다. "내가 『무민 골짜기의 겨울』을 쓸 수 있었던 건 순전히 투티 덕분이었어." 책에서처럼 현실에서도 툴리키는 토베에게 겨울을 받아들이는 법을 가르쳐주었다. 토베는 또 마감과 판권 계약, 마감을 어기는 일에 대한 두려움 속에 사는 '지옥 같은' 삶에 대해, 신문 연재만화가로서 초조함에 시달리며 산 경험에 대해서도 쓰고 싶다고 말했다. 『무민 골짜기의 겨울』을 썼을 당시에도 토베는 〈이브닝 뉴스〉와의 계약에 여전히 묶여 있었고, 극심한 과로와 유명세에 번갈아가며 시달렸다. 온전히 혼자 있을 시간이 없음을 그녀는 가장 아쉬워했다. 고독이 필요했다. 다른 예술가들과 마찬가지로 토베도 고독할 때만 새로운 아이디어가 떠올랐기 때문이다.

『무민 골짜기의 겨울』은 앞서 출간된 무민 동화들과 다르다. 자연재해가 일어나는 걸로 줄거리가 진행되지 않으며, 무민 가족들도 서로 떨어지지 않고 평화롭게 잠들어 있을 뿐이다. 동면중인 것이다. 춥고 얼음과 눈뿐인 겨울은 음울하면서도 썩 훌륭한 이야기 배경이 되어준다. 그로크와 눈을 마주치면 모든 생물이 죽어버리는 아름다운 초록 눈동자의 얼음 공주가 악당으로 등장한다. 무민 골짜기에 죽음이 찾아왔다. 이번 작품은 어린이가 아닌 어른을 대상으로 쓴 첫 무민 동화로 볼 수 있는데, 그럼에도 어느 정도는 아이들에게도 플롯의 긴장감이 전달돼 어린 독자들도 즐길 수 있는 책이다.

이야기는 무민트롤이 겨울잠에서 깨면서 시작한다. 그러나 깨어난 건 무민트롤뿐이고, 그래서 그는 잠들어 있는 엄마를 깨우려고 하지만 소용없는 일이다. 호기심과 실망감에 찬 무민트롤은 밖으로 나갔다가 눈과 얼음으로 덮인 예상 밖의 세상을 만난다. 바다마저 꽁꽁 얼어 있다. 무민트롤이 난생처

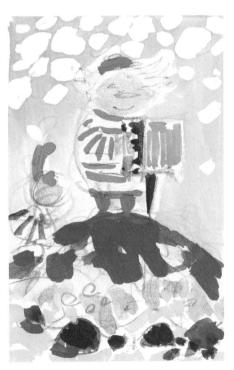

〈아코디언을 연주하는 투티키〉.
『무민 골짜기의 겨울』 삽화 스케치, 구아슈, 1957년.

음 접한 풍경이다. 이런저런 모험을 거치면서 무민트롤은 가장 무서운 것, 곧 죽음과 마주친다. 삶의 유한함을 깨닫는 것은 어른이 됐다는 증거라는 얘기가 있다. 그 말이 맞다면, 무민트롤은 이제 다 자란 것이다. 그는 이 기이한 세상에서 자기 자리를 찾아간다.

내가 자는 동안 온 세상이 죽어버렸어. 이 세상은 내가 모르는 누군가의 세상이야. 그로크의 세상인지도 몰라. 무민이 살기에는 적당하지 않아.

그는 잠시 망설였어요. 하지만 모두 잠들어 있는데 혼자만 깨어 있는 게 더 싫겠다 싶었어요.

그래서 무민트롤은 눈밭에 첫발을 내디뎠고, 다리를 건너 언덕을 올라갔어요.

어른이 된다는 건 또한 두려움과 외로움, 삶의 불완전성을 받아들이고 거기에서 아름다움까지 느끼게 되는 것이다. 무민트롤은 무민마마에게 돌아가지도, 다시 겨울잠을 자려고 하지도 않는다. 이렇게 중얼거릴 뿐이다. "온 세상이 잠들었어. (…) 나만 깨어 있는데, 다시 잠들 수도 없어. 나밖에 없고, 몇 날 며칠이고 몇 주고 아무도 거기 있는지조차 모를 눈더미가 될 때까지 혼자서 정처 없이 걷고 또 걸어야 해."

친밀한 사람이 곁에 없다는 근본적인 슬픔이 그를 사로잡았다. 옛날에, 무민트롤이 어린아이였을 때는 무민마마의 지혜와 따뜻한 품이 슬픔을 쫓아내주었다. 하지만 이제 무민마마도 없고, 크고 작은 슬픔을 몰아내줄 온갖 치료제가 든 마법의 핸드백도 없다. 무민트롤은 혼자다. 그래서 혼자 어떻게든 해나가야 한다.

상실과 죽음, 그리고 무엇보다 혼자 남겨지는 공포를 묘사한 책이지만, 한편으로는 일생의 사랑을 찾는 이야기이기도 하다. 무민트롤은 눈밭에서 갓 찍힌 발자국을 발견하고, 그 여행자를 따라잡으려고 눈 위를 기어간다.

잠깐만요! 그는 소리쳤어요. 나를 혼자 두지 말아요! 눈 속을 헤쳐가다 넘어져 훌쩍거리는데 갑자기 어둠과 외로움의 공포가 덮쳐왔어요.

무민트롤이 집에서 자다가 깬 순간부터 어디엔가 있었던 게 틀림없었어요. 하지만 이제 무민트롤은 두려움과 제대로 마주하기로 했어요.

(…) 그런데 갑자기 불빛이 보였어요.

아주 작은 불빛이었지만, 온 숲을 부드러운 빨간 빛으로 밝혀주었어요.

〈무민트롤과 투티키 그리고 스노우 랜턴〉.
『무민 골짜기의 겨울』 삽화, 1957년.

무민트롤은 눈 속에 세워진 양초 옆에 있는 투티키를 발견하고, 이 친구와 함께라면 이 기괴한 새 세상에서 살아갈 수 있겠다고 생각한다. 허리춤에 칼을 차고 빨간색과 흰색의 줄무늬 스웨터를 입고 정수리만 겨우 가리는 술 달린 모자에 진한 파란색 긴 바지 차림을 한 투티키는 어쩐지 프랑스 선원의 캐리커처 같다. 다부지고 약간 땅딸막한 체형에 머리는 옅은 금발이다. 전부 툴리키 피에틸레의 외형과 같다.

똑똑하고 현실적인 투티키는 무민트롤에게 적당히 정신적 여유를 줘야 한다는 것을 알고, 지나친 보살핌으로 그를 숨막히게 하려들지 않으려 조심한다. 그런 식으로, 그녀는 무민트롤의 독립을 돕는다. 그러나 때로는 그런 도움이 야속할 수 있다. 무민트롤은 누군가 아버지의 집에서 물건들을 들어내는 모습을 넋 나간 채 지켜본다. "어쩌면 모두를 위해 잘된 일일 수 있어, 투티키가 활기차게 말했어요. 집에 물건이 너무 많잖아. 기억하는 일도, 꿈꾸는 것도 너무 많고." 투티키는 현실주의자이며, 무민트롤에게 많은 것을 기대한다. 무민트롤은 이렇게 말한다. "내가 한때 여기 사과가 자랐다고 했었지. 그러자 넌 이제 여기엔 눈이 자란다고 대꾸했지. 내가 우울해하는 걸 몰랐어? 그러자 투티키는 어깨를 으쓱하며 대답했어요. 모든 건 스스로 깨달아야 해. 그리고 스스로 극복해야 하고."

투티키는 우리가 이해하지 못하는 것들도 파고든다. 오로라란 뭘까. 실재하는 걸까,

〈숲속을 헤매는 무민트롤과 투티키〉.
『무민 골짜기의 겨울』 삽화 스케치, 수채화, 1957년.

Kap. 2. "magia d'inverno"

아니면 환영일까? 둘 다 눈에 대해서도 별로 아는 게 없다. "차갑다고 생각했는데, 그걸로 이글루를 만들면 따뜻해져. 새하얀 것 같지만 때로는 분홍빛을 띠고 어떤 땐 파래. 세상 무엇보다 부드럽다가도 돌멩이보다 단단해질 수 있어. 확실한 건 아무것도 없어."

이런 불확실성을 마주하며 그들은 살아가야 한다. 늘 합리적인 투티키는 무민트롤에게 자신의 인생 신조를 말해준다. "모든 게 아주 불확실하다는 게 나를 차분하게 만들어." 이 문장이 이 책의 중심 주제다. 어른으로 성장하는 전형적인 과정과, 자신을 둘러싼 세상이 끊임없이 변하고 형태를 바꾼다는 깨달음이 담겨 있다. 토베는 인터뷰에서 '끊임없는 변화와 불확실성을 받아들이는 것'이라는 표현을 거듭 반복했는데, 하도 자주 말해서 그녀 인생철학의 기본 신조로 굳은 것 같았다.

『누가 토플을 달래줄까요?』

토베의 두번째 운문 그림동화 『누가 토플을 달래줄까요?』는 『무민 골짜기의 겨울』이 출간되고 겨우 몇 년 뒤인 1960년에 출간됐다. 오랫동안 이 작품의 제목은 『외로운 토플의 사랑 이야기』였으나 덜 로맨틱한 제목으로 바뀌었다. 토베는 만화 연재 마감으로 인한 스트레스에 시달리던 시기에 이 책을 집필했다. 완전히 기운이 소진된 시기였다. 그러나 토베는 피곤하다고 일을 게을리할 사람이 아니었다. 집필에다가 그림 전시회도 열었고 연극 제작에도 참여했다. 예술가로서 새로운 생이 시작됐고, 인생을 함께할 새로운 사랑도 찾았기에 행복한 시기였다. 책은 툴리키에게 헌정됐고, 발간 즉시 많은 사랑을 받았다.

토베는 주로 왜소하고 소심한 아이들을 염두에 두고 이 동화를 썼고, '미플(스크루트)'들을 통해 숫기 없고 사람들 앞에서 움츠러드는 자기 성격을 드러냈다. 그러나 토플에게서도 그녀의 개성이 드러난다. 언젠가 토베는 주변 사람들에게 늘 무시당한다고 불평하는 어느 소년의 편지를 받은 적이 있다고 얘기했다. 소년은 아무도 자기를 알아주지 않고 자기와 똑바로 눈을 마주치지도 않는다고, 모든 것이 두렵다고 고백했다. 그 소년은 편지에 자기 이름 대신 '토플(크뉘테트)'이라고 서명했다. 토베는 그가 자기보다도 겁 많은 '미플'을 만나 그녀를 구해준다면 자신감이 커지지 않을까 생각했다.

『누가 토플을 달래줄까요?』는 사랑에 빠지고 사랑을 받아들이는 이야기를 담은, 어린이들을 위한 그림동화다. 누군가를 그리워하고 짝꿍을 만나기를 소망하는 내용의 줄거리가 펼쳐진다. 현실의 모델과 똑같이, 토플은 외롭고 겁에 질려 있다. 생각에 잠겨

『누가 토플을 달래줄까요?』 삽화들, 1960년.

걷다가 이렇게 묻기도 한다. "보여줄 사람이 없다면 조개껍데기를 주워서 뭘 하게?"

그러다 미플이 보낸 병에 든 편지를 받은 토플은 이제 지켜줄 사람이 생긴다. 점점 용기가 솟아 그로크와 맞서 싸우고 그의 꼬리를 물어버린다. 깜짝 놀란 그로크는 겁에 질려 달아난다. 토플의 용기는 보상을 받고, 사랑이 싹튼다.

> (…) 그러자 미플은 토플의 품으로 뛰어들어 속삭였어요.
> 이제 잊어 얼마나 끔찍했는지는. 앞으로의 즐거움만 생각해,
> 난 한 번도 본 적 없지만, 바다를 너무 보고 싶어,
> 거기서 예쁜 조개껍데기를 주울 생각을 하면 정말 신나!

작가의 성적 지향 때문에 토베가 창조한 캐릭터들의 성별, 그리고 그들의 행동양식은 연구자들이나 독자들에게 큰 관심사였다. 내용으로 보건대 이야기 속에서 용감한 토플은 남자로, 내성적이며 소심한 미플은 여자로 나온다. 매우 전형적인 성역할인 셈이다. 남자는 강하며, 여자를 구한다. 초고에서는 토플이 여자였다고 하나 어떤 이유에

선지 토베는 토플을 남자아이로 바꿔버렸다.

　이번에는 앞선 그림책처럼 종이에 구멍을 내지 않았는데, 그런 면에서 기술적으로는 더 단순한 작품이다. 하지만 크고 선명한 색채로 채운 면들이 두드러지며, 그 때문에 당대 유행한 추상미술 특히 구체주의를 연상시키며 '면으로 표현한다'는 전반적인 방향성과도 일치한다. 구체주의 예술가는 형태를 이차원으로 표현해야 하며 명암법 같은 기교로 삼차원을 표현해서는 안 되었다. 구체주의처럼 이 책에도 색이 들어간 면들에는 주로 단색이 위주고 뾰족한 형체들이 어우러져 있다. 강렬한 색들은 대조되면서 동적인 효과를 내고, 깔끔하고 밝고 단색 위주인 지면과 대담한 대조를 이루며 훌륭한 장면을 연출한다. 흰 윤곽선은 마치 흰 바탕에 살짝 종이를 올려둔 것처럼 그림을 잘라서 덧댄 듯한 분위기를 주며, 이러한 종이 오려 붙이기 효과 같은 기교가 책에 재미를 더한다.

아버지의 죽음

1958년 여름, 파판이 세상을 떠났다. 부녀는 힘든 시기를 견뎠다. 시간이 흐르면서 둘 사이는 원만해졌고, 부녀간의 애정도 재발견했다. 1948년 토베가 에바에게 보낸 편지에는 파판에 대한 애정과 이해심이 어려 있었다. 이 편지에서 토베는 당시 이미 연로한 아버지가 감브리니 레스토랑에서 사랑하는 원숭이와 앉아 물 탄 위스키를 마시는 모습을 묘사했다. 그 원숭이는 얀손 가족의 삶에서 중요한 부분을 차지했지만, 가족끼리 감정이 격해지게 만든 주범이기도 했다. 파판과 원숭이와 함께한 그날의 레스토랑 나들이는 한 남자와 그의 애완 원숭이를 그린 단편 「원숭이」의 소재가 되었다. 원숭이가 난동을 부려 레스토랑 직원들의 정신을 쏙 빼놓는 이야기였다. 파판과 이 원숭이는 『조각가의 딸』에 실린 「반려동물과 여자들」 그리고 「풍진」에도 주인공으로 등장한다.

　토베와 남동생들이 재키라는 이름의 이 원숭이를 데려온 건 실수에 가까운 일이었다. 종전 후 사람들은 버터나 감자 같은 식료품과 교환하고 싶은 물건들을 광고에 냈다. 얀손 가의 삼남매는 원숭이로 물물교환하고 싶다는 광고를 발견한다. 삼남매는 자기네가 찾던 작은 돛인 일명 '몽키 세일monkey Sail'인 줄 알고 그 거래에 나섰는데, 진짜 원숭이가 나타났다. 처음 만난 순간 원숭이가 라르스의 품에 뛰어들어서는 만족한 듯 안겨 있었다. "놓고 갈 수가 없었다. 우리랑 같이 가고 싶어했으니 말이다." 그렇게 해서, 돛 대신에 그들은 새 가족을 얻었다. 토베는 곧 모두가 손을 휘두르고 끽끽거리고

펄쩍펄쩍 뛰는 등 원숭이 흉내를 내기 시작했다고 썼다.

원숭이 우리는 토베의 화실에 있었는데, 어쩌다보니 파판이 그 원숭이에게 유독 정을 쏟게 되었다. 페르 올로브 말로는, 파판은 자식들보다 그 원숭이한테 더 편하게 애정을 표현했다. 토베도 『조각가의 딸』에서 이를 언급했었다. "아빠는 모든 동물을 사랑한다. 당신 말씀에 대들지 않으니까. 그중에서도 털 많은 동물을 좋아하신다. 그리고 동물들도 아빠를 사랑한다. 무슨 짓을 해도 내버려둘 걸 아니까." 삼남매는 결국 적당히 설득력 있는 이유, 그러니까 셋 다 원숭이를 원치 않는다는 이유로 원숭이를 아버지에게 맡겼다. 조그만 녀석이 다루기는 어찌나 힘든지, 냄새가 지독했고 화실마저 악취에 절게 만들었다. 반항적이라서 낯선 사람을 물고, 모두의 생활을 지배해버렸다. 그런데도 파판은 그 원숭이를 사랑했다. 원숭이가 아버지의 입에서 설탕 덩어리를 뺏어 먹으려는 순간을 페르 올로브가 포착한 사진이 있다. 이 심술궂고 종잡을 수 없는 짐승에게 얼마나 애정을 퍼붓는지 너무나 잘 보여주는 사진이었기에 페르 올로브는 나중에 누나가 그 사진을 보고 속상해할까봐 걱정했다. 파판은 그의 딸이 그토록 열렬히 바라던 사랑과 관심을 원숭이에게 주었다. 토베가 쓴 이야기 중에는 원숭이를 질투하는 소녀가 등장하는 것도 있다. 이야기 속 소녀는 누가 봐도 토베이지만, 현실에서는 토베가 어른이 되기 전에는 원숭이가 얀손 가족의 삶에 등장하지 않는다.

1968년에 출판된 『조각가의 딸』에는 토베 본인의 어린 시절이 담겨 있다. 이 책이 출간됐을 때 토베는 이미 누구 딸 이상의 존재였다. 나름대로 경력을 쌓았을 뿐 아니라 아버지 이상의 명성을 얻었다. 책 제목은, 심지어 죽은 뒤에도 장성한 딸의 인생에 여전히 강한 존재감을 행사하는 한 사람을 향한 애정이 담긴 것이다. 토베가 미술에 관한 한 가장 중요시하고 또 가장 오랫동안 지배받았던 존재가 파판이었다. 토베는 아버지의 예술을 한결같이 존경했고, 주변에 항상 아버지가 만든 크고 작은 조각상들을 늘어놓았다. 그녀는 아버지에게 많은 것을 받았지만, 그중 많은 부분을, 자기 자신을 위해 떨쳐내야 했다. 기가 세고 위압적인 부모 밑에서 자란 많은 아이들에게는 숙명적인 성장과정이었다.

파판과 토베의 관계는, 둘이 서로에게 맹렬히 화내지 않을 정도로 발전한 듯하다. 서로 떨어져 산 것, 그리고 무엇보다 나이를 먹은 것이 두 사람 모두에게 진정 효과가 있었던 것 같다. 파판은 가족을 돌본 것은 물론이고 토베가 기록한 바에 의하면, 섬에 술이 떨어지지 않도록 살폈다. 물 탄 브랜디인 얄로비나를 사서 기나긴 여름 동안 모두가 마실 수 있게 핀란드 전통 가정술인 킬리우를 제조했다. 또한, 딸의 성공을 누구보다 자랑스러워했다. 1957년에 토베는 스톡홀름의 한 백화점에서 열린 무민 축제에 아버지

설탕 덩어리를 문 파판과 원숭이.

와 어머니를 모시고 참석했다. 함도 딸을 무척 자랑스러워하긴 했지만 파판이 "공작새처럼 위풍당당해하는" 모습을 보라며 파판을 놀려댔다.

토베는 아버지와 심각할 정도로 싸우기도 했지만, 그가 떠난 후에야 기질 차이 등으로 그렇게 싸워댔어도 말로 표현할 수 없을 만치 그를 사랑했다는 걸 깨달았다. 시간이 흘러 1989년, 토베는 파판에 대해 이야기하는 상상 속 대화를 글로 썼다. 토베를 많이 닮은 마리는 툴리키를 닮은 욘나에게 자신의 아버지에 대해 이야기한다. 욘나가 "아버지를 존경해?"라고 묻자, 마리가 대답한다. "물론이지. 하지만 아버지는 아버지 역할을 힘들어했어."

파판의 죽음은 가족 간의 역학관계를 뒤바꿔놓았다. 무엇보다 함의 생활이 변했고, 마찬가지로 자녀들, 특히 토베와 라르스의 생활도 달라졌다. 랄루카 예술가의 집이 명백히 파판의 명의('조각가 빅토르 얀손')로 분양된 화실이었기에 제1세입자의 사망 후

배우자는 거기서 계속 살 수 없었던 터라 함은 이미 그곳을 나와 있었다. 가족은 짐을 꾸려 새로운 거처를 찾아야 했다. 함은 토베의 화실과 굉장히 가까운, 네이취폴쿠에 위치한 라르스의 아파트로 들어갔고 대개 주말을 토베의 집에서 보냈다. 아버지가 떠난 뒤에야 토베는 그가 어머니에게 얼마나 큰 존재였는지 깨닫고 놀랐다. 토베는 평생 파판의 굴레에서 함을 구해내려 했었다. 엄마를 더 좋은 곳으로 모셔가거나 최소한 주변 환경의 색깔이 풍부하고 따뜻한 곳, 끊임없이 뭔가를 요구하는 남편이 없는 곳으로 모셔갈 날을 꿈꿨었다. 툴리키에게 보낸 편지에 토베는 이렇게 썼다. "함은 지독하게 힘들어해. (…) 내가 짐작했던 것보다 훨씬 더 서로 사랑했나봐."

8장

다시 회화로

"이 용감한 자연주의자는 누구인고?"

토베와 에바 코니코프가 편지를 주고받은 지도 이십 년 가까이 흘렀다. 시간이 흐르면서 편지는 뜸해졌고, 또 어떤 편지에서는 영어를 섞어 쓰기도 했다. 1961년 크리스마스 이브에 토베는 에바에게 두 사람의 공통점들을 하나하나 나열한 편지를 보냈다. 이 편지 곳곳에는 꽤나 슬픔이 묻어 있다. 공통으로 알고 지내던 상당수의 친구들이 세상을 떠났고, 많은 이들이 다른 식으로 토베의 삶에서 떠나갔다. 곳곳의 행간에서 우울감을 읽을 수 있다. 토베가 존경한 주치의이자 조언자이자 친구였던 라파엘 고르딘이 세상을 떴고, 삼 반니와는 이제 연락을 전혀 하지 않았다. 아내와 헤어진 반니는 재혼해서 토베가 미카엘 혹은 다니엘(실제로는 미코였다)이라고 기억하는 아들을 하나 두었다. "삼과는 이제 안 만나." 토베는 애석한 투로 이렇게 썼다. 탑사도 못 본 지 한참 됐다. 아토스도 물론 토베의 삶에서 거의 퇴장했지만, 가끔 길거리에서 마주쳤다. "예의 그 반짝반짝한 매력을 아직 간직하고 있는 것 같아. 그치만 이제 아토스도 머리가 꽤 희끗희끗해졌고, 남의 말을 들을 줄도 알게 됐어." 가끔씩 토베는 토펠리욱셍카투 가에 살면서 통역가로 일하는 반니의 전 아내 마야를 만났다. 토베가 보기에 그녀는 지독하게 외로워 보였다.

토베는 에바에게 집안 분위기도 전했다. 크리스마스 이브에는 평화로웠다. 임피는 푸짐한 크리스마스 만찬을 준비했고, 함은 잠들어버렸고, 라세와 그의 아내 니타도 함께했다. 토베는 반려동물 검은 고양이 프십시나―'푸시캣(고양이)'의 그리스어―를 데리고 놀았다. "온통 흑백인" 겨울 몇 달을 다음 책 『무민 골짜기의 친구들』(1962년 출판, 원제를 직역하면 『보이지 않는 아이 그리고 다른 이야기들』)의 삽화를 그리며 보낸다고 했고, 그 말대로 이듬해 초에는 원고를 출판사에 보낼 준비를 마쳤다. 파판이 죽고 함은 네이춰폴쿠에 위치한 라세네 집에서 살았지만, 라세가 결혼하고 아내가 아기를 임신하자 이 젊은 부부는 메리카투로 보금자리를 옮겼다. 토베는 엄마를 몹시 걱정했다. 여든

1956년 자신의 화실에서 찍은 사진.
뒤에 시청 프레스코화 중 하나인 〈시골의 축하연〉의 실물 크기 스케치가 보인다.
삼 반니의 그래픽 프린트 작품이 위에 붙어 있고, 옆에는 파판의 조각이 있다.
전면에는 각종 미술재료와 토베의 그림들, 그리고 라디에이터가 보인다.

토베와 토베의 검은 고양이 프십시나.

을 목전에 둔 함은 점점 몸이 안 좋아졌다. 함은 안전을 위해서 토베의 전 여자친구 중 하나와 네이춰폴쿠의 아파트에서 함께 살고 있었다.

에바에게 보낸 그 편지에서 토베는 연재만화를 그렸던 시절을 떠올리며 그 시기가 얼마나 끔찍했는지, 그리고 그 계약에서 풀려나 얼마나 행복한지를 강조했다.

그러나 연재만화 덕분에, 토베는 어느 정도 재력도 갖추고 더이상 끊임없이 빚과 월세 걱정에 시달리지 않게 됐다. 무엇보다 토베 곁에는 자신도 화가이기에 창작의 고통과 예술가가 받는 압박을 누구보다 잘 이해하는 툴리키 피에틸레라는 든든한 지지자가 있었다.

엄청난 성공과 이천만 독자를 뒤로하고 새 출발을 하는 일은 토베에게 유독 힘든 결정이었다. 게다가 자의에 의한 결정이었다. 명예와 명성을 좇기 위한 선택은 당연히 아니었고, 회화는 앞서 쌓은 경력이 안겨준 화려함과 위상을 안겨줄 가망이 거의 없는 분

야였다. 그동안 토베는 저글링하면서 공을 하나도 떨어뜨리지 않으려 기를 써왔지만 그러기란 불가능했다. 이제 토베는 일부러 겉보기에 가장 탐나고 매력적인 공인 연재만화를 땅에 떨어뜨리고 거기서 얻은 기운을 가장 미약한 인정을 안겨준 일, 즉 회화에 쏟았다.

긴 공백 끝에 토베는 비로소 원점으로 돌아온 기분이었고, 이제 회화의 세계에서 무력한 초보자가 된 기분이었다. 최악은 그녀의 연재만화에 대한 다른 화가들의 비난이었다.

당시만 해도 순수미술은 괜찮지만 만화를 그리면 상업주의의 제단에 영혼을 갖다 바쳤다고 보는 게 일반적인 견해였다. 사람들이 실제로 우리집에 전화를 걸어서는 나더러 영혼을 팔았다고 말했는데 정말이지 어처구니가 없었다. 결국 전화번호부에서 내 번호를 삭제해야 했다. 그런가 하면, 아버지는 내 무민 만화를 진심으로 자랑스러워하셔서 감브리니 레스토랑에 가져가서는 친구들에게 자랑하셨다.

다른 예술가들에게 비난을 받자 자신을 증명해 보이고픈 욕구가 일어나 화가로서 활동하겠다는 꿈을 더욱 단호히 품게 됐는지도 모른다. 어쩌면 토베도 예술과 그래픽아트에 위아래가 있다는 그들의 관점에 동조했을지 모른다. 어쨌거나 회화로의 복귀는 신속하고 헌신적으로 이루어졌다. 1960년 4월의 일기에 쓴 대로, 첫 4개월 동안 토베는 지난 십 년간 그린 것만큼이나 많은 작품을 쏟아냈다.

인생의 새로운 국면에 접어들었음을 강조하듯 토베는 작품에 이전처럼 '토베'가 아니라 '얀손'이라고 서명하기 시작했다. 작가로서도 화가로서도 알려져 있으니 성만 쓰는 게 더 성숙하다고, 작품에 위상과 존엄성을 부여해준다고 생각했는지도 모른다. 아니면 이제 전과는 다른 예술가라는, 더 나이들고 더 목표지향적이며 경험도 풍부하다는 메시지를 보내고 싶었을 수도 있다.

1959년, 새 인생의 문턱에서 토베는 자화상을 한 점 그린 뒤 〈초심자Nybörjare〉라는 제목을 붙였다. 그림 속 토베는 모직 스웨터와 긴 바지의 평상시 늘씬한 옷차림으로, 그동안 수차례 그렸던 소중한 굽은나무의자에 기대어 서 있다. 차분하고 단호한 표정으로 이젤을 똑바로 응시중이다. 그림의 초점은 핵심 요소들에 맞춰졌고 세밀한 부분들은 덜어냈다.

1950년대 후반에서 1960년대 초까지 앵포르멜 추상미술이 핀란드에서 두각을 보였다. 앵포르멜은 유럽의 최신 유행이었고, 핀란드 예술가들은 이를 '바로 이거야!'라며

받아들였다. 이로 인해 그림의 구도와 형식은 사라졌고 거기에 사용되는 색의 가짓수도 줄었다. 추상미술에 가장 적대적이던 E. J. 베흐마스 같은 비평가들마저도 앵포르멜에 열광적인 반응을 보였다. 그동안 추상주의에 반대했던 화가들도 동료들의 압박에 못 이겨 시류에 합류했다. 반니도 그 영향력에 굴복했고, 그래서 몇 년간 그의 작품에서 절제된 형식미와 풍부한 색채를 볼 수 없었다.

아테네움에서 주최한 'ARS 1961' 전시회는 앵포르멜 축제였고 핀란드에서 열린 최초의 주요 국제전이기도 했다. 다수의 전시작이 순수 앵포르멜 양식을 표방했다. 올라비 후르메린타가 핀란드의 두 주요 일간지 중 하나인 〈우시수오미〉에 실은 풍자만화를 보면 앵포르멜로 인한 압박이 어느 정도였는지 짐작할 수 있다. 핀란드예술인조합에서 진행한 연례 전시회를 다뤘는데, 전부 대형 앵포르멜 작품이었다. 그중 단 한 점만 자연주의 정물화로 당대의 저명한 '수염 기른 급진주의자'가 어이없다는 듯이 이를 보고 있다. 그림에 달린 설명은 그가 던진 질문이다. "이 용감한 자연주의자는 누구인고?"

아마 토베였으리라. 쿤스탈레 헬싱키에서 열린 그 전시회에 토베는 회색 톤의 정물화를 출품했다. 재현적인 그림이라 전시회의 다른 작품들과 뚜렷이 달랐기에 이 그림은 따로 전시되었다. 다른 출품작들은 전부 다 추상미술, 특히 후르메린타가 만화에서 풍자한대로 거의 앵포르멜 지향의 작품이었다. 토베의 그림은 크기가 꽤 컸음에도 그래픽아트에 배정된 전시실보다 더 작은 방에 걸렸다. 토베는 자신의 작품을 비웃은 만화를 본 순간의 기분을 이야기했다. "다른 그림들은 전부 추상화였다. (……) 오로지 나만 탁자 위의 망할 단지와 물병들을 그렸다. 우쭐해야 할지 부끄러워해야 할지 알 수 없었다."

시류에 따르라는 압력은 상당했고, 결국 토베도 추상주의와 회화 모티프에서의 추상 개념화를 받아들였다. 토베의 단편소설 「여든번째 생일」에 이 시기의 분위기가 담겨 있다. 자전적 이야기이긴 하지만 토베와 많은 동료 화가들이 받았을 압박이 어느 정도였는지 잘 보여준다. 읽다보면 작가 본인을 소설에 등장하는 할머니의 모델로 삼은 것만 같다.

그때는 앵포르멜이 대세였고, 너도 나도 똑같은 걸 그렸다. 그는 내가 그 분야를 잘 모른다는 걸 알아채고 설명해줬다. "앵포르멜이란 알아볼 수 없게, 색만 칠하는 거라고 보면 돼요. 구세대의 굉장히 뛰어난 화가들이 화실에 틀어박혀 젊은 작가들 그림을 흉내내는 지경이 됐지요. 그들은 겁을 먹었고, 뒤처지는 걸 원치 않았거든요. 그들 중 일부는 성공했지만 그것도 그럭저럭이었고, 나머지는 길을 잃고 예전의 실력을 되찾지 못했어요. 하지만 당신 할머님은 자신만의 스타일을 고수하셨고,

모든 게 싹 사라진 후에도 그 스타일은 남아 있었어요. 그분은 용감했죠. 어쩌면 고집스러웠거나."

나는 아주 조심스럽게 물었다. "그렇지만 혹 할머니께선 당신의 방식 외에는 아예 못 그리셨던 건 아닐까요?"

할머니가 용감하고 고집스러웠던 걸까, 아니면 다른 방식으로는 아예 그릴 줄 몰랐던 걸까? 토베의 작품 세계를 연구하면서도 같은 질문을 던질 수 있다. 주위의 모두가 그런데도 그동안 배운 것을 잊고, 자신의 가치관을 바꾸고, 원칙을 버리기란 쉽지 않은 일이다. 그도 그렇지만 최신 흐름에서 배제되고 새로운 진보 그리고 친했던 동료 예술가들 무리에서 도태되는 것도 말할 수 없이 슬픈 일이다. 토베의 그림 동화 『그다음에 무슨 일이 있었을까요?』와 『누가 토플을 달래줄까요?』는 그녀가 색채와 양식에 대한 감각을 잃지 않았다는 것과, 기교와 상상력이 풍부했다는 걸 보여준다. 한마디로, 핀란드 최고의 추상화가로 성장하기 위해 필요한 자질과 조건을 충분히 갖추고 있었다는 얘기다.

누구보다 성실한 예술가

외부의 압력은 여전하고 앞으로 추구할 작업 방향도 분명치 않았지만 토베는 1960년대 내내 성실히 작업했고 개인전도 수차례 열었다. 화가로 돌아가겠다는 결정은 진지했다. 여태껏 내린 결정 중 가장 진지한 결정이었을 것이다. 1960년에 토베는 안전하고 익숙한 벡스바카 갤러리를 떠나 설립된 지 몇 년 안 됐고 젊은 예술가들 사이에서 인기인 헬싱키의 갈레리아 핑크스에서 전시회를 열었다. 모더니스트 화가 집단에 합류하겠다는 의사를 비치고자 의식적으로 장소를 바꾼 듯하다. 이 년 뒤, 이번에는 헬싱키의 갈레리아 페네스트라에서 또 한 번 개인전을 연다. 평은 썩 나쁘지 않았지만 찬사일색도 아니었다. 무엇보다도 작품에 확신이 부족하며 예술가가 아직도 자기 스타일을 탐색중인 것 같다는 평이 있었다. 뒤이은 전시회들도 똑같이 미지근한 반응이었다. 거기에는 탐페레에 위치한 후사 갤러리에서 연 전시회와, 1960년대 후반기인 1966년과 1969년에 각각 한 차례씩 갈레리아 핑크스에서 연 두 차례의 전시회도 포함되었다. 1969년에는 위베스퀼레에 자리한 알바르 알토 미술관에서 토베와 툴리키는 합동전을 열기도 했다. 십 년 동안 다섯 번의 개인전과 한 번의 합동전이라니, 웬만한 노력으로는 안 될 일이었고 토베의 끈기와 체력을 시험한 일정이었다.

〈의자〉, 유화, 1968년.

토베는 오랫동안 전통적인 구상주의 미술을 고집했지만 그래도 점차 작품에 추상적
요소를 넣었다. 〈의자들Stolar〉(1960)은 구상주의적이지만, 배경은 매우 단순하다. 부드
러운 선으로 그녀의 화실에 있는 것과 비슷한 의자 두 개가 서로 등을 맞대고 놓여 있
다. 아주 조금씩 추상적 요소들이 더 확연해졌는데, 토베의 이러한 변화는 많은 핀란드
예술가들과 다르지 않았다. 새로운 작품을 그릴 때마다 구상적 모티프를 조금씩 더 쳐
내면서 천천히 이뤄낸 성과였다. 토베는 반니보다 십 년 뒤에 처음으로 추상화를 선보
였는데, 새로운 흐름에 뒤처진 예술가가 토베만은 아니었다. 토베의 몇몇 작품들은 환
상적인 색감에 더해 크기도 전보다 커졌다. 전체 혹은 일부가 비구상주의적 색채로 꾸
며진 배경에 이 무렵 토베가 자주 회귀한 대상인 굽은나무의자 같은 익숙한 사물을 담
은 작품 〈의자Stol〉(1968)도 있다. 이 시기의 작품들은 세련되고 힘있는 붓놀림으로 표
현되었으며, 당대 앵포르멜 미의식과도 조화를 이룬다. 토베는 이런 추상화 작품에
〈협곡Klyfta〉(1965)이라든가 〈투계Tuppfäktning〉(1966), 〈수오멘린나Sveaborg〉(1967), 〈연
Drakar〉(1968), 〈결단Beslut〉(1969) 같은 구체적인 제목을 붙이곤 했다. 이런 제목은 보는
이로 하여금 작품 안에서 서사를 찾게 했지만, 그게 항상 내포된 건 아니었다.

그런가 하면 너무 추상적인 대상을 모티프로 삼은 적도 많아서, 온전히 자연주
적 기법으로 그려도 완성작은 추상적인 분위기일 때도 있었다. 이렇게 그린 작품들이
대개 가장 성공했다. 〈폭풍Storm〉(1963)이나 〈허리케인Orkan〉(1968) 등이 그 예다. 자

232

연풍경, 그중에서도 특히 갖가지 모습을 드러내는 바다를 가장 그리기 좋아했다. 〈파도Vågsvall〉(1962)는 사나운 바다와 거대한 파도를 힘차게 묘사한 그림이고, 〈포스 8⁸ beaufort〉(1966)은 바람에 얻어맞으면서도 억누를 수 없는 기운으로 요동치는 바다 표면의 형상을 담았다. 〈풍화Förvittring〉(1965)는 바다와 시커먼 하늘을 배경으로, 회색과 흰색으로 이뤄진 섬을 기품 있게 표현했다.

그림을 주업으로 삼기로 결심했지만, 일에 집중할 정도로 평온함을 얻지는 못했다. 대신 토베는 몇몇 대형 일러스트레이션 프로젝트에 착수했고, 새로운 무민 이야기를 계속 써나갔으며, 그 외 다른 집필 작업들도 개시했다. 토베의 일러스트는 스웨덴에서 인기 있었는데, 스웨덴 독자들은 그녀에게 무민 동화 이상을 기대했다. 1950년대가 저물어갈 무렵, 토베는 루이스 캐럴의 시 「스나크 사냥」의 스웨덴어판에 삽화를 그렸고, 몇 년 후에는 J. R. R. 톨킨의 『호빗』에 삽화를 그렸다. 얼마 후에는 루이스 캐럴의 『이

〈바위산〉, 유화, 1960년대.

〈풍화〉, 유화, 1965년.

〈포스 8〉, 유화, 1966년.

상한 나라의 앨리스』삽화를 맡게 됐는데, 부담스럽고 중요한 작업이었다. 1960년대 초에는『호빗』핀란드어판의 삽화도 그렸다. 전부 도전적이고 까다로운 작업이었고, 그림 작업에 쏟을 수도 있었던 시간을 잡아먹었다. 금전 문제로 더는 고민할 필요가 없었기에, 꼭 해야 할 필요는 없었다. 스트레스에 너무 익숙해져서 특별한 이유도 없이 스스로에게 부담을 지운 걸까, 아니면 단순히 거절을 못 해서 그런 걸까? 다른 데서는 찾을 수 없는 흥미로운 작업이었고, 진심으로 원해서 했는지도 모른다. 토베가 그린 일러스트 작품들은 독창적이고 정교했지만, 시큰둥한 반응만 돌아왔다. 사람들은 고전 명작에 대해 고정관념을 가지고 있었고, 새로운 개념을 쉽게 받아들이지 못했다. 일부 삽화는 무민 세계와 상당히 비슷했지만, 그러한 다차원적 수준에는 이르지 못했다.

이제 토베는 라디오 및 텔레비전 방송에서 의뢰한 수많은 작업에 시간을 쏟았다. 기출간된 무민 동화의 오역을 바로잡고 새 표지를 위한 작업도 병행했다. 집필 작업이 다시 중요해졌는데, 어쩌면 시각예술을 마침내 제쳐놓은 게 이 때문이었는지도 모른다. 이후 전시회들은 세계적 명성을 얻은 작가이자 예술가, 특히 무한한 사랑을 받는 무민의 창작자로서의 면면들을 보여주는 회고전이었다. 그럼에도 1969년 스웨덴에서 있었던 무민 관련 인터뷰에서, 토베는 다른 무엇보다 시각예술가임을 거듭 강조했다.

그러다 1970년대 초에 이르러서는 시각예술가로서 경력을 쌓겠다는 꿈이 시든 듯하며, 1960년대에 그렇게 부지런히 추진했던 전시 작업도 중단했다. 회화를 중심활동으로 삼기로 결정했을 때, 토베는 만화 연재를 제외한 다른 작업들은 놓지 않으려 했다. 여러 나라에서 방영된 무민 만화 텔레비전 시리즈로 토베는 전 세계적으로 유명해졌다. 이 시리즈 덕분에 무민 산업의 규모가 확장됐는데, 그로 인해 토베는 시간과 기운을 점점 더 빼앗겼다. 시각예술에 전념할 시간이 거의 없었고, 그와 함께 회화 작업에 대한 집중력도 떨어져 결국 그림에 매진할 기회를 놓치고 말았다. 시간이 갈수록 토베는 무민 세계와 뗄 수 없는 인물이 됐는데, 이런 상황은 어느 신문기사 헤드라인에 잘 드러난다. "무민마마는 무엇보다도 화가다."

그런데도 토베는 열렬히 화가이고 싶어했고, 예술가로서의 정체성을 가장 소중하게 생각했다. 그렇다면 어째서 그림에 시간과 에너지를 더 쏟지 않은 걸까? 그렇게 다재다능한 사람에게 어느 한 가지를 선택하기란 힘든 일이었을 것이다. 그런 딜레마가 토베가 마지막으로 쓴 단편에 조금은 드러난다.

끊임없이 선택을 강요받는 끔찍한 이야기를 떠올려볼 수 있다. '누군가'를 정해서는 어느 날 아침, 아주 갑자기, 그가 인생의 매 순간에 끊임없이 선택해야만 하는

『이상한 나라의 앨리스』 삽화 스케치,
재료 병용, 1966년.

무자비하고 벗어날 수도 없는 상황에 처한 것을 깨닫는 상황을 상정한다. 그는 자신이 올바른 선택을 내린 건지 절대 확신할 수 없다.

토베는 다른 예술가들과 함께 있으면 소심해졌고, 그들과 같이 있으면 불편해진다고 종종 불평했다. 확실히 자신의 회화 작품들과 세간의 인정에 대해 아직 확신하지 못했던 것 같다. 철저하게 남성중심적인 이 바닥에서 여성 예술가로서 자존감을 유지하기란 쉽지 않았을 것이다. 시각예술가들보다는 작가들이나 연극계 사람들과 어울릴 때 더 편했던 토베는 핀란드예술가조합 행사를 피했다. 그러다 다시 그림으로 돌아가기로 결심했을 때 이러한 기분에서 벗어나려고 애썼고, 비비카에게도 예술가들과 어울리려고 노력중이라고 고백했다.

공포증을 이겨내려고 가끔씩 예술가조합에 나가는데, 더이상 예술가들이 두렵지 않다는 걸, 그들은 더이상 내게 상처를 주지 못한다는 걸 깨달았어. 몇 번 더 참석하면 심지어 그들이 좋아질지도 몰라. 동료를 사귀는 게 원래 그런 식이잖아.

어쩌면 토베는 이인자가 되는 걸 못 견뎌 했는지도 모른다. 마지막 에세이에서 그녀는 이에 대해 이렇게 털어놓았다. "내가 가장 두려워하는 것은 비통한 패배자가 되는 것, 이인자로 남는 것이 아닐까……" 대변화의 후방부대에 합류하게 된 것, 그리고 그럭저럭 괜찮지만 찬사와는 거리가 먼 평을 받은 것이 그림에 대한 토베의 열정에 찬물을 끼얹었다. 특히 다른 분야, 그러니까 작가로서나 일러스트레이터로서 눈부신 성공을 거두었기에 더 그랬을 것이다.

『보이지 않는 아이』 표지 스케치, 구아슈, 1962년(오른쪽).
아베난마 켈스케르 섬의 저택에 걸려 있는 그림, 유화, 1960년(뒷페이지).

TOVE JANSSON

9장

어린이를 위한, 어린이에 관한 책들

『무민 골짜기의 친구들』
―어린이를 위한 이야기

칠 년간 집중적으로 이뤄진 만화 연재와 한동안 모든 것을 쏟아부은 화가로서의 작업은 토베의 작품에 영향을 주지 않을 리 없었다. 영국의 언론사들은 누가 봐도 성인 독자가 대상인 만화를 그려달라고 의뢰했는데, 만화 연재 이전과 이후에 쓴 무민 동화들을 비교해보면 변화가 아주 뚜렷하다. 전자가 신나는 분위기와 굵직한 모험들로 채워졌다면, 후자는 캐릭터 간의 관계와 개인사, 슬픔과 기쁨에 중점을 둔다.

다시 시작하기는 쉽지 않았다. 자신감이 바닥을 쳤을 때 토베는 더이상 할 이야기가 없는 것 같다며 자신의 상황을 돌아봤다. 연재만화는 "모든 형태의 서사 창작을 위협하는" 일이며 그림 작업에도 마찬가지 효과를 가져왔다고 토베는 믿었다. 연재만화는 그녀가 중시하는 작가로서의 활력을 시들게 한 원인이었다. 토베는 자신의 예술에서 핵심인 모든 것 그러니까 아름다움과 충만함, 삶의 기쁨이 자신 안에서 사그라들었다고 느꼈다. 아무것도 남지 않았고, 그런 공백상태에서는 아무것도 쓸 수 없었다.

토베가 어린이 동화 집필을 '자신의 천진난만함을 가져다 버리는 쓰레기장'으로 여긴 건 분명 자기 자신에 대한 질책이었다. 이제 어린아이들의 세계와 거기서 샘솟았던 이야깃거리가 사라져버렸다. 토베는 어른을 위한 이야기를 써보고 싶어했는데, 그런 식의 방향 전환을 선뜻 하지 못했고 자신의 능력도 의심했다. 이런 걱정과는 별개로 어른들을 위한 글을 쓴다는 아이디어에는 매료됐다. 만약 어른을 위한 글은 제대로 못 쓴대도 최소한 어른을 위해 그림은 그릴 수 있겠다는 생각으로 스스로를 위안했다. 글쓰기가 더 불확실한 영역이었다. 하지만 그래서 더 도전하고팠는지도 모른다.

어른을 위한 작품을 쓰겠다고 결심했어도, 무민 세계의 문은 아직 닫히지 않았다. 1962년에 『무민 골짜기의 친구들』이 출간됐고, 이어서 1965년에『아빠 무민 바다에 가다』, 1970년에는 어쩌면 무민 시리즈 중 최고작일『무민 골짜기의 11월』이 발간됐다. 어린 독자뿐 아니라 성인 독자도 염두에 둔 작품들이다.

토베와 다람쥐.

「무민 골짜기의 친구들」 표지 그림 스케치, 먹물과 구아슈.

『무민 골짜기의 친구들』에는 조금 다른 종류의 무민 이야기가 담겨 있다. 모험담도 아니고, 전적으로 지어낸 이야기도 아니다. 토베는 이 책을 "어린이들을 위한 단편 모음집"이라고 평했다. 토베에게 굉장히 중요한 작품이었고, 완전히 준비되기 전에는 출간하지 않으려고 했다. 원고를 "한두 해는 묵혀둬야 한다"며, 친구인 비비카가 어디 원고 좀 보자고 했을 때 이를 고사했을 정도였다. 그러면서 한편으로는 비비카에게 그동안 집필과정에서도, 글감을 얻는 데서도 말로 다 못할 정도로 도움을 받았다고 고마워했다.

『무민 골짜기의 친구들』은 캐릭터들의 관계와 성격 차이, 그로 인한 충돌에서 긴장이 발생하는 철학적인 책이다. 매우 심리분석적인 서사를 담고 있는데, 첫 단편인 「보이지 않는 아이」는 아이들 발달과정 묘사의 전형으로 자리잡았다. 냉담함과 비꼬는 말투가 아직 연약한 아이들의 자존심을 얼마나 쉽게 무너뜨리는지 잘 묘사한다. 아이는 사랑을 받지 못하면 성장하지 못한다. 화를 내도 괜찮다는 걸 알 정도로, 혹은 꼬마 미

의 말대로 "싸우는 법을 배울" 수 있을 정도로 안정되어야만 한다.

이야기가 전개되면서 보이지 않는 아이는 신체 부위가 하나씩 하나씩 가시화된다. 그러나 분노를 표출한 뒤에야 비로소 진짜 얼굴을 갖춘다. 이렇게 보이지 않는 아이가 자신을 찾는 과정에서 투티키와 무민마마가 조력자 역할을 한다. 이는 토베의 인생에서 가장 가깝고 가장 중요한 역할을 한 인물들과 겹친다. 따라서 「보이지 않는 아이」에는 작가 자신의 모습도 다분히 반영돼 있다. 토베는 자신도 언젠가 제 얼굴을 찾을 수 있다면 좋겠다고 일기에 썼다. "「보이지 않는 아이」처럼 나도 화를 내는 법을, 화를 표출하는 법을 배워야만 해. 아마 처음에는 너무 강하게 드러낼 테니 어느 정도 고립이 필요하겠지. 바라건대 내 얼굴이 차차 마음에 들면 좋겠다."

토베는 화를 내고 분노를 표현하는 법을 배워야 했다. 공격성을 드러내는 걸 늘 어려워했지만, 그렇다고 부정적 감정에서 자유롭지는 않았고 다만 남모르게 공격적이었을 뿐이다. 그래서 감정을 통제하기 어렵고, 공격성이 갑자기 예기치 못하게, 부적절한 상황에서 튀어나올 것만 같다고 토로했다.

토베가 자주 걱정한 또다른 감정은 우울로, 때로는 여기 사로잡혀 일을 전혀 못하기도 했다. 토베뿐 아니라 얀손 가의 다른 사람들도 이에 시달렸다. 특히 막내인 라르스가 한바탕 겪는 심한 우울증을 토베는 걱정했다. 단편 「재해가 닥칠 거라고 믿은 필리정크」에서 토베는 사이클론이며 태풍, 토네이도, 모래폭풍에 해일까지 온갖 자연재해에 대한 공포라는 끔찍한 결계에 갇혀 사는 필리정크를 그럴싸하게 묘사해 우울증 증세의 정수를 포착했다. 필리정크 아줌마는 인생이 안 좋게 흘러갈 거라고 굳게 믿으며, 불가항력적인 재앙의 위협에 완전히 사로잡혀 있다. 필리정크의 우울증은 그 병을 실제로 깊이 앓아본 자만 묘사 가능할 정도로 정확히 표현되었다. "물어볼 수도 설득할 수도 없고, 이해할 수도 절대 의심할 수도 없는 거야. 저 시커먼 유리창 너머에, 저멀리 길 어딘가에, 아니면 저멀리 바다에 나타나 점점 커지지만, 마침내 눈에 보일 때는 너무 늦은 거야."

『아빠 무민 바다에 가다』는 1965년 세상에 나왔고, 바다와 섬 그리고 무

「보이지 않는 아이」 스케치, 먹물.

Tove Jansson

민파파에 대한 이야기라는 걸 제목으로 짐작할 수 있다. 그러나 무엇보다 이 책은 빅토르 얀손에 대한 이야기로, '어느 아버지'에게 헌정된다. 물론 이때의 아버지는 1958년에 세상을 뜬 파판을 의미했다. 토베는 "너무 불쌍해 보이지 않았더라면" 파판에게 헌정한다고 직접적으로 밝혔을 거라고 했다. 이야기 속에서 무민파파는 진짜 남자가 되고 싶다며, 가족에겐 묻지도 않고, 웬 등대가 있는 섬으로 온 가족을 데리고 이사 가기로 결정한다.

작가 개인의 추억이 담긴 이 책에는 비애가 어려 있다. 토베는 스페인 이비사 섬과 포르투갈에 다녀와서 이 이야기를 썼는데, 여행으로 그동안의 심리적 족쇄 같은 게 풀렸는지 이번에는 좀더 길고도 충분한 집필 기간을 가졌다. 그랬는데도 출판은 순조롭지 않았다. 전과 마찬가지로 토베는 비비카에게 원고를 읽어달라고 부탁하면서, "내놔도 되겠다는 확신이 들 때까지 묵혀둘" 예정이니 서두르지 않아도 된다고 당부했다. 한 아버지의 열망에 대한 책이지만, 동시에 아버지를 향한 그리움, 어느 딸의 슬픔과 지나간 나날을 되살리려는 시도가 담긴 책이기도 하다.

초고를 완성한 토베는 스웨덴 웁살라에 사는 친구 라르스 벡스트룀에게 원고를 읽어봐달라고 부탁했다. 벡스트룀은 스웨덴 문화비평지 『오르드&빌드』의 편집장으로 토베는 그를 깊이 존경했다. 원고에 걱정되는 부분이 있었던 터라 그의 의견이 중요했다. "이 공동체가 가진 긍정적인 면이 유지됐는지 궁금해요. 내가 그들을 행복한 골짜기에서 쫓아내 새로운 문젯거리들을 떠안겼지만요. 완벽한 가족에게 외로움과 비애, 그리고 반목을 안겨줬거든요."

친구의 답변에 아무래도 토베는 마음이 놓였는지 그동안 품고 있었던 크나큰 불안감을 자세히 털어놓았다. "이번 이야기에 대해 (혹은 이번 이야기로) 이렇게 지독하게 초조해한 건, 어쩌면 내 안의 그로크가 응축된 내용이어서인지도 몰라요. 그리고 그 기본 뼈대는 몇 년 전 돌아가신 조각가 아버지를 향한 일종의 그리움이겠지요."

하지만 이 책이 출간되고 몇 년 뒤, 그러니까 『조각가의 딸』도 이미 출간된 시점에서 라르스 벡스트룀은 (당시로서는) 신좌파적 시각에서 무민 동화를 비평하고 거기에 담긴 정치성을 재평가했다. 그는 무민 세계가 상류층의 주변부에서만 존재 가능한 세상이라고 꼬집었다. 다른 비평가들도 좌파적 견지에서 무민을 현실도피적이다, 지나치게 내향적이고 부르주아적인 가치관을 보인다고 비판했다. 이런 평가가 향후 토베의 문학적 행보에, 특히 무민 동화의 운명에 지대한 영향을 끼쳤을 수 있다.

라르스 벡스트룀에게 보낸 한 통의 편지를 통해 토베가 품었던 태도의 어떤 근본적인 부분을, 그리고 그때의 부정적 평가가 미친 뜻밖의 영향을 엿볼 수 있다. 토베는 그

『아빠 무민 바다에 가다』 표지 스케치, 구아슈, 1965년.

『아빠 무민 바다에 가다』 표지 스케치, 구아슈, 1965년.

의 의견에 감사해하면서, 심지어는 그가 맞는 것 같다고까지 했다.

태평스러운 상냥함 뒤에 이 트롤들은 상류 계급에 속한 자들의 다소 무자비한 면을, 그리고 한 꺼풀 가려진, 모든 것에 대한 잔인한 냉담함을 감추고 있어요. 그들은 주변 사람들과 사건들을 무의식적으로 자기 좋을 대로, 그리고 그럴듯한 방식으로 이용하면서 누군가에겐 견딜 수 없을 정도로 자족적이에요. 당신이 그걸 꿰뚫어 본 게 다행인 것 같아요. 나도 오랫동안 그런 면이 있지 않을까 의심해왔거든요. 그들을 바꿀 수도 없고, 그러고 싶지도 않지만요.

무민 가족을 중심에 둔 이야기는 『아빠 무민 바다에 가다』가 마지막이었다. 당대 사조였던 신좌파의 비판과 무민의 존재에 대한 그들의 의구심 때문이었는지는 추측만 가능할 뿐이다. 그러나 그 이유에서만은 분명 아니었다.

작가의 개인사로 해석하면, 이 책은 토베의 아버지와 그가 사랑한 바다에 대한 이야기다. 토베는 아버지가 폭풍우뿐 아니라 심지어 화재 같은 재해를 좋아했다며 그런 걸 보면서 들뜰 정도였다고 했다. 평범한 삶은 너무 단조로웠고, 그는 지루해했다. 자연재해에 열광하는 성향은 부녀의 공통점이었다. 두 사람 모두 폭풍우로 인해 혼란스러워진 상황에 열광했다. 이런 점에서 이들 부녀는 뇌우 속 해티패트너들 같았다. 아버지와 딸은 늘 자연의 힘을 즐겼다. 이 책의 또다른 주인공은 바로 등대섬이다. 망망대해에 놓인 "파리똥" 하나만한 섬이다. 집필하는 동안 토베는 펠링키 군도에 섬 하나를 사들여 툴리키 피에틸레와 함께 조그만 집을 짓기 시작했다. 무민파파의 등대섬은 토베와 툴리키의 이 새로운 섬 클로브하룬 또는 하룬과 비슷하다. 토베의 표현대로 "파리똥"만큼 조그마한 섬이었다. 토베가 사들이려다 포기한 쿰멜스케르 섬에 자리한 것과 같은 등대가 하룬에는 없었지만, 대신 동화 속에서 무민파파는 등대를 얻는다.

『아빠 무민 바다에 가다』는 바다가 지닌 모든 모습 그러니까 잔잔함, 폭풍, 예측 불가성에 바치는 찬가다. 또 독립성을 쟁취하는 것, 그리고 가족과 함께하는 삶의 요구에 부응하는 것의 어려움을 이야기한 동화이기도 하다. 무민트롤은 가족을 떠나 직접 지은 오두막에 들어가며, 거기에서 비로소 주체적이고 독립적으로 살게 된다. 무민마마도 자신의 새로운 면들을 발견한다. 등대 벽에 그림을 그려 고향에 대한 향수를 표현하고, 직접 붓으로 그려낸 화려한 꽃들 속에 숨어도 보고, 이제 다른 사람들이 아니라 자신이 원하는 대로 살아간다.

토베는 어머니에게 원고를 보여줬다. 함은 이 책이 결혼생활의 고달픔을 담은 이야기 같다고 느꼈다.

무민트롤은 그로크에게 겁먹으면서도 매혹된다. 그래서 일부러 그로크를 찾아나서고, 여러 번 만난다. 무민마마에게 그로크는 왜 저런지 묻자, 무민마마는 이렇게 대답한다. "그로크는 비나 어둠, 아니면 우리가 전진하기 위해서 빙 돌아가야 하는 바위 같은 존재란다." 아버지의 죽음으로 인한 토베의 비탄은, 삶을 계속 살아가기 위해 극복해야만 하는 이런 어둠과 크나큰 슬픔의 근원이었는지 모른다. 동화 속에서 무민트롤은 용기를 내 그로크에게 맞선다.

이 책은 정말이지 어른을 위한 동화이지만, 무민 가족이 등장하기 때문에 어린이들도 계속해서 친근하게 받아들일 수 있다. 또, 무민 골짜기에서 벌어진 다른 모든 에피

소드와 마찬가지로 이번 편도 해피엔딩이다. 무민마마의 향수병은 잠잠해지고, 등대도 제대로 작동한다. 심지어 그로크마저 무해한 존재로 변해, 더이상 그녀가 서 있던 자리가 얼어붙지 않게 된다.

『조각가의 딸』

1967년 말 토베는 헬싱키에 위치한 레흐토바라 레스토랑의 '우리 테이블'에 앉아 과거를 되돌아보고 미래를 구상하면서 에바에게 편지를 썼다. 에바가 미국으로 떠난 지도 벌써 사반세기가 넘었고, 두 사람은 그동안 파란만장한 삶을 지나왔다. 에바가 몇차례 핀란드에 다녀가긴 했지만, 한 번도 여유롭게 있다 가지는 못했다. 그녀를 만나고 싶어하는 사람이 항상 너무 많았다. 그랬기에 토베는 에바의 방문에 언제나 실망했다.
토베의 인생은 또 한 번 기로에 놓였다. 무민 창작 시기는 이제 끝난 듯했다. 『아빠 무민 바다에 가다』 이후 무민 골짜기는 날개를 달고 날아가버린 듯했다. 그로크마저 이

『조각가의 딸』 핀란드어판 표지.

『조각가의 딸』 스웨덴어판 표지.

제 성격이 온유해졌는데, 그 말은 곧 이야기에 꼭 필요한 대조적 캐릭터가 사라졌다는 뜻이었다. 그래도 토베는, 무민 골짜기의 지지는 없다 해도 이제 어른을 위한 글을 쓰고 있다고 만족스럽게 밝혔다. 그건 그 나름대로 신나는 일이었고, 토베는 성인 독자를 대상으로 아이들에 관한 단편을 쓰는 작업에 이제 완전히 집중할 수 있게 됐다며 무척이나 만족했다. 그러나 여전히 자신감이 떨어질 때가 간간이 있었다. 모든 것에 의구심을 품고 글을 썼다 지웠다 했다.

『조각가의 딸』(1968)의 집필은 어떤 면에서 고통스러운 경험이었다. 의구심에 사로잡힐 때면 토베는 우울의 나락으로 떨어졌고, 그러다가 또 어떤 때는 한없이 행복해하기도 했다. "어쨌거나 나는 글을 써내려갔다. 열정적으로." 그리고 그건 토베가 늘 가장 중시한 것이었다. 성공의 한 기준으로 여겼던 것이다. 토베는 이 책이 어른을 위한 책이라고 강조하고 싶어했고 무민 동화와 구분짓고 싶어했기에 일러스트를 전혀 싣지 않았다. 심지어 표지용 일러스트 작업도 꺼려해 페르 올로브가 표지에 쓴 사진을 대신 제공했다. 토베의 화실에서 단발머리를 한 작은 소녀가 독자에게 등을 보인 채 서서 흰 석고로 만든 여체상을 바라보는 사진이다. 스웨덴 출판사 측은 토베에게 무민 동화들과 비슷한 표지 그림을 그려달라고 요구해 필연적으로 출판사와 작가 간에 마찰이 일어났다.

『조각가의 딸』에서 토베는 아버지를 통해 자신의 본모습을 보여준다. 성인 독자를 대상으로 쓴 첫 책이었다. 토베는 더이상 어린이책 작가가 아니라 온전히 자격을 갖춘, 성인 독자까지 아우르는 작가였다. 이는 토베에게 꽤 중대한 구별이었던 것 같다. 다른 많은 작품들처럼 이번 작품에 실린 단편들도 실제 사건에 기반을 두었다. 원래 이 책의 가제는 『나, 조각가의 딸』이었다. 소설의 형식을 빌렸지만 이야기 속 아이는 토베 자신이었다. 때로 토베는 사건을 전혀 다른 시대 배경에서 서술하며, 철저히 환상에서 비롯한 요소를 집어넣기도 한다. 그런데도 시종일관 작가가 직접 경험한 사건들에서 옮겨온 것 같은 현실감을 유지한다. 예를 들어 단편 「눈」은 한 어린 소녀와 엄마가 폭설로 집에 고립되는 이야기인데, 모든 일은 토베가 실제로 겪은 일이라고 밝힌 바 있다. 유일하게 다른 점이라면 이 일은 소녀가 아니라 이미 다 자란 때 일어난 일이었다. 「금송아지」역시 실제 일어난 일을 쓴 단편이다. 송아지 부분만 빼고.

『조각가의 딸』은 시종일관 유쾌한 역설과 무민 동화에 나올 법한 가벼움을 엮어내, 마치 무민 세계의 마법의 힘이 얀손 가의 삶으로 곧장 옮겨진 듯한 인상을 준다. 그러나 좀더 어두운 분위기도 깔려 있다. 독자들은 남자들만 파티를 즐길 수 있으며 거기서 진탕 취한 남자들이 호전성을 드러내는 세상을 딸의 시선에서 바라본다. 아니, 이 세상

은 남자의 창작물을 무엇보다 우선시하며 여성인 자신이 무시당한다고 느낀다면, 그게 질투심으로 여겨지는 세상이기도 하다.

함의 죽음, 그리고 이를 애도하는 세 권의 책

1970년 6월, 함이 세상을 뜨면서 토베는 가장 사랑하는 사람을 잃었다. 당시 함은 아흔에 가까웠고, 건강이 좋지 않았다. 마지막 몇 해 동안에는 자주 우울해했고, 자식들에게 짐이 된다고 느꼈다. 이따금 벌어지는 툴리키와의 충돌도 아마 상황을 더 암울하게 만들었을 것이다.

토베는 마지막 이틀을 병원에서 어머니와 함께 보냈고, 동생들도 매일 병문안을 왔다. 조용하고 고통 없는 죽음이었다. "어머니는 원하신 대로 가셨다. 신체마비나 긴 기다림 없이, 그리고 조금도 지력을 잃지 않고. (…) 그렇게 함은 끝없는 권태에 빠졌다."

노인의 죽음은 깜짝 놀랄 일이 아니라지만, 사랑하는 사람의 죽음은 언제나 정서적으로 충격일 수밖에 없다. 어머니를 잃은 후, 토베는 자신의 삶이 고요하지만 이상해졌다고 했다. 산천이 가장 아름다울 한여름이라는 사실에 그녀는 위안을 얻었다. 엄청난 슬픔 가운데서, 다시금 일이 삶의 전부가 되었다. "여름은 늘 그렇듯 아름답게 계속되고, 일도 계속된다."

토베는 친구들에게 함의 마지막에 대해 이야기하며 얼마 후 있을 장례식을 알리는 편지를 보냈다. 에바 비크흐만에게는 특별히 함이 일 년 전에 쓴, 자신의 삶을 에드거 리 매스터스의 「스푼 리버 사화집」(스푼 리버라는 가상의 촌락 공동묘지에서 망자들의 생전을 회상하는 내용 ―옮긴이) 방식으로 묘사한 시를 함께 보냈다.

나는 사제의 딸이자
여성참정권 운동가이자
교사이자
걸스카우트 대장이었고
간호와
책과 승마에
관심 있는
종교적 이상주의자였다.

한 예술가를 사랑해

그의 나라로 왔고

네 번의 전쟁을 겪었으며

인생의 미트볼을 얻기 위해

열심히 일했고

세 명의 훌륭하고

재능 넘치는 자녀를 뒀으니

정말이지

그리

나쁘지 않았구나.

—함

　함의 죽음은 토베의 인생에 총체적인 변화를 불러일으켰고, 이 시기 토베가 쓴 책들을 보면 이는 아주 분명히 드러난다. 『무민 골짜기의 11월』을 집필하기 시작한 얼마 뒤의 일이라 책은 함이 사망한 그해에 출간됐다. 그래서, 당시 토베의 삶에 그랬던 것처럼, 이야기 속에도 죽음의 암시가 조용히 깔려 있다. 아직 닥치진 않았으나 다가오고 있는 무언가가 느껴진다. 『리스너』는 1971년에 발표됐는데, 여기 실린 단편들은 이 비통함의 시기를 직접적으로 언급한다. 『여름책』은 1972년에 나왔는데 애도를 담은 마지막 책이었다. 딸과 아버지 그리고 할머니가 함께 보낸 태양과 바다의 여름을 밝은 어조로 묘사하지만, 과거의 추억을 되살려 행복했던 나날들을 재현하려는 의도가 엿보인다.

『무민 골짜기의 11월』

마지막 무민 동화인 『무민 골짜기의 11월』은 무민 골짜기와 그곳 주민들에게 건네는 작별인사 같은 작품이다. 상실과 삶의 유한함이 그 중심 주제다. 무민 가족들은 떠나지만 여전히 그들의 존재감은 강렬하게 남아 있다. 무민들의 집으로 찾아온 무민 세계의 다른 캐릭터들은 한마음으로 무민 가족의 귀환을 염원한다. 무민 가족은 과연 돌아올까, 아니면 그들의 귀환은 단순히 손님들의 그림자 놀이가 만들어낸 환상 또는 허상에

「무민 골짜기의 11월」 표지 그림 스케치, 혼합 재료, 1970년.

불과할까? 답은 열려 있다. 세상 모든 것은 바뀔 수 있으며, 스너프킨의 인생이 보여주듯 "작별은 마치 미지의 세계로 뛰어드는 것과 같다".

『무민 골짜기의 11월』에 등장하는 홈퍼 토프트는 등장인물이자 화자다. 그는 토베와 굉장히 닮았는데, 특히 외모가 그렇다. 토프트의 입을 빌려 그녀는 다가오는 어머니의 죽음을 비통해한다. "지금 오셨으면 좋겠어, 내가 보고 싶은 건 그분밖에 없어! (…) 무슨 일이 닥쳐도 겁먹지 않고 나를 돌봐주는 사람이 있었으면 좋겠어, 엄마가 있었으면 좋겠다고!" 토프트를 평온하게 해주는 건 무민마마뿐이다. 토베는 토프트를 몽상가로 그렸지만, 본인이 직접 썼듯 "꿈은 현실보다 중요하다".

토베는 그럼블 할아버지(옹켈스크루테트)라는 캐릭터를 통해 늙어가는 과정을 묘사했다. 그럼블 할아버지는 하루종일 잠만 자고 쉽게 깜빡한다. 자기 이름이 크럼비 멈블인지 그린들 펌블인지 그램블 핌블인지 자꾸만 헷갈린다. 그래서 그냥 그럼블 할아버지라고 부르라고 한다. 해가 갈수록 주변 사람들은 그를 다르게 대하고, 그의 삶도 자꾸 다른 방향으로 변해간다. 작가는 가까운 사람들이 나이들어가는 모습을 지켜봐왔기에 캐릭터들의 내면을 꿰뚫어 보듯 그 과정을 묘사할 수 있었다. 그럼블 할아버지는 노인의 삶을 곰곰이 생각한다.

하고많은 이들이 자기 이름을 알려주지만 나는 금세 잊고 말지. 그들은 일요일마다 찾아와. 내가 귀 안 먹었다는 걸 알지 못해서 소리치며 정중하게 질문을 하지. 내가 못 알아들을까봐 최대한 쉽게 말해.

그는 모자를 쓰고서 지팡이에 의지해 무민 골짜기를 돌아다니고, 거울 속 자기 모습에 말을 건다. 키가 더 작고 통통하다는 점만 빼면, 그럼블 할아버지는 『여름책』 독일어판에 실린 함의 사진과 거의 비슷하다. 토베는 노년과 노화라는 주제를 항상 흥미로워했고, 그럼블 할아버지를 등장시킨 후 그녀는 다른 작품들에도 심오하고 독특한 노인 캐릭터를 많이 등장시켰다.

『무민 골짜기의 11월』은 늦가을이라는 음산하고도 미스터리한 시간을 배경으로 펼쳐진다. 아직 겨울은 오지 않았다. 옛것은 계속해서 소멸되어가고, 새것은 아직 탄생하지 않았다. 핀란드 신화에서 11월은 죽음의 달로, 핀란드어로 11월을 뜻하는 '마라스쿠' 역시 '죽음의 달'이라는 뜻이다.

『무민 골짜기의 11월』의 탄생은 도전이었다. 초고를 보낸 뒤 토베는 출판사가 이번 이야기를 별로 안 좋아해서 내고 싶지 않아 한다는 이야기를 들었다. 그녀는 이러한 실

패에 자책했고, 너무 들떠 지냈던 여름 동안 원고를 쓴 탓이라고 여겼다. 그해 여름 토베가 머문 섬에는 방문객이 많아도 너무 많았다. 하지만 가만 생각해보면 그런 건 그저 변명일 뿐이라고 그녀는 고백했다. "아마 작가는 뭔가 할말이 있을 때만 글이 써지나보다. 그래도 어쨌든 이번 책의 설정이 마음에 들고, 흡족한 부분도 군데군데 있다. 배경이 11월에서 12월까지의 숲속이다. 지금 나도 가보고 싶어졌다. 클로브하룬 섬이 아니라 펠링키로 가서 첫눈이 오기 전 일주일, 모든 것이 쇠하는 서글픈 가을에 파묻혀 있고 싶다." 11월에 토베는 실제로 펠링키에 자리한 구스타프손 가의 작은 별장에서 어두워지는 가을을 들이마셨다. 갈색으로 물든 죽음의 그림자와 부패의 기운이 가득한 책을 위해 정확한 계절감을 체득하고 싶었던 것이다.

『무민 골짜기의 11월』의 완고에 확신이 없었던 토베는 또다시 라르스 벡스트룀에게 의견을 물었다. "아무래도 음침하게 흘러가는 것 같은데, 다르게는 도무지 쓸 수가 없네요. (…) 지금 제게 중요한 건 격려보단 방향을 제대로 잡았다는 확신이에요. 어쩌면 잘못 잡았을 수도 있죠. 하지만 마음먹는다고 '유치해지거나' '어른스러워질' 수는 없는 듯해요. 어느 쪽이든 그렇게 돼버리면 별수없는 거겠죠." 라르스 벡스트룀은 토베를 안심시켜준 것 같다. 토베가 감사해하며 자신이 그토록 불안해한 이유를 설명한 걸 보면 말이다. "『무민 골짜기의 11월』이 하락이나 퇴보를 의미하면 어쩌나 하는 게 가장 큰 걱정이었어요. 그러면 무민 가족에 대해 다시 쓸 수 있게 될 때까지 기다려야 한다는 말이니까요. 그리고 너무 음울할까봐도 걱정됐고요."

『무민 골짜기의 11월』이 어린이보다 어른을 위한 책이라는 것도, 그리 경쾌한 내용이 아닌 것도 맞다. 한 소녀에게서 『무민 골짜기의 11월』을 특히 좋아한다는 편지를 받은 토베는 그런 말을 들어서 진심으로 기쁘다고 답장했다. 이번 책이 너무 복잡하고 우울할까봐, 그래서 어린 독자들이 싫어할까봐 걱정했던 것이다.

〈밧줄 뭉치 안에서 잠든 토프트〉.
『무민 골짜기의 11월』 삽화, 1970년.

〈거울 속 자기와 싸우는 그럼블 할아버지〉.
『무민 골짜기의 11월』 삽화, 1970년.

『무민 골짜기의 11월』로 토베는 무민 동화에 작별을 고한다. 그러나 무엇보다 이 책
은 가족 중 가장 사랑했던 사람인 어머니 함에게 보내는 토베의 작별인사였다. 이제 어
머니는 더이상 살아 있지 않았고 무민 골짜기는 예전 같지 않았다. 깊고도 고요한 비애
가 이야기에 스며들었다. 이는 토베의 슬픔이었다.

『리스너』

단편집 『리스너』는 1971년 출간되었다. 현실과 허구의 소재들은 하나의 이야기에서 다른 이야기로 섞여 있지만, 모든 이야기가 의심할 여지 없이 작가의 인생과 깊이 관련돼 있다. 이는 책 속의 말로도 알 수 있다. "비참함을 겪어보거나 아주 지척에서 지켜보지 않은 사람은 비참함을 묘사할 수 없다."

「비」는 어느 노인의 죽음에 대한 이야기다. 일 년 전 함의 죽음에서 영감을 얻어 쓴 이야기임이 분명하며, 그렇기에 작가의 감정이 아주 강렬하게 전달된다. 사건 자체는 진실하고 지극히 개인적이지만, 동시에 죽어가는 한 인간과 남겨질 사람들에게 어떤 일이 일어나는지 묘사한 보편적인 내러티브를 담은 이야기다. 죽음은 "외마디 외침, 혹은 그래픽 아티스트가 마지막 페이지 최종 삽화를 다듬는 것처럼 한정사를 사용한 정확한 번역"과 같다고도 볼 수 있다. 한 인생의 끝은 곧 한 편의 그림의 완성과 같다. 비록 병원에서 기계와 튜브에 둘러싸여 있다 해도, 죽음 자체는 매우 사적이고 신성한 일이다.

죽어가는 자는 완전히 순결하고 완전히 말이 없지만, 그러다 어느 순간, 그 잿빛 입에서, 달라져버린 얼굴에서 장탄식이 튀어나오는데, 보통은 가르렁거리지만 울부짖음이다. 모든 것을 이미 충분히 겪은 지친 몸, 삶도 기다림도 그리고 이미 끝나버린 것을 연장시키려는 시도도 충분히 겪은 몸, 격려와 초조함으로 인한 안달, 친절에 섞인 서투름, 고통을 드러내지 않으려는, 또 사랑하는 사람들을 겁먹게 하지 않으려는 의연함을 모두 겪을 만큼 겪은 몸에서 터져나온 외침이다.

무민 가족을 기다리는 친구들.

「다람쥐」는 동물과 여자 사이의 있을 법하지 않은 우정을 그린 소설이다. 토베는 이 이야기를 몇 번씩 수정하고, 다듬고 또 다듬었다고 했는데, 현재까지 남아 있는 수많은

수정 원고로 이를 알 수 있다. 이야기의 배경은 어느 섬인데, 토베가 가을이면 글을 쓰러 들어가곤 했던 클로브하룬 섬이라는 걸 단번에 알 수 있다. 갑자기 다람쥐 한 마리가 나타나 고독으로 인한 고요한 평화를 깨버리고 다람쥐의 존재는 작가의 섬생활을 흔들어놓는다.

> 그녀는 일어나서 다람쥐에게 한 발짝 또 한 발짝 다가갔지만, 다람쥐는 움직이지 않았고, 그녀는 녀석에게 손을 내밀었고, 조금 더 가까이, 그러나 아주 천천히 뻗자, 다람쥐가 그녀를, 번갯빛처럼 빠르게, 마치 가윗날을 휘두르듯 물어버렸다.

이야기의 결말은 굉장히 초현실적이다. 작가는 섬 밖 세상과의 유일한 연결고리인 배를 타고 떠나는 다람쥐를 지켜본다. 그녀는 겨우내 섬에 혼자 남겨졌고 얼마든지 글을 쓸 수 있다. 이제 그녀는 마음이 차분해진다. 토베는 이 단편이 실제 사건을 토대로 했다고 말했다. "맞아요, 다람쥐는 실제로 있었던 녀석이에요. 나무껍질 조각을 타고 가장 먼 섬까지 떠내려 왔죠. 제가 그 녀석을 위해 음식을 내었고, 녀석은 겨우내 섬에서 지냈어요. 그러다 봄이 오자 나무판자 하나를 찾아서는 다시 바다로 가버렸어요."

『여름책』

『여름책』은 『리스너』가 나오고 딱 일 년 뒤 나왔다. 슬픔과 죽음, 살아가는 것의 행복을 이야기한 경쾌한 분위기의 책이다. 한 소녀와 그녀의 할머니가 주인공이다. 할머니와 어린 소녀를 주인공으로 세운 건, 토베가 자주 의견을 구하던, 함의 아이디어에서 나온 것이라고 설명했다. 그러나 집필에 들어간 건 함이 세상을 뜬 뒤였다. 등장인물인 소피아와 그녀의 아빠, 라르스, 소피아의 할머니, 함을 쉽게 알아볼 수 있으며, 할머니의 마지막 여름도 다뤄진다. 사건들은 어느 정도 허구지만, 분위기가 매우 사실적이고 등장인물들이 드러내는 생각들도 때로 너무나 진실돼서 작가의 경험이라고 생각할 수밖에 없다.

할머니는 세상과 작별인사를 나누고, 손녀는 차차 어른이 되어간다. 둘의 대화는 살아가는 것에 대한 관점을 넓혀준다. 할머니는 이제 젊었을 적이 거의 기억나지 않으며,

섬 이곳저곳을 걸어다니기가 너무 힘들고, 인생이 자신에게서 달아나는 것 같다고, 기억력마저 자기를 배신해 못 믿을 것이 돼버렸다고 이야기한다. "이젠 삶이 내게서 도망가는 것 같고 옛일이 잘 기억도 안 나지만 신경도 안 쓰여."

이 작품에는 죽음이 짙게 깔려 있다. 완곡한 방식으로 곁에 없거나 더이상 함께하지 않는 친구들도 언급한다. 아이는 단도직입적으로 할머니에게 묻는다.

"할머니는 언제 죽을 거예요?" 아이가 물었다.
할머니는 대답했다. "곧. 하지만 네가 전혀 신경쓸 일이 아니란다."

그러나 사후 세계에 관심이 많은 아이는 끝없이 질문을 거듭거듭 던진다. 천국은 어떤 곳인지, 지옥은 존재하는지, 하느님은 어떻게 모든 사람의 기도를 듣는지, 천사들은 남자인지 여자인지 등등 온갖 것을 묻는다.

"천사들은 날아서 지옥까지 내려갈 수 있나요?"
"물론이지. 어쩌면 친구들이나 알고 지내던 많은 이들이 거기 있을 테니까."
"할머니, 딱 걸렸어요!" 소피아가 외쳤다. "어제는 지옥 같은 건 없다고 하셨잖아요!"

이렇게 천국과 지옥에 대해 주고받던 중 할머니가 소똥을 밟고는 노래를 시작한다.

투-라-레이, 투-라-리, 나한테 소똥을 던지면 안 돼. 투-라-레이, 투-라-리,
그럼 나도 너한테 던질 테니까.

일상적인 일과 살짝 불쾌한 사건들이 곁들여져 독자들이 생사의 경계를 구분짓는 일에 너무 깊게 빠지지 않게끔 보호한다. 너무 진지하거나 무거워질 틈을 주지 않는다. 대신에, 삶이 계속되는 한 모든 것은 활기차게 살아 있다.

토베는 방향을 전환해 어른을 위한 글을 쓰기 시작했다. 토베를 어린이책 작가로만 생각해왔기에 출판사들과 비평가들, 그녀의 팬들은 몹시 혼란스러워했다. 어떤 면에서 『조각가의 딸』은 한 아이에 대한 이야기이고 작가의 자전적 이야기로 해석될 수도 있으니 조금 덜 명백한 방향 전환이었다는 평도 있다. 그러나 『여름책』과 『리스너』가 발표되자 토베가 성인 독자를 위해 글을 쓴다는 사실을 부인하지 못하게 됐다. 이 작품들

은 호평을 받았고 게다가 많은 사랑을 받아 판매도 괜찮았다. 특히 『여름책』은 몇 개국 언어로 번역 출간되기도 했다. 그럼에도 토베가 무민 세계를 떠난 것을 받아들이고 용서하는 이들이 많지 않았다. 어떤 비평가는 무슨 이유에선지 여태껏 연주해온 악기를 버리고 피아노를 연주하고 싶다면서 예술적 양심 때문에 자신의 대표곡을 연주하지 않겠다고 거절하는 재능 있는 바이올리니스트에 토베를 비유하며 실망감을 드러냈다. 이 비평가의 말에 따르면, 토베의 마법이 무민들과 함께 사라졌다.

10장

자유와 색깔을 찾다

파리의 작가 레지던스에서

1975년, 예순네 살인 토베와 툴리키는 파리의 국제예술공동체Cité Internationale des Arts에 머물 기회가 생겼다. 전에도 다녀온 곳인 데다가 파리는 두 사람 모두에게 특별한 의미가 있는 도시였다. 토베는 거기 그림을 그리러 갈 생각은 전혀 없었고(이제 그림을 뒤로 하고 새 삶을 살고 있었기에) 이번 파리행은 집필에도 별 도움이 안 됐는데 스웨덴에서 방영될 무민 드라마를 막 마친 참이라 지칠 대로 지쳤다는 사실도 한몫했을 것이다. 파리에서 보낼 기나긴 봄이 토베의 마음에 먹구름을 드리웠다. 그들은 작은 작업실에 머물렀는데, 거기서 지내기란 수월하지 않은 듯했다. 자신만의 작업 공간에 익숙했던 토베로서는 툴리키가 지켜보는 가운데 집필하는 척하기가 썩 내키지 않았다. 예상대로 그녀는 "글을 쓰는 척만 하고 아무것도 쓰지 못했다".

글이 잘 안 풀리지 않자 토베는 붓을 들었다. 처음에는 일종의 대체활동 정도였다. 드로잉이건 페인팅이건 손을 댄 지 오래됐었기 때문이다. 그러나 이내 당장 죽을 사람처럼 절박하게 작업에 매달려, 창작의 기쁨과 그림에 대한 욕망을 재발견하려 했다.

토베는 그림을 그릴 수 있다는 사실을 알긴 했지만 그릴 충동이 들지 않았다고 했다. 다행히 마음속에서 뭔가가 움직였고 창작욕을 재발견할 수 있었다. 그녀에게 창작욕이란 모든 좋은 것, 모든 본질적인 것의 토대였다. 그리고 이제 그녀는 어떤 것에도 방해받지 않고 그저 그리고 또 그릴 수 있었다. 불쑥 찾아와 그녀의 일러스트 작품들로 순회전을 추진하고 싶다는 누군가의 요청에도, 혹은 그 외 어떤 것에도 흔들리지 않았다. "지금 그림에 전력을 쏟지 않으면 다시는 이렇게 그리지 못할 것이다. 이건 마지막 기회다. 이 모든 게 중요한 의미가 있는지는 모르겠지만, 그런 걸 고민할 시간도 없다. 앞으로 사람들이 내 그림을 보고 뭐라고 생각할지 이제 신경쓰지 않을 수 있게 돼서 신난다. 내 욕망을 들여다보고 되찾고 싶을 뿐이다."

토베는 서두르지 않았다. 먼저 익숙한 정물화를 몇 점 그렸고, 그다음엔 이전 작품과

〈자화상〉, 유화, 1975년.

〈그래픽 아티스트〉, 툴리키 피에틸레의 초상, 유화, 1975년.

스타일이 상당히 다른 강렬한 그림들을 그렸다. 조각을 하거나 그림을 그리는 데 몰두하는 '그래픽 아티스트 툴리키'를 그렸다. 그림 속 여자 바로 맞은편 창에서 화실로 쏟아져 들어오는 빛이 벽과 바닥에 채워진 완성작들, 또 붓이나 잉크병 같은 미술재료들

에 둘러싸인 툴리키를 비춘다. 일상적이긴 하나 이 물건들이 작업하는 순간의 흥분된 분위기를 그대로 전달하고 있는, 강렬하고 치열하며 분방하면서도 아주 노련한 기교가 담긴 작품이다. 예술가가 그림을 그리면서 느끼는 자유로움과 즐거움을 포착한 이 작품은, 토베가 남긴 1930년대의 많은 작품들에서 보이던, 혹은 무민 동화의 몇몇 알록달록한 표지 그림에서 보이던, 생생하고 동화적인 특징을 똑같이 담고 있다.

자화상도 한 점 그렸는데, 후에 그 그림을 〈못난 자화상Fult självporträtt〉이라고 불렀다. 힘있고 정직한 기교로, 꾸밈없는 표정과 분노에 가까운 기운을 내뿜는 화가로서 자신의 모습을 담았다. 토베를 빼닮은 이 자화상은 마치 살아 숨쉬는 듯하다. 그녀가 오랜 세월 추구해온 모든 자질 그러니까 자유와 빛, 충동과 욕망이 모두 담겨 있다. 무엇보다, 이 그림은 회화적이다. 아마 토베가 성취하려고 평생 애쓴 바로 그 자질이다.

토베는 선을 자유자재로 구사하는 화가로 전 세계에서 인정을 받았다. 그녀의 선은 확신에 찼고 힘이 넘쳤다. 붓을 쥔 손에서 이미 형태를 갖춰 뻗어나오는 선들은 항상 생명력이 넘쳤다. 그런 선들로 토베는 인간의 다양한 감정들을 표현해낼 수 있었다. 그러나 색깔과의 관계는 좀더 복잡했다. 우선 토베는 색을 대단히 중시해서 색채 표현에 가장 신경쓰곤 했다. 때문에 그림에서 색이 달아난 것처럼 느껴지거나 그림에서 빛이 안 느껴질 때, 아니면 그저 원하는 대로 색이 안 나와줄 때조차 그녀는 우울해했다. 그리고 그 결과물은 회색에 회색을 더한 듯 우중충했다. 그러다 색이 돌아왔다 싶으면 말도 못할 정도로 기쁨에 휩싸였다.

파리에서 발견한 색감과 회화성은 틀림없이 엄청난 희열을 안겨줬을 것이다. 하지만 이미 작가로서 자신만의 목소리를 갖게 된 데다 그동안 무민 이야기에 온 신경을 집중했던 만큼, 예술가로서 이전과는 다른 정체성을 갖게 됐다. 하고 싶은 작업도 많았고, 그녀를 여전히 구속하는 것들도 많았다. 무민 동화 번역본과 개정판이 점점 추가되면서 계속해서 수정거리가 생겨났고, 그 작업을 위해 새로 표지 그림도 그려야 했으며, 급성장하는 무민 캐릭터 사업을 총지휘하는 건 물론 영화와 텔레비전 시리즈 각본도 써야 했다. 게다가 성인 독자를 대상으로 한 책들도 집필 대기중이었다.

『위험한 여행』

첫 무민 동화가 출간되고 이십오 년이 흐른 1970년, 토베는 『무민 골짜기의 11월』을 내면서 무민 골짜기에 작별을 고했다. 그러나 1977년 『위험한 여행』으로 이 세계를 또다

시 찾았다. 이 그림 동화에는 토베가 사랑하고 동경한 문학작품과 회화들, 예를 들면
『이상한 나라의 앨리스』라든가 엘사 베스코브의 동화, 욘 바우어의 그림들(특히 그중에
서 거대한 나무줄기가 빼곡한 숲을 그린 작품)에 대한 명백한 암시가 담겨 있다.

이 세번째 그림 동화에서 보이는 시각적인 분위기는 그 뿌리를 초현실주의적인 토베
의 초기 그림들과 벽화에서 찾을 수 있는데, 전부 동화 같고 미스터리한 동시에 세속과
거리가 멀다. 그러나 기교 면에서 보면 토베가 1975년 파리 체류 기간에 발견한 표현력
과 자유로움, 색채를 즐기는 감각을 풍부하게 볼 수 있다.

이 책은 전반적으로 앞서 출간된 두 그림책과 많이 다르다. 이 책은 그래픽 아티스
트나 작가로서라기보다는 화가로서 창작한 작품 같다. 색채가 주를 이루고, 극적인 선
은 억제됐으며, 곁들여진 글은 그리 중요하지 않다. 토베는 마음껏 그림에 대한 욕망을
발산한 것처럼 보인다. 한 가지 색이 다른 색으로 유려하게 연결되고, 그러면서 색다르

『위험한 여행』 삽화 스케치.

면서도 미묘한 차이를 군데군데 만들어낸다. 어떤 부분에서는 수채화로 표현한 형체의
가장자리가 섬세하고 투명하게 표현되고, 또 어떤 부분에서는 아주 강렬하게 처리된
다. 그림의 윤곽과 전체적인 색채는 부드러우며, 아주 세심하고 가벼운 톤의 파스텔로
명암을 넣어서 점점 희미해지는 효과를 냈다. 또 어떤 때는 두껍게 또 어떤 때는 공기
처럼 가벼운 터치로 삼차원 효과를 주었다.

　풍경은 위압적이다. 화산이 폭발하고, 숲은 음울하며, 바다는 포효하고, 눈과 바람은
방랑자들을 위협한다. 무민 골짜기 묘사만이 전과 동일하다. 골짜기 주민들은 서로를
찾고, 화창하고 꽃으로 꾸며진 그들의 계곡에서 행복해한다. 이 이미지를 마지막으로
토베는 무민 동화의 모든 독자들을 뒤로한다.

살아간다는 것

라디오 드라마와 연극, 그리고 텔레비전 시리즈

1960년대에 화가로서 토베의 활동은, 연극뿐 아니라 영화, 텔레비전, 라디오까지 확장된 무민 관련 활동과 점점 더 겹쳐졌다. 토베는 연극 각본을 몇 편 집필했고 전에 써둔 단편들을 핀란드와 스웨덴 방송을 위해 새롭게 각색했다. 무민 시리즈는 극장을 점령했고, 새로운 곳에서 또다른 곳으로 옮겨가며 말도 못할 정도로 인기를 모았다. 핀란드에서는 일카 쿠시스토가 작곡을 맡은 〈무민 오페라〉가 1974년 핀란드국립극장에서 초연을 올렸다. 1982년에는 〈무민의 모험〉이 스톡홀름의 왕립드라마극장에서, 다시 한번 비비카의 연출로 무대에 올랐다. 토베는 무조건적으로 신뢰하는 비비카와 긴밀히 공동 작업을 진행해왔고, 협의도 순조롭게 이루어졌다.

비비카는 몇 군데 대형 극장의 감독을 맡으며 눈코 뜰 새 없이 바빴지만 친구 토베에게는 늘 기꺼이 시간을 내준 듯하다. 토베는 각본을 보내 개선할 부분을 지적해달라고 요청했고, 비비카는 충실하게 응했다. 비비카는 지적 자극을 주고 능력도 갖춘 직업상 파트너였다. 비비카의 조력은, 특히 초기 작업에서 값진 선물이었다.

토베는 라디오와 텔레비전, 영화 대본 간의 차이를 고민한 끝에 원고를 각각 다르게 써야 한다고 결론 내렸다. 아예 처음부터 각 매체의 한계와 가능성을 염두에 둬야 했다. 젖은 회반죽 벽면에 프레스코화를 그리는 것과 마찬가지였다. 화가는 먼저 원하는 그림을 머릿속에 그려놓고, 어떤 기법이 가능한지 어떤 기법이 불가능한지 파악해봐야 했다. 〈보이지 않는 아이〉의 촬영은 토베의 첫 텔레비전 제작 경험이었다. 토베는 남들 눈에 안 보이는 아이를 제작자들이 어떻게 표현할지 꽤나 궁금해했다. 원피스 단추를 머리끝까지 채우는 식으로 이를 표현할지, 혹은 보이지 않는 소녀가 샌드위치를 먹는 장면은 어떻게 표현할지 같은 문제는 흥미진진했고, 토베는 언제나 비비카에게 조언을 구할 수 있었다.

토베는 작품에 테마곡도 삽입하고 싶어했다. 두 사람 모두 알고 지낸 친구인 에르나

토베와 바다.

폴란드 애니메이션 속 무민들.

타우로는 비비카와 오래 일한 사이라 적격인 작곡가로 물망에 올랐다. 이렇게 해서 타우로는 오늘날 가장 유명한 무민 주제곡을 쓴 것은 물론, 1965년 토베의 시 「가을의 노래」에 붙일 멜로디도 작곡했는데 이 곡은 세계적으로 사랑을 받아 지금까지도 많은 이들이 연주한다.

　최초의 무민 인형극 애니메이션은 1959년에서 1960년에 서독에서 제작됐다. 『마법사의 모자와 무민』과 『무민 골짜기의 여름』 줄거리를 바탕으로 각각 여섯 에피소드로 이루어진 두 편의 시리즈가 제작되었다. 스웨덴 텔레비전 방송국은 무민 시리즈에 열광했고 더 많은 편수로 시리즈 제작을 원했으나, 결국 열세 편을 제작하는 걸로 마무리됐다. 〈무민트롤Moomintrollet〉이라는 제목의 이 시리즈는 토베와 동생 라르스가 각본을 공동 집필했다. 이 시리즈는 1969년 몇 달간 방영되면서 엄청난 관심을 받았다. 토베는 텔레비전의 영향력에 적잖이 놀랐다. 사람들이 마치 마법이 일어나길 기다리듯 무민 시리즈의 첫 방송을 기다렸다. 〈무민트롤〉은 비비카가 연출을 맡았고, 릴라 극장에서 연극 무대에 올랐던 브리기타 올프손과 라세 푀위스티, 닐스 브란드트 같은 유명 배우들이 배역을 맡았다.

　스웨덴에서 방영할 시리즈를 준비하던 토베에게 일본에서 편지 한 통이 도착했다. 일본의 한 텔레비전 방송국에서 무민 애니메이션 시리즈를 컬러로 제작하고 싶다며 저

독일 목각 인형 애니메이션의 무민 인형들.

작권 협상을 요청해온 것이다. 토베는 비비카에게 조언을 구하고는 일본의 영화 산업
은 크게 존경하나 어린이용 애니메이션이나 영화는 본 적이 없어서 우려된다는 답을
일본 방송국 측에 보냈다. 스웨덴 텔레비전 방송국 쪽에서 가져간 판권 조항들을 열거
하면서, 자신이 일본 방송국과 계약한다면 그 조항들이 프로젝트에 걸림돌이 될 것 같
다고 덧붙였다. 하지만 그것만 제외하면 매우 관심 있다고도 밝혔다. 얼마 뒤 토베는
이 프로젝트의 총제작자인 야마모토 야스모가 갑자기 비서와 함께 핀란드까지 찾아왔
다고 비비카에게 전했다. 두 일본인은 독일어만 약간 할 줄 알아서 대화는 간신히 이루
어졌다.

애니메이션은 일본에서 제작되었고 거기서 큰 인기를 얻었지만, 토베가 프로그램의
해외 배포를 불허해 다른 나라에서 방영되지는 못했다. 이 시리즈의 거의 모든 요소가
무민 원작의 비폭력 철학을 거스르는 듯했기 때문이었다. 일본판 시리즈에서 무민트롤
은 무민파파에게 신체 학대를 당하며, 무민 골짜기에 전쟁도 일어난다. 이 첫번째 시리
즈의 일본 판권은 이제 효력을 상실해 일본에서도 더이상 방영될 수 없다.

이 무렵 몇 년 동안 연극과 영화, 또 라디오 프로그램과 무민 텔레비전쇼가 제작되면
서 무민은 더욱더 많은 사람들에게 알려졌다. 한 십 년쯤 전에 모험처럼 시작한 사업은
정말이지 만사 순조롭게 성장했다. 핀란드에서도 무민은 그 '상업적 가치의 절정'에 올

라 있었다. 어느 날 토베는 누가 자기에게 페이코 이우오마(어린이를 위한 '무민트롤' 음료수)를 건넸다고 거의 분개하며 이를 비비카에게 전하기도 했다. 세계 각지에서 끊임없이 러브콜이 쏟아졌다. 다행히 동생 라르스가 그런 문제를 수완 있게 처리해서, 토베는 이런 일을 가능한 한 라르스에게 맡겼다. 이즈음 무민의 유명세는 아직 절정에 달한 것도 아니었다.

비록 일본에서 진행된 무민 애니메이션 작업에 크게 실망했지만, 토베는 이미 무민의 영상화 작업에 호기심을 품었고 앞으로 계속 만들어보겠다는 신념도 굳혔다. 1978년에서 1982년 사이 폴란드에서 편당 8분 내지 9분짜리 에피소드 총 78편으로 구성된 무민 애니메이션 시리즈가 만들어졌다. 먼저 폴란드와 독일에서 방송됐고, 나중에는 영국에서도 방영돼 엄청나게 인기몰이를 했다. 핀란드에서 이 시리즈는 1980년대 초에 방영됐고, 이 자료들은 후에 잘 보관되었다가 다양한 목적으로 재가공되었다.

무민 애니메이션이 일본에서 성공했기에, 그 일본 방송 제작자들은 시리즈를 더 만들고 싶어했다. 이번에 토베와 라르스는 엄격한 가이드라인을 제시했다. 토베 남매는 (일본 팀과 작업해본 적 있는, 핀란드의 어린이 프로그램 제작자) 데니스 리브손을 제작 총책임자로 임명했다. 이번 무민 시리즈는 리브손의 철저한 감독하에 토베와 라르스의 의견을 취합하고 일본 애니메이터들의 엄청난 노동을 쏟아부어 만들어졌다. 제작과정은 크게 두 단계로 진행됐고, 백여 편 이상의 에피소드가 완성됐다. 이 시리즈는 1990년대 초 많은 국가에서 텔레비전으로 방영됐고, 몇 년에 걸쳐 재방영됐다. 데니스 리브손의 지휘로 『무민 골짜기에 나타난 혜성』 만화영화도 제작되었다. 이 일본판 애니메이션을 통해 무민 시리즈와 거기 등장한 캐릭터들에 친숙해진 이들이 많으며, 나중에 제작된 프로그램의 복사본은 지금도 구해볼 수 있다. 이를 계기로 전례 없는 무민 붐이 일어나 전 세계 어딜 가나 무민을 접할 수 있을 정도가 되었다. 첫번째 무민 동화는 수천 명의 독자에게 읽혔고, 무민 그림 동화는 그보다 많은 독자를 만났다. 뒤이은 신문 연재만화는 수천만 독자에게 읽혔다. 일본 애니메이션을 통해 무민은 수억 명의 시청자에게 사랑받았다. 1990년에 이 시리즈 때문에 일본을 방문한 토베는 할리우드 스타 못지않은 환영을 받았다.

가장 근사한 곳, 펠링키 군도

집과 건물, 나아가 집을 짓는 육체노동은 토베에게 의미가 컸다. 토베는 거의 한평생

살 곳을 찾아 헤맸다. 그녀에게 이사라는 행위는 시작이자 끝, 새로운 연애와 인생의 새로운 단계를 상징했다. 토베는 새집과 공간을 보금자리로 여기며 가장 소중한 이들을 보듬을 기반으로 만들고 싶어했다. 아토스, 라르스와 여름을 보내려고 크리스토퍼 콜럼버스라고 이름 붙인 하우스보트를 사려 한 적도 있다. 아토스를 위해 모로코에 예술가 공동체를 건설하고 그 집에 공중정원을 만들 계획도 세웠었다. 아토스를 향한 사랑이 사그라들자 프로젝트에 대한 열정도 자연스레 식었다.

그런 토베가 가장 사랑한 곳은 펠링키의 섬들이었다. 처음에 얀손 가족은 여름휴가를 위해 구스타프손 가족의 펠링키 섬 별장을 빌렸다. 구스타프손 가의 아들 아베는 토베와 동갑이었던 터라 둘은 친해졌다. 훗날 토베는 몇몇 단편에서 그곳에서 아베와 함께 보낸 여름날을 묘사했다. 펠링키에는 이곳저곳 옮겨다니거나 뭔가를 만들거나 혹은 그저 상상의 나래를 펼쳐볼 섬들이 넘치도록 많았다. 비비카에게 미친듯이 빠져 있을 당시 토베는, 두 사람 모두를 위해 쿰멜스케르 등대섬을 빌리려 한다고 편지에 썼다. 어릴 적부터 꿈꿔온 쿰멜스케르 섬 등대지기를 해보고 싶다고 썼다. 비록 이 계획은 무산됐지만, 그 꿈은 생생히 남았다.

그러나 비비카를 향한 사랑은 토베에게 크나큰 고통도 안겨주었다. 상심한 토베는 남동생과 함께 브레츠케르 섬에 집을 짓고 '빈드로센' 즉 '바람장미'라고 이름 붙였다. 빈드로센을 짓는 일은 토베에게 치유 효과가 있었다. 집과 함께 자신을 위한 "차분하고 무심한 마음의 안식처"도 지었기 때문이다. 집을 짓는 행위는 냉혹한 세상에서 피난처를 찾는 어떤 본능적 충동을 발산해준 듯하며, 실제로 몇 년 뒤 토베는 정말 빈드로센을 쉼터로 찾았다. 그러나 시간이 지날수록 브레츠케르는 북적거렸다. 작은 집에 너무 많은 사람이 함께 살았고, 그러니 서로 부딪칠 수밖에 없었다. 라르스와 그의 어린 딸이 스페인에서 돌아와 있었고, 툴리키도 한 가족이 된 지 오래였다. 게다가 툴리키와 함은 성격이 상극이었다. "투티를 진정시키기 위해서"라도 새집이 필요했다.

토베의 유명세가 더해갈수록 브레츠케르 섬을 찾는 불청객도 많아졌다. 기자들은 물론이고 촬영팀, 팬들까지 각양각색의 사람들이 찾아들었다. 토베에게 절실했던 평화와 고요는 사라졌다. 그래서 또 한 번 쿰멜스케르 섬을 빌리려고 했다. "공공사업부 직원들의 마음을 얻으러" 포르보 섬으로 간다고 희망적인 편지까지 써 보냈건만, 이번에도 일은 수포로 돌아갔다. 새와 물고기들이 겁먹고 달아날지 모른다며 공무원들이 또다시 매정하게 퇴짜를 놓았다고 말하는 토베의 말투에는 확실히 적잖은 실망감이 묻어났다. 한번은 연어라고 하더니, 한번은 대구, 또 어떨 때는 민대구가 전부 도망가버린다고 했단다. ● 비록 오랫동안 꿈꿔온 섬은 얻지 못했지만, 결국에는 정 붙은 클로브하룬 섬의

클로브하룬 섬 토베의 집.

임차권을 획득했다.

　클로브하룬 섬의 집은 아주 빠르게 지었다. 당시 건축법에 따르면, 만에 하나 건축 허가가 나지 않을 경우 건물 전체를 철거당하지 않으려면 건축용 목재가 전부 지붕 용마루까지 올라가 있어야만 했다. 아니 어쨌든 그들은 그렇게 믿었다. 어느 날 시멘트가 얼마나 들어왔는지 누가 어떤 작업을 했는지 또 어떤 폭풍 때문에 늦가을 인부들의 작업이 지연됐는지 등, 토베는 달력에 작업일지를 꼼꼼하게 기록했다. 이 기록은 삼십 년 후에 출간된 『섬에서의 기록』(1993)에 거의 그대로 옮겨졌다.

　툴리키의 남동생 레이마 피에틸레와 그의 아내 라일리가 설계한 그 집은 사방으로 창이 난 방 하나와 2미터 깊이의 지하실 하나로만 이루어졌다. 밤이 오면 툴리키와 토베는 주로 밖에 텐트를 치고 잤고, 낮에는 집에서 작업을 했다. 집은 손님맞이 응접실로도 사용됐다. 섬에 머무는 동안 토베는 손님이 찾아올 때도 작업을 계속해 많은 작품을 완성했다. 툴리키와 토베는 무민 이야기로 활인화tableaux까지 만들었고, 당시 계획중이던 인형극장을 위한 미니어처 피겨도 제작했다. 두 사람은 미니어처 피겨와 그 배경에

● 공무원들은 집을 지으면 특정 어류를 쫓아버릴 거라며 이의를 제기했다. 그런데 매번 그들이 언급하는 어류가 달랐다. 어떤 때는 대구라고 했다가 다음번에는 민대구라고 하고, 연어라고 할 때도 있었다. 토베는 이 얘기를 에바에게 보낸 편지에 썼다.

필요한 조그만 물건을 조각하고 색을 칠하고 필요한 각종 부품을 찾으며 시간을 보냈다.

여름 내내 둘이서만 지내기에 섬은 좀 작았고 놀거리도 별로 없었기에 할 일 없이 하루를 보낼 때도 많았다. 자연환경이 대화 주제가 되어줬지만, 그것도 한계가 있었다. 토베는 툴리키와 나눈 "다채로운 대화"에 대해 썼는데, 하늘이 칙칙해지면 "구름이 끼겠네"라고 말한 다음 "구름이 끼었다"고 확인해주는 식이었다고 한다. 토베는 슬슬 "우리는 지겨워졌고, 우리가 재미없는 사람이 된 것 같았다"고 회상했다. 그런 날이면 바위 언덕에 올라 바다에 떠 있는 배들을 구경하거나 송수신용 무전기로 대화를 나눴지만, 그것도 늘 재미있지는 않았다.

두 여행자

토베의 인생은 달라졌다. 젊었을 적 꿈과 계획들이 무색하게, 이제 더이상 핀란드를 떠나 다른 나라로 가겠다는 생각을 하지 않았다. 대신 툴리키와 함께 여러 나라를 여행하다가 사랑하는 섬에 자리한 화실로 돌아오고 싶다는 열망이 점점 강해졌다. 늘 여행을 즐겼고 젊은 시절엔 혼자 유럽 여행까지 다녀온 그녀였다. 그녀에겐 여행자로 사는 게 가장 멋져 보였고 다행히 툴리키도 이런 열정을 품고 있었다. 덕분에 여행과 관련된 모든 것이 두 사람에게 크고 중요한 일부가 되었다. 둘은 함께 세계지도를 펼쳐 보고, 영어를 포함한 한두 개의 외국어를 배웠으며, 그 외의 외국어도 기초 정도는 익혀두었다. 함이 마지막 몇 년 동안 더는 여행을 할 수 없었기에 토베는 긴 여행을 주저했다. 그래서 이 시기 토베와 툴리키의 여행들은 짧게 끝났다.

출판사들은 무민 동화가 해외에서 출간될 경우 토베가 판촉 행사에 참여해주기를 바랐다. 무민 동화는 끝없이 외국어로 번역되고 있었고, 이는 곧 해외에 나갈 일이 엄청나게 생겼다는 의미였는데 토베는 이런 해외 방문에서 행복한 추억을 많이 만든 모양이다. 툴리키에게 번역본을 선물하면서 그림을 그려주곤 했는데, 보통은 해외 여행에 대한 감상을 곁들여놓았다. 아이슬란드어판 속표지에는 두 사람이 해변에 높이 솟은 거대한 바위에 앉아 있는 모습을 그려놓았다. 밑에는 "아이슬란드에서 '운명의 밤'에 투티와 토베, 1972"라고 적혀 있다. 페로어판에는 투티와 그 옆에 양 한 마리를 그리고 이렇게 써놨다. "Till min Färöiska Förforiska förfàriska Tootiki." 번역하면 "페로스 제도의 생물들도 매료시키는, 양 같은 나의 투티키에게" 정도 되는 뜻이다.

함이 세상을 뜨자 어머니의 빈자리를 채워줄 사람이 토베에게 필요했다. 이제 툴리

TRØLLAVETUR

Till min Fåröiska Toolicki!

Fåröiska!

툴리키 피에틸레와 양,
페로어판 『무민 골짜기의 겨울』 삽화.

키와 토베를 핀란드에 붙잡아두는 게 아무것도 없었다. 두 사람이 오랫동안 꿈꿔온 장기 여행을 떠날 수 있게 됐다. 이에 토베는 아토스에게 자기네 여행 계획을 편지에 한껏 흥분해서 늘어놓았다.

(…) 그리고 10월에는, 아토스, 놀라운 일이 기다리고 있어! 투티와 나는 세계일주를 떠날 거야! 우리의 오랜 꿈이라 절약하면서 준비해온 여행이고, 내년 봄에나 돌아올 것 같아. 일본을 거쳐야 해서 도쿄에서 잡힌 행사 일정에 맞춰 여행경로를 짰는데, 거기 머무르는 동안 경비는 일본 측에서 지불할 거래. 그런 다음 하와이로 갔다가 산 페드로, 너도 거기 알지, 타우베가 차에 기름을 잔뜩 넣었던 곳 말야. 투티의 숙모가 계신 곳이기도 해. 아무튼 거기서 멕시코로 갔다가, 이것저것 갈아타가면서 (외륜선도 포함해서!) 뉴욕으로 갈 계획이야.

　토베가 볼일이 있던 영국에서부터 시작된 여행은 무민 시리즈가 대성공을 거둔 일본으로 이어졌다. 일본 체류는 무민 텔레비전 시리즈 때문에 넣은 일정이었다. 토베는 사진에 관심이 많았고 다른 예술 장르와 다른 사진의 특별한 매력에 빠졌다. 그동안 사진경연대회 심사도 봤고, 사진에 대해 글도 썼고, 게다가 페르 올로브와 에바 코니코프의 사진작가로서의 활동을 예의 주시해오기도 했다. 텔레비전 방송 작업을 하면서 토베는 영상예술의 잠재력을 알아가는 동시에 텔레비전 스튜디오가 어떻게 돌아가는지도 익히게 됐다. 그러다 일본에 머물면서 처음으로 영화촬영용 카메라 코니카를 구입했는데, 그후 손에서 놓지를 않아서 여행에서 제삼의 동행인이 다시피 했다. 두 사람은 몇십 년간 취미로 영화를 찍곤 했는데, 카메라 구입으로 토베에게 영화 세계에 발을 들일 기회가 열렸다. 툴리키와 토베는 직접 영상을 편집하고 음악을 넣고 내레이션을 넣었다. 이렇게 만든 영상들은 아직 남아 있는데, 덕분에 우리도 이 커플이 핀란드에서든 외국에서든 어떻게 지냈는지 직접 볼 수 있다.

토베와 툴리키는 여행중에도 부지런히 작업했다. 스케치패드와 펜, 먹물, 원고지가 여행 가방에 항상 들어 있었다. 토베는 주로 반쯤 써둔 원고나 교정이 필요한 원고를 챙겨 갔다. 툴리키는 1964년 포르투갈과 스페인 여행중에 토베가 『아빠 무민 바다에 가다』를 집필했다고 기억했다. 두꺼운 파란 공책 한 권에 달하는 그 원고가 사라져버려 귀국 여정은 한순간에 악몽으로 뒤바뀌었다. 아무래도 스페인 그라나다에 더 머물러야 하나 고민했지만 막판에 침대 뒤에 떨어져 있던 원고를 발견했다.

세계일주 때는 『여름책』(1972) 원고를 가져가, 처음 집필을 시작한 펠링키와는 완전히 다른 풍경에서 탈고했다. 뉴올리언스에 갔을 때도 토베가 여러 단편을 매우 열정적으로 써내려갔다고 툴리키는 회상했다. "좁은 부엌에 앉아 이리저리 종이를 늘어놓고 무서운 속도로 써나갔는데, 그 모습이 얼마나 행복해 보이던지!" 토베는 여행을 통해 새로운 경험을 많이 쌓았고 글감도 많이 얻어 여행의 경험은 그대로 토베의 책에 실리거나 최소한 그 토대로 쓰였다.

토베와 툴리키는 플로리다에 며칠만 머물 생각이었다. 두 사람의 숙소는 알고 보니 죽음을 기다리는 대기실 같은 실버타운이었다. 햇빛이 따사로운 이 도시에서는 죽음도 햇빛을 보장받는 듯했다. 토베는 즉시 양로원 생활에 흥미를 느껴 이곳에 더 머물기로 결정한다. 토베는 거기서 관찰한 것들을 메모로 남기고 글로 썼다. 이때의 기록을 바탕으로 1974년 소설 『태양 도시』가 출간됐다. 당시 신좌파 지식인들은 여전히 토베를 요주인물로 인지했고, 토베는 그 영향을 받을 수밖에 없었다. 라르스 벡스트룀이 『태양 도시』에 호평을 보내자, 토베는 그에게 편지를 써서 얼마나 안도했는지 전했다. "제가 여전히 아웃사이더라는 걸 알아요. 그리고 제가 사회 문제에 대해 어떤 입장도 취하지 않는다는 걸 선생님은 알지요. 그런데 선생님께서 이것이 결점이 아니며 하나의 고유한 장르, 심지어 해방이라고까지 말씀해주시다니! 얼마나 기뻤는지."

어른들을 위한 놀이

무민 동화 마지막 편이 나왔지만, 무민 가족은 토베와 툴리키를 떠나지 않았다. 오히려 무민 집과 무민 이야기의 삼차원 입체 모형이 제작되면서, 무민 가족은 새로운 삶을 시작했다. 앞서 몇 차례 언급했지만, 집 짓는 일은 토베에게 늘 중요했다. 1930년대 아직 앳된 시절 토베는 혼자 있을 곳이 필요해 펠링키 군도에 속한 산츠케르 섬에 친구 알베르트와 함께 오두막을 지은 적이 있다. 섬 주민들이 보기에도 놀라웠던 그 오두막은,

토베가 지하저장실용으로 만든 내부 장식과 우아한 대문과 마찬가지로, 철거하는 날까지 돌풍과 폭우에도 끄떡없었다.

1958년에 펜티 에이스톨라라는 한 의사가 취미 삼아 미니어처 무민 집을 만들었다. 그는 토베와 툴리키를 만나 자신을 소개하고 무민 집에 대해 자랑스레 이야기했는데, 이를 계기로 가까워진 이들은 이후 수년간 함께 무민 피겨를 제작하기에 이른다. 그 인형의 집에 반해버린 툴리키와 함, 토베는 인형 집 마당에 있을 건 다 갖춘 아주 멋진 온실을 제작해 넣었다. 이 작업으로 열정에 불이 붙은 그들은 다 같이 모여 이번엔 더 큰 무민 집을 처음부터 새로 짓기 시작했다. 전기장치부터 유리병에 담긴 잼이 쌓여 있는 식품저장실까지 온갖 것들이 다 갖춰진 완벽에 가까운 놀라운 세상이었다. 높이가 총 2미터가 넘고 여러 개의 방을 갖춘 이 집을 셋이서 완성하는 데 삼 년이 걸렸다. 겨울에는 토베의 화실에 모여 작업했고, 여름에는 재료와 반쯤 완성된 모형을 챙겨 섬으로 가 거기서 작업을 재개했다. 클로브하룬 섬의 조그만 오두막 모든 벽면은 종종 미니어처 소품으로 들어찼다. 토베가 마야 반니에게 설명하기를, 그들은 "주로 '타블로'를 만들었고, 그래서 선반마다 조그만 피겨들, 괴물들, 건물과 장신구, 가구들로 꽉 찼어요. (⋯)" 그 커다란 무민 집을 왜 제작하게 됐는지도 설명했다.

몇 년 전 툴리키가 그냥 재미로 무민 골짜기의 몇몇 캐릭터 피겨를 만들면서 시작됐어요. (⋯) 툴리키가 만든 피겨는 점점 늘어났죠. 의자에 앉아 있는 피겨를 하나 만들었는데, 그러면 당연히 식탁도 있어야 했고, 가구가 있으면 그걸 놓을 방도 있어야 하잖아요. 바로 그때쯤 펜티를 만나면서 무민 집을 짓게 된 거예요. 우리는 간간이 저녁에 작업하면서 집을 조금씩 더 올렸어요. 실제로 올리는 작업은 툴리키와 펜티가 다 했고, 도배나 응접실 소파에 붉은 공단 씌우기, 벽돌 바르기 같은 자잘한 일도 있었지요. (⋯)

1980년 핀란드건축박물관에서 그 대형 무민 집을 선보였을 때, 펜티 에이스톨라는 전시 카탈로그에 "수석디자이너, 전기공, 정교한 통로 전문가"로, 툴리키 피에틸레는 "공예가, 가발 및 부품 제작자, 무민 골짜기 친구들과 그 주변에 숨어 사는 족속들의 피겨 디자이너"로 소개됐다. 토베 본인은 "잡역부, 페인터, 청소부, 그리고 메이크업 아티스트"로, 페르 올로브는 "사진작가이자 조명 설치기사"로 소개됐다. 또 그 카탈로그에는 건축학과 교수 레이마 피에틸레가 무민 집의 구조를 점검해줬으며 많은 친구들이 린넨이나 보석류, 도자기, 그리고 그 외 그 '진짜 집'에 필요한 물품들을 기증해줬다고

쓰여 있었다.

인형의 집 치고 무민 집은 거대하다. 높이가 2미터 이상에, 다수의 방과 계단, 복도가 있으며, 지붕의 기와는 손수 만든 6800개의 조그만 나뭇조각으로 지어었었다. 무민 집은 각각 유겐트(아르누보) 양식, 핀란드 낭만적 민족주의 양식, 제국 시대 양식, 러시아풍 등 다양한 건축양식으로 지어졌다. 무민 동화에 나오는 파란색 둥근 집과는 사뭇 다르다. 오래전 동화 속 무민 집을 그렸을 당시에는 이를 실사화하면 어떤 모습이 될지 전혀 상상할 수 없었다고 토베는 털어놓았다. 대형 무민 집은 1979년에 브라티슬라바, 1980년에는 스톡홀름과 헬싱키

토베와 대형 무민 집.

등 세계 각국의 다양한 전시회에서 일반에 공개됐다. 특별 초대전 연설에서 토베는, 아이들이 놀이를 좋아하는 건 알았지만 어른들도 그렇다는 걸 알게 됐다고 이야기했다. 어른들이 자기네 놀이를 아이들과 공유할 수 없다면 분명 어떤 대안이 있을 터인데 그게 보통 취미라고 불린다고 했다. 펜티와 툴리키, 토베에게 이 프로젝트가 바로 취미였다. 툴리키는 무민 집에 특히 열성을 보였고, 다른 무민 '타블로' 십여 개를 제작하는 일에도 열심이었다. 손재주가 뛰어난 데다 목각이 원래 취미이기도 했으니 그랬다.

무민 집을 지었기에 단편소설 「인형의 집」과 무민 시리즈 마지막 편 『무민 가족의 집에 온 악당』도 탄생했다. 1980년에 발표된 『무민 가족의 집에 온 악당』에는 이 집이 등장한다. 토베가 쓴 짧막한 글과 페르 올로브의 사진들은 무민 가족의 삶에 찾아온 다사다난한 밤의 이야기를 떠오르게 했다. 밤은 깊었고 보름달이 주위를 으스스하게 비춘다. 집에서 뭔가 이상한 일이 벌어지고 있기에 무민 가족은 전부 깨어 있다. 그들은 몸집은 작지만 지독한 악취를 풍기는 흉악한 악당 스팅키라는 불청객을 발견한다. 페르 올로브가 찍은 무민 집과 거기 사는 모든 중심 캐릭터들이 줄거리에 걸맞은 미스터리한 분위기를 만들어낸다.

처음에 무민 집 짓기는 즐거운 오락거리였다. 그러다가 만드는 이들이 점점 열정에 차서 토베와 툴리키는 다양한 타블로를 연달아 만들었고, 이내 두 사람의 공간과 시간

클로브하룬 섬에서
무민 피겨를 만들고 있는 토베와 툴리키.

무민 타블로, 1984~1985년. 『아빠 무민 바다에 가다』에서
'바다의 오케스트라' 호와 무민 캐릭터들이 등장한 장면.

을 가득 채웠다. 한때 조각가를 꿈꿨던 툴리키는 이제 타블로 작업으로 삼차원 조각 작
품을 만드는 기회를 얻었다. 토베는 무대 디자인 경험으로 공간감이 있었지만 이번에
는 초소형으로 만들어야 했다. 그들은 무민 이야기를 토대로 타블로 그러니까 이야기
속 사건들을 재현하거나 혹은 연극 무대에 올렸던 장면들을 보여주는 미니어처를 마흔
한 개나 만들었다. 이 커플은 외국으로 여행 가거나 벼룩시장 같은 곳에 갈 때마다 이
런 건축물을 만드는 데 쓸 만한 물건과 재료를 찾았다.

　여러 형태로 존재하는 무민 집 미니어처는 이제 유명해졌다. 가장 친숙한 모델은 멀
리서 보면 타일 바른 난로 같은 무민 골짜기의 둥글고 파란 집이다. 무민 영화도 이 집
을 모델로 제작했고, "수천 핀란드 어린이들이 가지고 놀았고 그 집의 거주민들에게 아
이들이 자신의 욕망과 생각과 두려움을 투사했던" 파란색 플라스틱 무민 인형의 집도
이 무민 집을 본떴다. 그러나 여느 집처럼, 무민 집도 거주 공간 이상의 의미가 있다.

소설과 단편작품

무민 집은 단편 「인형의 집」의 소재도 제공했는데, 이 작품은 1978년 같은 제목의 단편집에 실렸고 펜티 에이스톨라에게 헌정되었다. 무민 집을 짓는 세 남자를 둘러싼 초현실적인 줄거리를 다룬 강렬한 이야기다. 은퇴한 도배장이 알렉산데르와 에리크가 주인공으로 이 둘이 인형의 집을 짓기 시작한다. 미니어처 만들기에 흥미를 느낀 알렉산데르는 인형의 집도 만드는데, 그 집은 꼭 무민 집을 닮았다. 에리크도 이 작업을 도와 조그만 사과를 조각하고 식품저장실에 넣을 잼 병을 만들고 창틀에 윤을 냈다. 하지만 전깃불이 들어오게 하려면 그런 쪽으로 재주를 갖춘 보위가 필요했기에 그가 이 프로젝트의 세번째 멤버로 합류한다. 인형의 집에 전기배선을 설치하는 어려운 작업을 완수한 보위는, 자신을 팀의 온전한 일원이라 생각해 그 집을 '우리집'이라고 부른다. 에리크는 그 말을 과하다고 여기며 억눌러온 질시를 분노로 터뜨린다. 불까지 들어온 훌륭한 인형의 집에 대한 심리적 소유권 문제는 더이상 사소한 문제로 그치지 않고, 이를 차지하기 위한 다툼이 유혈 사태로 이어지지만 다행히 진정된다.

이 단편집에 실린 다른 작품들을 살펴보면, 우선 헬싱키의 레스토랑에서 일어난 빅토르와 원숭이의 일화를 담은 「만화가」가 있고, 토베의 인생 최근 일이십 년간 일어난 사건들을 묘사한 다른 단편들도 실려 있다. 물론 독립적인 예술가만이 가능한 수준으로 현실을 바꾸고 비튼 부분들이 있다. 「위대한 여정」은 두 여자 사이의 우정과 사랑, 그리고 그중 한 명이 어머니의 굴레에서 벗어나는 과정을 담고 있다. 어느 정도 명확하게 토베와 툴리키의 삶을, 그리고 세 사람의 서로를 향한 질투를 담았다.

> 엄마는 젊었을 때 머리카락을 깔고 앉을 정도였어. 아직까지 엄마의 머리카락만큼 아름다운 머리칼을 본 적 없어. 그러자 엘레나가 대꾸했다. "아무렴, 네 어머니의 모든 것이 세상에서 가장 아름답지." 그러자 로사가 말했다. "너, 질투하는 거지! 그건 공평하지 못해. 내 마음이 편해진다면 엄마는 뭐든 할 거야." "이상한데." 엘레나가 길게 늘이며 대꾸했다. "지금 네 마음이 편하지 않다니 이상해. 우리한테는 갑갑한 일이고 말이야."

1980년대에 토베는 소설을 세 편 발표했다. 1982년에는 『진정한 사기꾼』, 이어서 이년 후 『자갈밭』이 나왔다. 1987년 소설집 『가볍게 여행하기』가 발표됐는데, 단편소설이라 해도 좋을 분량인 『자갈밭』과 종종 묶여서 출판됐다. 1989년에는 소설 『페어플레

이』가 출간됐다. 같은 등장인물들이 등장하지만, 단편처럼 각각 독립된 이야기가 한 장으로 구성된 소설이다.

『진정한 사기꾼』은 우여곡절 끝에 쓰였고, 작업 기간도 오래 걸렸다. 마침내 책을 완성했을 때 토베는 라르스 벡스트룀에게 이렇게 편지를 썼다. "아마 이번 원고가 여태껏 가장 속썩인 원고일 거예요. 한 삼 년 동안 (투티는 더 걸렸다고 말하네요) 쓰다 말다를 반복했고, 거듭거듭 고쳐쓰고, 분량도 압축해봤다가 모든 설정을 바꿔보기도 했지요. (…) 선생님께서 이 책을 마음에 들어하신다니 얼마나 기쁜지 몰라요. 게다가, 제가 유일하게 괜찮아 하는 『여름책』과 견줘주시다니요."

막다른 벽에 부딪혔다 싶을 때도 토베는 "끈덕지고 억척스럽게" 써나갔다. 『진정한 사기꾼』은 친구 사이인 두 여자의 기묘하고 긴장감 어린 관계를 그렸다. 주인공 중 하나인 안나는 어린이책에 들어갈 토끼며 꽃 같은 삽화를 그리는 화가이고, 다른 하나인 카트리는 세세한 것과 실질적인 문제에 극히 신경을 쓰는 유형이다. 토베는 두 여자가 자신의 두 가지 측면을 상징한다며 『구약성서』에 나오는 카인과 아벨을 모델로 삼았다고 했다. 처음에는 안나가 아벨이었는데, 책을 쓰다가 카인으로 바뀌었다.

카트리와 토베 간의 유사성은 명백하며, 특히 토베가 사업 협상이나 금전 문제를 얼마나 신중하고 효율적으로 처리하는지, 그런 일들에 얼마나 능숙하고 남의 도움이 필요없는 사람인지 잘 아는 사람이라면 단번에 알아차릴 수 있다. 동생 라르스가 관련 지식과 도움을 주긴 했지만, 토베는 엄청난 규모로 불어나버린 해외 판권 계약과 금융 거래의 정글을 헤쳐나갈 비서 하나조차 고용하지 않았다. 어린 독자들을 위해 그림을 그리는 화가 안나는 일종의 자기비하적 캐리커처라 할 정도로 토베와 겹친다. 사람들이 어린이책 삽화가라고 상상할 법한 모습이다. 하지만 안나는 이야기는 쓰지는 않고 토끼만 그리는 반면, 카트리는 그 그림의 판권에 대해 회사들이 지불해야 할 금액을 살핀다. 토베가 엄청나게 스트레스를 받으면서도 무민 판권 협상시에 그랬던 것처럼 말이다.

무민 세계의 창작자와 토끼 캐릭터의 창작자는 둘 다 어린이들에게 엄청난 양의 편지를 받고, 그들에게 일일이 답장해줘야 한다고 의무감을 느껴 무척이나 피로해한다. 아이들에게 대체 뭐라고 답해야 하나? 상처를 주더라도 솔직하게 말해야 하나, 아니면 거짓말도 불사하고 그럴싸한 말만 해줘야 하나? 그렇다면 도대체 몇 살부터 솔직하게 답해줘도 되는 걸까? 이런 의문점을 두고 이야기 속에서 두 여자는 논쟁을 벌인다. 토베도 정확히 이와 똑같은 의문들을 품은 적이 있었고, 아이들에게 답장을 쓸 때면 그런 점들을 세심히 고려해야 했다.

『자갈밭』은 비교적 짧고 간결한 소설이라서인지 확실히 『진정한 사기꾼』보다 훨씬 수월하게 썼다. 『자갈밭』은 기자로 일하다 막 은퇴한 요나스와 그의 두 딸에 관한 이야기다. 그는 기자로 일할 때 자신이 썼던 단어들과의 관계를 곱씹어본다. "이 일을 하면서 너무 많은 단어를 망가뜨렸어. 내가 사용한 단어들은 죄다 닳고 닳았고 혹사당했어. 그러니까 그 단어들은 지쳐버렸다고. 더는 쓸 수 없게 돼버렸어. 전부 한바탕 정화해줘야 돼. 그리고 처음부터 다시 시작해야 돼. (…) 수많은 단어를 구사했지만 그중 하나라도 제대로 된 선택이었는지 확신할 수 없는 기분, 알아?" 글쓰기의 어려움과 자신의 빈약한 어휘 구사 방식을 반추하는 요나스의 절망감은 분명 모든 작가들이 공감할 법한 일이다. 토베 역시 그랬는데, 『태양 도시』와 『인형의 집 그리고 다른 이야기들』의 판매가 저조하고 많은 독자들이 여전히 예전의 무민 동화를 그리워하는 것에 부담을 느꼈기에 그럴 수밖에 없었다.

요나스라는 캐릭터는 아토스 비르타넨과 그의 일에 대한 미친듯한 헌신을 모델 삼아 창조했다고 봐도 좋다. 요나스의 전 고용주는 요나스의 특징으로 "기타 등등"이라는 표현을 쓴다는 걸 들었다. 아토스도 같은 표현을 잘 썼다고 알려져 있었다. 요나스는 그가 "신문왕"이라고 부르는, 타블로이드 신문에 투자하는 Y라는 사람의 전기를 쓰게 된다. 요나스는 어느 시골의 작은 사우나 오두막에 틀어박혀 원고를 쓰기 시작한다. 하지만 집필 작업은 계획대로 진행되지 않는다. 마감 때문에 그는 초조해지고, 겨우 끼적인 글은 전부 생명력이 전혀 없어 보인다. 절박해진 그는 문제를 해결하기 위해 온갖 방법을 다 동원한다. "이제 그는 군데군데 왜곡을 했고, 진실을 짜깁기했으며, 일화들을 지어냈다. 그래봤자 소용없다는 걸 알면서도 말이다." 결국 Y의 전기는 무산된다. 원고의 일부만 완성되며, 그마저도 반쯤 탄 채 바위 밑에 버려진다.

『가볍게 여행하기』는 토베가 일흔네 살이었던 1978년에 발표됐다. 표제작은 아무것도 계획대로 돌아가지 않는 여행이라 해도 즐겁다는 내용이다. 여행자의 출발, 일상으로부터의 해방을 묘사한 부분은 읽는 이를 들뜨게 한다. 어쩌면 목적지에 도착하는 것보다 벗어나는 게 더 중요할지도 모른다.

마침내 현문이 들어올려지자 온몸에 퍼진 이루 말할 수 없는 안도감을 어떻게 표현해야 할까! 그제야 나는 안전해진 기분이었고, 아니 배가 부두에서 어느 정도 멀어져서 누구도 소리칠 수 없는 거리가 된 뒤에야 (…) 내 주소를 묻거나, 뭔가 끔찍한 사건이 일어났다고 외치는 소리를 듣지 못하게 된 뒤에야 비로소 마음을 놓았다. (…) 그 순간의 짜릿한 해방감은 말해줘도 잘 모를 것이다.

소설 『페어플레이』는 1989년 발표되었다. 토베와 툴리키의 삶에 대한, 아니 적어도 두 사람의 실제 삶과 경험에 굉장히 근접한 이야기다. 이야기 속 토베의 이름은 마리, 툴리키는 욘나다. 라르스는 톰으로 불리고, 아토스는 요한네스가 된다. 토베와 툴리키는 둘 다 아버지의 이름이 빅토르라서 공동으로 소유한 배 이름을 '빅토리아'라고 지었다. 소설 속에서 마리와 욘나도 같은 이름의 배를 가지고 있다. 소설 속 사건들은 분명히 여름에는 클로브하룬 섬을 겨울에는 토베와 툴리키의 화실을 배경으로 벌어지는데, 울란린나에 위치한 실제 아파트 건물에 있는 현실 속 화실과 똑같이 소설 속에서도 두 사람의 화실은 다락층의 복도로 서로 연결되어 있다.

연인관계, 질투, 혼자만의 시간과 그런 시간을 즐기는 데서 오는 평온함을 다룬 소설이다. 다른 사람과 함께 사는 것이 얼마나 힘든지, 사랑하는 사람과 함께 사는 건 얼마나 더 힘든지 이야기한 책이다. 또한 창작을 하는 두 사람이 둘 중 누구의 창조력도 억누르지 않는 방식으로 함께 살아가는 삶을 이야기하고 있기도 하다.

이들 커플의 취미는 「코니카 들고 여행하기」에 자세히 묘사되는데, 구체적으로는 툴리키의 영화 촬영에 대한 열정을 소설로 옮긴 작품이다. 이 이야기 속 커플은 꼭 토베와 툴리키처럼, 오랜 시간 함께 산 서로 사랑하는 연인이 겪는 일들을 고스란히 경험한다. 각각 하나의 단편처럼 존재하는 여러 장에서 주인공들의 성격상 특징들이 전면에 부각되는데, 특히 욘나의 대담함과 필요하면 (아니면 필요하지 않을 때에) 권총도 쏠 수 있는 능력이 강조된다. 툴리키도 섬에 총을 한 자루 갖다 뒀는데, 원치 않은 불청객들을 쫓아버린다는 안전상의 이유도 있었지만 한편으론 다친 짐승들을 편하게 보내주려는 의도도 있었다. 빈 깡통 같은 걸 늘어놓고 사격하는 등 재미 삼아 쏜 것도 같지만 말이다. 소설 속 주인공들도 자기네 관계에 대해 의견을 나눈다. 욘나는 마리의 어머니가 거의 아흔 가까운 나이에도 카드놀이에서 치사한 속임수를 쓰고 또 욘나의 그림도구, 끌과 조각칼을 숨겨놨다가 하나씩 망가뜨리곤 했다는 사실을 떠올린다. 툴리키와 함은 둘 다 목각에 능숙했는데, 누가 더 멋있는 작품을 조각하는지로 노골적으로 경쟁해 둘 사이에 다툼이 일곤 했었다.

또다른 소설집 『클라라가 보낸 편지』는 1991년 출간됐다. 이 역시 실제 일어난 일들에 바탕을 뒀으나 대부분 몇십 년 전에 일어난 일들이다. 하지만 이 이야기들은 생생하고 사건들은 거의 막 일어난 것처럼 읽힌다. 필시 많은 이야기가 토베의 일기와 편지 그리고 거기 남겨진 사소한 일화와 당시 분위기를 토대로, 실제를 살짝만 변형했기에 실화 같은 느낌을 줬을 것이다.

〈겨울밤의 늑대들〉, 수채화와 먹물, 1930년대.

　이 책에서 가장 재미난 이야기는 표제작 「클라라가 보낸 편지」인데, 클라라가 누군가의 대모로, 혹은 누군가의 어린 친구나 이웃으로 유쾌하고 직설적이고 명쾌하게 편지를 써내려가는 내용이다. 「리비에라 여행」은 모녀가 바르셀로나와 프랑스 남부 휴양지 쥐앙레팽을 여행하는 이야기인데, 함이 은퇴한 후 토베와 함께 다녀온 여행 일정과 장소와 거의 일치한다. 여기에서는 엄마와 딸의 관계를 매력적으로 그린다. 함은 이십여 년 전에 세상을 떴지만, 이야기는 여전히 강렬하게 다가온다. 바로 그 여행에서 호텔을 전전하며 겪은 사건을 담은, 무민들의 리비에라 여행 이야기도 탄생했다.

열린 문과 닫힌 문

많은 연구자들이 토베의 글에서 동성애에 대한 부분을 찾으려고 눈에 불을 켰다. 토베

는 동성애에 대해 공식적으로 언급하지는 않았지만 숨기려들지도 않아서 툴리키 피에틸레와의 관계를 모두가 알았다. 두 여자는 대통령 주재 독립기념일 파티 같은 공식행사에도 함께 참석했는데, 레즈비언 커플로 그런 행사에 공식적으로 참석한 건 분명 그 둘이 처음이었을 것이다. 둘의 관계는 너무나 공개적이고 명백해서 기삿거리도 안 되었다. 모두가, 심지어 그런 종류의 가십거리를 좇는 언론조차 아는 사실로 스캔들을 만들기란 어려운 일이었다.

다양한 종류의 정신분석서가 토베의 책을 분석하곤 하는데, 간혹 색다른 견해가 나오기도 한다. 스웨덴 학자 바르브로 K. 구스타프손은 1992년 웁살라 대학 신학부에서 토베가 성인 독자를 위해 쓴 작품들을 연구해 박사학위를 받았다. 그중에서도 『인형의 집』『태양 도시』「위대한 여정」『페어플레이』를 중점적으로 연구했고, 무민 동화도 다루긴 했으나 이에 많은 지면을 할애하진 않았다.

놀라울 수도 있지만, 토베는 구스타프손의 연구를 위한 인터뷰에 응했고 그녀의 논문 심사에 참석하는 등 적극적으로 돕기까지 했다. 어느 정도는 가족 간의 연줄 때문에 토베가 도왔을 수도 있다. 구스타프손은 토베의 사랑하는 사촌 셰르스틴의 파트너였다. 종교적인 집안에서 자란 셰르스틴이 레즈비언임을 자각했을 때, 토베는 누구보다 든든한 어깨가 돼주었다. 토베는 친구들과 함께 레즈비언 정체성에 관련한 온갖 문제들에도 도움을 주었다.

토베는 구스타프손의 논문 심사에 대해서는 어떤 공식 인터뷰도 거절했고, 개인사나 사적인 관계에 대해서도 입을 열려 하지 않았다. 논문 심사와 구스타프손의 박사학위 취득을 축하하는 자리가 끝나자마자 토베는 핀란드로 돌아왔지만, 대신 보도자료를 냈다. 관례에 따라 구스타프손에게 연구의 명료성과 주제에 대한 박식함에 감사를 표했고, 드물게 연구되는 무의식이라는 영역을 분석하는 데 성공한 듯하다고 밝혔다. 그러나 동시에, 작가에 대한 연구는 하고많지만 어떤 작가를 연구한다면 적어도 사후에 하는 게 아마 최선일 것 같다고 말했다. 그러면서 상처를 덜 주려고 구스타프손에 대한 신뢰를 강조했다. 구스타프손의 연구과정을 지켜보는 것은 흥미진진한 모험 같았으며 자신이 선구자라도 된 것 같았다고 추켜세웠다.

구스타프손은 논문에서 토베가 1930년대에 꿨던, 묘하게 위협적인 꿈을 집중분석한다. 꿈에서 토베는 해질녘 해변에서 커다랗고 시커먼, 늑대 비슷한 개들을 봤다고 했다. 어느 정신분석학자는 토베에게 그 꿈이 억눌린 충동들과 금지된 관능을 상징한다고 설명했다.

논문에서 구스타프손은 섬생활이나 바다와 관련된 아주 평범한 일화에서도 너무 쉽

게 동성애적 요소를 보려든다. 토베가 무민 동화나 성인 단행본에 거듭 등장시킨 야생 동물들에 대해서도 언급한다. 『무민 골짜기의 겨울』에서 '소리우'라는 개가 늑대 무리에 껴서 그들처럼 우는 법을 배우고 싶어한다. 이 이야기는 자신이 태어난 종을 떠나고 싶어하는 것에 관한 내용인데, 그러는 건 거의 불가능하다. 『진정한 사기꾼』에 등장하는 울프하운드는 두 여자 사이의 힘겨루기에서 중심 역할을 맡는다. 또 고양이와 사랑에 빠지는 개의 이야기를 다룬 토베의 연재만화에서 동성애 암시를 눈치챈 독자들도 많다. 그것이 잘못된 사랑임을 깨달은 개는 우울증에 빠진다. 그러나 그 고양이는 고양이로 변장한 개였음이 드러난다. 이 문제는 단순한 해결책이 있었다.

토베의 책에서는 '전기를 띠게 된' 사람들이나 무민 골짜기 주민들이 반복적으로 등장하는데, 이는 토베의 글에서 분명 중요한 테마다. 해티패트너들은 꼭 종잡을 수 없이 몰려다니는 남자 성기나 콘돔 다발 같다. 벼락이 치면 그들은 몸에 전기가 흘러서, 가까이 다가오는 모든 생물체를 감전시킨다. 여기서 전기를 띤다는 설정은 발정기의 비유라는 점을 쉽게 짐작할 수 있다. 밈블도 전기를 띨 수 있다. 자녀가 그렇게 많은 것을 보면 밈블은 무민 골짜기에서 가장 관능적인 캐릭터인 듯하다. 『무민 골짜기의 11월』에 등장하는 홈퍼 토프트는 벼락과 번개를 자유자재로 다룬다. 잠겨 있는 찬장에서 괴물벌레가 튀어나오게 만들며, 그러고 나면 전기 냄새만 남는다. 달아난 벌레는 하늘이 번쩍하고 뇌우가 치면서 점점 몸집이 커지지만, 너무 커지자 그렇게 커진 것에 당황하고 화를 낸다. 「인형의 집」에서는 감전이 세 남자 사이에 질투를 유발하는데 이는 폭력으로 이어진다. 「위대한 여정」도 비슷하게 전개되는데, 어머니가 딸의 동성 친구에게 감전당한 듯하자 딸이 질투를 느낀다.

『페어플레이』는 이미 자기만의 방식이 굳어진 두 칠십대 여성의 관계와 그들이 함께하는 일상을 담은 책이다. 구스타프손은 레즈비언을 '펨' 또는 그보다 더 남성적인 '부치'로 구분하는 구식 관습에 따라 그들의 상호관계를 분석하는데, 두 여자의 관계를 이성애 관계의 모방으로 본 것에 다름 아니다. 욘나와 그 모델인 툴리키는 '부치'의 인물상에 부합한다. 토베

늑대 무리에 끼고 싶어하는 개 윙크(소리우).
『무민 골짜기의 겨울』삽화, 1957년.

역시 툴리키를 무민 골짜기의 투티키로 그렸는데, 투티키는 허리춤에 칼까지 차고 다니는 다부지고 남성적인 캐릭터다.

구스타프손은 알프레드 더글러스 경의 시구이자 오스카 와일드의 외설 혐의에 대한 재판을 두고 입에 오르내린 "동성애는 감히 그 이름을 말하지 못하는 사랑이다"라는 구절을 인용한다. 물론 토베가 살아간 그 시대는 오스카 와일드의 시대와 많이 달랐지만, 비슷한 편견과 갈등이 사회에 존재했다. 그리고 그런 것들이 토베의 글에 영향을 줬음은 두말할 것도 없다. 오랜 세월 동안 여자는 관능 묘사를 적나라하게 해서는 안 됐기에 우화적 묘사로 대신해왔다. 이런 글들은 여성도 그런 감정을 경험했음을, 나아가 법이 허락하지 않은 사랑의 결과로 그런 경험을 했음을 짐작할 수 있게 한다.

토베의 작품들에는 노골적으로 에로틱한 에피소드나 성적인 내용에 대한 묘사가 나오지 않는데, 이는 전형적인 그 시대 여성 작가의 글쓰기 방식이라 할 수 있다. 그래서 그런지 토베의 책 속 인물들이 어느 정도 성욕이 사라져버린 듯 보일 때도 있다. 인물들 사이의 질투는 폭력적인 양상이긴 하나 인물들의 관계는 열정적인 애정보다는 서로에 대한 이해와 우정에 기반을 둔다. 많은 요소들이 심히 은유적인 언어로 베일에 싸여 있다. 어른을 위한 소설들에서 남녀 커플들은 특별히 강조하지 않아도 언제든 동성 커플로 대체 가능하게 묘사된다. 그녀의 실제 삶에서 그랬듯, 다수의 작품에서 동성애는 너무나 자연스러워서 법석을 떨 필요가 없는 것으로 취급된다. 부인할 건 없지만 강조할 필요도 없다는 식이다. 토베가 자신의 성적 지향을 너무 공개적으로 드러내기를 꺼렸던 듯도 하며, 실제로 자신의 연애사에 대해 전기 작가가 쓰지 못하게 하기도 했다. 그런 식의 사전 검열이 가능했던 건, 그 전기가 어린이용이었기 때문이었다.

「위대한 여정」에서 칠십대의 두 여자 로사와 엘레나는 로사의 어머니를 모시고 소소한 기쁨과 슬픔을 느끼며 살아가면서 각자의 창작활동을 해나간다. 세 사람 사이에서 육체적 사랑은 터부시된다. 엘레나는 로사에게 묻는다. "그렇다고 해도, 어머님이 뭘 알겠어? 아무것도 모르지. 그런 문제에 대해선 깜깜하시잖아." 두 여자는 로사의 어머니가 함께하면 서로에 대한 애정을 드러내지 못한다. 그래서 둘만의 휴가를 계획하지만, 로사가 마음을 바꿔 어머니와 떠나버린다. 어렸을 때 엄마에게 한 약속을 기억한 것이다. "내가 엄마를 데리고 도망칠 거예요. 내가 아빠한테서 엄마를 구출하게 되면, 우리 둘이 정글로, 아니면 배를 타고 지중해로 가요. (…) 내가 엄마한테 성을 지어줄게요. 그럼 엄마는 거기서 여왕이 되는 거예요."

핀란드와 다른 북유럽 국가들에서 성평등 의식 고취를 위해 힘쓰는 기관들은 토베에게 성소수자들을 위해 선구적 역할을 해줬다며 상을 주었는데, 토베가 동성애자 커

뮤니티에서 극히 중요한 롤모델이자 작가가 된 것은 분명하다. 토베는 모든 것을 보여
주면서도 동시에 매우 개인주의적인 사람이었다. 구스타프손의 박사논문을 위해 인터
뷰를 했으면서 자신의 사생활을 궁금해하는 기자들에게는 한마디도 안 해준 것도 같은
맥락이다. 바로 이 경우에서 볼 수 있는 것처럼 토베는 자신의 레즈비언 정체성과 관련
해 때로는 벽장에서 나왔다가도 때로는 진실을 감추곤 했다.

　토베의 레즈비언 정체성 때문에 수많은 연구자와 독자들이 다양한 해석을 내놨다.
이러한 과도한 관심에 대해 토베가 내비친 살짝 비꼬는 태도를, 그녀가 1963년에 시사
풍자극 〈크라슈〉를 위해 쓰고 에르나 타우로가 곡을 붙인 〈사이코매니아〉라는 노래에
서 엿볼 수 있다. 한 편의 모호한 풍자시 같은 이 노래에서 정신분석학 용어들은 그 자
체로 떠들썩하고 귀에 거슬리는 현실을 만들어낸다. 어떤 것에 몰두해 어디에서나 그
징표를 보기 시작한 사람들 무리에서 이리저리 휩쓸리는 자신을 묘사한 것도 같다. 사
실 그들은 머릿속이 '사이코매니아'로 가득찼기에 다른 무엇도 볼 수가 없다. 다면적으
로 해석이 가능한, 다소 긴 노래다. 그리고 작가가 당대의 정신분석학 용어에 익숙했음
을 보여주기도 한다. 토베는 항상 인간 심리 해석에 열의를 보여왔고, 때문에 그 전문
용어에 익숙해서 단어들을 가지고 놀 정도였다.

　　나는 고민하고 또 고민하며
　　내가 고민한 자리에는
　　상징들이 점점 더 모이고
　　나는 바닥을 뚫고서
　　우울의 심연으로
　　그리고 극단적인 통각으로 가라앉는다. (…)

토베가 오십대에 접어들었을 때 모든 게 순조롭게 풀리고 있었다. 울란린나 화실과 클로브하룬 섬이 있었고, 경제 사정도 괜찮았고, 외국 여행을 하거나 영화를 찍을 수도 있었다. 토베와 툴리키는 유년기와 청춘, 중년을 뒤로한, 이미 안정된 나이든 커플이었다. 그런데도 토베는 여전히 많은 일을 했고, 일을 계속할 동기도 사그라들지 않았다. 이제 그녀는 세계적 유명인사였고, 자신의 일과 관련된 사안들에 시간을 들여 끝없이 관여해야 했다. 그녀는 밀려드는 요청을 승인하거나 거절해야 했는데, 특히 무민 세계의 사용허가 요청이 많았다. 그뿐 아니라 인터뷰에, 손님 접대에, 이런저런 상의 수상도 있었다. 개정판과 번역판의 새 표지도 그려야 했고, 읽고 수정할 원고도 있었고, 엄청나게 커진 무민 캐릭터 사업과 관련해 일일이 결정을 내려야 했다. 크게 보면 토베는 이제 자신이 창조해낸 일에 고용된 신세였고, 이런 상황에서 새로운 프로젝트를 진행할 시간적 여유는 거의 나지 않았다.

어린이 독자들에게 답장을 써주는 일은 이미 오래전부터 많은 시간이 들었는데, 토베가 중시한 일이라 어쩔 수 없었다. 이를 자신의 의무로 여기긴 했지만, 그래도 어린 독자들과의 소통을 즐겼다. 무민의 번역판이 늘어나고 그로 인해 무민이 인기를 얻을수록 더 많은 편지가 쏟아졌고 그에 드는 시간도 더 많이 필요했다. 하지만 답장을 못하면 마음에 짐이 될 터였다. 정말이지 피하고 싶은 상황이었다. 마지막으로 발표한 책에서 그녀는 단편 「메시지」(2006년 영문판 소설집 『겨울책』에 실렸다)에 어린이 독자들에게 받은 (일부 꾸며낸) 편지를 실었다. 어린이들이 작가를 얼마나 전능한 존재로 상상하는지, 얼마나 많은 아이들이 소원을 적어 보내는지, 괴로움을 호소하는 아이들의 편지에 일일이 답하는 게 얼마나 어려운지 담은 소설이다. "저의 부모님을 어쩌면 좋죠? 점점 더 구제불능이 되어가요. 답장 주세요!" "제 고양이가 죽었어요! 당장 답장 주세요" 같은 편지들이었다. 나이든 토베는 자신의 인생을 돌아볼 때면 얼마나 큰 사랑을

토베와 바다, 1946년.

받아왔는지 이야기했는데, 일부는 이 어린 독자들의 편지를 두고 한 얘기였다.

　그러나 아이들에게 답장하느라 다른 글을 쓸 귀중한 시간이 없어졌다. 1974년 스웨덴 일간지 〈다겐스 뉘헤테르〉에 「어린이들에게서 토베를 구하라」라는 제목의 토베 인터뷰가 실렸다. 얼마나 많은 팬레터가 쏟아지는지, 편지마다 일일이 답장하는 작업이 얼마나 시간을 잡아먹는지 담겨 있었다. 1980년대 들어서는 매년 약 이천 통의 편지를 받는다고 추산했고, 어느 정도 분량으로 모두 답장을 써준다고 했다. 그러니 다른 일을

〈낙원〉, 유화, 1940년.

할 시간을 내기가 어려웠던 토베는 '특별작가법'을 도입하자고 제안했다. 알 품는 기간 동안 새를 보호하는 법처럼 작가들도 보호해주자는 취지였다. 프로모션 기간을 제외한 때는 작가들은 일에 집중해 평화롭게 글을 쓸 수 있을 거라고 했다. 작가들에겐 고독할 시간과 공간 둘 다 필요하며 예술가가 되는 데는 꽤 긴 시간이 걸리니 말이다.

펠링키 군도는 아직도 토베에게 풍부한 창조력의 원천이었고 세상에서 가장 소중한 장소였다. 함과 파판, 그리고 라세의 아내 니타가 거기서 여름을 함께 보냈었지만, 이제

그들은 곁에 없었다. 토베는 그럭저럭 평화롭게 지낼 수 있는 클로브하룬 섬으로 툴리키와 함께 이사 갔다. 때때로 토베의 남동생들과 그들이 데려온 가족, 친구들이 놀러오는 게 전부였다.

'낙원 찾기'는 토베의 인생과 예술에서 변함없는 주제였다. 특히 이 주제는 토베의 1930년대 작품들에서 되풀이되는데, 성서에서 받은 영향의 시각화이면서 토베가 자유롭게 펼쳐낸 환상의 세계이기도 하다. 푸른 물에서 사람들이 헤엄치며 춤추는 무릉도원, 아름다운 자연 속에서 사람들이 평화롭게 어울리는 이미지가 주로 담겨 있다. 다음 십여 년에 걸쳐 발표한 대형 벽화 작품들에서도 이 주제는 반복해서 표현된다. 토베는 의식적으로 벽화가 걸릴 장소에 드나드는 사람들에게 잠시나마 낙원을 선물해주고 싶어했다(그래서 스트룀베르그 공장 벽화를 그린 것이다). 물론 토베의 가장 유명한 낙원 그림은 무민 골짜기다.

실제 삶에서도 토베는 세계 곳곳에서 자신만의 낙원을 찾으려 했고, 늘 자신에게 가장 소중한 사람들과 더 나은 곳에 가서 살 궁리를 했다. 예술가 공동체도 그런 계획의 일환이었다. 그러나 결국엔 펠링키, 정확히는 클로브하룬 섬에서 그 낙원을 찾았다. 비비카 반들레르는 펠링키 군도에서 토베와 함께 보낸 여름을 이렇게 묘사했다. "모든 것이, 바다에 발을 담그는 모든 순간, 우리가 나누는 모든 대화가 의미심장했다. 거기서 보낸 시간은 얼핏 천국 같았다."

그럼에도 섬생활은 고됐고, 특히 나이든 사람들에겐 더 그랬다. 우물이 없어서 식수를 전부 육지에서 사서 배로 들여와야 했다. 전기도 부족했고, 뭐든 구하려면 아주 먼 데 있었다. 식량과 물건 배달, 우편 발송도 어려웠다. 두 여자는 매번 도움이 필요했고 친구들은 그런 그들을 걱정했다. 무슨 일이 생기면 어쩌지, 미끄러운 바위에서 넘어져 다치거나 병이 나면 어쩌지? 전화는 연결상태가 열악했고, 어떤 땐 날씨가 배를 섬에 정박시킬 수조차 없을 정도로 험했다.

펠링키 군도의 원주민들은 얀손 가에 온갖 필수적 지원을 해주었다. 알베르트 구스타프손('아베')은 어릴 때부터 토베의 인생에서 중요한 인물이었는데, 둘 다 자연친화적이라는 공통점이 있었다. 어렸을 적 토베는 아베와 어울려 놀면서 바다와 섬을 배웠고 섬생활에 대한 유용한 지식을 습득했다. 『조각가의 딸』에 수록된 「알베르트」에서 알베르트는 낚시를 하러 갔다가 심하게 다친 갈매기를 발견하고는 그 목을 따서 고통에서 해방시켜준다. 잔인해 보이지만, 고통스러워하는 갈매기에게는 친절한 행동이었다. 이 일화로 화자는 소년을 무한히 신뢰하게 된다. "알베르트가 항상 해결해줄 것이다. 무슨 일이 일어나건, 무슨 짓을 저질렀건, 해결해주는 건 알베르트였다." 실제 알베르트 구스

타프손도 이야기 속 알베르트만큼 토베에게 중요한 존재였다.

아이였을 때는 물론 다 자라서도 아베는 줄곧 토베의 절친한 친구이자 정신적 기둥이었을 뿐 아니라, 일상적인 일들도 척척 처리해주는 재주꾼이었다. 얀손 가 사람들은 예기치 않게 등유가 떨어지면 아베에게서 얻어왔고, 함과 툴리키가 조각할 단단한 재목도 아베가 구해다 주었다. 1962년에 그는 길이 4미터인 마호가니 보트 '빅토리아 호'를 만들었는데, 툴리키가 특히 그 배를 아꼈다. 아베의 아내 그레타도 토베와 친한 친구였다. 그러나 1981년 아베의 때 이른 죽음은 커다란 빈자리를 남겨놓았고, 섬은 더이상 예전 같지 않았다.

한데 아베가 세상을 뜬 그해 겨울, 클로브하룬 섬 집에 강도가 들었다. 문 옆쪽 벽에 열쇠가 걸려 있는데도 누군가가 창 몇 개를 깨고 들어와서 집안을 어지럽히고 이런저런 물건들을 훔쳐갔다. 몇 년 후에도 똑같은 일이 일어났다. 기물파손 행위는 집에 대한 모욕처럼 느껴졌고, 토베와 툴리키는 화가 나면서도 더욱 불안해졌다.

섬생활에서 최악의 일면은 둘 다 늙어간다는 현실이었다. 나이듦이 모두에게 안겨주는 노쇠함에서 두 사람도 예외일 수 없었다. 관절은 점점 뻣뻣해졌고, 균형감을 유지하기 어려웠으며, 체력도 떨어졌다. 축축한 돌 위를 걸어다니고 낚시를 하고 강풍에 대비해 배를 관리하는 일이 점점 어려워졌고, 나중에는 거의 불가능해졌다. 그러다 나이듦을 더는 외면할 수 없는 시점이 왔고, 하는 수 없이 두 사람은, 토베의 글에서처럼, 그런 삶의 방식에 따르는 제약을 받아들여야 했다.

어느 해 여름, 어망을 걷어올리는 게 갑자기 힘겨웠다. 섬의 지형은 버겁고 위험천만해졌다. 그런 사실에 우리는 두려워하기보다 놀랐다. 어쩌면 우리가 아직 그렇게까지 늙은 건 아닐지 몰라도, 안전을 위해 두어 군데 계단을 만들었고 투티는 곳곳의 안전줄과 손잡이를 정비했다. 우리는 이전처럼 계속 생활했지만 대신 생선은 덜 먹었다. (⋯)

그리고 그 마지막 여름에 용서할 수 없는 일이 일어났다. 내가 바다를 무서워하게 된 것이다. 커다란 파도를 봐도 더이상 모험이 떠오르지 않았고, 불안함과 보트를 관리할 책임만 떠올랐다. 거기에다가 거친 날씨에 바다를 오가는 모든 배들이 걱정됐다. (⋯) 그런 두려움은 배신 같았다. 나의 배신이었다.

그들은 존엄을 유지하고서, 아직 똑바로 설 수 있을 때 섬을 떠나기로 했다. 그렇긴 해도 그 떠남은 작은 죽음과 같았다. 어쩌면 몇 년 더 섬에서 생활할 수 있을지 모르나,

결국에는 모든 게 그대로일 때 떠나는 편이 나았다. 그래서 1992년 두 사람은 클로브하룬 섬을 펠링키 지역 유산보존협회에 기증했다. 1965년 이래 해마다 몇 달씩 지냈던 곳이 이제 다른 이의 소유가 되었다. 이제는 추억으로만 족해야 했다.

하지만 클로브하룬 섬의 추억은 소중했고 좋은 기억도 꽤 많았다. 그들은 『섬에서의 기록』이라는 멋진 책을 1996년 출간했다. 클로브하룬의 풍경 사진은 툴리키가 찍었고 글은 토베가 썼다. 토베의 일기장과 달력에도 클로브하룬에서의 일들이 남아 있다. 시멘트 한 포대, 바위 발파 한 번 놓치지 않고 깨알 같은 글씨로 적혀 있다. 집을 어떻게 지었는지, 건물이 어떻게 생겼는지, 자연과 함께하는 삶, 봄이 막 시작될 때 얼음이 부서지는 순간을 목격하는 게 왜 그리 중요한지도. 섬을 떠나는 건 지독하게 아픈 작별이었다.

그러니 나는 다시는 낚시를 못 하리라. 다시는 미끼를 바다에 던지지도 빗물을 조심하지도 않을 테고, 다시는 빅토리아 호 때문에 고심하지 않을 것이며, 이제는 아무도, 그 누구도 우리를 걱정할 필요가 없을 것이다! 잘됐군. 다음 순간 이런 생각이 들었다. 어째서 초원이 마음껏 자라게 내버려두지 않으며, 어째서 예쁜 돌들이 누가 감탄하건 말건 제멋대로 굴러다니게 내버려두지 않는가, 왜 다들 내버려두지 않는단 말인가? 그러다 서서히 화가 났고, 급기야 이런 심정이 되었다. 그 끔찍한 새들의 싸움은 자기들끼리 알아서 해결하고, 이제 상관 안 할 테니 망할 갈매기들이라도 내키면 온 집이 제 것인 양 살라지!

토베의 인생에서 가장 중요한 건 창작활동이었다. 다른 사람들이 토베의 일에 종사하게 될 정도로 토베는 작품을 창작하고, 칠을 하고, 그리고, 글을 썼다. 창작과 예술의 범위도 회화와 동화, 단편과 장편 소설, 연극, 시, 노래, 무대미술, 벽화, 일러스트레이션, 광고, 심지어 정치풍자화와 연재만화까지 광범위했다. 어디서 그렇게 시간과 기운이 났는지, 왜 그렇게 일이 중요했는지는 알 수 없다. 그저 창작과 일에 매진할 강한 동기를 가지고 있었다. 그건 수십 년간 유지된 어떤 욕망, 충동이었고, 그게 그녀 기질의 일부가 되어버렸다. 실제로 토베는 굉장히 오랜 세월에 걸쳐 창조성이 점점 더 향상되었다. 마지막 단편집 『메시지들. 단편선 1971~1997』은 그녀가 여든네 살이었던 1998년에 발표됐다. 오래전 단편들에 더해 몇몇 새로 쓴 작품들도 실려 있었다. 그보다 이 년 앞서 토베와 툴리키는 클로브하룬 섬에 관한 책을 함께 만들었고, 1998년에는 영화 〈하루: 고독의 섬〉도 완성했다.

클로브하룬 섬에서. 배를 물에 띄우는 토베와 툴리키.

　노화는 사람을 조금씩 갉아먹고 기운과 창의력을 파괴한다. 토베가 이 주제로 쓴 장편과 단편소설에서 함은, 그리고 어쩌면 파판도, '노인'의 원형으로 등장한다. 『무민 골짜기의 11월』에서 그럼블 할아버지는 자기가 기억하고 싶은 것들만 기억하고, 자신에게 아예 새 이름을 지어주기도 한다. 그럼블 할아버지의 나이듦은, 비록 노화로 인한 골칫거리와 고통이 동반되긴 하나 굉장히 창의적인 것으로 그려진다. 『여름책』(1972)에서도 마지막 여름, 혹은 몇 번 남지 않은 여름을 맞는 노인의 모습을 통해 생명의 허무함을 강하게 묘사한다. 그런데도 전체적인 분위기는 음울하지 않다. 오히려 그 반대다. 『리스너』에서는 한 노인의 죽음을 단호하지만 가슴 저미게 묘사한다. 이와 반대로, 주변 인물들과 그들의 관계를 도표로 그리는 게 취미인 게르다 이모 이야기도 있다. 사람들과 그들의 관계는 끊임없이 변화하기에 게르다 이모에겐 그 복잡함을 담을 시간이 그리고 종이가 턱없이 부족하다. 『태양 도시』에는 노인이 여러 명 등장하는데, 다들 자기 방식으로 노년의 모습을 보여준다. 토베는 이 죽음의 도시에서 살아가는 할머니들을 초현실적인 분위기의 풍부한 색채로 묘사한다.
　『섬에서의 기록』에서는 토베 자신의 노년과 그토록 사랑했던 섬을 포기한 일에 대

해 이야기했다. 1995년에 썼지만 사후에야 발표된 「어느 날 공원에서」는 더이상 글을 쓰거나 그림을 그릴 수 없게 된 현실을 깨달은 창작자의 감정을 담은, 지극히 개인적인 이야기다. 색깔들이 의미를 잃고 단어들이 더이상 쉽게 떠오르지 않는다. 단편 「서한」은 가상의 인물인 듯한 타미코 아츠미와 편지를 주고받는 내용이 펼쳐진다. 타미코를 통해 토베는 이렇게 쓴다.

> 이번엔 새로운 하이쿠를 보내볼게요.
> 멀리 있는 푸른 산들이 눈에 보이는, 아주 나이든 여자에 관한 거예요.
> 그녀가 젊었을 때는 산이 안 보였었지.
> 이제는 거기까지 갈 수가 없네.

토베는 여든 살이 됐을 때, 이번에는 에드거 리 매스터스의 시 「스푼 리버 사화집」에서 영감을 받아, 똑같은 주제로 회귀한다. 이 시에서도 한 남자가 늙어서야 산에 갈 여건이 되는데, 하지만 그때는 더이상 산까지 빠르게 이동할 수가 없다. 이 무렵 토베는 창작활동에 대한 의지는 여전히 강했으나 일을 할 능력은 쇠했던 것 같다. 이는 예술가가 살면서 겪는, 가장 받아들이기 힘든 경험이다.

우울증이나 과로에 시달렸던 젊은 시절에도 창작활동이 매번 기분을 밝게 해준 건 아니었다. 그 앞에 모두에게 버림받은 심정으로 무기력하게 서 있기도 했다. 하지만 그러다가도 이내 스스로 창작 욕구의 불씨를 되살려내곤 했다. 그러나 나이가 들면서 그런 일이 매번 가능하지 않게 됐다. 토베는 "어느 멋진 날 아침 일어나서 팔레트를 들여다봤는데 어떤 색을 골라야 할지 몰라 당황하는" 화가에 대한 한 편의 악몽과도 같은 이야기도 썼다. "팔레트에 짜놓은 물감의 이름은 하나같이 그렇게 아름다울 수가 없었다. 카드뮴 푸르프르, 베르트 베로네스, 그린 어스, 그리고 팔레트 맨 끝 칸에는 에보니 블랙까지, 그러나 화가는 더이상 어떻게 그려야 하는지 그걸로 뭘 해야 할지도 알 수 없었다. 그렇다면 어느 화창한 아침 일어나 알파벳을 바라보는 작가는 어떤 심정일까?"

「어느 날 공원에서」를 쓴 것은 툴리키와 둘이서 마지막 해외 여행을 가서였다. 여기에는 토베에게는 너무나 특별한 도시인 파리에서 경험한 순간들이 담겨 있다. 일인칭 화자는 생쉴피스 성당 뒤편에 있는 작은 공원 벤치에 앉아 뭘 써야 할지, 그리고 글 시작을 어떻게 해야 할지 고민한다. 시작이 제일 어려운 것 같다. "노력하긴 하는데, 그럴수록 더 어려워지고 뭔가를 작성하는 게 점점 더 까마득하고 버겁게 느껴진다."

어린 독자들은 종종 편지로 작가가 되려면 어떻게 해야 되는지, 또 뭘 써야 하는지 물어왔다. 그러면 토베는 본인에게 익숙한 것, 잘 아는 것을 써야 한다고 답해주었다. 토베 자신도 그렇게 했지만, 이제 상황이 달라졌다. "나는 아주 오랫동안 중년을 소재로 글을 썼고, 많이 늙고서는 노년이라는 소재를 주로 썼는데, 그러다 아주 젊은 사람들에 대해 써보려고 했더니 결과가 처참했다." 토베는 자신이 아는 모든 걸 글로 써버린 기분이었다. 그리고 이제 글쓰기를 접을 때인 듯했다. "나는 지팡이를 짚고서 쓰레기통으로 걸어가 노트를 던져버렸다. 그건 내 나이에 허락되지 않는, 전혀 불필요한 물건이었다."

토베의 마지막 책 『메시지들. 단편선 1971~1997』이 출간된 때는 본격적으로 작품활동을 시작한 지 거의 칠십 년이 됐을 때였다. 이 소설집을 위해 그녀는 그동안 써둔 글들을 들춰보고 각기 다른 해에 쓴 원고들을 골랐다. 그동안의 인생을 시간순으로 정리하면서 자신이 어떤 글을 써왔는지 평가해보는 듯했다. 마치 죽기 전의 정리 작업 같았다. 이렇게 작가 본인이 골라서 내는 단편선집은 종종 전기 비슷한 책이 된다. 『메시지들』에도 토베가 자신의 지난 26년을 가장 내밀한 곳까지 비춰준다고 생각한 글들을 실었다. 그중 몇 편은 그녀에게 중요했던 사건과 사람들 예를 들어, 가족, 삼촌들과 사촌 카린, 투티와 함과 함께했던 여행, 코니카 카메라 등에 관한 이야기다.

이 책에는 또한 이전에 쓴 미발표 단편들, 젊은 시절 남겨둔 일기나 편지 같은 기록에서 면밀히 발췌한 글들도 함께 실렸다. 물론 문체를 다듬고 너무 사적인 성격의 구절은 들어냈지만, 대략적으로는 일기와 서한 내용을 충실히 반영하고 있다. 몇몇 일화는 심지어 편지 형식을 차용해, 솔직하고 진실하게 다가온다. 그 생생함은 여전히 남아 있다.

토베는 이 책이 자신의 마지막이 될 것을, 더불어 뭔가 새로운 걸 창작할 마지막 기회라는 것을 알았던 듯하다. 「어느 날 공원에서」를 쓰는 내내, 이 사실을 받아들이기가 쉽지 않았을 것이다. 소설 속에서 그녀는 인생에서 가장 중요했던 시절인 자신의 젊은 날을 마지막으로 한번 더 돌아본다. 주인공인 젊은 여성은 아테네움에서 한 학기를 마치고 탑사와 함께 비엔나 왈츠를 추고, 전운이 감도는 시골에 살면서 삼 반니와 함께 미술 공부를 하고, 코앞에 닥친 전쟁을 피해 핀란드를 떠나려고 페차모로 향하는 마지막 기차를 타는 절친한 친구 에바 코니코프를 배웅한다.

나이든 사람들은 지금까지의 인생을 어떻게 생각하느냐, 다시 살아볼 기회가 주어진다면 어떻게 하겠느냐 같은 질문을 많이 받는다. 토베도 여든 살 때 그런 질문을 받았다. 그녀는 비록 고달프긴 했으나 흥미진진하고 파란만장한 삶이었노라고 답했다. 아

주 행복한 삶이었다고. 그리고 살면서 가장 중시했던 두 가지는 일 그리고 사랑이었노라고 했다. 그러더니, 전혀 예상 밖으로, 만약 다시 살 기회가 주어진다면 완전히 다른 삶을 살겠다고 했다. 어떻게 다르게 살지 분명히 밝히진 않았지만.

그리고 암이 찾아왔다. 토베는 평생 흡연자였는데, 이 평생에 걸친 흡연이 결국 건강에 타격을 주었다. 토베는 적어도 겉으로는 병과 연이은 수술을 의연하게 받아들였다.

갈매기에게 먹이를 주는 토베.

한 친구에게 이런 말도 했다. "네가 물었지. 맞아, 암은 몇 차례 재발했고 매번 새로운 부위에 찾아왔어. 하지만 병원에서 나를 꽤 쓸 만하게 고쳐줬어."

토베는 그래도 절친한 친구들에게는 심각한 병에 걸린 사실을 알려야겠다고 판단했다. 사랑하는 이들에게 다가올 죽음에 대해 알리는 것만큼 인생에서 어려운 일은 없을 터이다. 한 절친한 친구는 토베가 전화로 곧 자기가 죽을 거라고 알려온 순간을 기억했

다. 대화가 끝날 때쯤 토베가 이렇게 말했다고 한다. "아이고, 너무 힘든 대화가 될 것 같았는데, 전혀 힘들지 않네…… 이렇게 죽는 건 정말 자연스러운 일이니까……"

비록 토베가 쓴 작품들의 플롯에 성서가 일부 영향을 줬고 귀스타브 도레의 오래된 성서화가 무민 골짜기 풍경에 특별한 영감을 주긴 했지만, 토베의 작품에 종교가 딱히 중요한 역할을 한 건 아니었다. 그러나 마지막 순간이 다가오면, 사람들은 영적인 세계에 흥미를 갖기도 하며, 성직자를 만나 사후 세계에 대해 논하고 싶어한다. 무슨 이유에선지 토베도 한 목사와 면담했는데, 목사가 그녀의 위중함을 알아채고 이렇게 물었다. "영생에 대해 깊게 생각해보신 적 있으신가요?" 이에 토베는 이렇게 답했다. "그럼요, 목빠지게 기다리고 있어요. 부디 영생이 저를 찾아와 기분 좋게 놀래켜줬으면 하네요."

가족

빅토르 얀손 1886~1958

시그네 함마르스텐 얀손(함) 1882~1970

페르 올로브 얀손 1920~

라르스 얀손(라세) 1926~2000

핀란드 주요 역사적 사건

1차대전 1914~18

핀란드 독립 1917

핀란드내전 1917~18

겨울전쟁 1939~40

계속전쟁 1941~44

라플란드 전쟁 1944~45

1920년대 초기 일러스트 작업과 만화 연재, 집필활동.

1930-37 스톡홀름 왕립공과대학과 헬싱키 미술학교에서 수학.
　　　　　1938년에 파리에서 심화과정 이수.

1943 핀란드 헬싱키의 타이데살롱키 갤러리에서 첫 개인전(두번째 개인전은 1947년)
　　　　개최.

1944-47 아폴롱카투 여학교와 헬싱키에 위치한 스트룀베르그 전기회사 벽화, 헬싱키
　　　　　시청 대형 프레스코화 작업 등 벽화와 프레스코화 작업.

1944-48	『무민 가족과 대홍수』(1945), 『무민 골짜기에 나타난 혜성』(1946), 『마법사의 모자와 무민』(1948) 출간.
1947-48	『뉘 티드』 연재만화 「무민트롤과 세상의 끝」 집필.
1949	『무민 골짜기에 나타난 혜성』을 각색한 어린이용 연극 〈무민트롤과 혜성〉 헬싱키 스벤스카 극장에서 상연.
1950-51	네번째 무민 동화 『아빠 무민의 모험』 출간. 『마법사의 모자와 무민』이 영국에서 『핀란드 가족 무민트롤』로, 미국에서는 『행복한 무민 가족』으로 번역 출간.
1952	첫 무민 그림 동화 『그다음에 무슨 일이 있었을까요?』(영문판은 『무민과 밈블, 그리고 꼬마 미 이야기』) 출간.
1952-54	하미나 클럽하우스와 코트카 직업학교, 도무스 아카데미카, 카리야 초등학교, 노르딕유니언뱅크 헬싱키 지부 벽화와 테우바 교회 제단화 등 벽화와 프레스코화 작업.
1954-57	다섯번째 무민 동화 『무민 골짜기의 여름』(1954), 여섯번째 무민 동화 『무민 골짜기의 겨울』(1957) 출간.
1952	런던 〈이브닝 뉴스〉와 만화 연재 계약.
1955	헬싱키의 타이데살롱키에서 세번째 개인전 개최.
1959	루이스 캐럴 『스나크 사냥』 핀란드어판 삽화 작업.
1960-62	두번째 무민 그림 동화 『누가 토플을 달래줄까요?』(1960), 일곱번째 무민 동화 『무민 골짜기의 친구들』(1962) 출간.
1960-63	헬싱키와 탐페레에서 개인전.
1965	여덟번째 무민 동화 『아빠 무민 바다에 가다』 출간.
1966	헬싱키에서 개인전 개최. 루이스 캐럴의 『이상한 나라의 앨리스』 핀란드어판 삽화 작업.
1968	성인 독자를 대상으로 한 첫번째 책 『조각가의 딸』 출간. 일부 무민 동화의 개정판 발간.
1969	헬싱키에서 개인전, 위베스퀼레에서 툴리키 피에틸레와 합동전 개최.
1970	마지막 무민 동화 『무민 골짜기의 11월』 출간.
1971-74	단편집 『리스너』(1971) 및 소설 『여름책』(1972), 『태양 도시』(1974) 출간.
1973	J. R. R. 톨킨의 『호빗』 핀란드어판 삽화 작업.
1974	헬싱키 핀란드국립오페라극장에서 무민 오페라 상연.

1975	파리의 국제예술공동체 레지던스에 체류하면서 자화상(〈못난 자화상〉)과 툴리키 피에틸레의 초상화(〈그래픽 아티스트〉) 작업.
1977-80	세번째 무민 그림 동화『위험한 여행』, 동생 페르 올로브와 협업으로 사진 동화『무민 가족의 집에 온 악당』(1980) 출간.
1978	단편집『인형의 집 그리고 다른 이야기들』 출간. 무민 연재만화 내용을 바탕으로 한 폴란드의 텔레비전 시리즈 제작에 참여.
1982-84	소설『진정한 사기꾼』(1982),『자갈밭』(1984) 출간.
1984	포리에 위치한 타이쿠린 하투('마법사의 모자') 유치원 벽화 작업.
1986	탐페레 아트뮤지엄에 작품 기부(일러스트 원화와 회화 작품들, 무민 집 두 점, 다수의 무민 타블로). 탐페레 아트뮤지엄에서 토베 얀손 개인전 개최.
1987	탐페레에서 '무민 골짜기' 전시회.
1987-91	소설집『가볍게 여행하기』와 소설『페어플레이』(1989), 소설집『클라라가 보낸 편지』(1991) 출간.
1992-93	헬싱키와 투르쿠, 탐페레에서 회고전.
1996-98	토베 얀손이 글을 쓰고 툴리키 피에틸레가 사진을 찍은『섬에서의 기록』(1996), 단편집『메시지들. 단편선 1971~1997』(1998) 출간.
1998	툴리키 피에틸레와 영화 〈하루: 고독의 섬〉 제작.

수상 내역

1938년, 1953년 두가트 상

1953년 닐스 홀게르손 상

1957년 엘사 베스코브 상, 루돌프 코이부 상

1964년 안니 스반 상

1966년 한스 크리스티안 안데르센 상

1972년, 1994년 스웨덴 아카데미 노르딕 상

1976년 프로 핀란디아 훈장

1978년 투르쿠 아카데미 명예박사

1992년 셀마 라겔뢰프 상

1993년 핀란드 예술상

1995년 핀란드 투르쿠의 오보아카데미 대학 명예교수

Amos Andersonin taidemuseo / Kari siltala 47

© Filmkompaniet / Filmoteka Narodowa / Jupiter Film / Moomin Characters™ 268

Helsingin taidemuseo / Katarina ja Leonard Bäcksbackan kokoelma / Yehia Eweis 76

Kansalliskirjasto 61, 65, 66, 127

Kansan arkisto 72

Keskinäinen Henkivakuutusyhtiö Suomi / Rauno Träskelin 83

Lilga Kovanko 182~3

Lehtikuva / Reino Loppinen / Press Association 175, 194, 226

Moomin Characters™ 19, 20, 23, 28, 30, 31, 33, 34, 41, 46, 50, 54, 56, 59, 65, 85, 94, 101, 102, 119, 121, 147, 150, 159, 167, 169, 189, 205, 207, 214, 215, 216, 232, 233, 234, 248, 260, 264~5, 272, 277, 287, 300~1

- Per Olov Jansson 88, 96, 191, 224, 228, 236, 262, 266, 272, 278~9, 290, 300~1

- Eva Konikoff 52, 73

- Kjell Söderlund 238~9

- Len Waernberg 240

Orimattilan taidemuseo / Veli Granö 73

Puppenkiste 269

Suomen kuvapalvelu / Peter Lindholm 297

Svenska litteratursällskapet / Janne Rentola 98, 99, 111, 112, 115, 129, 130, 210

Tampereen taidemuseo 38~9, 84, 151, 199, 202~3, 242, 243, 252

- Jari Kuusenaho 40, 42, 60, 68, 86, 90, 116~7, 138, 141, 144, 146, 148, 152, 204, 212, 219, 237, 244, 246, 280

Jukka Tapiovaara 76

Matias Uusikylä 285

Valtion taidemuseo / Kuvataitten keskusarkisto

- Hannu Aaltonen 35

- Antti Kuivalainen 16

- Jenni Nurminen 61, 63, 64, 292~3

Marko Vuokola 37

WSOY 45, 155, 156, 162, 163, 164, 165, 170, 171, 196, 197, 200, 201, 218, 221, 248, 254, 255, 256

감사의 말

책이 만들어지기까지 많은 분들의 도움이 있었는데, 그분들 모두에게 감사를 전하고자 한다. 토베 얀손의 조카이며 무민 저작권사의 크리에이티브 디렉터 겸 회장인 소피아 얀손은 내가 토베 얀손의 서한들을 읽어볼 수 있게 허락해주었다. 덕분에 나의 관심사에 방향성이 더해져, 그동안 가려져 있던 길들을 찾아낼 수 있었다. 토베 얀손의 남동생인 사진작가 페르 올로브 얀손과 가진 수차례의 만남도 그 못잖게 중요했다. 몇 년에 걸쳐 그와 나눈 대화는 지나간 시대의 삶과 분위기를 좀더 뚜렷이 볼 수 있게 해주었다. 페르 올로브는 이 책에 넣을 사진을 찾기 위해 방대한 아카이브를 뒤지는 일에도 기꺼이 시간을 할애해주었다.

레나 사라스테와 레나 미크비스트는 내 원고를 읽고 조언해주었으며, 에리크 미크비스트는 애매한 표현들을 명확히 하는 데도 도움을 주었다. 나는 이 책을 쓰면서 동시에 토베 얀손 탄생 백 주년을 기념하는 대규모 미술전시회도 준비하고 있었다. 두 작업의 동시 진행이 서로 득이 되었기에, 전시회 프로젝트에 도움 주신 분들에게도 큰 감사를 드린다. 더불어, 출판 관계자들 그리고 이 책을 출간하기까지 조력해주신 모든 분들께 따뜻한 감사의 말씀 올린다.

길고 긴 원고 집필과 자료 조사는 알프레드 코르델린 재단의 연구지원금이 있었기에 가능했다. 진심으로 감사드린다.

이 책을 유호와 야코, 요한네스, 알폰스 그리고 모리스에게 바친다.

2013년 8월 15일 헬싱키에서
툴라 카르얄라이넨

옮긴이 **허형은**
숙명여자대학교 한국사학과를 졸업하고 현재 전문 번역가로 활동중이다. 옮긴 책으로는 『모리스의 월요일』 『빅스톤 갭의 작은 책방』 『생추어리 농장』 『범죄의 해부학』 『삶의 끝에서』 『나를 대단하다고 하지 마라』 등이 있다.

토베 얀손, 일과 사랑

1판 1쇄 2017년 9월 8일
1판 2쇄 2018년 1월 3일

지은이 툴라 카르얄라이넨 | 옮긴이 허형은 | 펴낸이 염현숙
책임편집 임혜지 | 편집 박영신 | 모니터링 이희연 | 저작권 한문숙 김지영
디자인 엄자영 이주영 | 마케팅 김도윤 안남영
홍보 김희숙 김상만 이천희 | 제작 강신은 김동욱 임현식
제작처 한영문화사

펴낸곳 (주)문학동네
출판등록 1993년 10월 22일 제406-2003-000045호
주소 10881 경기도 파주시 회동길 210
전자우편 editor@munhak.com | 대표전화 031) 955-8888 | 팩스 031) 955-8855
문의전화 031)955-2696(마케팅) 031)955-2672(편집)
문학동네카페 http://cafe.naver.com/mhdn | 트위터 @munhakdongne

ISBN 978-89-546-4722-9 03600

www.munhak.com